THE HAPPENING OF CONTEMPORARY
PERFORMANCE ART

From 1920s To Present

当代表演艺术的发生
1920年代到现在

邓菡彬 曾不容 著

图书在版编目(CIP)数据

当代表演艺术的发生:1920年代到现在/邓菡彬,曾不容著. —北京:北京大学出版社,2016.9

ISBN 978-7-301-26730-1

Ⅰ.①当… Ⅱ.①邓… ②曾… Ⅲ.①表演艺术—研究 Ⅳ.①J812.2

中国版本图书馆 CIP 数据核字(2016)第 001040 号

书　　　名	当代表演艺术的发生：1920 年代到现在 DANGDAI BIAOYAN YISHU DE FASHENG
著作责任者	邓菡彬　曾不容　著
责 任 编 辑	魏冬峰
标 准 书 号	ISBN 978-7-301-26730-1
出 版 发 行	北京大学出版社
地　　　址	北京市海淀区成府路 205 号　100871
网　　　址	http://www.pup.cn
电 子 信 箱	weidf02@sina.com
新 浪 微 博	@北京大学出版社
电　　　话	邮购部 62752015　发行部 62750672　编辑部 62750673
印 刷 者	三河市博文印刷有限公司
经 销 者	新华书店
	965 毫米×1300 毫米　16 开本　19.5 印张　彩插 4　244 千字 2016 年 9 月第 1 版　2016 年 9 月第 1 次印刷
定　　　价	48.00 元

未经许可，不得以任何方式复制或抄袭本书之部分或全部内容。
版权所有，侵权必究
举报电话：010-62752024　电子信箱：fd@pup.pku.edu.cn
图书如有印装质量问题，请与出版部联系，电话：010-62756370

目 录

导　言 ··· 001
　　上篇　当代表演艺术的概念辨析 ································ 001
　　下篇　当代表演艺术起源于文化交流和碰撞 ················ 008

第一章　人物关系："朝向他者的无尽冒险" ················ 015
　　交流对象：角色还是演员 ·· 017
　　没有交流，只有对白 ··· 024
　　为何交流欲望无法达成 ·· 038
　　自我和他我的虚假交流 ·· 045
　　处于动态的共识 ·· 061

第二章　表演性身体：反情节的绵延时间 ····················· 072
　　当情节作为表演的主体 ·· 073
　　知悉差异下的线性观演时间 ······································· 077
　　被表演的时间与表演时间 ·· 087
　　仪式表演：启示与困境 ·· 092
　　丑角的复活：重估小丑表演 ······································· 097
　　对抗"化身"的两种方式：脸谱与间离 ······················· 105

身体性与表演的文本 ………………………………………… 115

第三章　语言游戏："改变语言的功能和地位" ………………… 129
　　规训与反诘 …………………………………………………… 130
　　筋疲力尽的语言 ……………………………………………… 134
　　"环境戏剧"的语音 …………………………………………… 142
　　聆听大于言说：从"认识自我"到"关心自己" ……………… 146
　　重回身体的语言 ……………………………………………… 157

第四章　差异语境：反本质主义的表演实践 ………………… 163
　　从国别操演到性别操演 ……………………………………… 165
　　大众文化心理：从解疆域化到幻想的瘟疫 ………………… 178
　　"效果得到了保证"？ ………………………………………… 188
　　镜像和褶皱 …………………………………………………… 198

第五章　表演艺术的"排练"和"训练" ……………………… 217
　　游戏训练与安全感 …………………………………………… 220
　　心理线的排练和训练之可能性 ……………………………… 227
　　对行动排练法和表演焦点的反思 …………………………… 237
　　对行动排练法和观察生活练习的反思 ……………………… 248
　　解放天性与从自我出发 ……………………………………… 253
　　注意力—行动训练 …………………………………………… 264
　　"感染"与表演艺术的排练 …………………………………… 275

参考文献 ………………………………………………………… 281

正在发生：解构"看与被看"的表演（代后记） ……………… 289

导　言

上篇　当代表演艺术的概念辨析

美国当代表演艺术家克里夫·欧文斯（Clifford Owens）有一次在接受访谈时说到一种身份认同的误会。他每次介绍说他是表演艺术家（performance artist），别人可能就会回应道：哦，你是演员（actor）。他则会坚定地说：不，我是表演艺术家。虽然他偶尔也会在剧场里演出，但他不能被定义为"演员"。为什么呢？

在英语的学术和艺术语境中，演戏（acting）和表演艺术（performance art）自1970年代开始，已经得到区分。① 但是，表演艺术（performance art）和表演性的艺术（performing arts）仍然是两个同时并存的词汇，在日常语境中，普通人会认为它们完全是一回事，专家们却会认为它们根本是两码事。② 而在汉语中，我们用比较粗暴的翻译方式，获

①　Michael Kirby: *On Acting and Not-Acting*, The Drama Review: TDR, Vol. 16, No. 1 (Mar., 1972), Published by: The MIT, pp.3—15.

②　See Mark Westbrook: *Between Performing Arts and Performance Art*, http://actingcoach-scotland.co.uk/2013/01/between-performing-arts-and-performance-art/, posted by 2013 Acting Coach Scotland, viewed in 2014/12/5, and Patrick Lichty: *What is the difference between performing arts and performance art in Second Life*? http://www.furtherfield.org/blog/patrick-lichty/what-difference-between-performing-arts-and-performance-art-second-life, 03/07/2007, posted by Furtherfield.org, viewed in 2014/12/5.

得了清晰的界定，但却导致更大的误会。通常，只要表演艺术（performance art）不涉及戏剧、电影、舞蹈、音乐等常规艺术门类和传统意义上的演员，而是由跟画家、雕塑家等美术界背景有关的艺术家来执行，在汉语语境中就倾向于翻译为"行为艺术"。这就是表演艺术之概念的窄化。

在汉语语境中，当我们说谁谁是"表演艺术家"，通常是把它作为一个"2+3"的复合词，也就是从事"表演"的"艺术家"，接近于英文中的 performing artist。比如电影表演艺术家、话剧表演艺术家、京剧表演艺术家、民族舞表演艺术家、二胡表演艺术家、二人转表演艺术家，等等。此时，"表演艺术家"不会被当做一个"4+1"的复合词。也就是说，"表演艺术"这个专有名词在汉语中并不存在，它只是一个由两个词拼合而成的词组。这就是表演艺术之概念的泛化。

固然，戏剧、舞蹈、音乐、杂技等传统门类的表演古已有之，但表演单独作为一种艺术是相当晚近的事情。从历史学的眼光来看，是从表演单独被看作是一种艺术，我们的语言氛围才开始将戏剧、舞蹈、音乐、杂技等古已有之的传统门类的表演称之为戏剧表演艺术、舞蹈表演艺术等。这既是当代人从当代语境对历史的追认，也是将历史作为可以刺激当代创造的遗产、从而对历史的重新打扮。从学术的角度，严格而言，我们不能想当然地将戏剧、舞蹈、音乐、杂技等传统门类的表演无差别地视为表演艺术。虽然在经历了表演的艺术自觉之后，这些传统门类中的表演或多或少都有了独立的艺术诉求，但它们和当代表演艺术之间还是有可以被明确梳理的区别。本书的主要任务之一，就是梳理这一区别。但在此，我们还是可以先简要地概括这些区别：

（1）是否主要以技能为基础，并以技艺为主要导向。当然，表演艺术的实践者可以有非常好的（戏剧、舞蹈、音乐乃至美术的）技艺功底，但其作品的基础是艺术本身的创新（不管艺术家本人有着何种意义诉求），表演艺术的实践者本身就是作者，甚至也是作品。他/她的

表演是非功能性的。传统的演员、音乐家和舞蹈家都是"传统的第三方努力的技艺熟练的阐释者"①，他们的表演往往是功能性地服务于某种已经被设定的艺术脚本或社会脚本，表演者与"意义"无关，他/她只负责自己的技艺。而在表演者与观看者之外的"第三方"，即剧作家、作曲家、编舞家、导演等才是艺术创作主体。②

（2）是否立足于表演者与观看者的关系，③而非"第三方的努力"。当代表演艺术要求观众/观看者/旁观者的参与，而在戏剧等传统门类的表演中，"互动性被保持在毫无疑问的最小值"④。那些似是而非、可有可无的互动显然在这个"最小值"之内，并且尽在"第三方的努力"的掌控之内。因为"第三方的努力"如果要保持它的权威，就要预先设定可以被容忍的最小值，并规定它的发生曲线。而表演者与观看者的真正关系，一定是随着表演时间的展开而现场发生的，更细微，更随机。

（3）是否建立在再现或模拟⑤一个故事、人物、场景、氛围、情绪、时代特征、仪式等的基础上。当代表演艺术可以讲故事，也可以不讲

① See Mark Westbrook: *Between Performing Arts and Performance Art*, http://actingcoach-scotland.co.uk/2013/01/between-performing-arts-and-performance-art/, posted by 2013 Acting Coach Scotland, viewed in 2014/12/5, and Patrick Lichty: *What is the difference between performing arts and performance art in Second Life*? http://www.furtherfield.org/blog/patrick-lichty/what-difference-between-performing-arts-and-performance-art-second-life, 03/07/2007, posted by Furtherfield.org, viewed in 2014/12/5. "第三方努力"主要是指表演者与观看者之外的剧作家、作曲家、编舞家、导演等的艺术创作。

② 斯坦尼斯拉夫斯基1936年出版的代表作《演员自我修养》，已经模模糊糊地给予表演以非功能性的中心地位。然而，斯坦尼斯拉夫斯基体系经由美国"方法派"的发展在商业影视占据主导，实际上是导演再次取代了演员的创作地位，表演者再次沦为技艺导向为主。依冯·瑞纳（Yvoone Rainer）1965年的《十不宣言》，前两条就是"不要奇观""不要技艺精湛"，我们认为，这更是表演艺术的进一步自觉。

③ 格洛托夫斯基1968年出版的《迈向质朴戏剧》明确提出除了演员和观众之外，任何其他都是附加之物。这一影响深远的论断，随着先锋戏剧运动高潮的过去，高度精致化和技术化、高科技化的剧场时代的再临，仿佛已经被剧场界当做一句铭记在心却又绝不在意的神训。

④ 同上。

⑤ 这是Kibey区分扮演性的表演与非扮演性的表演的关键词。

故事。① 可以刻画人物,也可以不刻画。这都不是关键。关键在于,它强烈地要求"此在",其表演时间的生成就是一个又一个强烈的"此刻"所构成。它就是此时和此地。表演者往往也"不试图展现自己以外的东西",不希望"观众把他们当做一个虚构的实体"②。所以表演者既是作者也是表演者,既是表演者也是作品本身。而传统的表演,虽然也带有表演者强烈的个性,但表演者往往天然地希望观众把他们看作是角色,或是某个艺术或社会意义的承担者。

在戏剧领域内,这个差别尤为显著,尤其是经过1970年代米歇尔·科比(Kirby)对acting/not-acting敏锐的学术梳理之后,我们很容易判明:传统的表演可以被称之为"扮演性的表演"(acting),当代表演艺术的表演可以被称为"非扮演性的表演"(not-acting performance)。但对于舞蹈等领域,用"扮演"与否来区分就会产生误导。比如科比就倾向于将舞蹈无差别地视为"非扮演性的表演"。③ 但是,一般的舞蹈表演,往往还是跟再现与模拟分不开的。就像戏曲表演,并不能简单地认为,一位戏曲演员,在剥离了剧本之后,单独表演的一段唱腔或身段就直接可以归为当代表演艺术。即便他/她表演的场所不是剧场而是艺廊或者街头。

(4)地点并不是决定性的区分因素。表演者与表演空间的关系才是关键。有些学者总结,当代表演艺术必须是在非传统表演空间发

① 1999年,德国学者汉斯—蒂斯·雷曼在其《后戏剧剧场》一书中总结了非戏剧性剧场和表演艺术,在他的划分方式中,所有的叙事性戏剧似乎都被排除在更新的艺术潮流之外。这是一本充满了艺术细节的书。从当代戏剧发展的表征来看,雷曼是无可厚非的,甚至可以说是概括精准的。然而我们还是认为,这种论断从全局上缩小了当代表演艺术的范围。参见〔德〕汉斯—蒂斯·雷曼:《后戏剧剧场》,李亦男译,北京:北京大学出版社2010年版。
② 同上。
③ Michael Kirby: *On Acting and Not-Acting*, The Drama Review: TDR, Vol. 16, No. 1 (Mar., 1972), Published by: The MIT. pp. 3—15.

生，比如艺术画廊、街头、"现成空间"（found space①），或是"场域特定"②的地点（site specific location）。我们认为这是不一定的。否则，就会产生卡巴雷或者二人转更接近当代表演艺术的论断，因为它们往往就是在餐馆或舞厅这样的"现成空间"演出。而《印象西湖》等山水演艺在中国的大获成功，更说明"场域特定"也未必是表演艺术的必须。因为在这些演出中，表演者更加服务于"第三方努力"。只是这些"第三方"是以商业成功为导向。而且在其中也存在强烈的再现与模拟。当代表演艺术也可以在传统表演空间如剧场、音乐厅中发生，但表演会重塑这个空间。当代表演艺术的表演者力图展现表演空间的"此在"，不试图使之呈现为它之外的别的东西。

（5）是否建立在表演者"台上/台下"严重有别的基础上。无可否认，在经历了表演艺术的自觉之后，很多传统技艺的表演者在非表演场合的"台下"也试图寻找某种艺术状态。但值得注意的是，属于传统技艺的"局限性、限制和必须遵守的惯例"③使得这些表演者不可能真的磨灭这种"台上/台下"的区别。比如在戏剧、舞蹈、戏曲表演中广泛存在的"打点儿""踩节奏"，是它们服务于"第三方的努力"的结构性存在，会戏剧性地在"台上/台下"之间划出明确的界限。有的演员试图将此扩展到生活中，只能得到小范围的成功。因为生活的非确定性很难满足"打点儿""踩节奏"的预设。

有趣的是，一旦被我们窄化地翻译为"行为艺术"的表演真的将自己也限定为像戏剧、舞蹈一样的门类，它常常也就真的窄化了，它就因

① 现成空间（又译为"发现空间"）是指比黑匣子剧场（为了适应舞台制作）更为激进的戏剧空间方式。戏剧家试图去"发现"最初不是作为剧院演出的空间。他们在教堂、城市公园、农村、舞厅和街头呈现他们的戏剧作品。见纽约州立大学第288号课程的相关介绍，http://www.geneseo.edu/~blood/Spaces4.html，viewd in 2014/12/5。

② 场域特定艺术（Site-specific art）是为了特定地点而创造的艺术作品。艺术家在计划与创造此类艺术作品时把地点的因素纳入考量。见"场域特定艺术"的维基百科词条，http://zh.wikipedia.org/wiki/場域特定藝術，viewd in 2014/12/5。

③ 同上。

此而出现了自己的"局限性、限制和必须遵守的惯例",也就出现了"台上/台下"之别。此时它也就不再是当代表演艺术。

（6）是否影像化、是否物理性的在场,也不是决定性的区分因素。维基百科有表演性艺术(Performing arts)和表演艺术(Performance art)两个不同词条。而且,表演性艺术这一词条从2010年开始就冠有"尚待确认"的标志。也正是这一词条认为,表演者在观看者的面前当面表演是诸多律令中最基础的律令。① 这首先当然是将电影中的一切表演排除出了表演艺术的行列。这是我们并不认同的。此外,在一般的运用影像媒介之外,表演艺术也可以不依赖面对面的展示。② 表演者重塑他/她所在的空间,并不一定要求观众直接在场。观看者只在现场看到一星半点的局部表演,或者在表演发生之后通过其他方式"进入"表演,也并不意味着不能与表演者共同进入表演时间。反倒是很多观看者和表演者同时在场的表演,貌合神离和虚假的共同时间比比皆是。这并不能简单依赖关掉观众的手机来实现。

（7）是否与物件(object)相关,也不是决定性的区分因素。当代表演艺术不是一个新的门类。它是表演的艺术自觉进程中的许许多

① " Performing arts include a variety of disciplines but all are intended to be performed in front of a live audience. " http://en.wikipedia.org/wiki/Performing_arts,viewed in 2014/12/28.
② 谢德庆在1985年写的《不被见的表演之宣言》以及给友人的信中,阐明了为什么不需要关注现场观看："这是我个人的经验,需要我独自体验,观众需要调动他的体验来想象我的体验。"见纽约大学图书馆三楼 Lower Manhattan 表演艺术档案,EXIT ART ARCHIVE,Senes,Ⅲ Subsenes-,Box 154,Folder 1 以及 EXIT ART ARCHIVE,Senes,Ⅲ Subsenes-,Box 154,Folder 5。黑格尔曾谈到,一个读者如果对一本书不喜欢,他就可以把它扔到旁边去,正如一幅画或一座雕像如果不合他的口味,他也就掉头不顾一样。面对这种情况,作者可以自宽自解地说,他的书本来就不是为这种人写的；而对戏剧的观众却不能这么说。剧本所针对的观众在现场观看演出,作者对观众就有一种义务。观众既有权鼓掌,也有权喝倒彩,因为他们是一个坐在现场的集体,剧本就是为他们上演的,规定了观众在这个地点和这个时间来享受一番生动的场面。他们是作为一个集体聚会在此,公开对表演进行裁判。问题是,这个集体的成员又是非常复杂的,在文化教养、趣味、嗜好等方面都各不相同,所以如果要面面俱到,往往就要有"一种恶劣作风和不顾羞耻的本领来对待对真正艺术的要求"。对于当代表演艺术而言似乎只剩下一条出路:不顾观众。这可以用彼得·汉德克《冒犯观众》来作为标志。但我们还是看到,"不顾观众"表面,另外一种真实的观演关系的生成,才是当代表演艺术发生的所在。

多个别的、互有启发而相互独立的创造。有学者认为,它和美术(fine arts)更相关,认为它是1960年代以来的美术家为了抛弃物件(object)、为了不再制造实存的艺术品的产物——他们将表演作为艺术表达的载体。① 但我们认为,当代表演艺术有时将自己表现为美术,有时将自己表现为戏剧、舞蹈等传统技艺门类,有时甚至将自己表现为社会事件、群众运动,而且也不怕将自己重新与物件关联。它不能将自己清晰界定为一个门类,这是它的基本属性。它天生就是跨界的。

(8)它也不可以像传统表演技艺那样被师承式地教授和学习。任何一个已有的、个别的当代表演艺术都只能对后来者产生启发式的影响,任何模仿的企图都会导致南辕北辙。比如1960年代生活剧团(Living Theater)的作品《现在天堂》(*Paradise Now*)所创造的表演风格,若被直接模仿,只能导致新的技艺式的表演。如果仅看表征,那么观看《现在天堂》的录像,与观看一部现在拍摄的表现1960年代叛逆青年的电影,不会有区别,甚至会觉得后者更能体现那个年代的精神气质。

当代表演艺术在许许多多个别的、相互独立的创造中选择了不同的载体,但这并不意味着它们就从属于这个载体;它们选择了不同的形象和表征,但这并不意味着它们就从属于这个形象和表征;它出现了许多它自己的"大师",但它永远不属于大师而属于青年艺术家;它是顺应了抛弃物件(object)、为了不再制造实存的艺术品的艺术潮流而生,但这并不意味着它不可以将自己转化成物件和客体。因为归根到底,它起源于现代以来的文化艺术交流,它是这种交流和碰撞之中的不定性的体现和成果。

① Roselee Goldburg, *Performance Art: From Futurism to the Present*, New York: H. N. Abrams, 1988.

下篇　当代表演艺术起源于文化交流和碰撞

当代表演艺术起源于现代以来的文化艺术交流。一方面是不同国家和文化之间的刺激,另一方面也是不同艺术门类之间的碰撞。而这些,都在1920年代显著地活跃起来。

比如斯坦尼斯拉夫斯基"体系"的形成,就与国际交流密切相关。虽然冠以"艺术"称谓的莫斯科艺术剧院比20世纪还早来到两年,虽然斯坦尼斯拉夫斯基一直看重表演问题,但从种种晚近的研究来看,我们还是不妨把莫艺早期的伟大成就,看作是传统的一部分[①],是国际交流促成了莫艺真正的"表演艺术"转化。

有研究者这样评论道:"1923和1924年,斯坦尼斯拉夫斯基成为美国历史的一部分,当他和他著名的莫斯科艺术剧院在这个国家巡演之后。"[②]美国之行,促使斯坦尼斯拉夫斯基总结他的艺术,写作了《我的艺术生活》(1928)和《演员自我修养》(1936)。这两本书都是最先用英语在美国出版。尤其是《演员自我修养》,在未来的漫长年代里成为全世界修习表演者的圣经。

也是在这次著名的国际交流之后,斯坦尼斯拉夫斯基对表演的总结,由莫斯科艺术剧院留在美国的演员,和那些著名的学习者如李·斯特拉斯伯格的传播和演变,经由"群众剧团"(1931年成立)和"演员工作室"(1947年成立,并延续至今)等著名团体的历史沿革,成为美国表演教学和实践中最流行的"方法派",并且尤其在影视表演中占据了权威地位。但正是在这种权威化过程中,一种不同于千百年来的戏剧和表演传统的具有艺术主体性的"反思—创造"脉络反而被切断。

[①] 梅耶荷德、米歇尔·契诃夫等年轻一辈更具创新精神的演员在莫艺早期的出走与动摇,以及莫艺的重要文学合作者安东·契诃夫对自己的《海鸥》等剧作在莫艺演出的批评,都是后世研究的重点。

[②] Sharon Marie Carnicke, *Stanislavski in Focus*, London: Psychology Press, 1998, p.13.

斯坦尼斯拉夫斯基的学徒,又回归了戏剧的传统。①

20世纪二三十年代,是表演艺术最早开始在自我反思中确立自我的开始。那时,还有一系列著名的艺术交流。1929年和1935年,梅兰芳访美和访苏演出,都是文化交流的重要事件。梅兰芳访苏演出,斯坦尼斯拉夫斯基、梅耶荷德、爱森斯坦、布莱希特都恰逢其事,并表示深受启发。布莱希特因为看了梅兰芳的表演而写作了那篇著名的文章《中国戏曲表演艺术中的间离效果》。很多国内学者认为,布莱希特误读了中国京剧,然而,正是这种基于文化交流的刺激和启发带来的创造,参与了一种跨越地域性的表演艺术的生成。

科比在《扮演/非扮演》一文中津津乐道的东方戏剧中的非扮演性的工作人员,这在中国京剧中也有,比如"检场"和"饮场",换道具和送茶水。科比认为,这些人不应该被认为是"看不见的"(invisible)②。但从历史的角度来看,"检场"和"饮场"的艺术身份经历了一个否定之否定的过程。在古代,它当然是"看不见的",观众的注意力经由"第三方努力"的经营和安排,看到的是故事、主题,以及演员的精湛技艺。在1919年新文化运动以及1949年新中国成立之后的旧戏批判和戏曲改革中,类似"检场"和"饮场"这样的东西被"看见",并且被指认为有辱艺术的纯洁性的附加之物。这种批判和改革,其实也是非常符合艺术的演进历程的。只有经历了这样的否定之后,当人们再次发现它们,并认为它们不仅有理由上场,而且不应该是被观众看不见的,这才是表演艺术自觉的又一次进阶。

1923年,安托南·阿尔托移居巴黎之后的第三年,写作了第一篇文章,但是遭到退稿。此时,距离他短暂一生的结束(1948)仅有25年。然而,这短短的时间所产生的创造却经由戏剧、文学、美术、电影

① "方法派"对于"斯式体系"的贡献或者背叛,已经有大量的研究。但本书希望在一种文化交流和艺术溯源的角度重新审视这些碰撞。

② Michael Kirby: *On Acting and Not-Acting*, The Drama Review: TDR, Vol. 16, No. 1 (Mar., 1972), Published by: The MIT, pp. 3—15.

等领域转化出经久不息的影响。在戏剧和表演方面,不仅出现了与阿尔托的名字并称的波兰大师级戏剧家格洛托夫斯基,而且在世界范围内都引发了戏剧革新的热潮。较晚近为国内所熟知的有英国的彼得·布鲁克、美国的理查·谢克纳等戏剧家。但其实在更早的1940年代,就出现了纽约"生活剧院"等一系列阿尔托式的艺术运动。我们的认识上似乎有这样一个断档,但其实,如果我们入手梳理阿尔托的艺术运动与欧洲表现主义、未来主义等美术界的艺术运动之间密不可分的关系,就可以明白并没有一个真正的断档。"生活剧院"的创始人之一朱利安·贝克原来就是一位美国抽象表现主义的画家。而师从约翰·凯奇并促使非戏剧性的表演艺术诞生的阿兰·卡普拉,也是一位画家。他在1950—1960年代确立了"发生"(Happening)的表演艺术概念。

纽约著名策展人和学者罗丝里·金博格在1979年出版了《表演艺术:从未来主义到现在》①,她在这本影响甚大的著作中把当代表演艺术的源头从20世纪之初的未来主义算起。在一般的理解中,未来主义被主要认为是一个发轫于音乐界而主要影响于视觉艺术的运动,它对戏剧的影响主要被认为是在舞台美术方面的创新。但罗丝里·金博格非常看重这种视觉艺术的创新给表演带来的变革:空间感和时间感的差异重新定义了表演。她尤其梳理了从1933年黑山学院(1933—1957)建校到约翰·凯奇(John Cage)、阿兰·卡普拉(Allan Kaprow)在1950、1960年代掀起的革命性艺术运动对美国当代表演艺术的发生所产生的影响。

但需要注意到的是,以罗丝里·金博格为代表的艺术界人士对表演艺术的研究,和传统的戏剧界对表演艺术的研究,形成了某种互为补集。从艺术界的角度出发对当代表演艺术的研究,会非常自然而然

① Roselee Goldburg, *Performance Art: From Futurism to the Present*, New York: H. N. Abrams,1988.

地不但不涉及阿尔托(更别提斯坦尼斯拉夫斯基),甚至也不涉及从绘画界跨界过来的朱利安·贝克和"生活剧院"。

究其原因,在每个具体的艺术领域之内,最为我们所熟知的艺术创造,往往会在经典化之后,在该艺术领域内部出现"褪减":它被勾勒出来并被(在具体艺术行业内)最广泛认同和反复操演的那些最"基本"的原则,往往不足以涵盖这些最优秀的艺术创造当初吸收各种文化碰撞所产生的艺术创造。而这些被经典化的既往艺术创造,也会被当做某种已经"过去"的东西。比如1930年代成型的斯坦尼斯拉夫斯基"体系",会被仅仅当做戏剧性表演的技艺训练内部的一种总结,而斯坦尼斯拉夫斯基本人,则每每被人在"业余演员"的出身上指指点点。很多人更愿意从那些更具"专业"出身的莫斯科艺术剧院的成员身上总结它的艺术地位,比如丹钦科之于文学,米歇尔·契诃夫之于表演。再比如约翰·凯奇会被音乐界人士指认为"音乐哲学家",津津乐道于他的老师勋伯格说他"没有一双听音乐的耳朵"。再比如1960年代影响深远的纽约嘉德森舞团(Judson Dance Theater),其代表人物依冯·瑞纳(Yvonne Rainer)也常常遭到这种似乎不言而喻不证自明的来自"业内"的指责。殊不知,这些当代表演艺术的开拓者们,恰恰天生是不应该被归属到一个具体的传统艺术或技艺门类之中的。一个今天的美术出身的表演艺术家,很可能还是会从依冯·瑞纳的《"不"的宣言》(No Manifesto)受到激发;一个音乐工作者,说不定会从斯坦尼斯拉夫斯基的忠告中发现灵感;一个叙事性戏剧的演员,也有可能从约翰·凯奇的音乐创造中发现刻画人物点石成金的法宝。尽管像理查·谢克纳这样的先锋戏剧领军人物现在也感慨艺术创新性的时代已离去,精致性的时代已经到来,甚至认为这是一个新的"在全

球化的名义下做生意"的中世纪的到来,①但本书还是认为,从1920年代开始的文化艺术的交流和碰撞并未结束。因为,另一个角度来说,当代表演艺术起源所依托的文化交流和碰撞,还包括艺术实践之外的社会思潮的剧烈变化。这一历程并未结束。

哲学家们认为,关于主体退隐或者死亡的言说,如果将之视为我们这个时代的一个特征而不是一种时髦的话,那就会引起不安。因为在现代思想的发展历程中,主体,往往被不假思索地视为讨论的立足点。然而这种不假思索正在逐渐丧失,人类为自己设计的主体图景的框架已经动摇,而新的框架又尚未出现。在这种情况下,戏剧和表演艺术实践与当代理论思潮的发展出现了难以逾越的沟壑。

1950年代,从二战余生的彼得·斯丛狄写成《现代戏剧理论(1880—1950)》,他借用黑格尔的观点,认为对于西方戏剧而言,戏剧实践作为一种艺术形式是在文艺复兴时期被确认下来的,这和那时候的主体"自我确认"的潮流息息相关——如果不符合主体"自我确认"的内容,即便存在于现实生活当中,也会被排除在戏剧之外。② 因而戏剧建立了自己的绝对性原则。这种基于启蒙理性的绝对性原则,深入到了当代表演实践的许多环节。比如斯坦尼斯拉夫斯基强调创造角色的"人的精神生活"以及角色之间"不间断的相互交流",就暗含了人作为主体的绝对性原则。然而时代的发展变化已经使得人类社会和日常生活今非昔比,当代戏剧实践理性中的一些基础性认识——比

① 他多次发表类似观点。最新的公开言论是在2014年演出新剧《想象O》(Imagine O)之前接受《纽约日报》记者时说的。Alexis Soloski, Still Dealing in Intimacy After All These Years: Ophelia Re-envisioned in 'Imagining O', September 2, 2014, http://www.nytimes.com/2014/09/03/theater/ophelia-re-envisioned-in-imagining-o.html. 较系统的言论及文中的引文,见 Schechner, Richard. "The Conservative Avant-Garde." New Literary History 41 (2010): 895-13. Accessed December 15, 2014. doi: 10.1353/nlh.2010.0027.

② 〔德〕彼得·斯丛狄:《现代戏剧理论(1880—1950)》,王建译,北京:北京大学出版社2006年版。

如"任何生命的构成要素中都包括了随时随地对其他人的注意和反应"①——仅仅成为一种对主体性的假设。

从契诃夫、斯特林堡到达里奥·福、品特,他们的实践带有许多新的实践理性的因素,但因其感性上的便利影响了许多中国当代戏剧实践者。此外,国外戏剧实践领域中一些新的技术方法也在被不断引进。不过问题在于,这种影响往往是一种孤立的影响,而且有时仅仅是来自于文本或导演方面的影响,尚未在表演理论视野中得到总结,尤其是没有与既往的表演实践理性系统相参照而得到的总结。某个经典的新实践文本,经常会被仅仅作为经典,以相当传统的表现方式演绎出来。比如契诃夫的戏,在很多理论家和作家看来,其核心在于总在展示"没有人在听别人说什么"(美国剧作家桑顿·怀尔德语)。但在表演实践语境中却很容易出现这样的情况:导表演者努力地为演员寻找似是而非的生活情绪交流,比如为《樱桃园》中一句"我的小狗还吃核桃呢"这样的台词寻找交流对象。或者,即便有某种新式的方法,也常常会被剥离与其相关的实践理性而突兀地展现为某种不知所云的震惊。

的确,在具体的与表演相关的艺术门类之中,精致性不断自我超越,但这并不一定能跟上观众对主体的自我确认的新变化。即便自认为是当代表演艺术,只要不能在当代思想碰撞中发现对应新的主体认同方式的艺术方式,也将变成古董。

前文提到过当代表演艺术概念的窄化,之所以会出现这种窄化,其实并不仅仅是一个汉语翻译为"行为艺术"的问题。就像在开头举的当代表演艺术家克里夫·欧文斯的例子,即便在西方当代文化中,表演艺术还是面临一个窄或者宽的认同困境:要么,你就去当多数人懂不了也似乎不必去懂(哪怕花很高的艺术价格去"购买")的艺术

① 〔美〕贝拉·伊特金:《表演学:准备、排练、演出》,潘桦译,北京:华夏出版社2000年版,第145页。

家;要么你就去当多数人一望即知但似乎注定肤浅的演员。汉语翻译只不过恰好十分尖刻地捕捉了这种表象的真实。当代表演艺术之所以会被窄化,我们认为,是因为它某种程度上脱离了当代表演艺术之起源时刻的强烈的"人学"冲动,而过于单调地将自己锁定在阿多诺"否定的辩证法"的批判美学视野之中。

"人"的问题,远比在结构主义—解构主义视野中把人简单地当做一种叙事更为复杂,因而也就难以简单地在那一代哲学家宣布了叙事意义上的"人之死"之后真正终结。尤其是从当代表演艺术的角度而言。它就是从"人之死"的时候开始诞生的。

第一章
人物关系:"朝向他者的无尽冒险"

关于表演者与被表演的"人"之间的关系,德国学者艾利卡·费舍尔—李希特(Erika Fischer-Lichte)在其名著《表演的转化力量:一种新美学》中有过非常细致有力的梳理。她认为,在文学占据剧场艺术的主导权之前,表演者的身体是剧场表演的中心。在随后的一个时代中,"把身体转换成由各种信号构成的文本"是最重要的,演员必须"创造角色",必须使自己体现(embody)为角色。所以戈登·克雷才会在20世纪初提出"超级傀儡"(Über-marionette)的激进主张,他不能接受演员们对于矫揉造作的身体和面部表现的依赖,要干脆用人形大小、有着舞蹈家们仪式化的优雅的精致傀儡来取代演员。

但在随后的一个延续至今的时期中,剧场艺术则是以格洛托夫斯基的理念为基础:表演是在拥有(having)一个身体和成为(being)一个身体之间。而且费舍尔—李希特本人更强调身体本身的意义,她将表演的身体分为作为符号的身体和作为现象的身体,当两者融合的时

候即构成了激进概念意义上的"在场"(present)。① 需要注意到,这本2008年出版的著作建立在它本身的时代使命之上:通过理论建设,为半个多世纪以来去文本化的剧场和表演艺术运动正名。在"后戏剧剧场"已经名正言顺的今天(至少对于欧洲戏剧而言),用历史的眼光进行反思。然而,去文本化、强调表演者身体的当下阶段,不能简单地等同于"文本强制"之前的阶段,这是一场借古革新的"古文运动"。的确,正如费舍尔—李希特指出的,如梅耶荷德这样的表演艺术先驱,会大量采用马戏、杂技、露天游艺会等极具身体感的传统表演形式,但就像在本书导言中阐述过的,与其说是"回归",不如说是"启发"。费舍尔—李希特概括的以表演者身体为中心的第三阶段,恰与此前"把身体转换成由各种信号构成的文本"(即作为符号的身体)的阶段一脉相承。而在最早的那个前文本主义的阶段,表演者的身体"自由"并不是真的自由,当演员大于角色,反而是表演缺乏自觉的证据,并且使表演能够服务于更琐碎的非艺术目的。这也就是从莎士比亚在《哈姆雷特》中借丹麦王子之口批评演员"任何过分的表现都是和演剧的原意相反的",一直到戈登·克雷呼唤精致的"超级傀儡"的原因。在启蒙主义思潮影响下,只有当表演经历了满足(一种真正具有艺术主体性的编剧或导演等的)"第三方努力"的时代之后,表演艺术的自觉才有可能开始。虽然在启蒙主义时代,本文的表意与演员的表演之间的冲突从未停止,但此时绝不能说一种表演作为艺术的时代开始了。然而正是这种冲突,激活了表演本身所具有的动能(kinetic)的艺术倾向。

著名演员焦晃曾总结过排戏最关键的因素:三十年前他认为是场面调度,十几年前是潜台词,现在则认为是展现人物关系。当代表演艺术的自觉也建立在对传统表演中的人物关系的反思之上。这尤其

① Erika Fischer-Lichte: *The Transformative Power of Performance: A New Aesthetics*, trans by Saskya Iris Jain, Lodon and New York: Routledge, pp.76—90. 此书被翻译为10多种语言,余匡复先生汉译,书名译为《行为表演美学》,华东师范大学出版社2012年版。此处采用在国际学界较为通行的Saskya Iris Jain英译本。

是文本主义时代和后文本主义时代的分界点。以剧本为中心的表演，人物关系往往可以获得精确分析。导演对剧本的再解读，要么是尽力忠实于一个导演理解中的原作，要么是形成一个新的"导演本"。而一般影视后期制作中的剪辑等工作，也往往是致力于将表演展现的人群组织为一个整体性的确定之物。这种精确性当然是反"人不能两次踏入同一条河流"这种动态论的。因为它本身就是本质主义的。这也是为什么文本中心的叙事表演所展现的人物关系的极端，常常是阴谋论的。阴谋论意义上的人物关系，最容易被精确化。即便当再看一遍或再演一遍时，有了新的理解，这也只是指向针对同一人物关系的更精确的理解，而绝非另一条河流。而当代表演艺术中的人物关系，由于表演者既承担角色的身体(being the body)又承担自己的身体(having the body)，不能被精确化，也不能被重复。一定程度上它又回归了前文本主义时代表演的瞬间性和易逝性，但它又继承了文本主义时代的遗产，它并不是杂乱无章。它反对精确，却也具有列维纳斯所说的"有意义的趋向性和方向性"。①

因此，第一章的讨论也将从文本主义时代的末期开始，从斯坦尼斯拉夫斯基如何体现(embody)契诃夫的文本说起。

交流对象：角色还是演员

人物关系在体验派艺术中的重要性在于，表演者永远需要规定情境中的交流对象。斯坦尼斯拉夫斯基在《演员自我修养》中强调要进

① "That is to say, our responsibility for the other is not a derivative feature of our subjectivity, but instead, founds our subjective being-in-the-world by giving it a meaningful direction and orientation." http://www.magnes-press.com/Authors/Emmanuel + Levinas.aspx? name = Emmanuel + Levinas. viewed on 2015/1/3.

行交流的时候,"必须有一定的主体和一定的对象"①,演员"在没有找到对象以前,根本不要去交流"②。对手演员站在面前,但在被演员"找到"之前,并不是交流对象。斯坦尼斯拉夫斯基体系要求演员无间断地化身为角色,在"表演角色的每一个瞬间,每一次都必须重新体验,重新体现"③,其实进一步说,也就是要求演员无间断地化身为处于人物关系之中的角色,在每个瞬间都对人物关系进行体验。但是斯坦尼斯拉夫斯基也意识到,这种剧中人不间断的相互交流是不容易实现的:

> 可惜,在剧场里还很少见到这种不间断的相互交流。如果说,大多数演员都能运用这种交流,那也只是在他们念着自己角色的台词的时候,当静默下来或另一个人物说话的时候,他们就不去听也不去感受对方的思想,就停止了表演,一直到下一次该他们自己说话时为止。这种表演手法破坏了相互交流的不间断性……④

斯坦尼斯拉夫斯基对这个问题提出的基本解决方法,是从表演技术和纪律角度来说的:

> 间断的交流是不正确的。所以你们要学习如何向别人传达自己的思想,传达之后,要注意对手是否已经理解和感受到你的思想;这就需要稍稍停顿一下。只有当你确信对手已经理解和感受了你的思想,而且又以眼睛补充说明了那些不能用言语表达的东西之后,你才可以去表达台词的下一部分。反过来,你们也要善于每一次都重新来感受对手的言语和思想。要去理解别人台

① 〔苏〕斯坦尼斯拉夫斯基:《演员自我修养》,林陵、史敏徒译,郑雪来校,北京:中国电影出版社1959年版,第311页。
② 同上书,第317页。
③ 同上书,第33页。
④ 同上书,第315页。

词的思想和语句,尽管你们在排演和演出中已经听过多次,已经对它们非常熟悉了。在每一次重复表演中,你们都必须贯彻这种不间断的相互的传达和接受思想感情的过程。这需要有高度的注意力、技术和艺术纪律。①

在现实生活中,很多人似乎只有在矛盾冲突比较激烈的时候,才会在每一瞬间感受来自对手的(处于人物关系之间的)情绪压力和刺激。而在其他情况下,一个人似乎更容易处于自己独立的情绪和思考之中。所谓"闲聊",其实常常是每个人自己在讲自己的话,由于没有矛盾和利害冲突,所以能够比较和平地你说罢了我登场,达到一种非交流的"交谈"。也正是因为如此,一般演员会习惯于只在自己有话说的时候(处于舞台焦点的时候)才去主动交流,才会出现"当静默下来或另一个人物说话的时候,他们就不去听也不去感受对方的思想"的情况。那么,斯坦尼斯拉夫斯基所提出的"高度的注意力、技术和艺术纪律",是否是一种外在的强制和对自然的扭曲?

斯坦尼斯拉夫斯基希望用"高度的注意力、技术和艺术纪律"塑造出来的处于人物关系之中的人物,其实是表演主体。即便要表演处于非交流状态中的两个人,我们也需要以表演者的主体意识来"在每一次重复表演中……贯彻这种不间断的相互的传达和接受思想感情的过程",那些在人物之间没有被传递出去和接收到的信息,需要靠表演者来完成艺术信息的传递和接收,这才是表演。

但是受过斯式训练的演员常常习惯于在任何谈话语境中都寻找可以随时完成"刺激—反馈"的动机,这就会导致交流对象在交流的过程中被扭曲。贝拉·伊特金在《表演学:准备、排练、演出》中这样说道:

① 〔苏〕斯坦尼斯拉夫斯基:《演员自我修养》,林陵、史敏徒译,郑雪来校,北京:中国电影出版社1959年版,第315页。

任何生命的构成要素中都包括了随时随地对其他人的注意和反应。我们与他人之间存在的各种各样的关系，因而刺激出我们所拥有的最强有力的感知反应。正是这种我们想要去看、去听、去接触，甚至去闻、去体验的欲望，或是对这些欲望的排斥，才会使得人际关系有所发展。①

这种使用类似于"任何""随时随地"等词汇的全称判断，正是对日常生活中人际关系的泛化估量。实际上每天发生的人际交往常常是不包括"随时随地对其他人的注意和反应"，也不会指向人们之间的人物关系，比如一对夫妇的某段谈话可能与两个关系相当普通的同事非常相似，于是当然也就不会"刺激出我们所拥有的最强有力的感知反应"。排演排契诃夫的戏，就会因此而遇到困难。美国剧作家桑顿·怀尔德(Thornton Wilder)这样说："契诃夫的剧作总是在展示：没有人在听别人说什么。每个人都行走在一个自我中心的梦中。"②

敏感些的演员和观众会感到奇怪：为什么情绪都这样彼此冲突了但人物关系还没有破裂。比如中戏 2010 年演出的《三姐妹》，剧中人说起"到莫斯科去"，被处理成了一种相当"交流"的高昂语气。这就使人对为什么这样的情绪没有化为任何行动而费解。其实，这时处于交流状态的只可能存在于表演者之间而不可能是角色之间。角色之间的不交流，通过表演者的肉身承担，获得了表演意义上的交流。

1990 年代，在《哈姆雷特》的成功尝试之后，林兆华也曾尝试将契诃夫的《三姐妹》与贝克特的《等待戈多》拼贴在一起，成为当代实验话剧史上著名的《三姐妹·等待戈多》。然而这次实验，因为演员们仅仅是承认了角色之间的不交流、放下了中国式斯坦尼斯拉夫斯基体系

① 〔美〕贝拉·伊特金：《表演学：准备、排练、演出》，潘桦译，北京：华夏出版社2000年版，第145页。

② Wilder, *Correspondence with Sol Lesser*. In: *Theatre Arts Anthology*, ed. R. Gilder. New York 1950. 转引自〔德〕彼得·斯丛狄：《现代戏剧理论（1880—1950）》，王建译，北京：北京大学出版社2006年版，第134页。

意义上的现实主义交流,却未能承担起表演者之间的交流。因此这些角色仍然变成了某种给定的、静态的荒诞角色。荒诞若成为静态,那就是一个符号而已。

契诃夫主张"作家应像化学家那样客观"①,所以他总是力图避免(像许多编剧和表导演创作者那样)把自己的主体性想象投射到角色身上去。然而,客观并不意味着所谓的精确简洁。对于许多习惯于将人物关系想象为"简单易懂"的戏剧从业者和观众而言,契诃夫的戏并不那么容易接受,尤其是在契诃夫的戏还没有因为时间的流逝成为经典的时候。1916年4月13日,美国《民族》杂志刊登了某译者早期翻译契诃夫的几部剧作时认为其戏剧价值"不足一谈"的评论:

>……对白过于琐碎和枝节横生……单调乏味……要把(《三姐妹》)这一杂乱无章的故事写成简单易懂的梗概,实在是浪费时间和精力。②

这是在第一次世界大战结束后国际文化交流与碰撞的第一个高潮的前夜。1920年代斯坦尼斯拉夫斯基领导的莫斯科艺术剧团巡演美国、演出契诃夫的剧作时,美国观众才开始相信这样的戏并不乏味。作为一个小说家,契诃夫使得戏剧文学远离了小说和文学,不再是拿来剧本就"可读"。它是"可演"的,必须经历演员的表演,方才实现。

经常被引用的典故,是他的第一部重要剧作《海鸥》由彼得堡一家著名剧团首演遭遇惨败,后来由刚刚成立的莫斯科艺术剧院演绎,赢得观众折服。这部戏也成就了莫斯科艺术剧院的地位,以致使它用海鸥作为自己的院标。契诃夫后来的戏,都由莫斯科艺术剧院上演并获得成功。

尽管近年来不少研究者们认为,斯坦尼斯拉夫斯基导演和表演的

① 转引自〔英〕J. L. 斯泰恩:《现代戏剧理论与实践》,刘国彬等译,北京:中国戏剧出版社2002年版,第118页。

② 同上书,第162页。

契诃夫作品是"意志消沉和希望幻灭的契诃夫,而不是爱写喜剧和富于同情心的契诃夫"①,但这还是让当时的观众开始意识到契诃夫的戏是"全世界最优秀的戏剧艺术""最珍奇的作品""精神现实主义""从真事的细节中提炼出能够显示现实事物的内在精神实质的东西"②。契诃夫的戏剧文本是留白的文本,斯坦尼斯拉夫斯基作为表演艺术自觉最早期的代表人,用他领会到的内容和发现的手段填写了这些留白,使戏剧文本现实化,虽然这并不意味着那是唯一正确的"正解"。近年来某些欧美学者的论调总在强调契诃夫以及梅耶荷德等人当年对斯坦尼版本只言片语的不满,比如对蟋蟀的声效、现实主义家具等的嘲笑,却忘记了是斯坦尼斯拉夫斯基用他能够触及的感性资源,第一次实现了表演艺术与"可演性文本"之间的相互触发,调动了一个崭新的剧院的表演者们的精神状态,来填补角色之间缺乏交流之后的艺术空间。当然,他的创造会被超越,也应该被超越,因为这样的艺术属于与永恒相对的短暂性,永远当场生成,并且每一次生成都有所不同。

并且,戏剧研究发展至 20 世纪下半叶,契诃夫的文本风格得到了理论性阐释,之所以琐碎的、缺乏交流性的对白可以表现"事物的内在精神实质",是因为这的确是"像化学家那样客观"地捕捉到了现代"人际互动关系"的(非交流性)实相。德国学者彼得·斯丛狄出版于 1956 年的《现代戏剧理论》第一次系统地研究了"人际互动关系问题化"对现代戏剧发展的影响。他首先参照黑格尔的理论梳理了现代戏剧之前的欧洲近代戏剧的起源:

> 近代戏剧产生于文艺复兴时期。在中世纪的世界图景破碎之后,重新回归自我的人借此进行了一次精神的冒险,他想完全

① 转引自〔英〕J. L. 斯泰恩:《现代戏剧理论与实践》,刘国彬等译,北京:中国戏剧出版社 2002 年版,第 164 页。

② 同上书,第 163—164 页。

靠再现人际互动关系来建起他的作品现实,在这个现实中他得到自我确认和自我反映。人在进入戏剧时仿佛仅仅是作为一个共同体中的人。"间际"氛围对人来说成为最本质的存在氛围;自由和约束、意志和决断在他的约定性质中是最重要的。他完成戏剧实现的"地点"是做出决定的行为。他做出选择周围世界的决定,他的内心由此呈现出来,成为戏剧的现实。通过它的采取行动的决定,周围世界与他产生关系,从而成功地得到戏剧的实现。这一行动之外的一切都必须与戏剧无关,即无法表达的和表达本身,封闭的心灵和对主体来说已经异化的观念。与戏剧无关的当然还有没有表达的世界,即物的世界,只要它不涉及人际互动关系就与戏剧无关。①

也就是说,戏剧作为一种艺术形式在文艺复兴时期被确认下来,是和那时候的主体自我确认的潮流息息相关的。不符合主体自我确认的内容,即便存在于现实生活当中,也会被排除在戏剧之外。由于社会思潮提供的主体性解决方案具备被广泛接受的影响力和信任度,所以戏剧的这种绝对性并不会让人觉得虚假,反而代表了一种理想的(处于共同体之中的)人际状态(虽然斯丛狄也承认,这个时期也一直存在着莎士比亚这一巨大的反例)。然而,从19世纪末开始,易卜生、契诃夫、斯特林堡等戏剧家的艺术实践,顺应社会思潮中越来越多对主体性解决方案的失望,直接面对"人际互动关系问题化"的现实。这时,原来通行的戏剧形式的绝对性就受到挑战,而且,那种"演员和角色的关系绝不允许显现出来,演员和戏剧形象必须融合成为戏剧人物"的原则也不再是基本原则。如上文所述,现在只有属于通俗文本的影视剧等形式才继续承袭戏剧的绝对性原则,仍然是"任何生命的构成要素中都包括了随时随地对其他人的注意和反应"。这种主体性

① 《现代戏剧理论(1880—1950)》,版本同上,第7页。

的假设被当做实相来进行编剧和表导演创作,并要求演员在剧情中"完全化身"为角色,要求角色"不间断的相互交流"。这个时候,当然也就不会理解角色和演员之间的间离,以及表演者之间不间断的相互交流才是现代戏剧的基础。

即便是斯丛狄在写作《现代戏剧理论(1880—1950)》的时候,也带着对旧的主体性时代戏剧的惋伤,试图从各种流派的戏剧实践中梳理出对戏剧绝对性的挽救可能。更晚近的戏剧研究和实践表明,"表演的主体进入被表演的范围"①是现代戏剧发展的潮流,这也符合现代人对新的主体性探寻的潮流。而且,从历史的角度来说,斯丛狄在以"重估价值"的方式重写历史,也就是为当代艺术的发展提供参照。他在叹惋和感伤之中,重点梳理和分析的却是契诃夫、后期易卜生等文本。正是这些文本,属于"可演性文本",属于当代表演艺术自觉的下一阶段。

没有交流,只有对白

斯丛狄发现,易卜生从中后期的作品开始,有意识地回避对"人际互动关系"的"展示"而代之以"分析"。也就是说,真正的情节在戏剧开始之前就已经发生,戏剧所描写的,是对已经发生的故事所抱有的观念和情绪。

如上文所述,我们需要注意的是,与其说斯丛狄是在1950年代总结历史,其实莫若说是对当时的戏剧和表演艺术发展潮流的反映。斯丛狄举易卜生《群鬼》一剧为例,剖析这部戏剧的进行过程中人物关系的交互已经不再重要,重要的是不断揭示已经发生的不可改变的阴郁而绝望的过去。又如《博克曼》一剧,在一个冬日的黄昏,三个人相遇

① 王建:《从一本小书看文论的转折——试析彼得·斯丛狄和他的戏剧理论》,见《现代戏剧理论(1880—1950)》,版本同上,"译者序",第16页。

了,但他们并没有真正的交流,彼此非常陌生,只是被过去的往事像锁链一样拷到了一起,当他们谈论过去时,纷纷涌现到观众眼前的,"既不是一个个的单个事件,也不是这些事件的动机,而是时间本身,被这些事件所晕染的时间"①。所以三个剧中人不断出现这样的台词:"一直就是这样,已经足足八年了""整整一生过去了""一生白被糟蹋了"等等。

易卜生后期的剧作越来越获得超越于前期代表剧作《玩偶之家》《社会公敌》等的地位,是和表演史的转变密不可分的。如果表演被置于当代戏剧艺术的核心,那么表演问题的执行者和思考者就会越来越朝向这些不直接与当下事件关联的台词。斯丛狄改定《现代戏剧理论》的时代,已经是德语世界的划时代剧作家彼得·汉德克写作《冒犯观众》的时期。而在欧洲范围内,挪威继易卜生之后最有影响的剧作家约恩·弗斯,其剧本中的台词也越来越重复,台词量越来越少。

约恩·弗斯的代表作《有人将至》近年已经在国内有几个版本的演出,但体验派演员似乎有点受不了突然将表演的权力(authority)全部交给自己。参加2010年上海版演出的几位演员在演后谈的时候都表达出这种不适。男主演马晓峰与导演何雁原来是表演系的同学,毕业后一个去了上海话剧艺术中心当专业演员,一个成为上戏表演系老师。马晓峰对何雁打趣说,演完这部戏之后的最大感受就是"还是得多念书",这样"我就可以导你",引起演后谈观众的会心大笑。② 言下之意,他其实也不明白这部戏到底要干什么,只是完成导演的指示。由此可以看出:在戏剧领域之内的表演艺术探索,往往变成一件由导

① 《现代戏剧理论》,版本同上,第19页。
② 2010年,10月26日晚,由上海戏剧学院与易卜生国际联合制作的话剧《有人将至》在上戏新空间上演。此次演出是挪威当代著名戏剧家约恩·福瑟的作品在中国的首度公演。当晚,编剧约恩·福瑟,上海戏剧学院各位领导,挪威驻沪领事以及卑尔根戏剧节艺术总监等中外嘉宾亲临现场,一同观看了演出。而由导演何雁与主演马晓峰主导的演后谈也颇值得做"症候式阅读"。

演主导的事情。演员往往还是希望在只有对白、没有交流的台词中寻找他们从学生时代的训练起就熟悉的"交流"。

在国内,有几部最经常上演的话剧经典:《雷雨》《茶馆》《恋爱的犀牛》等。在它们中间,我们也会发现这种文本与表演的脱节。这些文本,本身也都具备斯丛狄分析的"后设式的、朝向过去"的特点。我们先看《雷雨》,这样的词句比比皆是:

> 鲁贵:反正这两年你不是存点钱么?四凤:您要是再给她一个不痛快,我就把您这两年做的事都告诉哥哥。繁漪:这些年喝这种苦药,我大概是喝够了。周萍:我后悔,我认为我生平做错一件大事。繁漪:十几年来像刚才一样的凶横,把我渐渐地磨成了石头样的死人。周朴园:(冷冷地)三十年的工夫你还是找到这儿来了。侍萍:我这些年的苦不是你那钱就算得清的。鲁大海:哼,你的来历我都知道,你从前……四凤:我知道一碰那根电线,我就可以什么都忘了。周朴园:我一生就做错了这一件事。

我们发现,戏中的人物大都是生活在后设式的氛围之中(只有周冲除外),尤其是繁漪、周萍、四凤、周朴园等核心人物,他们的对白常常都不指向当下。然而有趣的是,一代又一代的话剧演员们在表演这些角色的时候,却往往竭力朝向当下寻找对话的动机。这就架空了这部戏本身带有的先锋性。

郑雪来先生在1988年一次关于《雷雨》等剧作的改编电影座谈会上曾说,"《雷雨》现在越看越是一个情节剧,而且是个相当古老的情节剧,24小时之内一切都靠巧合来组织"[1],甚至因此判定这出包含了大量"人为的""非常明显的情节剧格式"的剧作是"不成功的作品"。[2] 这种说法在当时就被反对者认为过于苛刻,现在来看,其实它所依据

[1] 郑雪来发言,见《银幕向舞台的挑战:〈日出〉〈雷雨〉〈原野〉影片座谈会》(三),《电影艺术》1986年第8期,第31页。

[2] 同上书,第33页。

的标准就是戏剧的绝对化。《雷雨》不是没有对白,它的对白堪称戏剧的典范,细腻、精彩,不管演员还是作家,都会觉得"《雷雨》的对白就是够味儿"①,然而这些对白常是非交流的,不能在交流中推进人物关系,因而"一切都靠巧合来组织"和"情节剧"这两个判断并不为过。只是人物之间的非交流性正是这部戏所把握到的生活特质。

周萍和繁漪之间在第四幕那段经典对白,就是典型的非交流性对白。它除了把两个人之间的关系推向更加恶化之外,只能起到揭示既往的故事、宣泄对已经发生故事的情绪之功用。两个人彼此宣泄而互不交流。看上去是周萍不愿说话而繁漪滔滔不绝,但其实繁漪也已经明知事情无法挽回,因而故意说些刺激周萍的话,通过刺激,使本来已经就要结束的对白又继续下去。繁漪甚至提议把四凤接回来"一块儿住""只要你不离开我"这样荒唐的建议,当然不具备建议的功能,不是交流,而只能是刺激。而在最后周萍喊出"你给我滚开"这样口不择言的情绪化词句的时候,对白更是处于马上结束的边缘,繁漪的最后办法居然是告诉周萍,招认了她刚才去四凤家,直接目睹并干扰了周萍和四凤的约会,这使本来已经终止(哪怕是表象的)交流的周萍又开口与繁漪对白了几句。但仅只是对白,而不是交流。因为交流是"作为一个共同体中的人"通过"随时随地对其他人的注意和反应"从而使"周围世界与他产生关系",使处于人物关系之中的主体得以完成,但这些台词体现出来的两个人物周萍和繁漪,绝非处于同一个共同体,也根本没有随时在意对方的情绪,更重要的是,他们无法、也没有心情根据所谓的人物关系做出恰当的反应,他们要么忽略对方,要么就直接说出那种把人物关系推到悬崖的言语。

像这样一段戏,假如按照绝对化的戏剧观念来梳理人物之间的交流,然后深挖潜台词,就会把剧作者所捕捉到的属于非交流性的情绪

① 苏叔阳发言,见《银幕向舞台的挑战:〈日出〉〈雷雨〉〈原野〉影片座谈会》(一),《电影艺术》1986年第6期,第10页。

交互予以泛化，从而把它漂白成连续剧式的情绪冲突。胡导在《戏剧表演学》一书中提出繁漪的最高任务就是"一定要夺回周萍给过她的爱情"，而"发出的当前最急切的贯串行动"则是"一定不让周萍去矿山"，这些东西"完全贯串在整个四幕戏以及全部幕间、幕后的的生活中"，形成了长达十几小时的"贯串行动线"。① 这是一种典型的泛化梳理，因为繁漪假如有一个类似于"一定要夺回周萍给过她的爱情"这样明确的最高任务，或者有"一定不让周萍去矿山"这样清晰的"贯串行动"，也就不可能表现得如此绝望，并且一再把人物关系往悬崖边上推。

《雷雨》问世的1933年是中国刚开始有话剧的时代，很多人认为它标志着20世纪初诞生的中国话剧终于出现了一部成熟的作品。然而它其实也担当了表演艺术自觉时期"可演性文本"的任务。这就使它出现了一种裂缝：一方面，这部戏在被写作出来的第二年，就为年仅23岁的作者曹禺赢得了巨大的文学声名，巴金、茅盾等文学前辈皆大力赞扬。也就似乎说，它是非常可读的，具有某种一读即使读者领悟的清晰性。而另一方面，它又暗含了作者曹禺的学习对象后期易卜生的可演性内容。这种内容，尽管作者本人一再强调，甚至不惜亲自出演以正视听，但还是很容易被一道无情的滤网剔除出去。

曹禺本人出演过周朴园。这是一个如果按照现实主义情节剧的可读性来理解，最容易被标签化的角色。曹禺以作家的身份出演周朴园，当然不是因为他最认同这位资本家老爷，我们可以认为，这是为了向大家说明，这部戏的表演者要与角色本身的社会属性有所不同。

《雷雨》中最具有交流气质的，是周萍和四凤、周冲和四凤之间的几场戏，但周家兄弟和四凤无疑具有太多天然的交流的不对称。过去喜欢用阶级差异来分析，其实不无道理。因为地位的悬殊使谈话的双

① 胡导：《戏剧表演学——论斯式演剧学说在我国的实践与发展》，北京：中国戏剧出版社2002年版，第38页。

方并不处于同一共同体,只是表面上的交流。如果不是以表演者之间的交流来表现角色的不交流,而是努力去寻找角色之间的交流,那也就容易歪曲原作,呈现出不伦不类的表演。

2014年北京人民艺术剧院《雷雨》的"笑场"事件,成为传媒热点。《雷雨》演出中的笑场并不是新鲜事,甚至追溯到1950年代,其主题定义为阶级斗争的时候,也有观众席笑场的记录。至于在一般地方院团、学生剧团,就更不胜枚举。只是2014年北京人艺这次演出事件似乎格外严重。丁涛撰文分析其原因,将焦点锁定在北京人艺自己梳理的三个版本的主题区别上:上一世纪50年代的第一版演出主题定位在"阶级、阶级斗争、阶级分析";90年代第二版的演出主题为"社会问题";2014年第三版的主题定为"人性的挣扎与呼唤"。丁涛认为,这三种不同的阐释,都是"对当时社会流行话语的忠实遵从",缺乏艺术创造。① 这是很有趣的分析,值得据此再深入一步。北京人艺前两版《雷雨》的确是典型的文本主义时代的处理方式,试图使表演服务于"第三方努力",主题明确清晰,虽然会导致不言而喻的简化,但符合这一时代的戏剧艺术模式,达到了相当成熟的艺术水平。而第三版,从动机而言,其实所谓"人性的挣扎与呼唤"只是一个空泛的概念,相当于取消了主题。创作者们在潜意识里也许是暗合了某种"后戏剧剧场"的冲动,要试图突破文本主义时代的创作方式。而且,那种不言而喻的简化,在今天肯定也是不会被不言而喻地接受,这也是社会思潮的必然背景。但要命的是,被"解放"的演员们仍然保留了服务于"第三方努力"的表演程式,却又没有可以为之服务的主题,这就导致了绝对的悖谬、荒诞和笑声。

据第三版导演顾威所说,这一版也听了很多意见,"有人说我们该内部检查,可能是表演不到位。上世纪50年代,朱琳演出鲁侍萍时,

① 丁涛:《一出悲剧是怎样被炼成"闹剧"的——六问北京人艺的〈雷雨〉》,《广东艺术》2014年第5期。

一句'你是萍……凭什么打我的儿子',老被观众笑,于是朱琳就把这句词拿掉了。后来周总理看完戏,给她打电话问那句词为什么拿掉?朱琳说,我说不好,一说观众就笑。周总理说,那是你们演员的问题,不是曹老爷子写的问题,这词儿一定要说。后来朱琳调整了表演,观众就不笑了。"[①]调整了表演,观众就不笑,是因为在表演服务于"第三方努力"这种戏剧艺术模式下,有唯一正确的"正解"。比如2014年广受好评的电影《亲爱的》,导演陈可辛评价演员们的话是"表演很准确"。其实这是基本的也是必须的要求。如果演员通过揣摩,发现并掌握了这个"正解",那么也处于同一种"第三方努力"氛围中的观众,也就必须成为一种唯一"正确"的观众。《雷雨》里朱琳演"对"了之后,观众就必然不笑,否则就会遭受来自其他观众异样的眼神,孤立于人群之外,有被当做反动分子的危险。就像赵薇演"对"了之后,坐在影院里看《亲爱的》之观众也必须得流泪,起码得鼻酸,否则也会被周围人当成异类(虽然这也是传统剧场和电影院的裹挟)。

然而一旦离开了这种传统氛围,情况就完全不一样了。第三版《雷雨》的笑场事件,由于主演杨立新的微博抱怨而更为发酵,就是因为离开了这种氛围,就无法指望观众们成为那种唯一"正确"的观众——即便演员已经觉得自己演"对"了(其实这样肯定是幻觉,因为没有确定的"第三方努力",就谈不上找到那个唯一的正解)。为什么恰恰是在北京的学生公益场和在上海的演出最能遭遇笑场? 的确,在北京,还有一批所谓的老话剧观众习惯了传统剧场的唯一正解的氛围,乐于努力去成为唯一"正确"的观众。但在更年轻的一代,以及"话剧"的传统势力范围之外,已经不再能作这种指望。观众的注意力散佚出去,注意到"现实主义"这个单薄的所谓艺术风格以及"人性的挣扎与呼唤"这个更单薄的所谓主题根本包裹不住无数离奇的人物线

① 《曹禺经典话剧〈雷雨〉在沪又遭"笑场"》,新浪娱乐·戏剧版,http://ent.sina.com.cn/j/2014-08-04/12134185867.shtml。

和关系,而且几乎每一个都可以成为笑点。

离开了阶级斗争等清晰明确的指向,《雷雨》中人物们的每一个言行几乎都显得不可理喻,而如果演员们仍然把这些言行演得仿佛是有强大的逻辑依据一样,这就成了演剧学科对于闹剧的定义:

> 一本正经地"犯傻"、过火的"激情",逻辑错乱的言行、过度的巧合、夸张,都是"可笑性"的特征,是制造"笑声"的构件。于此,闹剧就这样被炼成了,想让观众不笑都难上加难。①

如果真有一本这个时代仍然值得上演的《雷雨》,那么基础就在于我们得认识到这里面的人往往是"只有对白,没有交流"。也就是说,得承认这里面的人说话办事的确是不可理喻的,并没有指望与其他的人物交流,没有清晰的逻辑指向。《雷雨》中的人物和人物关系更像是生活中的人和一群人,他们的人物线经常会断掉,但他们不会因为人物线断掉而立即死去。他们并没有清晰的、可供简单理性分析的逻辑,而是有更多斯坦尼斯拉夫斯基认为需要专家来分析的潜逻辑。

在《演员自我修养》这本小说体表演理论书中,斯坦尼斯拉夫斯基故意设置了一组戏剧师生之间的问答,学生似乎在找碴儿地问:真实生活中难道"真有一条一分钟也不中止的不断的线吗"。老师则回答:在现实生活中,这样的线只"存在于疯子身上",而"对于健康的人",人物线"有时的中断却是正常和必须的","不过在中断的时刻,人并没有死,他继续活着"。而在艺术创造的舞台上,角色的动作、心理生活动力、意志—情感的线却一刻也不能中断,否则"角色的生命便会停止,便会发生麻木或者死亡的情形"②。这一区别对于戏剧角色的塑造相当重要,然而书中的教师却点到即止了,对于为什么真实生活中的人往往会有中断的人物线,却并没有死去,他含混地猜测道,"他身

① 《一出悲剧是怎样被炼成"闹剧"的——六问北京人艺的〈雷雨〉》,版本同上。
② 〔苏〕斯坦尼斯拉夫斯基:《演员自我修养》,林陵、史敏徒译,郑雪来校,北京:中国电影出版社1959年版,第378页。

上某一种生活的线还是继续延伸下去的",至于这条貌似中断的线何以继续延伸下去,老师则对学生说,"这个问题你们最好去请教学者。我们暂且认定那条难免有中断的线就是人的正常的、不断的线"①。

这其实已经提出了一个重大表演理论问题,但在《演员自我修养》中的表演教师,还是尽量避开讨论需要专家来分析的潜在逻辑,尽量希望把人的心理和行为可视化地串接起来,形成一条一刻不断的线。这在表演自觉的最初时期很有意义,但如果演员们在这个时代、面对一个并非按照这种逻辑方式写成的剧本,还仍然要把这些显性逻辑明明是经常断掉的人物线强行接续起来,一个人说话,另一个人还拼命找到理由"吃下"这句话,并把接下来自己说的话奋力摆成对之前听到的话的绝对回应,以使两个人的对话形成精确的"刺激—反馈"格式,那就难免不显得像是一本正经的犯傻和过火的激情。

千万不要说因为他们信奉的是现实主义。这只是惯性。一种经过师承学习刻苦磨练已经用惯了技艺,也许在某些晚出而过时的剧作中还可以大显身手,但在《雷雨》这样过分先锋到了现在才正当时的文本中就显得滑稽。

现实主义也并不是唯一真理。斯坦尼斯拉夫斯基坚信现实主义,因为他发现了现实主义,并因此定义了自己的艺术风格。艺术的后继者永远需要有新的发现。这也许是一部完整的《雷雨》所无法承担的。2006年,天津人艺王延松导演的《原野》进京演出,一炮而红。这个被专家和观众一致好评的版本,是将曹禺的原著剧本8万字删节到只剩3万字。虽然是只删不增,但很多观众还是发现一组演员饰演的陶俑似乎成了舞台上更重要也更惊艳的存在。这是一个典型而成功的"后戏剧剧场"版本,就像国外很多莎士比亚戏剧的当代版本一样,原本的剧作与当代表演艺术以新的艺术方式融合和共存。但不能不说的是,

① 〔苏〕斯坦尼斯拉夫斯基:《演员自我修养》,林陵、史敏徒译,郑雪来校,北京:中国电影出版社1959年版,第378页。

这一版《原野》的几位主角,仍然是采用较为传统的中国式斯式体系演法。这从一开始就是软肋。而当陶俑歌队这本来最惊艳的表演者们从来没有得到正名也没有得到发展之后,这部《原野》也开始在它绵延不断的巡演中陷入从风格化到程式化的转变。而这种程式化重复,却是传统表演的基本属性之一。被认为是好的和有效果的东西,就要保留下来,一再重复。

这也是《茶馆》这部继《雷雨》之后"中国绝对的经典",与所谓北京人艺所创造的表演风格纠缠不清的原因。《茶馆》与《雷雨》的一个共同点是在看似高度写实的样貌下,人物关系高度地"没有交流,只有对白"。

在茶馆这样一个谈话聊天的地方,人们常常都拉高了嗓门谈话,或曰,"甩话"。坐在对面的听话者并不是真正的受话者。比如第一幕松二爷和常四爷聊天,常四爷说:"反正打不起来!要真打的话,早到城外头去啦;到茶馆来干嘛?"这是言谈的虚无,缺少意指对象的能指,漂移在这个广大而空洞的交流空间里。一不小心碰到另外一个偶然的受话者,便即时生成一种扭曲的交流。这个偶然的受话者是二德子,他凑过去说:"你这是对谁甩闲话呢?"(后面引起暗探的注意,也是这种扭曲的交流)然而常四爷不屑跟他交流,而是求助于这个广大空洞的交流空间——茶馆的交流结构。他说:"花钱喝茶,难道还叫谁管着吗?"言下之意求助于茶馆的商业结构,要把自己独立出去,捍卫自己的独立空间。而松二爷劝和的话,也不是直接交流,而是求助于几个人的身份结构:"我说这位爷,您是营里当差的吧?来,坐下喝一碗,我们也都是外场人。"然而二德子毫不领情,不愿意躲在"都是外场人"这巨大的阴影底下就此了事。他觉得自己比面前这两个怂人要更有地位,便抖开了威风。常四爷也绝不含糊,继续避免个体直接交流,而是立刻转而求助于更大的神圣结构——爱国——来打压对方:"要抖威风,跟洋人干去,洋人厉害!英法联军烧了圆明园,尊家吃着官

饷,可没见您去冲锋打仗!"二德子当然也没有要交流的意思,他选择最直接但也最野蛮的交流方式——打架。"我碰不了洋人,我还碰不了你吗?"然而他的架还是打不成。掌柜王利发用"都是街面上的朋友,有话好说"这样的虚头道义的大幌子固然拦不住,但他们说的所有这些大嗓门的话早已经落入在场所有人的耳朵里去了,于是出现像马五爷这样的人出来弹压——只要用势力就行了,也不必交流。常四爷这时希望这位他认都不认识的爷进一步来评评理,也是非常不交流的表现,以为给对方戴上"您圣明"的大帽子对方就会真的变成道理的裁定者。然而其实对方本来就是"吃洋饭的",当然也就起身走人了。掌柜王利发提醒常四爷又得罪人了,常四爷还抱怨"今天出门没挑好日子",还要把个体的事件都归结为一个宏大存在。到得知马五爷的身份,还要加一句闲话"我就不佩服吃洋饭的"。这句话是对谁说呢?马五爷已经走了。他可能是对所有人说,更可能是不对任何一个人说。到此,交流的可能全部耗尽,戏剧只得转向另外一个段落。这种呈现,在《茶馆》中是很典型的。

《茶馆》刚刚问世,曹禺就有一句著名的评价:"这第一幕是古今中外剧作中罕见的第一幕。"[1]《茶馆》的第二、三幕中,似乎是为了照应剧情,人物对话开始有了一些交流,但第一幕,确实如熟读古今中外剧作的曹禺所言,在当时非常超前地实现了几乎纯无交流的局面——每个人说话,都没有这种传统的明确目的:说给某个人听、为了达成说者和听者之间某个明确的效果。要知道,这可是即便到现在很多表演课专业教学的基本要领。但全被《茶馆》的第一幕打破了。

北京人民艺术剧院的表演,恰如其分地与老舍的剧本结合在一起,形成中国话剧的一个高峰。于是之、蓝天野、郑榕、英若诚、黄宗洛、胡宗温这一代演员与编剧老舍、导演焦菊隐,甚至当时的北京人艺

[1] 有趣的是,《茶馆》剧本的电影改编版权早早被姜文买下。姜文表示一看第一幕就非常中意这个剧本,但却迟迟未能将这部戏拍摄成电影。

第一任院长曹禺一起,共同形成了一个创作自觉的主体。现在很多说法是《茶馆》是第一部"京味儿"话剧。其实我们倒不如说,第一版《茶馆》创作共同体是在集体创造一种基于北京话的新中国普通话想象。① 这些演员里,郑榕、黄宗洛、胡宗温分别是安徽人、浙江人、湖北人。蓝天野是河北衡水人。于是之是出生在河北唐山的天津人。除了英若诚是正宗老北京旗人,其余主演竟然没一个是北京人!所以现在很多所谓"京味话剧"的主创者指责演员来自五湖四海说不好北京话因而演不好话剧,是站不住脚的。而且《茶馆》也不是"京味话剧"。主创和演员们共同以老舍的剧本和一种语言方式同时投射了对旧社会和新中国的想象。属于旧社会的这些"人物"没有交流只有对白,而属于新社会的这些艺术工作者却互相之间有着充分的交流。这就是属于表演者的交流。

　　这种情况的出现,缺乏理论背景,由于时代的种种机缘而得以实现,也由于缺乏理论梳理而在漫长的年代里无法重现。甚至于当众多的后来者把它当做"话剧"表演的范本时,就使它成为一种僵死的风格和程式。这最终使得"话剧"似乎变成了类似京剧、昆曲的一个新的传统剧种。它是规定性的。第一版《茶馆》因此也就变成了某种唯一正确的"标准"演出版本。大家来看《茶馆》,就是来欣赏北京人艺的经典表演技艺。黄纪苏改编、孟京辉导演、陈建斌主演的《一个无政府主义者的意外死亡》中,有一段刻意戏仿《茶馆》演出方式的台词,话剧迷几乎一望即知。这就像侯宝林相声中学用京剧大师的经典唱段一样,表演变成了传统演出中的可被对象化之物。

　　老舍写作《茶馆》的时代和那一代演员演出《茶馆》的时代,写的和演的是"过去",创作者和观看者,都是站在一个具有优越感的"现在"去看一个已经被埋葬的过去。这个过去越是让"人"死去,那么大

① 一般的《现代汉语》教材也都这样定义"普通话":普通话以北京语音为标准音,以北方话为基础方言,以典范的现代白话文著作为语法规范。

家所处在这个现在就越仿佛是让"人"新生。就像很多文学史家谈论过的那样,这部剧作也自觉参与了对新中国合法性的叙事。但不管怎样,那个时候的观众看这个悲剧,却能够产生一种喜悦情绪,不仅因为存在不言而喻的社会大背景,也因为"表演者"这一共同体的形成。即便是那次著名的1983年赴日本演出,观众们还是能感觉到"故事是暗淡的,但舞台是明朗大方的"①。表演者创造了一种演出时空,使日本观众也感受到(按实际情况来说他们感到不到的)中国观众知觉的新旧时代对比。

曹禺说《茶馆》是"史诗剧",②似乎在运用布莱希特那个著名的"史诗剧"(也翻译成"叙事剧")概念。以叙事为中心,就是和以人物为中心的启蒙主义唱反调的。下一章我们会讨论,布莱希特仿佛是回到某种亚里士多德《诗学》的立场,但其实是革命性地反对启蒙主义。天才的文学家往往能够感到这股思潮的涌动,就像老舍写下了《茶馆》的第一幕,但这种天才的文本需要表演者的自觉方能承接。叙事剧,就是将故事展现为一个正在发生的但又是历史的事件,在这种情形下,演员无法完全"化身"为对象化的角色。但很多时候,固定的风格使演员安全地化身为古人,《茶馆》也要沦为民国题材连续剧的一个场景。

林兆华导演的1999年版《茶馆》,舞美设计使整个舞台被一个十分巨大而歪斜破败的木质楼宇结构从三面直压在剧中人的头上,显得极其阴沉压抑。这就使"现在"与"过去"的对比不复存在。主创者也许是过于(字面上的)"现实主义"地理解了他们所处的时代氛围,认为已经不复有那么强烈而令人欢欣的新旧社会对比,从而采取了一种简单"说不"的批判立场。但这种批判恰恰是一种认同,认同了人与人

① 原载《京都新闻》1983年9月26日,见《难忘的二十五天——〈茶馆〉在日本》,北京:北京出版社1985年版,第143页。
② 曹禺序言,北京人民艺术剧院:《难忘的二十五天——〈茶馆〉在日本》,北京:北京出版社1985年版,第1页。

之间不交流的异化现状，却缺乏艺术家自身的"希望的哲学"，从而未能像他们的前辈那样成为一个表演者共同体。在"说不"的批判之外，人物再次变成了单纯的、对象化的角色，演员只成为为一种"说不"主题的"第三方努力"服务的传统演员。也许会有人为这一版《茶馆》辩护，说它像是某种更先锋的戏剧形式。的确，除1990年的《哈姆雷特》之外，林兆华在1990年代及之后的其他几部探索之作《三姐妹·等待戈多》《茶馆》《故事新编》等，都似乎有着某种国际新戏剧美学的气息。但还是不能不说，表演模式的因循，使这些戏还是属于某种传统艺术。

塔都兹·康托（Tadeusz Kantor）的"死亡剧场"（Theatre of Death）也往往在布景上体现出阴暗、压抑的氛围，再加上"死亡剧场"这个词汇，使我们的直观印象往往会导致某种误读。康托不仅是戏剧导演，他是一位"激浪派"（Fluxus）艺术家，而且对"偶发艺术"（Happenning）情有独钟，他对专业演员的批判达到了远甚于格洛托夫斯基的程度，他总是在排练过程中带领非职业演员发展出一套表演方式。他的戏，比如最负盛名的《死亡教室》（*The Dead Class*），在看似压抑、阴暗的氛围之下，是鲜活敏感的表演者群体。表演者们每人背负一具偶人，似乎面无表情地出场，一个个排齐坐在课桌后面。每当扮演死神的表演者用手指向一人，他/她就必须倒下、死去，留下他/她的偶人代替其占据原来的座位。但死亡的景象就像是一个小学生被武断草率的老师责罚一样，课桌后面的人们纷纷躲避死神的手指，表情体态生动。最神奇的是，康托本人直接上台，现场指导表演。这是用导演取代了布莱希特的歌队。歌队是跳出场景之外的，但导演与表演者的权力关系，则可以比附教师与小学生、死神与人，他绝不是跳脱的，他总是用严峻的表情审视着表演者们——但正是这种将导演与表演者本来处于"后台"的关系场景搬到前台直接呈现，却又给予这种严峻以额外的幽默和活泼。

康托是在绝对乐观和绝对悲观之间走钢丝。这是当代表演艺术的特质。① 这恰恰是最像第一代艺术家群体演出《茶馆》(尤其是第一幕)的情形。我们可以认为第一版《茶馆》是机缘巧合地实现了某种当代表演艺术,但这绝不仅仅是因为当时的社会背景直接造就的。《茶馆》的第一代艺术家群体恰好也是最具有非职业演员背景的,他们天然地从他们的生活经验理解了台词的非交流性,并且用表演者之间的艺术默契将它们鲜活地呈现出来。

在康托的戏中,台词的意义往往被取消日常交流的逻辑,这导致他使用波兰语的戏感动了许多国家完全不懂波兰语的观众,却在波兰本国遭到不少非议。康托很早就发现了"没有交流,只有对白"的人类生存现象,于是改变了语言的使用方法。但还是拦不住那些"懂"这门语言的人非要对每句台词的意义做定向的理解。所以我们要说,当代表演艺术起源于文化交流与碰撞。当康托被归类为一位波兰导演,当《茶馆》被定义为一部京味话剧,这都是表演艺术需要重新开始、重新出发的时候。语言的罗格斯中心主义惯性导致它有着这样的欲望:把任何一样东西都变成确定的对象。但当代表演艺术恰恰是反对象化,它永远是对这样的欲望逆向而生,它不惜把自己变成真正的"物"(object)来使自己沉入黑暗之中,逃脱语言逻辑的交流,逃脱言之凿凿的对象化。

为何交流欲望无法达成

法国思想家德勒兹认为,相对于蒙昧时代和野蛮时代的符号化(包括超符号化),文明时代是解符号化,科学似乎使一切解除符号。

① 马斯楚安尼在费里尼电影《八部半》和《甜蜜的生活》中的表演,也达到了这种同时上升和下降的状态。但电影毕竟还是综合艺术,这种状态的达成,与镜头语言以及音乐的高度配合无法剥离。

也就是德国社会学家马克斯·韦伯说的祛魅或非神圣化(desacralization)。但是到了当代，又进入再次符号化的阶段。

在这样一个被符号重重包裹起来的时代，很多现代理论家都提到柏拉图关于洞穴的那个著名寓言。英国籍波兰社会学家齐格蒙特·鲍曼借柏拉图这个寓言指出，古代洞穴居人不敢探索外面的世界，只能将洞壁上反射自己的颤动光影误视为"洞外的现实"，而现代性如同一座城市，其中快乐的居民被放置在以人类工程学方法设计并制造好的充满现代性的"笼穴"中，并且被提供详备的生活指南，一切现代化的信息服务成为现代洞穴中人那"在墙上的影子"。①

美国左派思想家詹姆逊认为，后现代文化生产无需再将自己的眼光直接投射到真实世界，只需在自身狭小的墙壁内追溯世界的精神图景，就像在柏拉图的洞穴里面一样，但他认为"我们肯定有办法打破这种孤立……创造新的集体生活形式"②。这大概也是为什么斯丛狄要坚持戏剧的绝对性，因为这样才能有希望去建构走出洞穴的主体和由此而来的人的共同体。如果本着直面现实的姿态，就很难不向大家呈现这样的场景：现代穴居人彼此互为他者。问题在于，艺术工作者本身也很容易掉进互为他者的陷阱，执迷于固定的想象。以此为基础的主体和共同体都必将是虚构的。

在当代文化，尤其是大众文化产品中，"匮乏，是欲望之为欲望的根本"，是欲望生产的基本格式。例子数不胜数。2013 年囊括奥斯卡和金球奖最佳剧本奖的作品《她》(*Her*)，甚至直接将女主人公设置为一套人工智能的终端软件程序。男主人公爱上了人工智能。很多人分析，爱是因为她无处不在，她无所不能，因为她"真正懂你"，云云。但关键点还是在于：她根本不会出现。她根本不存在！无处不在无所

① 见〔英〕丹尼斯·史密斯：《后现代性的预言家——齐格蒙特·鲍曼传》，萧韶译，南京：江苏人民出版社 2002 年版，第 19 页。

② 〔美〕詹姆逊：《现代性、后现代性和全球化》(詹姆逊文集 4)，王逢振主编，北京：中国人民大学出版社 2004 年版，第 243 页。

不能真正懂你的秘书形象,在文学和电影中并不罕见。1993年的喜剧电影《致命直觉》(*Fatal Instinct*,又译:《奸情一箩筐》),往往被当做一部恶搞各种经典电影桥段的代表性作品。有趣的是它在结尾让那位尽职而钟情、一再被辜负的女秘书最终捧得男主归,这让很多观众并不信服。因为不管怎样,片中那些恶妇人都还是显得非常魅惑,非常让人产生欲望。《她》也许深谙此道。所以,如此为主人公带来便利和实惠的"她",要想成为真正的欲望对象,那就绝对不能跨越这条界限——她决不能显像,决不能存在。"田螺姑娘"这种在世界各民族都广泛流传的民间故事,只是农业文明时代的产物,只适合马尔库塞所谓"囤积式心理"的封建残余。"王子和公主幸福地生活下去"是现代人再也无法忍受的结局和人际格局。它有一切,就是没有欲望。

　　《她》也许是为了凸显这一点,还特意安排了一次现身的尝试。"她"找到了一个志愿者,来成为"她"的肉身。男主人公一边继续听着"她"的声音,一边与这个陌生的肉身,试图发生情人之间该有的身体交互。当然,他们失败了。我们不应该把这种失败理解为这个肉身不能代表本真性意义上的"她"。(后文第三部分会专门讨论表演意义上的本真性问题)我们可以这样理解:这个肉身不管是谁,都不对!因为只有这样,才符合彻底的匮乏这一欲望原则。在伟大的19世纪小说《红与黑》的后半部,可怜的乡下人于连来到了现代文明的中心巴黎,后来终于得到高手指点,觉悟了欲望的法则,开始刻意用匮乏来折磨情感关系的对象,终于大有斩获。但这还只是一种通常的格式:折磨人的坏人、恶妇、负心人的格式。《她》是把那些被辜负的可怜人形象与欲望对象统一起来,方法就是让"她"彻底不存在。甚至为了不让"她"与那些可怜的被辜负的女秘书形象有牵连,结尾不惜让"她"也变成某种程度的恶妇——"她"是一套人工智能程序,"她"在同时跟几千个人谈恋爱。但这倒是给了主人公使用一刀两断的传统清理模式的机会。

斯嘉丽·约翰逊在这部电影中不出镜的声音出演,甚至为她赢得了罗马电影节的最佳女演员奖。这是绝佳的隐喻。齐泽克指出,精神分析和现代侦探小说同时兴起,这绝非偶然。大众精神材料中的他者,似乎永远是主体无限渴求,但却实际上绝不愿意真正抵达的彼岸。

田纳西·威廉斯的《夏日烟云》(*Summer and Smoke*)在表达这一主题方面堪为典范。这部戏 2009 年 6 月在中国传媒大学的黑匣子剧场进行了它的北京首演,由陈子度翻译并导演。这部戏中的人物关系,同样是建立在匮乏的自我繁殖的基础上。

由于是现场表演,我们可以借这部戏多讨论一点表演实践问题。陈子度导演的中国版长达三个多小时,剧本中的基本设定是女主人公爱玛,只能按照大家对她的想象,恰似一位淑女那样来说话办事,所以永远无法接近浪子形象的男主人公乔。但这恰恰是她实际上赢得了乔的爱情的原因。就像乔赢得爱玛的爱情一样。这都符合欲望的模式:匮乏的自我繁殖。戏的结尾,女主人公试图从淑女乃至圣洁天使的枷锁中跳出来,反而彻底失去男主人公。这种设定,足以使文学家和读者反复叹惋,但对于表演层面而言却是带有很大障碍的。笔者观看了第一场和最后一场,发现一个最有趣的差别:在女主演张冰喻的最后一场演出中,在经历了所有演出场次的磨砺之后,似乎居然在情绪认同上妥协了。当表演者在潜意识里对女主人公的命运"认命",她就不再能够真的承担这种绝对他者的任务。她演得就像是一个早就知道这样不行的人。肉身在不自觉地抵抗这个任务。当乔试图亲近她的时候,她演得不像第一场那样忠实执行编导任务,真的惊恐而抗拒。她已经在"享受"这次亲近。这也许是作为肉身的表演者的必然。表演者越是忠实于艺术冲动,忠实于表演者对于表演的自觉,就越是自然而然地违背剧本的这种文学设定。

那么,是否在表演自觉的意义上,存在另外一种欲望模式?一种不符合齐泽克式针对大众文化的精神分析模式?参考思想家列维纳

斯对他者及欲望的理解。在列维纳斯看来,传统的哲学是一种"光的知识",它试图照亮它所关注的事物,而他的思想是一种"关于黑暗和不可知的学说"。因为,在黑暗中,他者绝不会被完全看见、知悉或拥有。哲学在当代,与"科技"的力量一起,导致了理性的泛化,它导致无法思考作为他者的他者。

他者成为我的力量的外化,成为我对对象的一种精致的想象,成为带有别人的外貌和我的精神实质的"他我"。成为列维纳斯所描述的"同者"(The Same)——我通过把别人归纳为若干类人,把某个具体的人归属为某类人中的具有相同(same)样貌和属性的一个,使他被我消化。

而列维纳斯更愿意践行另外一种认知模式,将他者看作黑暗中的他者。"他者的陌生性,他的不能被还原成我、我的思想和我的财产……作为对我的自发性的一种质疑。"①在这种思维模式中,欲望也是不能被满足的,这一点与精神分析的看法相同,但欲望者却因为不能用光照使他者被定义,愿意发生朝向他者的无尽冒险。这是列维纳斯对于欲望的立场,我们认为,这也是表演艺术的自觉的真正呈现形式。如果没有黑暗中的他者"对我的自发性的质疑",那么自觉就是虚假的自觉。

在这种表演艺术的自觉中,有必要对欲望这种基本的现代人际联系作出列维纳斯的定义:欲望是对某个绝对他者的欲望,他者是作为他者而被欲求,而不是作为被还原为同者的不同者。列维纳斯后来甚至不愿使用他者这一词汇,转而使用"面孔"这样更感性的词,因为,他者仅在此以原初的、不可还原的关系向我呈现。"他"说,不可以被我所概括和提炼的"他"的"所说"所代替。这种理解,可以说是斯坦尼斯拉夫斯基在《演员自我修养》中提出"规定情境"和"交流"的意义所

① See Colin Davis: *Levinas: An Introduction*, Notre Dame: University of Notre Dame Press, 1997.

在。情境中的人际压力，一定不能被对象化、客观化。否则情境就不再是情境，当代表演的自觉的艺术创造也就不再有效。朝向他者的无尽的冒险。冒险是表演艺术的关键词。

美国先锋戏剧家和电影导演理查·福曼（Richard Foreman）的作品是理解这种黑暗中的他者的很好样例。在1981年的电影作品《强力药品》（*Strong Medicine*）中，环绕女主人公不断反复出现的一切人，都没有带上此类经典作品中那种标签式人物的必然性。他们总是一闪而过，他们所带来的情境压力，总是难以被情节化，因而也就难以被消化、被对象化。他们真的就是一个又一个的"面孔"：你不得不睁眼直视，却又无法对其定义。而且，他们是永无穷尽，反反复复出现的。《强力药品》是《爱丽丝梦游仙境》的现代版。

尤其需要指出的是，就像福曼的舞台作品一样，《强力药品》这样的福曼式电影，达到了将镜头变成舞台的艺术境地。它并非像有些人所批评的那样是"舞台电影"，相反，它非常电影。只是它破除了一般电影对表演艺术而言的一个重大限制——在一般电影中，镜头语言的使用，总是连带着对观看者视觉聚焦的具有唯一性和排他性的连贯强制。福曼的电影往往充分利用了镜头的前、中、后景，将镜头变成一个小舞台，观看者就像看优秀的舞台作品一样，可以自由选择去看任何一个部分，并且形成一个整体感觉。像《强力药品》，还有福曼在1976年为美国舞蹈艺术节创作的电影《在身体之外旅行》（*Out Of Body Travel*），都是如此。可见，电影技术对观众注意力的强制，只是一个一般问题，但并未必然。

在相对而言现实主义剧情的作品中，"道格玛95"学派的代表电影、拉斯·冯·特里尔2000年的《黑暗中的舞者》（*Dancer in the Dark*），仅从标题而言，就是列维纳斯"黑暗中的他者"的注脚。冰岛著名音乐人比约克（Björk）因主演这部电影而震撼了电影界，成为戛纳

影后。有人评论这是一部"没有恶人的悲剧"①,而恶人,不就是传统意义上他者的主要被定义方式之一吗? 虽然许多观众因为无法将这部电影纳入一般的解释体系,而对它恶意颇多。无论如何,它作为一个几乎无法被消化的对象,为表演提供了绝佳的机会。这令一般的表演者望而生畏,让艺术创造者欣喜。

拉斯·冯·特里尔像福曼一样启用非职业演员,但比约克作为非职业演员又绝非业余演员。她是使用科比所谓的"非扮演性的表演"。也就是一般评论中所说的不着痕迹。

科比讨论"非扮演性的表演",是从阿兰·卡普拉等人组织的"偶发"（Happening）表演和之后一系列受"偶发"表演艺术启发的先锋剧场表演的经验出发的。② 在这些表演实践中,传统的"人物"已经被取消,科比所说的表演者"从不倾向于使自己成为自己之外的任何人,也不假装是处在与观看者所不同的时间和空间"就更为原生。有些实验电影采取的也是类似的策略。而在《黑暗中的舞者》这样有着仿佛与传统戏剧相似的"人物"设定的电影中,比约克仿佛还是化身成为一个不是她的人物。但关键在于,她仍然实现了"从不倾向于使自己成为自己之外的任何人,也不假装是处在与观看者所不同的时间和空间"的表演状态。她进入了一个看似与普通电影非常相似的剧情,却并未扮演。她用自己承担了人物。表演者因而进入了文本主义时代只有作家才能进入的一种状态,就像福楼拜宣称"包法利夫人不是别人,就是我!"她所处的被镜头捕捉的时间和空间也就与观看者所处的时间和空间互相打通。这个通道,像时间黑洞一样取消了传统意义上观众

① 网友"思考的猫"之豆瓣网电影频道剧评, http://movie.douban.com/review/1012391/。

② 如纽约"生活剧团"的《现在天堂》等剧,德国作家彼得·汉德克的《冒犯观众》等剧。Michael Kirby: *On Acting and Not-acting*, The Drama Review: TDR, Vol. 16, No. 1 (Mar., 1972), pp.3—15. Also see Michael Kirby: *A Formalist Theatre*, Philadelphia: University of Pennsylvania Press, 1987. pp.3—20。

所具有的隔岸观火的特权。

她因而成为一个勇敢者的欲望对象,需要观众朝向她无尽地探求和冒险。任何期望简而言之将她在《黑暗中的舞者》中的表演定位、归类、概括的企图都必然是一望而知的对象化,因为这种对象化的描述必然是不精确,打不中它的对象。① 在文本主义时代,最典型也是最后的样例是陀思妥耶夫斯基笔下《罪与罚》和《卡拉马佐夫兄弟》中的人物和人物关系。被很多人认为是最精彩的"宗教大审判"篇章,是文本主义最极端的努力。巴赫金将其概括为复调,用对话(dialogism)、众声喧哗(heteroglossia)、狂欢(carnivalesque)等词汇来形容陀思妥耶夫斯基的笔触。但无论如何,这种喧哗和对话还是一种精确安排的对象化,狂欢表象的背后是对人性精致的剖析。而当比约克表演的女主人公塞尔玛开枪射杀比尔的时候,这种艺术作品内部的对人物和人物关系的"审判"就无论如何是不可能的,审判只能是在电影剧情的现实层面,而在艺术家和表演者层面,没有审判,也没有客体化的剖析。

自我和他我的虚假交流

表演教师一般都很在乎培养学生的"艺术敏感",希望学生像在现实生活中一样,"不管是语言还是一个动作或是一个细微的感觉……当时双方都能感受到来自对方的某种信息和态度,继而产生与之相对应的情感"②,但是实际上的效果并不尽如人意。即便是那些已经很有经验的演员,往往也仅只是具备静态的"敏感",能够去认真捕捉对手演员的细节表情和动作,但是至于"产生与之相对应的情感",往往是只能用想象中一种较为简化的仿真替代品来应对。这就使情绪

① 维基百科中文版,在《黑暗中的舞者》词条中,严重轻慢地采纳了一条极其对象化乃至驴头不对马嘴的剧情简介。在维基百科英文版中,Dacer in the Dark 词条的剧情简介很长,不至于如此离谱。

② 郝戎:《演员的情感创造》,北京:中国戏剧出版社 2005 年版,第 54 页。

能量不能形成充沛的动态过程。

什么是较为简化的仿真替代品呢？比方说，发现"平时非常要好的朋友今天怎么说话支支吾吾"，与之相对应的情感则反应为"他是不是有什么心事"；发现"老师在上课的时候，总是望着窗外出神"，与之相对应的情感则反应为"他家会不会有事"，①这就叫"较为简化的仿真替代品"。当然，较为简化的替代品还是比较一望而知的，而在另外一些时候，替代品以非常精致的面孔出现，这就比较迷惑人。尤其是在很成熟的演员那里。比方说，一个成熟的演员演悲剧，观众在演出中间报以掌声，或者报以赞许的笑声，这也许都是需要警惕的。一条可怕的鸿沟已经在演员和观众之间划开：一边是消费者，一边是消费品。但是年轻的演员向老演员学习的时候容易忽视这一点，太容易被掌声或者笑声所带来的荣耀感所迷惑，从而放任自己沉浸在仿真的交流之中，以为自己想象出来的"情感的逻辑和顺序"在人物之间的交互真的存在。

究其根本，这种表演和编导创作上的轻率态度来自对主体所处的中心位置的信赖。德国学者彼得·毕尔格指出，"现代主体不是在与世界直接交往中形成的"②，而是源自笛卡儿式"我思故我在"的自我确定性。因而主体的自我认同会勾勒出一个以自我为中心的交流模式。比较极端的例子，比如齐泽克说拉康的"男子沙文主义"的训示：只有当女人进入了男人的幻象的框架，男人才会与女人交往。③（就像希区柯克《后窗》中那个不得不通过跑到对面楼上进入男主人公视野的女孩）这个使主体中心化的交流模式肯定是以贬抑其他主体，使其不成其为主体为代价的。在表演上来说，就是使交流的对手虚假

① 郝戎：《演员的情感创造》，北京：中国戏剧出版社2005年版，第54页。
② 〔德〕彼得·毕尔格：《主体的退隐》，陈良梅、夏清译，南京：南京大学出版社2004年版，第28页。
③ 〔斯洛文尼亚〕齐泽克：《意识形态的崇高客体》，季广茂译，北京：中央编译出版社2002年版，第167页。

化,仅仅成为符合主体想象的一个他者。这种他者,可以称之为"他我"。他者还可以凭借其他两种姿态出现在主体的认知视野之中:第一种是"彻底不可知的、邪恶的他者",另一种是"大他者",亦即处于功能结构中的他者,只符合功能结构的属性,比如《茶馆》中的许多人物关系。

如果我们的艺术敏感仅仅停留在"他我"的层面,是远远不够的。即便主体意识中的自我认同很强大,关于"大他者"和"不可知的、邪恶他者"的他者认同也会从无意识中渗透进来。亦即,在意识层面,一个人会认为别人也会采用他的自我认同的描述,成为合格的"他我"。但在无意识层面,其他的他者认同也会悄悄溜进来。这些内容会在无意识层面折磨着主体,让他不能舒舒服服地处于中心位置。就像学者们顺着拉康的目光认定的这一项弗洛伊德的"哥白尼"式发现:

> 自我分裂为无意识和意识,不再是自己心灵宅邸的主人,无意识的存在使人的主体性彻底地去中心化。①

无意识的层面之所以会溜进不符合主体自我认同的他者认同,很重要的一个原因是经过弗洛伊德之后另外一位重要的精神分析学家荣格的研究揭示出的"集体无意识":有些内容通过集体的社会心理沉淀而先验地进入到心理结构之中,尤其是属于"大他者"的内容。于是主体对自己的规划只能相当脆弱地停留在意识层面。比如,一位推销员向顾客介绍商品,当然最希望自己的自我认同能够将对方完全变成"他我",但是事与愿违,在无意识中推销员随时能够敏感地感觉到顾客对其产生的怀疑等情绪。斯坦尼斯拉夫斯基在谈"信念感"的时候告诫演员不要把注意力放在害怕虚假上,因为"惊慌失措地害怕虚假,反而把自己的全部注意力都献给了虚假"②。然而当这个时候,一个

① 严泽胜:《穿越"我思"的幻象——拉康主体性理论及其当代效应》,北京:东方出版社2007年版,第18页。
② 《演员自我修养》,版本同上,第210页。

推销员对自己的"虚假"的指认,很大程度上也是来自于集体无意识,来自于某些对推销行业普遍的不信任情绪,以至于无意识领域浸透了这些内容,越是要用意识层面的自我认同(认为自己"真实")来打压无意识,结果可能恰证实和加强了无意识领域内(认为自己"虚假"的)信息的存在。如果通过拼命地强调此项产品的销量有多大,仅今天就已经销出了多少,还试图让顾客看已销售商品的发票底联以证实自己所说的话,此时推销员对自己无意识的暴露,会使得顾客变成"他我"的几率大为减小。

这样的推销员当然不是一个合格的表演者,也很不容易完成社会表演的任务。当然,信念感(Make-believe)本身是属于传统戏剧范畴内的表演技巧,可以通过反复训练而获得并不断重复的。所以在社会表演的范畴内常常也是适用的。一个人可能因为认识到人群之间的心理场域的明暗高低,从而发现别人注意力的方向,回避自己的恐惧,使自己处于人群心理关系的优势地位。这归根到底还是一种依赖技巧熟练和逻辑判断力的高度对象化。优秀的推销员、成功的小偷、高明的传统演员、老练的教师都共享这一立场,他们都会把因为不知就里而居于劣势地位的对方当做"傻子"。有些老演员会教导第一天登台的演员:"要把观众当傻子。"老教师也可能告诫第一天上课的新丁:"你就当下面坐的都是萝卜白菜。"不管是傻子还是萝卜白菜,都是确定的对象。然而这也是老人家故弄玄虚的地方:这种对象化的基础是熟练的技巧。然而这种技巧铸成的信念感只是一件"盔甲"①,安全地保护演员在竞争中处于优势地位,但他/她心中依然恐惧,无法真听真看真想。

当我们认识到这些,再去考察斯坦尼斯拉夫斯基那句著名的"通过演员有意识的心理技术达到天性的下意识的创作",就会发现,既然

① 康托批评专业演员的时候,常常使用"盔甲"这个词。国内表演界也越来越意识到这个问题。

称为下意识(也就是"无意识")的创作不可能不包括"大他者"和"不可知的他者"的内容,那么所谓"有意识的心理技术"就包括怎样远离恐惧和幻想,去敏锐地捕捉、识别这些不属于"他我"的内容。这就不可能不与布莱希特提出的间离于角色的表演主体有所联系了。

举两部彼此颇有渊源的戏加以说明。

《推销员之死》1983 年 5 月在首都剧场由剧作者阿瑟·米勒导演,北京人艺演出,英若诚主演。孟京辉说自己就是看了这出戏开始对戏剧产生强烈兴趣的。① 《推销员之死》是一个以失败者形象为核心的戏剧,作为一位曾经很成功但现在行将被社会抛弃的老推销员,主人公坚守自己的信念,然而在社会面前他是被压弯的,他的英雄主义支撑着他不垮掉,但又处在随刻都会崩溃的阴影之中,不可能摆脱失败者的命运。而且随着剧情的发展,来自社会的压力(他者认同)越来越大,社会抛来的任何一句话都可能击垮角色那卑微的一点点骄傲和信心。在庞大的世界面前,他的英雄主义不堪一击。他总在念叨一些充满自豪感(增强自我认同的)事情,比如,老东家抱着刚生下的儿子来他这里,让他给起个名字,等等。而他的朋友对此不屑一顾:"在这个世界上,只有卖得出去的东西才是自己的,你当了这么多年的推销员,难道连这一点都不知道吗?""你给他(老东家的儿子)起了名字,这件事卖不出去。"这些地方,之所以给观众的感觉很震撼,在于演员通过"有意识的心理技术"把角色自我的意识和无意识两方面都表现出来了,相当大胆。

越是不成熟的演员,越愿意停留在主体与"他我"的交互之中,即停留在想象的意识层面的交互之中,这种表演只在传统特型表演中是合法的,比如演一个傻子。大家喜欢《阿甘正传》,也是因为这部电影里的人物交互容易体会。而英若诚在《推销员之死》里的表演,不仅展

① 孟京辉访谈录像。见《孟京辉戏剧集》DVD。"孟京辉工作室"出品。

现出主体与"他我"的交互,而且也把自我的无意识与"大他者""不可知的他者"之间的交互表现出来。那些惶惶然的表情,从坚定的自我叙述中逃逸出来,给观众做了情绪铺垫。这样的话,当那些信息从无意识领域(受外界压力影响)突然窜入意识之中时,才能显得有震撼力。这是剧作和表演者的双方面努力所致。英若诚不是在"扮演"这个老推销员。

当然,可以想象,买得起剧院戏票的美国中产阶级观众,在走进剧院观看这部讲述一个彻头彻尾的失败者经历、荣获普利策奖的作品时,完全有可能将其充分对象化(他者化),以一个非失败者的身份将其当做特定情况下的生活来观赏,就像卞之琳对布莱希特的成名作《三毛钱歌剧》的评价,观众可以安然地"隔岸观火"①,欣赏一个他者的绝望、失败和最终的毁灭,而又完全无损于他们自己主体的荣耀。《推销员之死》本身有可能处于这种尴尬的他者地位。反倒是在中国1980年代的中文翻译版演出,因为中美两国之间以及"大他者"结构的区别,更有可能震撼观众的无意识领域。

阿瑟·米勒归国之后,第二年出版了一本他的导演手记。这在文化交流史上是一个值得分析的文本。在手记中有这样的记录:

> 我不时感觉到,朱琳和英若诚——尤其是他——在表演中,透露出对威利(《推销员之死》的男一号)这个角色的一种居高临下的优越感。也许他们是不自觉的,也许我领会错了。昨天我就觉察到一次,今天又发现了两三次。这种优越感难以言传,但它会导致一种危险的讥讽的表现形式……②

毫无疑问,阿瑟·米勒尽管不太愿意,但还是从某种政治角度,对中国演员的"优越感"做了对象化的解读。"居高临下的优越感"就是

① 卞之琳:《布莱希特戏剧印象记》,合肥:安徽教育出版社2007年第2版,第12页。
② Arthur Miller, *Salesman in Beijing*, New York: Viking Press, 1984, p24. 参见〔美〕阿瑟·米勒:《阿瑟·米勒手记:"推销员"在北京》,汪小英译,北京:新星出版社2010年版。

一个过分清晰的措辞,即便与"也许他们是不自觉的,也许我领会错了""难以言传"等语言搭配在一起。他认为演员没有化身为角色,他认为演员应该化身为角色。但英若诚演《推销员之死》坚持了演《茶馆》的表演者态度,你可以将这定义为"居高临下的优越感",但其实这正是表演者对角色不离不弃的磁性距离。彻底化身为角色,反倒是彻底划清界限抛弃角色的一种方式。

问题在于,这种优越感到底是先验的,还是动态生成的?在讨论《茶馆》的时候我们就涉及过,演员们形成的表演共同体有多大程度上是建立在新社会之于旧社会的优越感的基础上?如果主要是因为社会背景,那这种优越感是先验的、既定的、外在赋予的。但我们对《茶馆》这个案例不愿意下这样的结论,我还是认为这个表演共同体从内容到形式,很大程度上是在创作过程中生成。就阿瑟·米勒的手记而言,英若诚在《推销员之死》排练中的优越感,当然是先验的、给定的,所以"会导致一种危险的讥讽的表现形式"。

如何判定呢?我们认为,判定的标准在于,表演者之间是否存在彼得·布鲁克所说的那种熟练演员彼此之间的"客客气气的搭戏"。若是如此,那么他们对角色之间的对白的不交流的认同就是静态的、先验的、给定的。但从英若诚版《推销员之死》而言,并非如此。演员群体不仅鲜活地展现了角色之间的不交流,而且在表演者之间并非因为有一个模模糊糊的大共识,而"客客气气的搭戏";相反,他们彼此之间的交互锐利而鲜明,层层推进。这种动态生成的表演者共同体,虽然出发点难免借力于社会主义信仰对于资本主义生活的优越感,但其存在过程还是非常独立的。尤其对于孟京辉这个1980年代成长起来的青年学生而言,如果没有这样独立的动态过程,表演无法将观众也拉入其能量场域。

当然,一个作品可以傲然矗立在它的时代,却无法独立于它的时代。英若诚版《推销员之死》在表演者之间形成的动态交互状态,既在

演出开始之前借力于社会背景,又在演出结束之后又回到社会背景的命题。

孟京辉坦言是看了英若诚演的《推销员之死》走上话剧道路,他的导演代表作《恋爱的犀牛》可以作为与《推销员之死》并置的案例。这部在1990年代末横空出世然后屡创演出场次新纪录的戏,在它的演出生涯中,不断被它的社会背景罗织进来。现在,它已经成为自称为和被认为的"爱情经典"。编剧廖一梅在《关于〈恋爱的犀牛〉的几点想法》中引杜拉斯的话所说:"爱之于我……是疲惫生活中的英雄梦想。"①这篇出版于2008年的文献,据称写作于1999年《恋爱的犀牛》首演的夏天。但无论如何,它能够在该剧首演十周年前后的经典化造神高峰期出现在公众眼前,可以作为我们研究这部戏与它所处的社会背景之间关系的一个小切口。

似乎和那个老推销员一样,《恋爱的犀牛》主人公马路是一个失败者,他对女主人公明明疯狂的、不可能得到回馈的爱,是英雄主义的姿态:"忘掉是一般人能做的唯一的事,但是我决定不忘掉她。"那么,是否男主人公对女主人公的爱的世界中居然是没有女主人公的,也可以没有她来参与?至少在最初的演出版本中,观众很难轻易得出这种结论。这取决于导演孟京辉和主演郭涛等人在那个特定时间内的创作过程中的高度艺术契合。《恋爱的犀牛》来自于此前的《一个无政府主义者的意外死亡》《等待戈多》等孟氏巅峰剧目中编、导、演的艺术创作联合体。很多关于这几个戏的艺术群体的创作轶事都让大家感觉到这一点。然而《恋爱的犀牛》又是这个构成方式相对灵活松散的创作群体第一次有一个真正的、独立的编剧。这就给了它极大的基于文本主义和作者合法性的"作者解读权"。也正是作者独立于创作群

① 廖一梅:《关于〈恋爱的犀牛〉的几点想法》(写于1999年夏《恋爱的犀牛》首演),载廖一梅:《琥珀·恋爱的犀牛》,北京:新星出版社2008年版,第199—201页。以下廖一梅的话都出自此文,不再另注。

体之外,独自宣称"爱之于我……是疲惫生活中的英雄梦想",使得这部戏从一个表演艺术作品蜕化为一个貌似文本主义时代的作者作品,并迎合了社会背景的意识形态规训。

随着"人之死""作者之死"的噩耗,高唱启蒙的文本主义时代已经结束。很多思想家讨论的"主体的退隐",其实最大的体现的是文本主义的真正主人公——作者不再意气风发高歌猛进,他们总是意气消沉玩世不恭,感伤,貌似独立,实则最容易被或是消费主义或是极权主义等等外在的大他者质询所捕获。就好比这部戏,若非要强调文本的独立意义,若将它与作者独自发出的个人主义感伤"爱之于我……是疲惫生活中的英雄梦想"捆绑在一起,那它就一脚跌入社会背景的命题,流行的一种纯然自我的"信仰":没有人值得你完全地去爱,但你必须得有爱。爱仅仅停留在自己的心里,从与人的交互关系,变成自我的镜像神话,变成欲望不断地从匮乏中自我增值的手段。也就是说,非常主动地排除掉"不可知的他者"和"大他者",仅仅保留"他我"。对此,廖一梅在上述文献中是这样说的:

> 爱是自己的东西,没有什么人真正值得倾其所有去爱。但有了爱,可以帮助你战胜生命中的种种虚妄……把自己最柔软的部分暴露在外。因为太柔软了,痛触必然会随之而来,但没有了与世界,与人最直接的感受,我们活着是为了什么呢?

从这种感伤的个人主义化措辞可以看出,编剧一定是将自己隔离于导演和演员等人的创作群体之外了。固然也有传闻说契诃夫对斯坦尼斯拉夫斯基的排演有微词,而老舍也明确表示要在导演和演员工作的"演出本"之外出版独立的"文学本",但那还是文本主义时代的晚期,作家的主体认同仍然宏大而坚定,与在这个案例中我们所能看到的除了感伤还是感伤的情况大为不同。作家在写完剧本之后掉进"内容"之中的陷阱,大谈爱情的力量与痛触,拒绝将自己认同为创作群体中具有能量共享的一员,表明她丝毫没有看到或看重创作过程中

的"与人最直接的感受"。

阿尔托倡导的残酷戏剧强调不再应该是融入,而是震惊,用戏剧来打破僵化的生活方式。布莱希特的间离派提倡的陌生化是确立一个表演的主体来区别于角色,并不改变角色;而残酷戏剧往往会直接去改变角色的生活轨迹,把角色仪式化、牺牲化。这就为表演者在角色的生活之上建立交流提供了参照。但这也并非如廖一梅所说:"剧中人有具体的情境、具体的职业、具体的个人遭遇,但这些都不具有实际意义。"如果这些都不具有实际意义,那么所谓的在"角色的生活之上"建立表演,就变成了静态的。如我们在第一章末尾引述布莱希特的观点所分析的,"间离"绝非"跳戏",绝非不融入、不化身为角色,而是建立在化身之上的艺术再生产。是百分之百的融入加上百分之百的跳出。所以阿尔托才会用震惊来进行描述。国内讨论"间离",常常会回到某种传统民间文艺表演的想象,以为相声、曲艺那种表演就很接近间离。所以前文讨论过的《北京好人》才会引入一位老三弦乐手作为歌队的主调。其实在国外不少实践家看来,阿尔托和布莱希特一脉相承。布莱希特剧团所留下的录像资料也显示他的戏在表演上力量很大,绝非满脸不正经、满嘴不当真的传统民间文艺表演可比,倒是与阿尔托的"残酷戏剧"遥相呼应。在《恋爱的犀牛》的早期表演版本中,表演者的确在化身为角色并承担角色所经历的情境压力,生动、积极地去期望和失望,没有预判,没有叹惋,绝非"爱之于我……是疲惫生活中的英雄梦想"的静态立场。此可谓残酷。

郭涛饰演马路,在一炮打红的1999年首版《恋爱的犀牛》中的表演是如此的不管不顾,如此不与剧中人交流,他表情木讷,语速飞快,即使在男女主人公的关键对手戏时,他也完全不看女主人公,以奇快的语速自我审视和独白:

> 初中毕业时我考过飞行员,我本来可以穿着收口的皮夹克,带着风镜出现在画报上的。样样都合格,除了眼睛。我应该是个

飞行员,犀牛原本应该是老鹰,我们原本不该靠嗅觉生活,哪有猎物,哪有水源,哪的水草鲜美……不过大多数的动物都是靠嗅觉生活的,居住在非洲草原的斑马、大象就是靠嗅觉发现危险寻找猎物,但它们并不是嗅觉最强的动物,就我所知有些动物的嗅觉比人强百万倍。秃鹰的嘴和鼻子两旁有个很大的开口,它们也是靠嗅觉觅食。有一种斯堪的纳维亚的海燕靠嗅觉捕食沙鳗和小鱼,甚至海蜇。蛇也利用嗅觉寻找猎物,它的舌头可以一伸一缩的品尝气味跟踪猎物。鲨鱼就更别提了。人是闻不到一百米以外的气味的,但人能闻到附近有什么好吃的东西。

这种梦游一般的台词表演,只会在女主人公插话、打断后,才应对两句。这是彻底抛弃了残酷戏剧鼻祖阿尔托所厌恶的"对白戏剧",把语言还原成了符号:

> 字词语言并未被绝对证明是最好的语言。舞台首先是一个需要填满的空间,是一个发生事情的场所,因此,字词语言似乎应该让位给符号语言,符号的客观性能立即最深地打动我们。①

在郭涛版的表演中,表演者一定程度上实现了这个理想。最有趣的是,当表演超越了字词语言,把语言还原成了符号之后,反而更贴近和加深了人物所处的关系情境。对马路而言,爱情的目标和事业的方向都是黑暗中的他者,而自己在朝向它无尽地冒险。也就是在这种表演中,很多台词,如"忘掉是一般人能做的唯一的事,但是我决定不忘掉她",才具有意义。此时"她"不再是一个屡弱的"他我",而是能够让主体朝向"她"无尽地冒险的、处于黑暗之中的"作为他者的他者"。当演员化身为角色并且接受这种残酷,他就可以宣称:"我突然找到了我要做的事,就是我可以让她(明明)幸福。"由此,残酷戏剧的表演方

① 〔法〕安托南·阿尔托:《残酷戏剧——戏剧及其重影》,桂裕芳译,北京:中国戏剧出版社1993年版,第106页。

式超越了现实的人物关系。如果做不到这一点，那么这些台词就会再次沦为一般日常语境中的字词语言，沦为"并未被绝对证明是最好的语言"，从而显得愚蠢又无意义。

前文我们讨论过《夏日烟云》的中国版演出，优秀的女主角在成功的首演之后，似乎受到某种社会背景的强烈影响，竟然在后来的演出中早早地预先"接受"了角色的结局，从而无法承担角色在情境中次第受到的压力，情境中的对手变成了静态"他我"，表演也就失去了艺术作品本身的说服力，彻底沦陷在观众们对于爱情的"表白要趁早"之类的老生常谈之中。《恋爱的犀牛》近年的演出版本，往往让那些返回剧场重温旧梦的老观众失落不已，也是这个原因。它成为消费市场上一个品牌消费品，却越来越失去表演艺术的特征。

而且，《恋爱的犀牛》中的女性主人公明明，从剧本的构成而言，本来就是一块短板。编剧所信奉的"剧中人有具体的情境、具体的职业、具体的个人遭遇，但这些都不具有实际意义"在这个女主人公身上得到更深的体现，这就给表演者创作群体带来了更大的困难。实际上，除了2003版中的郝蕾，女演员们几乎毫无例外地掉进类似这样的台词所导致的字词语言的陷阱："人是可以以二氧化碳为生的，只要有爱情。"原来明明也是一个爱情英雄，她追求陈飞的悲剧命运和马路追求她似乎是完全同构的。所不同的是，陈飞是一个在剧本中未得到任何表现的人物，是"疲惫生活中的英雄梦想"彻底的符号化身。表演者若想要化身为明明，承担情境中次第出现的压力，也就更难以着手。

2003版《恋爱的犀牛》由段奕宏饰演马路。段奕宏在接受采访时，声泪俱下地说"我是受斯式体系教育出来的"[1]，但是孟京辉却将他的体验式表演视为障碍，要求他再"出来一点"。由于这种碰撞，而且由于强力女演员郝蕾的加入，这一版本还是形成了表演共同体，并

[1] 孟京辉访谈录像。版本同上。

成功演出。但从段奕宏的采访可以看出，至少在演出结束后，他还是析出了这个暂时的共同体。而且我们也可以看到，段奕宏和郭涛饰演的马路，还是很不相同的。段奕宏在台上总是有很多眼神和姿势，非常不自觉地寻找与其他剧中人的交流，但这种角色层面的交流并不存在。是郝蕾的表演阻断了这种心理现实主义的交流，使明明没有变成男主人公和观众视野中笃定的"他我"。

然而，随着这部戏商业上越来越持续的成功，和演员们一轮轮的更替，表演共同体渐成往事。取而代之的是一种制作共同体。在这种共同体中，演员之间也有共识，但这种共识不是艺术导向，而是制作导向。共识在于：怎样做最有效果。这是一种技术共识。

2013年，第五版《恋爱的犀牛》诞生，由刘畅主演。他的表演让我们可以再次感觉到某种表演的力量，它起码实现了一种齐泽克所说的"在伤口处确认自己"。从这个角度来说，齐泽克式的心理分析，也并非是列维纳斯的彻底的反面。"在伤口处确认自己"是把"他我"的荒谬性予以绝对化，由此整个表演传达了一个强烈的整体印象：由执著（obession）带来的伤口，才真正而强烈地构建了"自我"。这不是"朝向他者的无尽冒险"，但也不完全是因为匮乏的自我繁殖而拥有笃定的欲望。马路的欲望并不是笃定的和静态的，它体现出伤口式的无尽颤抖。舞台美术因此而不是装饰。当马路一边站在传送带上奔跑，被无数乒乓球劈头盖脸地砸下来，一边质问，我们如何能够确认我就是我。这些台词再次显得并不愚蠢。所以我们可以看到很多类似这样的网络评论，评论者陷入强烈的自我对立："……深深地震撼，但是爱一个人到迷失了自我却是我不敢认同的。"不敢认同和震撼并立。

这一版是《哈姆雷特》式的。如前文所述，《哈姆雷特》的先锋性和传统性都体现在它使哈姆雷特孤身被一群传统人物环绕。莎士比亚天才地使这部戏的内容和形式同构。然而带来的危险也是使哈姆雷特的表演者真的被一群传统演员环绕。刘畅就是在这一版《恋爱的

犀牛》中遭遇这样的困境。牙刷等角色的扮演者抢去了很多风头,将整部戏朝着目前市场上流行的爆笑喜剧的方向拉进。显然,他们达成了一种技术主导的制作共同体。这种共同体也是动态生成的,但就像前文本时代的情节剧、滑稽剧、马戏、杂技一样,它的总方向是静态的,目标就是实现好的娱乐和经济效果。它的动态性只体现在技艺上,演员们要每时每刻注意他们技艺上的衔接和配合。在走出剧场的观众当中,也就不奇怪会有叽叽喳喳的声音议论"更喜欢牙刷"。这大概是编剧也未料到的情况:主角被架空了。

莎士比亚的天才在于,他太了解传统演员的表演与作家的文本表意之间的竞争格局,他在他的时代无法指望表演者的创作共同体,但他刻意安排了特殊的格局,使他的主角有可能冲破这种包围。这种特殊布局往往是:使主角成为一个打进剧中人物关系之中的表演者。这就难怪他的戏里总是有那么多女扮男装、男扮女装、装疯、装傻、被错当成别人……这个时候,角色可以不承担或选择性地承担人际交互中产生一般认同,从而扰乱"刺激—反馈"的日常人物关系链条;表演者因而有可能突破包围,成为更为自由的表演主体。莎士比亚笔下主角因此而往往既处于哈姆雷特式的处境,又突破了这个处境。

在《第十二夜》中,薇奥拉是女扮男装,在戏中大多数时候跟别的人物发生交流时,主体性是空无的,像一面镜子,那些对手演员的表演,是对这面纯空的镜子倾洒了大量"真情",全部被反射回去,激起对方更多的情绪,而且还是全无着落。对于这面镜子的对手角色而言,她变成了一个恼人的他者,永远制造匮乏的无尽的黑洞。求爱者奥丽维娅对薇奥拉说:"我希望你是我所希望于你的那种人!"这也就是说希望她是一个纯粹的"他我"。然而薇奥拉时而一副公事公办的"大他者"的架势,说"除了我背熟了的以外,我不能说别的话",时而说"我并不是我所扮演的角色"之类的话,让自己更像是一个"不可知的他者"。由于薇奥拉没有自己(作为她扮演的这个男子)的主体性,所

以她可以非常刻意地扮演不同形式的他者,即他我、大他者和不可知的他者。她成为一个打进剧中人物关系之中的表演者。当一位天才的演员窥破个中奥秘,他/她(莎士比亚时代女性角色由男性扮演)就缓释了其时代局限,与作家结成了联盟。此时,其他演员表演得越符合传统演员的技术要求,至少在展现角色方面越能体现该角色的身份,他/她就越在对手演员的身份表演在"镜子"面前失效和被反射的基础上获得表演能量。

哈姆雷特更是如此,他正是在看了戏班子的表演之后,发现表演者能够拥有远比现实生活中的人更大胆更贴切的真实,①于是主动将自己打扮成疯子,以表演者的主体自由,打进与其他角色之间的人物关系之中。比如第二幕第二场,国王派哈姆雷特的两个同学来刺探,哈姆雷特对他们妙语连珠,他们却总是谨守法度,期望以"大他者"的姿态,把哈姆雷特视为"他我"。如果哈姆雷特是一个扮演性戏剧中的特立独行之人,遇到这样的对话,会因为主体性"操演"的受挫和创伤而悲哀或者愤怒。但哈姆雷特是非扮演性的,他只负责把对方的愚蠢反射回对方,自己不会因此而感到主体性的受挫也就不会有相应的个人的喜怒哀乐,他可以继续抛出妙语,而两位同学虽然可以尽力在意识层面消化这些话,但在无意识层面,却因为这个他者的不驯服(不是"他我")而不断激起恐惧。

哈姆雷特对两位同学说世界是"一所很大的牢狱,里面有许多监房、囚室、地牢;丹麦是其中最坏的一间",对方表示"我们倒不是这样想",哈姆雷特立刻说"那么对于你们它并不是牢狱;因为世上的事情本来没有善恶,都是各人的思想把它们分别出来的"。这样一句话,激起最世俗逻辑的回应:"那是因为您的雄心太大,丹麦是个狭小的地

① 哈姆雷特说:"这一个伶人不过在一本虚构的故事、一场激昂的幻梦之中,却能够使他的灵魂融化在他的意象里……他的全部动作都表现得和他的意象一致。"他感慨自己活在现实生活中却像个假人一样,反倒不能使精神和动作实现一致。

方,不够给您发展,所以您把它看成一所牢狱啦。"用"大他者"的姿态是最容易驯化出"他我"的,然而哈姆雷特立即表示:"倘不是因为我总做噩梦,那么即使把我关在一个果壳里,我也会把自己当做一个拥有着无限空间的君王的。"这是对制造"大他者"的功能结构系统予以尖刻讽刺和攻击——我们每个人只是被封闭在一个小小的空间里,哪怕我们占据着比别人多得多的物质资源,那也不过是个"果壳",但是却由于分别之心而觉得自己处于功能结构系统的某个令人心旷神怡的位置,从而觉得自己是"拥有着无限空间的君王"。哈姆雷特自己"做着噩梦",其实反倒是打破了系统的幻象,因而无法(正常地)做梦,从而意识到周遭空间的逼仄(由人与人之间的不够通联所致)。当然,这样的讽刺只能进入对手(以及观众)的无意识,剧中人的意识主体还会带着些恼怒,以标准的世俗逻辑的格式攻击:"这种噩梦便是您的野心。"这种攻击只能体现出攻击者的情绪不稳定,它是面向一个主体,而被攻击者由于主体空无,于是毫发无伤。随后,哈姆雷特面对着这两位似乎能够永远坚守自己主体性的角色,发表了这篇著名的檄文:

> ……负载万物的大地,这一座美好的框架,只是一个不毛的荒岬;这个覆盖众生的苍穹,这一顶壮丽的帐幕,这个金黄色的火球点缀着的庄严的屋宇,只是一大堆污浊的瘴气的集合。人类是一件多么了不得的杰作!多么高贵的理性!多么伟大的力量!多么优美的仪表!多么文雅的举动!在行为上多么像一个天使!在智慧上多么像一个天神!宇宙的精华!万物的灵长!可是在我看来,这一个泥土塑成的生命算得了什么?

有趣的是,这段话在朗诵者的口中,经常只截取从"人类是一件多么了不得的杰作"到"万物的灵长"这一段,可见主体的自我确认是多么根深蒂固又多么虚伪。

莎士比亚站在文本主义时代的起点,却超越了这个时代。他是少

有的注意到表演问题的作家,并未构想过"把身体转换成由各种信号构成的文本"的文本对表演的霸权。斯丛狄用黑格尔理论总结文本时代以来的戏剧传统,甚至不得不把莎士比亚当成特例排除到讨论之外。然而这也是后文本时代的导表演者越来越青睐莎士比亚文本的原因。虽然莎士比亚只寄希望于整部戏中至少有一个真正的表演者。

在后文本主义时代缺乏莎士比亚式剧本布局的情况下,假如主角陷入强烈的主体中心化的诉求之中,那么被"抢戏",即观众的注意力从这个主角的身上转移开去,也就常常难免。即便作家对这个主角抱以期待,像《恋爱的犀牛》这样的戏还是很容易掉进这个陷阱。

处于动态的共识

主体如果真的要在交流状态中影响对手,那么他就不可能仅仅把对方看作是符合自己期待的"他我",同时他也不能跳出交流以"主角与配角"这样的既定结构来要求对方,这样他就自己成为"大他者"的代言人而不是主体了。当我们难以做到这些,"抢戏"就几乎是注定的。

就中国戏剧史而言,"抢戏"的传统来自于我们长期以来对无意识的不重视。很多时候,只要在意识的层面实现了既定的表意任务,也就得过且过。明清时期的戏曲、小说文化长期如此,哪怕那些明明属于"十八岁以下禁看"的内容,只要加上一个礼教的帽子,也就算(在意识层面)维持了主体的中心地位。在实际的戏曲舞台上,往往演那些最"好看"的折子戏,把礼教的帽子丢在一边,然而这样明目张胆的"抢戏"也常常因为没有撕破意识主体的基本体面而得到允许。

如果简单而论,中国的文本主义时代开始得比西方只早不晚,但问题在于,中国并没有经历一个真正的启蒙主义。宋明理学是把原来主要作用于政治领域的儒家思想,扩大到针对文学艺术。启蒙主义是

以强大的辩证理性为基础,作家或导演有信心"把身体转换成由各种信号构成的文本",是基于一种根须复杂的理性信仰。而儒家思想,从汉代以来的政治领域就顶着儒家法家互为表里的框架。不管学者们认为是外儒内法,还是内儒外法,总之它只承担精神层面而不承担操作层面,因而变成一种静态存在。在宋明理学的推动下,它更是进而成为"儒教"。这种静态的精神信仰,跟启蒙理性的信仰不可比拟之处在于,它更像是齐泽克所分析的大众文化心理中的替代式信仰,能够使人心安,却并不迫切促使人用自身的行动去体现它。这种情况下的文本主义是软脚的文本主义,作家常常以为抛出的精神是抛出了一件法宝,但这法宝在演员和观众的前现代身体传统中却毫不显灵。汤显祖等剧作家针对演员"抢戏"的哀叹就说明了这一点。就像周贻白所分析的,大家看《春香闹学》这出来自于《牡丹亭》的折子戏,看的是"有声有色"的"带唱带做",其实"百分之九十的观众,对于此剧未必完全听清"①。

　　当西方启蒙主义输入中国以后,文本主义曾有过短暂的似乎要真正兴起的架势,但随着"救亡压倒启蒙",静态的精神信仰的传统再度悄然返回舞台,而且随着危难的战争时期的结束和军事状态的离去,这种静态的精神信仰的传统再度悄然将自己惰性的替代方式也全面扩展开。所以中国文化几乎没有经历文本主义的时代就与后现代接了轨。2004年,根据雨果小说《九三年》改编的同名话剧上演,这部充满启蒙理性的戏被扔进这个不合时宜的年份,除了少数怀念启蒙理性的知识分子,一般观众和不认可启蒙理性在当代中国的建设意义的知识界都感到困惑、不置可否,乃至质疑。有些评论者甚至批评这部戏是用软弱的人道主义来取代革命,从而包装为大众消费品。但有趣的是,这部由郭涛等明星担纲出演的戏,票房并不理想。很多人不能理

① 周贻白:《中国戏剧史长编》,上海:上海书店出版社2007年版,第413—414页。

解这种辩来辩去的信仰方式。其实演员们也并未抓住其脉络。实际上，中国的文本主义者到现在还是特别喜欢号召"真善美"之类笃定的概念，高呼"讲真话""真相"等似乎铁板钉钉的东西，并且以为中国话剧的复兴就在于政治权力放行类似于1950年代和1980年代那种批判现实的争鸣戏剧。然而像1950年代的《布谷鸟又叫了》《洞箫横吹》，或1980年代的《街上流行红裙子》《哥俩折腾记》这样的代表作品，所暴露和批判的"真相"，所坚持的"真理"，和它们所认定的"非真理"共享了一种先验的、固定的"真相"模式。这就使所谓的争鸣沦为跳出情境之外的吵架。

对于表演艺术工作者而言，即便我们的文化没有经历完整的启蒙理性的时代，我们还是不得不在全球化的氛围中，和世界一道进入后文本主义的时代，在身体和表演的层面上寻找动态的共识。

所谓动态的共识，就是表演者们以及观众一起，在情境的次第变化中，感受其压力，并不断达成新的共识，并最终形成总体的、动态的共识。康德在《判断力批判》中将艺术的美感分为纯粹美和依存美，认为需要经历一定理智过程的依存美地位高于纯粹美。这个观点对于当代表演艺术仍然是启发性的。表演者们与观众一起经历这个理智过程，谁都不把对方当做对象化的他者，那么就有可能形成动态的共识。

这种表演过程是生活世界的抽象和提纯。比如，主体之间要进行交互，就得遵循一定的逻辑原则，可以把它分为崇高逻辑和现实逻辑（或称世俗逻辑）。法国社会学家涂尔干写道：

> 神圣世界和凡俗世界总是相互对峙着。与其相应的两种生活方式之间也是水火不容，或者至少可以说，人们不能同时以同样的程度过这两种生活。我们既不能把自己完全奉献给我们所膜拜的理想存在，同时也不能完全专注于我们自身以及自身的利益；我们既不能全心全意地为群体服务，同时也不能彻头彻尾地

陷入利己主义。在此有两种受到引导的意识状态体系,它们把我们的行动引向截然相反的方向。所以,当一种意识状态体系的行动力量比较强的时候,它就倾向于把另一种意识状态体系从意识之中排除出去。当我们考虑到神圣事物的时候,凡俗的观念要进入我们的内心就不能不遭到激烈的抵抗,在我们心中,会有某些要素反对它来安营扎寨。①

在现实生活中,这种对峙随时都在发生,但我们无从认识它。因为人认识世界似乎总得借助于语言。不管是在某段事件的末尾还是起始,不管是总结还是展望,我们往往选择其中一种逻辑来组织语言。这是字词语言的逻各斯中心主义的宿命。当表演艺术时代来临,理论家涂尔干所分析的这种对峙过程才有可能获得现象还原。格洛托夫斯基所说的"价值对赛",在一种仍然需要借助语言的认识视野中是无法承担的。

在后文本主义时代的剧作文本,如果认识不到这些,就最容易出现最恶劣的一种"抢戏"状况:正不压邪。一部戏假如从剧本的角度就已经存在虚假的冲突,那么在演出中就很容易出现对剧作者表意的反动:反面人物和反面思想大受欢迎。精于技巧的传统演员都善于把握风向,顺着观众的欢迎赚足彩头。因为反面人物和反面思想往往特别接地气,与观众(作为一个个体的人)每天所置身的日常生活的现实逻辑直接相应,特别容易让观众觉得"真实",得到观众的认可。

学者们发现,不能单独树立崇高逻辑,因为"渎神"本身,就是戏剧性的来源之一。"当某种神圣的东西受挫于另一种渎神的东西时,戏剧便产生了。"②格洛托夫斯基也说:

① 〔法〕涂尔干:《宗教生活的基本形式》,渠东、汲喆译,上海:上海人民出版社1999年版,第413页。
② 〔美〕厄尔·迈纳:《比较诗学》,王宇根等译,北京:中央编译出版社2004年第2版,第51—52页。

> 在我作为一个演出人的工作中,我……曾醉心于使用被传统奉为不可侵犯的古代的紧张场面……同时我又服从于亵渎神明的诱惑。①

怎样使"亵渎神明的诱惑"不变成一边倒,怎样使"价值对赛"一直得以实现?

彼得·布鲁克曾经分析《李尔王》的戏剧结构,发现前几场中,埃德蒙这个反面角色,居然是"最引人注目的角色"。因为正面人物们仿佛"生了锈","有一种否定生命的东西"②。他的现实逻辑最容易得到观众的共鸣。即便观众"在理论上"觉得埃德蒙"未免不符合道德",但却会不由得站在他这一边,甚至为他赤裸裸的现实态度叹服。然而,等到观众被吸引到戏里面来,随着剧情的发展,到后来,当葛罗斯特被挖去双眼的时候,"当埃德蒙下令杀害考狄丽亚时,我们还能对他(埃德蒙)持这样叹服的态度吗?"③此时此刻,观众身上的神圣逻辑被唤起了,这种神圣逻辑直接与现实逻辑相冲撞,观众不得不陷于两种价值激烈冲突的戏剧情境之中,不能做隔岸观火的舒适欣赏。

有趣的是,彼得·布鲁克在认识到这一点之后,刻意地改变了莎士比亚原著的情节安排,他让埃德蒙亲手挖瞎他的父亲葛罗斯特的眼睛。从1950年代早期奥逊·威尔森主演李尔王的电视版本中就是如此。而在原著中,是二女儿和她的丈夫先施暴,丈夫也是因此导致仆人的愤怒而被攻击身亡。之前讨论过,莎士比亚在他的年代是孤立的创造,他凭借灵感和才华超越了时代,但在很多小点上的安排是很"正常"的。彼得·布鲁克的改造,正是创造。而相反,有些当代演出版本,比如目前正在世界巡演的伦敦环球剧院版《李尔王》,由于过分追

① 〔波兰〕格洛托夫斯基:《迈向质朴戏剧》,魏时译,北京:中国戏剧出版社1984年版,第12页。

② 〔英〕彼得·布鲁克:《空的空间》,刑历等译,北京:中国戏剧出版社1988年版,第99页。

③ 同上书,第100页。

求物质性的本真性,在这些地方过于尊重原著,反而使观众感到迷惑。这就脱离了当代表演艺术的范畴而进入某种对早期历史演出版本的展示。

表面上看来,和《李尔王》一样,我们有很多戏也是从一个埃德蒙一样的现实逻辑的人物出发,然后由这个人物导致伤害,使观众意识到价值的剧烈冲突。但实际上,编剧们往往预设了之后的救赎(抛弃现实逻辑转投崇高的浪子回头),所以由某个遵循现实逻辑的主要人物造成的伤害,根本无足轻重,而主要的损害还是来自于不谨慎、宿命、外部的大环境,或者其他"真正"的坏人。这就恰恰暴露了剧作者把现实逻辑作为"他者"的价值立场。

神圣逻辑和现实逻辑只是对峙的一种。除此之外还有其他的对峙和对赛,有时不一定能用二元论的方式来分析。朝向他者的无尽冒险,在于不能预设这些对峙的分界线、势力消长、对抗结局。表演者将在没有保险的情况下投入情境,这样才能期望在历程中与其他的表演者及观众达成动态的共识。这也是当代表演艺术与传统表演技艺的重要区别。

在当代表演训练中,很多指导者都很重视即兴表演,并且提出"涉险"(risk-taking)和"任务导向"(task-orientated)的概念,强调在表演过程中的"临近失控时刻"(off-balance moment)。著名的《与乔斯·皮文在工作室》(In the Studio with Joyce Piven)一书,结合皮文工作室多年的实践,并总结了1960年代以来的《为剧场而即兴》(Improvisation for the Theatre)等著作的讨论,是即兴表演理论与实践的集大成之作,它还涉及一个重大的问题:如何从使用游戏来解放表演者的状态,导向适应文本的表演?

在以契诃夫《三姐妹》为例的时候,书中设计的关键游戏是"椅子战争"(the war of the chairs),参与游戏的人可以任意使用家具和道具,"大家互相争斗,以便使这间屋子更像是自己愿意的那样"。固然

可以想象演员的能量因为游戏训练被调动出来、表演鲜活起来,但指导者设计的"遭遇动机"(encounter)是"训练者之间为了掌控这间房间的战争"①,此时的鲜活状态会是一种粗粝的鲜活,缺乏原文本中的细腻。也就是说,游戏自行其是,未能因文本而游戏。契诃夫的文本当然不是意在每个人都想按自己的意思而行事。

再如"猫在角落"(Cat's Corner)游戏,作者得意地把保罗·希尔斯(Paul Sills)发明的这个游戏增加了很多维度,比如将这个比较抽象的游戏赋予监狱等场景。但正是这种增加体现了这本书的隐含逻辑:游戏的功能与现实主义场景及人物刻画的诉求是两件需要同时做好但互不相干的事。它说:

> 对原始游戏的变化更使游戏者在游戏中,因为它要求他们同时聚焦在两件事上:场景和游戏。②

这个想法本身就隐含了将场景(scene)和游戏(game)对立起来的逻辑。在监狱场景里,大家应对的言辞也相应地发生改变,但这些言辞与游戏无关。监狱场景成为这个游戏的现实主义外衣,演员开心得像是在玩游戏,而场景则像是一种专业表演技艺应有之义的任务。所谓任务,就是行内人都一望即知,但不必深究。"涉险""任务导向""临近失控时刻"都只属于游戏层面。场景层面仍然是严肃的工作。这相当于为演员建立起情境和角色任务之外的一条游戏线,是这条线使表演显得鲜活,而它与角色在情境中的压力无关。的确,在游戏线中,演员们也有某种动态的共识,但这种共识是前现代身体性的,与理智快感无关。归根到底,它与"方法派"表演中著名的替代法息息相通,它部分缓释了角色的人物关系僵化、对象化的困境,仿佛创造了一种仿佛生动的表演,但实际上,演员们的共识还是一种制作的共识,因

① Joyce Piven, Susan Applebaum, *In the Studio with Joyce Piven: Theatre Games, Story Theatre and Text Work for Actors*, New York: A&C Black, 2012, p. 34.
② Ibid, p. 85.

为大家齐心协力就是要把观众蒙过去,把观众排除在共识的可能性之外。让观众感觉到一些鲜活的表演能量,从而掩盖场景的僵化。

难怪康托一定要特别声明把自己的艺术实践与即兴表演划清界限。实际上,恰恰是现实主义场景本身更应该是游戏。如果它是游戏,才会导致表演者当真承担,观看者当真深究,才会导致场景真的存在、真的被看见。

动态的共识,需要一种意义的方向感来标明路径。这种意义不是给定的,但它是具有方向感的。这是列维纳斯对"朝向他者的无尽冒险"的重要补充说明。

当社会实践艺术(Social Practice Art)使用表演艺术作为手段的时候,这个问题往往非常明显。它常常是在手段和内容上都要经历"涉险""任务导向"和"临近失控时刻"。

2002年,瑞士艺术家托马斯·希尔施霍恩(Thomas Hirschhorn)创作和执行了《巴塔耶纪念碑》(Bataille Monument)。这个作品也嘲笑了那些风淡云轻的社会实践艺术作品——艺术家会采取温和的姿态,比如邀请观众来烹饪、吃饭、聊天,讨论社会问题。希尔施霍恩也邀请观众参加讨论,但方式更为极端。他在德国的土耳其工人阶级聚集区搭建了临时性建筑,里面配备零食区、电视和图书馆。有些意愿参加讨论的人被用大巴运到这里,在没有其他公共交通、无法返回城里的情况下,他们必须参加数小时的长时间讨论。常常与托马斯·希尔施霍恩一并被提及的还有西班牙艺术家圣地亚哥·塞拉(Santiago Sierra),通过故意雇佣贫困的移民、难民等廉价劳动力,做反人伦、不被社会接受的过激行为,通常持续数天之久,以此直接暴露资本主义和劳动力之间赤裸的雇佣和压迫关系。这一类作品因为强调与社会现象的摩擦感,将公共领域视为对抗的空间,构成了研究当代社会实践艺术的著作《人造地狱》(*Artificial Hells: Participatory Art and the Politics of*

Spectatorship）[1]讨论的重点。

有趣的是,社会实践艺术的艺术家创作的这些表演艺术作品,一般不被翻译和指认为"行为艺术"。的确,它也不在我们汉语语境里指认的"行为艺术"范畴之内。社会实践艺术的表演艺术与"行为艺术"的重要区别就在于"意义的方向感"。当方向感不明确,或者方向过于确定,因而变成静态的给定之物的时候,表演就又变成了对象化的"物"。在所谓"行为艺术"的窄化了的表演艺术作品中,表演仿佛又变成了一种新的物件。虽然它是短暂易逝的。尤其是在影像技术普及之后,这种短暂易逝往往已经变成一种时髦的装点,因为照片和录像可以将艺术家希望保存的内容存留下来,并且通过图像处理和剪辑技术获得更精致的"物"的效果。所谓"行为艺术"的这种窄化了的表演艺术,因而成了一种新的传统艺术行当,不再拥有天然的跨界性和先锋性。

在当代艺术的实践潮流中,表演之所以被诸多艺术家青睐,是因为它的非对象化特征。表演作品因此取代了艺术的实体物件作品。举社会实践艺术中最具代表性的作品《请热爱奥地利》为例。2010年,即将50岁的德国艺术家克里斯朵夫·施林根西夫（Christoph Schlingensief）去世,很多媒体都予以了报道。但对于这位艺术家的称谓,却成为一个问题。有些媒体称他为"著名的戏剧和电影导演",这当然是非常以偏概全的,虽然他确实有很多电影和剧场作品,2009年还被邀请担任柏林电影节的评委。但是他多产的一生,创作了无数无法用电影和剧场艺术的门类来定义的作品,而且他往往自己就是表演者和执行者。2000年,他为维也纳国际艺术节（Vienna International Festival）创作了他最负盛名的作品之一《请热爱奥地利》（*PLEASE LOVE AUSTRIA*）。这是一部典型的表演艺术作品,也可以说是社会实

[1] Claire Bishop：*Artificial Hells：Participatory Art and the Politics of Spectatorship*, 2012.

践艺术的表演艺术作品。①

施林根西夫邀请12位奥地利的非法移民,住进他在维也纳国家歌剧院对面用集装箱搭建的一个房屋。集装箱的墙面贴着"外国人滚出去!"的标语,集装箱里12位非法移民的生活则仿佛是一个"真人秀"节目,向观众直播。每天晚上,由观众投票选出的两位非法移民被送上车,遣送出奥地利。到最后一天,仅剩的一位,则成为大赢家,获得奥地利合法居住权。很多人都指出,这个"真人秀"只是表演的一面。另一面,在集装箱的外面,施林根西夫本人与一位长相酷似他本人的表演者轮流上场,演出方式很像是布莱希特的街头戏剧。因为随着每天电视直播的嘉宾辩论,很多人聚集到表演现场来,以不同形式对表演产生了"压力"。

关于这部作品的讨论,与那些窄化的表演艺术不同,它的意义的方向感非常清楚,但却又一点也不窄化、不静态。因为它在它的意义通道里,真实地承担来自他者的压力。这些他者绝不会是"他我"。因为他们每天都通过电视辩论、报纸评论、公关施压、向集装箱扔石头、企图撕掉"外国人滚出去!"的标语等方式来展现他们是如此鲜明、生动、多样化的他者,而且往往处在黑暗之中。奥地利文化当局希望把这个作品界定为"艺术",以此跟现实区分开来,并且曾经一度在表演现场向观众散发官方口径的对这个作品的"解释"。施林根西夫则明确表示这不是艺术,这就是现实!他还说,我就是奥地利自由党(奥地利极右翼政党,主张驱逐非法移民,净化奥地利,甚至美化纳粹)成员。这种朝向他者无尽冒险的姿态,尤其值得我们分析。因为这的确"涉险",也有很多不知何时会出现的可能失控的时刻需要找到办法去

① 2014年秋季纽约MOMAPS1博物馆举办了占据整个一层楼的克里斯朵夫·施林根西夫纪念展,展出了他的大量作品的装置、道具、布景、照片和录像。见 http://momaps1.org/exhibitions/view/377, viewed in 2015/1/24. 关于施林根西夫和《请热爱奥地利》的资料,见 http://www.schlingensief.com/start_eng.php 和 http://www.schlingensief.com/projekt_eng.php?id=t033, viewed in 2015/1/24.

克服。

施林根西夫的这个作品2004年曾由德语文学专家王建撰文介绍到中国,其叙述非常详尽,但有趣的是,这篇长文一直把它称为"戏剧",并用"剧作""戏剧演出""戏剧活动""戏名""排演""剧组"等措辞来指认它。虽然也指出,"所谓戏剧演出其实并无脚本,只有导演施林根西夫起草的分步骤实施方案,发给直接参与的各个成员,里面很多地方尚未最后确定,只是提出数种可能性供考虑和选择"①,但还是这样概括:

> 施林根西夫戏剧活动的关键,就是它的双重性,一方面它是一项艺术活动……另一方面它是在真实的环境中,由许多真实的人物进行的一场与现实有着密切联系,亦即具有真实性的活动。②

也许是因为这篇文章发表在《戏剧》杂志,而且广义上把它纳入"后戏剧剧场"的范畴也无可厚非,但把它指认为"戏",恰好就与奥地利右翼势力希望的一样。右翼势力在表演进行期间曾将一辆大卡车专门停在表演所用的集装箱旁边,上面赫然写着"这不是现实,这是戏"。施林西根夫本人却在表演中多次强调"这不是艺术"。也许,将它指认为艺术,是最能够将它对象化的一种简洁方式。这样,它就变成了认知者容易消化的"他我"。同样,属于反右翼势力的游行队伍冲击表演,撕毁奥立地自由党的旗帜和"外国人滚出去"的标语,解放了这些难民之后,也会惊讶地发现,这些被解放的人并不是简单的"他我"——充当某种政治图解的演员,他们是真正的难民,黑暗中的、难以简单消化的他者。此时他们还会不会愿意为之继续冒险?这是被施林根西夫称为带着"属于上个世纪的革命观"的游行者始料未及的。

① 王建:《介于现实与戏剧之间——论克利斯多夫·施林根西夫的〈请热爱奥地利〉》,《戏剧(中央戏剧学院学报)》2004年第1期,第17页。
② 同上书,第21页。

第二章
表演性身体：反情节的绵延时间

德国学者曼弗雷德·普菲斯特曾归纳过，从亚里士多德的《诗学》到布莱希特的《戏剧小工具篇》，这一脉的传统坚持情节先于人物；而莱辛、歌德等启蒙时代的作家，以及后来自然主义的作家则站在这个观点的反面，比如莱辛在《汉堡剧评》第五十一章称"情节先于人物"的情况只适合于喜剧。在这个划分方式中，亚里士多德和布莱希特的年代显然相差甚远。他们之间的相似性，在于他们恰好都是启蒙理性的对立面。而在布莱希特意义上的情节先于人物，是一种经过了启蒙理性之后的否定之否定。仍然使用情节这个词，会导致混淆。倒不如这样说：情境中的事件发生的时间顺序优先于人物。

故事与情节的区别在于，故事是由纯粹按时间顺序安排的连续性事件构成，而情节中则包含了重要的结构因素，如因果和其他意义的关系、轨迹、段落划分、时空重组等等。

当然，在传统的戏剧以及影视剧的领域中，存在情节和叙事优势地位的回潮，此时故事性的情节成为真正的主体，人物退居次要地位。情节的背后是结构主义和叙事学"语言论转向"对所有内容具有主导性的叙事，在这个叙事结构下的人，只是小蚂蚁。而当代表演艺术则

是站在启蒙理性的文本主义遗产上发生的。比如施林根西夫的作品《请热爱奥地利》,在非法移民"真人秀"的集装箱上贴的标语"外国人滚出去!"和施林根西夫本人扮演的一个类似极右翼奥地利自由党的形象发表的各种面对观众的言论,都是故意地蔑视"人"。的确,这12位非法移民仍然是结构之下的小蚂蚁,他们每天被参与投票的观众选出两个人遣送出境。但施林西根夫向观众大声呼吁类似"都来投票吧,即便他长得丑也可以是一个理由"之类的赤裸裸的言辞,之所以会对奥地利右翼势力产生严重刺激,是因为这暴露了结构本身的荒谬残酷。情境中的事件发生的时间顺序产生了一种新的人文主义的东西,它并不直接肯定"人"。在这整个表演事件中,不管是12位非法移民,还是那些决定其命运的观众,还是那些参与外围辩论的人,都仍然没有改变他们被社会结构决定的属性,因此"情节"当然要先于他们。但此时的"情节",是一种表演的文本(performance text)。当代表演艺术是以表演性的身体和表演时间互为表里,而具有主体性的人物则退居其次。

当情节作为表演的主体

情节和故事的区分是由俄国形式主义学派提出并经由20世纪最重要的哲学"语言论转向"中的结构主义、叙事学、符号学、解构主义等学派的发展,揭示了情节本身的构成性意义。即它看上去像是现实本身的一段事情,但其实已经是人类的创造产物,在每个具体的语境下,往往是信息的制造、发出者和信息接收者的合谋。情节构成了具有意义的叙事,而叙事,则有可能对结构中的所有内容具备主导性。

情节往往胜于人物,成为真正的表演主体。著名演员劳伦斯在出演电影《呼啸山庄》的时候(扮演希斯克利夫),被指派和一位体格相对健硕的女演员合作(扮演凯瑟琳)。影片结尾的著名镜头感动了无

数观众——凯瑟琳在死去之前，希斯克利夫正好赶到，两人来得及最后相处片刻。小说原著中凯瑟琳是独自凄凉地死去，但是改写很符合电影直观呈现的形式特点。凯瑟琳要求希斯克利夫打开窗子，让冷风吹进来，把自己抱到窗口，对方因为她的身体已经很虚弱稍有犹豫，但因为凯瑟琳的坚持，还是抱起她来到窗口，两个人望着窗外，凯瑟琳双目圆睁指着远处的山峦，很快在希斯克利夫怀中告别了人世。这一时刻的情景让观众回肠荡气。但是劳伦斯后来接受访谈时回忆，这个著名的感人镜头拍了很多次，因为女演员实在有些沉重，每次拍摄之时，理所应当地让身材不算太强壮的劳伦斯抱起她，劳伦斯总有些吃力，而根据情节的要求，这个镜头必须有些长度，让观众仔细品味此时此刻两个主人公的表情，于是演员不得不把这个沉重的任务再多坚持一会儿。

显然，观众此时此刻品味到的表情，并不取决于演员的人物塑造，而取决于情节结构在此时此刻的需求。换句话说，观众此时对演员表情的解读是因为情节的上下文正在呼唤这种解读。导演要求演员多次拍摄，也无非是要把某种能够让观众"错会意"的表情呼唤出来，至于这种表情是否在本质上与女演员沉重的身体更具联系，就无关紧要了。

费雯丽在《乱世佳人》中扮演的斯佳丽，与克拉克·盖博扮演的白瑞德，也是让无数影迷心神系之的经典组合，然而这对观众眼中的冤家恋人，在片场却只是冤家。克拉克·盖博总是满口蒜味，让费雯丽无法忍受，但盖博却毫不回避，明知要拍吻戏还是照吃不误，让费雯丽美丽的温柔表情之下埋藏着不满的怨恨之心。这种负面情绪到了演两人吵架的戏时充分地发挥了出来。观众根据情节看到的是一对恋人互相又爱又恨的纠葛，拍片现场的实际情况却是只有恨。但这不重要，因为情节已经把这种额外的东西给过滤出去了。

还有著名的、同样也是在影史上和《乱世佳人》一样排名前列的

《卡萨布兰卡》。开始导演拍摄了三个结尾:一是三个逃跑的人都被及时赶来的坏人全部击毙;第二个是女主人公和情人一起远走高飞,让代表正义的革命者老公留下来送死;第三个是三个人一起跑掉,开始了一段长期三角爱情。拍出来之后请了各路专家来看片,结果大家觉得三种都不好:第一种太悲惨;第二种虽然是观众内心里的渴望,但太不符合社会道德;第三种更不道德。根据排列组合,只能有第四种结尾:女主人公和老公飞走,留下情人坚持斗争。这种结尾符合社会道德,但是为了给观众一些安慰,还需要加一场女主人公和情人"长亭送别"的戏。于是只好补拍一段戏,但没有台词,只能让演员即兴。这场戏中英格丽·褒曼扮演的女主角那欲言又止的表情(在影史上让观众们欣赏不已的),实际情况却是这样的:由于没有台词,褒曼实在不知道该说什么,导演告诉她,根据场景,接受刺激并且反馈就可以了。而男演员弗莱特·鲍嘉还有点台词,也许是由于男性比较能说些家国大业的套话,说得也比较连贯——尽管我也不高贵,但是我们之间这点情感在世间是很不值得一提的等等。鲍曼每次刚想出一点想说的话,由于对方说得连贯,还没来得及开口,就失去了插话的时机,最后只来得及插嘴说了一句"但是我们呢"。这样经典感人的场景,居然是如此草率造就的。不是演员,而是情节成为表演主体。

当然,演员的状态与情节正好吻合的情况也不在少数。《罗马假日》里赫本和派克就以很融洽的关系演绎了一段浪漫融洽的故事。然而这并不是必需的。时下有些电影在宣传造势的时候,演员就出来现身说法,向观众强调他们在戏外的生活状态与戏中角色关系非常匹配。这是刻意地将自己想象成表演的主体。其实,一般而言,在多数影视作品中,演员是难以成为表演主体的。

斯坦尼斯拉夫斯基体系传入美国之后,经由李·斯特拉斯伯格(Lee Strasberg)发展成为"方法"派(The Method),并教育出大批我们熟知的演员,如主演过《教父》《欲望号街车》的马龙·白兰度,主演过

《克莱默夫妇》《法国中尉的女人》的梅丽尔·斯特里普,主演过《克莱默夫妇》《宝贝儿》的达斯丁·霍夫曼,主演过《出租车司机》《美国往事》的罗伯特·德尼罗等。斯式体系在美国生根,归功于这位导演和演员教师,但是李·斯特拉斯伯格对斯式体系有一个很大的改动,就是认为演员在舞台上或摄像机前未必需要在人物的思想逻辑中,想人物之所想,思人物之所思。他说:"重要的是演员在台上真正地想,而不是努力地让自己想的要和角色的一致。"这就使得演员的行为"不被局限在人物的特殊规定情境中,他们可以找出一个不同于戏里的真实思想的替代方法,目的是帮助演员创造人物的行为更加的真实"。比如,一个思想家在思考一个哲学问题,作为演员在舞台上只要去想一件他所做的事,甚至于他刚刚看过的一部电影的情节。观众所关心的是演员真在想,而究竟在想什么,这并不重要。观众只会好奇,会等着戏往下发展。①

所谓"戏往下发展",就是情节。李·斯特拉斯伯格对斯坦尼斯拉夫斯基体系的修改,正是顺应情节作为主体的实际情况。

海德格尔曾经梳理过"主体"一词的来历:我们必须把一般主体这个词理解为希腊词语的"基础、基底"的翻译,这个希腊词语指的是眼前现成的东西,它作为基础把一切聚集到自身,"主体概念的这一形而上学含义最初并没有任何突出的与人的关系,尤其是,没有任何与自我的关系"②。仅仅是在现代化发展过程中,"世界作为被征服者的世界"越来越客体化,"人"(作为自我)才占据了主体这个词。然而通过上面几个例子可以看出,在故事叙事中,由确定的观演习惯所指定的情节,往往会代替人成为主体;人作为主体只是一种残存的想象,随时会招致屈辱感。这在生活表演中尤为普遍。

① 姜若瑜:《"方法论"对于演员的培养》,收入《中央戏剧学院教师文库——论表演》,北京:中国戏剧出版社 2003 年第 2 版,第 545 页。
② 〔德〕马丁·海德格尔:《林中路》,孙周兴译,上海:上海译文出版社 2008 年版,第 76 页。

只是在很多时候,情节在被编织的时候已经包含了"人是主体"这一代码,因此人(表演或社会表演)在参与这一情节历程之时,就像布莱希特所说那样,"自由地"完成了安排。社会学家曼海姆也说过,"个人在他自己的行为中总是被强迫的——只要他不诉诸打碎现存的社会结构——就无法实现它自身的高尚动机"①。好莱坞黄金时期的明星玛丽莲·梦露,在戏里戏外都忠实扮演好莱坞为她设计的角色和情节,连她喜欢什么颜色这样的个性细节,都是被安排好的,而她也一丝不苟地去完成安排。影迷们喜欢的这个梦露,与其本质主义地说是喜欢一个什么"人",不如说是根据代码写定的完美程序。作为她个人这个实体而言,她做到了主体的空无,以便完美地实现程序的任何设计。从启蒙主义的立场来看,这似乎正展示了"人的主体是怎样在某种镜像化的幻觉中被物化为一个位置"②,而从另外一个角度来看,她仿佛真的成了远古宗教仪式中祭祀性的牺牲。

情节成为主体,其实可以看作是一个卷土重来的老话题。小说家们会说:从远古时代起,围在火堆旁边,听说故事的人讲一个故事,就是人类挥之不去的需求。而故事,正好负载了这个人类群体所需要传达的意义、观念、价值。当代表演艺术的生成,永远处在叙事的压力之下,却又起源于叙事压力的问题化。

知悉差异下的线性观演时间

在情节的叙事信息传播过程中,角色之间、观众与角色之间会产生对信息的知悉差异。按照迪伦马特的观点,正是知悉差异孕育了戏剧性的基础:

① 〔德〕卡尔·曼海姆:《意识形态与乌托邦》,姚仁权译,北京:中国社会科学出版社2009年版,第185页。
② 孙柏:《丑角的复活——对西方戏剧文化的价值重估》,上海:学林出版社2002年版,"导言"第18页。

如果我表现两个人在一起喝咖啡、谈论天气、政治或时装,不管他们谈论得多么机敏,这都算不得戏剧情境或戏剧对话。必须往里边加一些东西,使他们的谈论变得有个性、有机趣、模糊而费捉摸。比如说,如果观众知道一只咖啡杯中有毒,或是两个杯子都有毒,那么,两个饮鸩者或投毒者谈话的结果会是什么样?作为这个机关的结果,一个戏剧情境就从中出现了,以此为基础,戏剧性对话的可能性也就产生了。①

"两个人在一起喝咖啡、谈论天气、政治或时装",如果不知道他们是出于什么动机在谈,兴趣和注意力很难建立。然而一旦杯子里有毒,不管前面的情节是否交代过,观众都会去猜测他们的动机。出于现实逻辑,演员和观众对于投毒这样的事件总是会感兴趣,希望知道到底是为了什么。但以崇高逻辑而言,我们也想知道是什么摧毁了剧中人之间的人与人的联系以至于要痛下杀手。知悉差异与观众注意力的投入密切相关,因为正是在此差异中,通过演员和观众之间对于剧情了解程度的不同,戏剧可以很从容地展示崇高逻辑与现实逻辑之间不同程度的相互关系,并以此来编织情节。

但知悉差异不是现场的"发生"。当代表演艺术自觉的重要一环,是1950年代阿兰·卡普拉确立了"发生"(happening)的概念。"发生"就是对行为的直接呈现,没有观众与演员的等级区分,无论就对表演的次序还是意义,因为它是存在于观众和演员之间一段共同的当下发生的不可重复的时间。当表演再一次发生的时候,已经经历过的观众也不应该由于上一回的观演经验而比新的观众知道得更多,并应当在又一次的观演中发现全新的东西。

知悉差异,作为剧作法和导演法,使表演成为技艺的杂耍。好比马戏和表演艺术之间的区别。马戏,观众觉得是很危险(risk taking)

① 转引自《戏剧理论与戏剧分析》,版本同上,第63—64页。

的游戏,但演员并没有那么严重,通过技巧他们对承担危险有把握。知悉差异就是让观众觉得剧中人在冒险的根由。如果一个观众事先猜到故事意图要蒙蔽他的内容,那么悬念也就消失了。以"悬疑剧"为例。在上海,一部悬疑剧演完之时,主演经常会在谢幕后专门向观众呼吁:珍爱生命,远离剧透。浅层次而言,剧透会使将来变成确定的对象,使其对象化。被对象化的将来,不再是活生生的具有时间质感的将来。海德格尔曾在《宗教现象学》的演讲中,谈到"基督再临"的微妙之处:基督再临如果是确切的预言,比如一年之后或两年之后,那就被对象化了;基督再临只有在信徒的等待中才能被境遇化地生成。①

然而,我们反过头来想,剧透也有可能使观众和演员处于同一知悉平台。否则,观众悬着心在等待故事的进展,演员却不能保证不把结局对象化,即直接"演结果"。这是乏味无生气的表演,此时糊弄观众的只是他们未知的情节。在理想的表演状态中,虽然结局被给定,但这并不意味着它不可以被境遇化地生成,然而面对实际演出的压力,又有情节上的安排保驾护航,既然观众并不跟自己处于同一知悉平台,很难保证演员不利用这个便利。实际上,这正是许多悬疑剧演出的实际情形。

海德格尔提出人的本质属性是朝向将来的可能性,而最大的可能性恰恰是最确定的:死亡。因而也就有了《存在与时间》里最被艺术家念叨的一个话题:向死而生。在最好的戏剧作品中,这种格局比比皆是,从哈姆雷特到迪伦马特笔下的古罗马末代皇帝罗慕罗斯大帝,往往都是朝着确定的结局却又境遇化地使其生成。比如,哈姆雷特王子为了试探他的叔父,安排戏班排了一出戏叫做《捕鼠器》,而这个戏中戏的名字被悬疑大师阿加莎·克里斯蒂借来写成一部最负盛名的悬疑剧。如果我们把悬疑剧《捕鼠器》放在面前,做一个假设:如果一位

① 转引自张祥龙:《现象学导论七讲:从原著阐发原意》,北京:中国人民大学出版社2011年版,第228—229页。

演员知道,在场观众都知道凶手就是坏"警察"。

当然,我们做这样的假设,就是一种终极剧透。大雪覆盖切断交通的伦敦郊区小镇的家庭旅馆,一位凶手在伦敦作案之后有可能逃逸至此,继续行凶,而此时一位警官驾临,负责排查目前正在旅馆中的所有人,甄别罪犯,保护良善。开始大家都各自心怀私事,不太配合,不久众人之中的一位太太遭毒手身亡,大家才开始恐慌。结局的时候,真相揭示出来,原来这位警官就是凶手,他在伦敦犯案后潜逃至此,假冒警察继续作案杀死仇人。

如果一位表演者知道,在场所有观众都知道他就是那个坏警察,随着知悉差异改变,他需要更精确地构建他的全部记忆,自我才能构成实体性的连续存在。

在很多观众并不知道凶手伪装成警察的情况下,观看视野是线性的——根据知悉现场正在发生的一切事件的有限信息,而并不清楚这些事情先后发生的相互联系。也就是说,观看被迫呈现为线性时间。如果这些事情先后发生的相互联系存在逻辑漏洞,观众在线性的认知过程中也暂时无从知晓,而当结局被揭示的当下,由于情绪的冲击,也无从回溯之前的认知过程。

关注时间问题的当代思想家,常常谈到芝诺悖论,比如阿喀琉斯追不上乌龟。假定阿喀琉斯比乌龟的速度快十倍,乌龟先爬十米,以此类推,阿喀琉斯只能无限接近但永远追不上乌龟。这个悖论正是由线性时间的观念所致。博尔赫斯说:我了解作为直线的希腊迷宫。线性时间只是借用空间概念对时间打的一个比方。

在悬疑剧《捕鼠器》的线性时间观看过程中,观众并不在场。根据柏格森的理论,时间在每一时刻分化为当刻和过去:正值逝去的当刻,以及自身存留的过去,亦即记忆。记忆构成意识,因而这些存留之物构成了时间的"绵延"。观众并不在场,是因为没有内容被保存下来。在线性时间中,只有次第涌现又随即消逝的当刻。因此也就无法实现

胡塞尔所说的,与知觉相对的"再现"。或者按照弗洛伊德的话来说:从未完全在场的事件只能在事后经历。他把这种需要延后才能完备的在场称之为"事后性"。德里达则干脆说:延异才是起始。

线性时间剥夺了观众完整经历此事的机会。这种观看体验是去记忆化的,当然等到真相揭示水落石出之时也就无从回溯。观众被迫成为偷窥者,当然也就难免出现布莱希特描述的那样浑浑噩噩,麻木,失去生命力。

如果观众知悉这一切,那么每一刻除了正值逝去的当刻,还有一些存留之物成为观众和演出共同"生成"的过去。此时,任何逻辑漏洞都会显得过分明显,角色需要在每一细节上说服观众相信事情进展的必然性。

知悉结局,并不意味着不再担心,它也会对人物即将面临的困难有所"牵挂",先有这整体的、笼统的牵挂,才知道具体担心的细节是什么。比如,注意力的焦点会从"谁会死"转为"会以什么形式死"。如果我们知道波伊尔太太会死去,那么当她面对那扇被打开的门说,"哦,是你",然后又问,"为什么调高收音机的音量?"我们即便不明白此时这两句话指的是什么,但在透明的状况下,它们的信息还是会存留进入我们的记忆,并且在她旋即到来的死亡中转为异常清晰的延异认知。

时间与经由理智快感所建立起来的"自我"之间的关系,渗透到许多艺术领域。雕塑、绘画这样的空间艺术,也可辨识其中的时间感。莱辛对古希腊雕塑《拉奥孔》的论断至今仍深富启发:为什么不选前一时刻或后一时刻,是因为这个时刻是富有包孕性的时刻,在这个时刻里包含了之前和之后。康定斯基对点、线、面的论述,也体现出现代绘画艺术对处于构成之中的时间感的自觉。

在"猜猜谁演坏警察"的表演格局里,时间是可逆的,是表演者和观看者共同建立时间的过程。而在需要呼吁"珍爱生命,远离剧透"的

一般的《捕鼠器》表演格局里,时间不可逆。观众没有真的与表演进入同一时间。不可逆,靠的是故事情节的演进蒙混过去。

然而,就像老一辈著名"南派"京剧演员盖叫天所说,对于老练的观众而言,这是说不过去的。有一类观众是被"珍爱生命,远离剧透"的口号培养起来,但总有另一类观众事先猜到结局,无意间早早察觉这个警察的不可靠,此时情节的可依赖性顿时丧失,所有的表演都显得滑稽而无趣。

盖叫天是这么定义好戏和不好的戏之间的差别:

> 不好的戏,演员上场一抖袖,一念引子,下面的观众已经料到了八九分。这样的戏,观众就自管自抽烟喝茶去了。好的戏,观众不知后事如何,随着演员,随着戏的变化,一步步、一层层地深入进去,看得津津有味。最好的戏,是故事情节,观众全都知道,甚至自己也会唱,但每次看,每次都感到新鲜,总像第一次看的一样,戏能演到这样才算到了家。①

盖叫天所言最好的戏,已经是不依赖情节故事,甚至不依赖音乐旋律。盖叫天演戏成名的时代,正是所谓"上海滩"的时代。汇聚错杂的文化,使得演员没有可以简单借力的东西,促成了表演艺术的自觉。盖叫天的表演,如前人所言,虽然称为京剧,但师法昆剧及地方戏者颇多。而京剧的真正形成,也与这样一种时代背景相关:封建王朝时代结束之后,没有宫廷贵族的圈养和驯化,演出较为市场化和自由化,演员可以自己决定不同的从艺道路。②

在易卜生的《玩偶之家》中,由于部分关键信息的缺失,观众很容易认同海尔茂对妻子的看法——肤浅的、粗心的、爱花钱的玩偶。虽

① 盖叫天:《粉墨春秋·〈武松〉的表演经验》,转引自余秋雨:《观众心理学》,上海:上海教育出版社2005年版,第117—132页。

② 而盖叫天也恰是非常有个性的人,对军阀和商贾也不愿意依附讨好。1924—1934年,在他的黄金年份,居然有十年之久被上海戏院封杀。

然海尔茂对妻子的看法后来受到了批驳,被观众拒绝,但在开始的时候,必须让观众觉得可信。海尔茂与娜拉在开头的那段对话,"在真实情况和海尔茂的观点之间充满了讽喻性的矛盾"①,但这必须是等观众看到后面,认识到海尔茂的虚伪,再惊觉似的勾起自己储存的记忆。此时观众的注意力会有一个突然的凝聚,因为"观众的注意力有时间上的储存功能",而且"一切有价值的内容,始终处于审美的敏感地带,一触即发"②。其敏感是因为观众开始看到一种价值立场的叙事呈现时,并不会天然地确信,作家在情节中埋下了一些不符合对"娜拉是玩偶"这个理性判断的情绪点。挪威评论家艾尔瑟·赫斯特认为《玩偶之家》中"支撑全戏的是一种情感,它集中于一个人,而且单独从她那里迸发出来"③。这种情感正是从娜拉身上而进入观众的无意识,使之会有格洛托夫斯基所谓价值"对赛"的预期,一旦等到新的价值立场有力地呈现出来,会激活观众(包括演员)对价值"对赛"的预期。格洛托夫斯基这样说:

> 在我们的时代,当所有的说法都掺和到一起的时候,戏剧的共性不可能使它本身与神话等同,因为现在没有单一的信仰。只有对赛才是可能的。……对赛是一种"选拔赛",是对任何传统价值的一种考验。……真正的革新只能在这种双重价值比赛中,这种依附与反抗、反叛与顺从中得以发现。④

在一些相对通俗的剧目中,这种情况其实更明显。中国好几个戏曲剧种都喜欢演《连升店》,其中有一个喜剧性片段讲穷苦举子王明芳赶考投店,店主人是一个势利小人,见他衣衫褴褛对他极尽讥讽凌辱。

① 《戏剧理论与戏剧分析》,选自〔德〕布莱希特:《布莱希特论戏剧》,丁扬忠、李健鸣译,中国戏剧出版社1990年版,第69页。
② 《观众心理学》,版本同上,第140—141页。
③ 同上书,第169页。
④ 〔波兰〕格洛托夫斯基:《迈向质朴戏剧》,魏时译,北京:中国戏剧出版社1984年版,第73—77页。

等到王明芳高中，店主人摇身一变，又对他阿谀奉承。王明芳为解被辱之恨，故意重复当初的对话，"店主人同话异说，判若两人，使观众不断地发出会心的哄笑"①。这种会心的哄笑源自第一次出现这些对话时观众心中本来就会产生的"价值对赛"：从现实逻辑而言，王明芳是活该；从崇高逻辑而言，店主人是太势利。二者都是非常通俗的价值线索，本来也没有什么明确的价值胜负，只是在事件层面上崇高受到了挫折。到了第二次出现此番对话的时候，王明芳是代表曾经受挫的崇高逻辑来算账，然而此时他倚仗的却是现实逻辑。如果店主人只是简单地屈服，那么就成为这种故事的最早版本，亦即司马迁在《史记·苏秦列传》中描述的苏秦未得志前、得志后兄嫂的不同表现，所谓"前倨后恭"：

> 出游数岁，大困而归。兄弟嫂妹妻妾窃皆笑之……苏秦闻之而惭，自伤……于是六国从合而并力焉。苏秦为从约长，并相六国。北报赵王，乃行过雒阳，车骑辎重，诸侯各发使送之甚众，疑于王者。周显王闻之恐惧，除道，使人郊劳。苏秦之昆弟妻嫂侧目不敢仰视，俯伏侍取食。苏秦笑谓其嫂曰："何前倨而后恭也？"嫂委她蒲服，以面掩地而谢曰："见季子位高金多也。"

这在叙事性作品中是锐利的，但对于戏剧情节则不够，因为缺乏"价值对赛"。而《连升店》中最后店主人不是直接谢罪，而是"同话异说，判若两人"。当代的评论家敏感地注意到，这样的戏为好的表演做了坚实的铺垫。

彼得·布鲁克曾经分析《李尔王》的戏剧结构，发现前几场中，埃德蒙这个坏蛋，居然是最引人注目的角色，他的现实逻辑最容易得到观众的共鸣，因为正面人物们仿佛生了锈。即便观众在理论上觉得埃德蒙"未免不符合道德"，但却会不由站在他这一边，甚至对他的赤裸

① 《观众心理学》，版本同上，第141页。

裸的现实态度感到叹服。然而,等到观众被吸引到戏里面来,随着剧情的发展,到后来,当葛罗斯特被挖去双眼的时候,"当埃德蒙下令杀害考狄丽亚时,我们还能对他(埃德蒙)持这样叹服的态度吗"①?此时此刻,观众身上的神圣逻辑被唤起了,这种神圣逻辑直接与现实逻辑相冲撞,观众不得不陷于两种价值激烈冲突的戏剧情境之中,不能做隔岸观火的舒适欣赏。这时戏的神圣逻辑才算树立起来,而渎神的快感也混杂着罪感达到高潮。

观众不是猜到埃德蒙是坏人。大家一来就知道他是坏人。但还是会被表演发生的进程所震惊。这就是表演时间的共同生成。

有一种例子相对更复杂。比如莎士比亚戏剧《裘力斯·恺撒》。这部戏有所谓"所有戏剧中最著名的一个反讽例子"②:第三幕第二场,安东尼在恺撒的葬礼上称"勃鲁托斯是一个正人君子"。勃鲁托斯或者安东尼是不是某种"坏警察"?这个问题远比在悬疑剧中要复杂。可以说,这就是莎士比亚在这部戏里要玩的把戏。

勃鲁托斯和恺撒都是传统意义上的悲剧人物,他们在私人关系上是挚友,而且也都被那些(分属不同派别的)将他们最终置于死地的人们称之为"最伟大的人",因此说他们拥有崇高的自我认同,是当之无愧的。但他们却因为复杂的他者公共认同,被推进两个完全不同的阵营。越来越大权在握的恺撒在传统的共和派的眼中是眼中钉,可能即将成为独裁帝王;而勃鲁托斯,仅仅因为赞同个人自由、不赞同独裁,就被共和派视为潜在的领袖。后来勃鲁托斯被共和派说动,本着崇高逻辑领导了刺杀恺撒的行动,也本着崇高逻辑让他们放过了恺撒的部下安东尼。勃鲁托斯以为这样他就可以确定崇高的主体,却不知道逃不脱世俗逻辑对他"阴谋者"的指认(他者认同)。当他在恺撒葬礼上

① 〔英〕彼得·布鲁克:《空的空间》,刑历等译,北京:中国戏剧出版社1988年版,第99—100页。
② 《戏剧理论与戏剧分析》,版本同上,第71页。

发表演说时，聚集的群众都成为"他我"，符合他对自己的主体认同。然而等到安东尼发表演说（本来勃鲁托斯的同党极力反对安东尼此时公开发言），本来埋藏在公众无意识之中的对勃鲁托斯的质疑慢慢发酵，而安东尼在演讲中几次重复"勃鲁托斯是一个正人君子"，可谓振聋发聩的反讽。从崇高逻辑而言，这句话的意思是：假如勃鲁托斯是崇高的，那么他为什么要狠心切断他与恺撒的私人联系？虽然这也许是更大的崇高，但在恺撒的葬礼上，一个正人君子是杀死恺撒的人，总是显得不够崇高。从现实逻辑而言，这句话非常邪恶：勃鲁托斯是一个正人君子，一个傻子，所以才会让我站在这里攻击他。两方面都能勾起巨大的心理能量。现场的群众被激发了，观众的"价值对赛"和注意力也被激发起来。而从知悉差异的角度来说，现场的群众不知道勃鲁托斯之前对恺撒和安东尼的崇高态度，而观众则知道，观众眼睁睁地看着安东尼变戏法似的转化了群众的立场，是此时观众的认知与角色的认知之间发生了巨大的戏剧张力。群众愤怒时叫嚣的那些话，会调动起观众对之前群众在勃鲁托斯演讲之后、安东尼还未开始说话之前那些话的强烈注意力，类似于"他最好不要在这儿说勃鲁托斯的坏话"。观众只好在这种感受性创伤之中回味。这是情节叙事的功劳。

为什么我们不说是表演的功劳？固然，关于《恺撒》，尤其似乎这场戏，不同水平的演员对于如何向情节叙事借力的技巧和熟练程度完全不同，为我们呈现的演出的成色区别会非常大。但归根到底，这是一部情节叙事具有决定性作用的戏，它不同于莎士比亚的《哈姆雷特》《李尔王》那些戏。试想，假如一个观众事先知道，或者猜到情节的逆转，那么他在某些情节的关键时刻，比如有人向勃鲁托斯建议不要允许安东尼抱着恺撒尸体向群众演讲，以免煽动群众，此时，观众的心情可能难以参与到戏的时间进程之中，而当下为勃鲁托斯的大公无私的选择后悔。这一情节过分关键，以至于让观众希望出现不同的演出版本，看看如果勃鲁托斯拒绝让安东尼抱着恺撒尸体演讲，故事的进程

会怎样。此时,虽然在《恺撒》里,"谁是坏人"的问题是非本质化的,但观看和表演的进程却有与悬疑剧接近的结构。它还是一部很传统的戏,是给古往今来技艺超群的演员提供一展身手的机会的戏,而不是莎士比亚那些给当代表演艺术提供了刺激和启发的戏。

被表演的时间与表演时间

彼得·布鲁克描述过他在战后德国的一次观剧经验:

> 有一次,我在汉堡的一个顶楼上看了一场《罪与罚》,在四个小时的演出结束之前,我就觉得这是我所看到过的最吸引人的演出之一。……城里所有的剧院都毁了,但是在这里,在这个阁楼上,当演员坐在和我们膝盖相碰的椅子上,安详地讲,那是在18——年、一个青年学生,罗曼·罗迪安诺维奇·拉斯科尔尼科夫……时,我们就被生动的戏剧所紧紧抓住了。
>
> ……过了一会儿,几英寸以外,一扇阁楼门吱吱嘎嘎地开了,扮演拉斯科尔尼科夫的演员上场了。而我们则已经深深地进到戏里去了。这个门一会儿似乎是一盏街灯,过一会儿又成了放债人的大门,再过一秒钟又会是通向她的内室的房门。然而,因为这些只是零零碎碎的印象,只是在需要的那一刻才成立,并且随即消失,我们就从未忘记是群聚在拥挤不堪的屋子里看戏。说书人可以加添一些细节,也可以解释、或作哲理上的说明,角色们自己也可以从自然主义表演转为独白,演员可以拱起背从一种性格转变成另一种性格。这一点一点、一滴一滴、一笔一笔,就再现了一个陀思妥耶夫斯基的复杂世界来。①

这种深刻的印象,正在于表演者(及其背后做支撑的其他艺术创

① 《空的空间》,版本同上,第87页。

造者）敢于将自己表现为时间，敢于将艺术创造的时间纳入表演。这是需要勇气和艺术想象力的。在更多的时候，创作者喜欢躲在剧中的时间维度里。

《判断力批判》作为古典美学的代表著作，在今天仍可直指当代艺术问题。康德在此书中提出一个概念区分：纯粹美/依存美。纯粹美只在形式，排除利害考虑，但它不是理想的美。理想的美是依存美，它要求审美快感与理智快感相融合。这种判断在今日容易遭到质疑，但若换一个角度思考，所谓理智快感，它需要一定的时间过程。而时间，则是探讨美学问题在今日不应该被绕过的一个话题，就像海德格尔认为时间的本源性在于能够意识到自我，"时间同我思的联系，构成了主体性的最基本联系"。

在剧场，尤其是在前排或者是小剧场观看演出的时候，常常能发现一个有趣的现象：演员的额头上，不知不觉布满了汗珠。一般认为流汗是因为表演极为消耗体力而造成的，但奇怪的是一些演员在演出时并不大汗淋漓而又镇定自如。这是演员，而非角色流的汗，即这些汗珠与此时正在进行的内容没有完全对应的关系。汗珠，是演员的肉身向角色的反叛。它在向大家昭示：虽然表演者在勉力向大家呈现一个被表演的时间，亦即故事中的时间，但他此时此刻作为一个活生生的人的时间生成，与故事中的人的时间生成，是完全相悖的。他不相信，也不能真的进入。

比如 2003 年《青春禁忌游戏》国家话剧院版，一开场，瓦洛佳的扮演者李光洁额上就有汗珠。他为什么会流汗呢？本来瓦洛佳被设计成对一切都满怀掌控能力的勃勃野心之人，并且愿意为自己的自信而豪赌一把，因此他应该是非常镇定的，不应该游戏一开场就流汗。但演员就未必了，演员越是设身处地，把自己真实地放在规定情境中，就越难不为自己捏把汗，因为在毫无个人利益的诉求，只是为了证明自己掌控局势的能力的情况下，冒这么大的风险"玩游戏"，值得吗？不

同的文化背景、情境背景,如果得不到真的融合,那么此时的表演就是仅仅依赖情节的技艺展示。

躲在剧中的时间维度里,对于演员来说,是容易出汗;对于观众而言,是容易出现咳嗽。当表演者投入自己的时间,拥有自己的时间感,情况就不同了,这时表演可以做到:

> 把过去和将来都变成现在的一部分,它帮我们从深陷其中的地方超脱出来,又把我们和本来距离遥远的人和事连到一起。一个今天报纸上的故事,可以突然显得还不如历史上或者外国的故事来得真实,显得真切。重要的是此时此刻的真实,只有当演员和观众完全一致的时候才会出现的绝对的信服。这时候,形式就完成了它的使命,把我们带到了这个独一无二的、不可重复的时刻,这时候,门敞开了,我们的视界改变了。①

彼得·布鲁克在《敞开的门——谈戏剧与表演》中的这段话,与电影大师安德烈·塔可夫斯基提出的"雕刻时光"不谋而合。塔可夫斯基在其唯一的著作《雕刻时光》中坚决表示"无法接受剪接是电影的主要构成元素的观念"②。他反对他的前辈爱森斯坦提出的"蒙太奇电影"的理念,认为电影的核心不是剪辑而是镜头所记录的"时间",时间穿流过镜头,形成了自然的压力,而剪辑(剪接)应该顺应时间带来的自然压力:

> 我希望时间尊严且独立地流过画面,如此一来,就没有任何一位观众会觉得他的体认是被作者强制灌输的。……刻意将时间压力不均衡的镜头衔接在一起……必须是出自内在的需要,出自于完整材料中一个有机过程的进展。……如果时间段减速加

① 〔英〕彼得·布鲁克:《敞开的门——谈表演和戏剧》,于东田译,北京:新星出版社2007年版,第122页。
② 〔苏〕安德烈·塔可夫斯基:《雕刻时光》,陈丽贵、李泳泉译,北京:人民文学出版社2003年版,第125页。

速是出于人为,并不符合一种内在自然的发展;如果节奏的转换错误不当,其结果将是突兀虚假。①

塔可夫斯基强调的时间的自然压力,就像我们在前文中一直强调的表演肉身一样,它要直面人的肉身带来的种种自然压力,并将这些压力正确地组合在一起。这时,像观看者的咳嗽和表演者的汗珠这样的剧场缝隙(受肉身的自然压力而产生的缝隙)就不复存在了。就像彼得·布鲁克所说:

> 演出所造成的安静的程度可以告诉人们关于这个演出的一切情况。有时候一种情绪从观众中穿过,安静的质地有所改变,几秒钟之后又会沉浸到一种完全不同的安静之中,再过一会儿又会改变。②

在塔可夫斯基那些最具时间感的电影场景里,比如《乡愁》中男主人公手握蜡烛几次趟过池塘,这个长镜头能让观众感觉到所有的创作人员,在当场至少体现为演员的表演和摄影师的镜头捕捉,相当微妙地组合为一种时间流淌的感觉。正是这种时间感,是对于现代生活的情节编织的一种抵抗。

现代生活,不仅是交往的异化,更是人的存在感的异化,这集中体现在社会学家所描述的"自我加速":人们"被精力所陶醉""被匆忙所迷惑""使人满意的事物以一种极快的速度变得令人难以想象——随后,这种加速本身,而非收获的积累,成为追求的动机"③。在这种情况下,我们如果非得追求一种虚伪的剧中时间,就只能获得波德里亚所谓"仿真的合理性",使戏剧在劫难逃:

① 〔苏〕安德烈·塔可夫斯基:《雕刻时光》,陈丽贵、李泳泉译,北京:人民文学出版社 2003 年版,第 132—133 页。
② 《敞开的门——谈表演和戏剧》,版本同上,第 47 页。
③ 〔英〕齐格蒙·鲍曼:《生活中碎片之中——论后现代道德》,郁建兴等译,上海:学林出版社 2002 年版,第 80—82 页。

随着需求、感知、欲望等概念的操作化……不再有舞台,不再有中断,不再有"目光":这是表演的终结,是表演性的终结,戏剧走向了整体的、融合的、触觉的、知觉的(不再是美学的)环境性。人们只可能以黑色幽默的心态想起阿尔托(A. Artaud)的整体戏剧,想起他的残酷戏剧,这种空间动力学仿真真是对他的无耻歪曲。在这里,残酷性被最小最大"刺激临界点"所取代,被那种"以饱和临界点为基础的感知代码"的发明所取代。①

因此艺术家必须找到自己的时间感,以抵抗世界的时间失重。而且,对于表演艺术而言,仅仅主创人员找到艺术创造的时间感可能还是不够的。蔡明亮获威尼斯电影节金狮奖的影片《爱情万岁》(1994)结尾的长镜头中,林美美在公园的长椅上哭泣长达数分钟,没有任何台词。做影片分析的人一眼就能看见编导者在此的用心,能看到艺术自己创造了它的时间。但摄影师此时只是把机器架在那里静止不动而已,他的时间很有可能和编导者不在一个层面上,不像塔可夫斯基《乡愁》中连摄影师也参与到作品的时间进程中来,让镜头跟随主人公缓缓移动。从某种程度来说,《爱情万岁》实现了对艺术时间感的想象,却未能使之真正进入被表演和被观看的境地,使我们似乎获得了一种超越于浮躁生活之上的时间感,并重拾主体的想象,因而也就难以实现彼得·布鲁克说的那种"当演员和观众完全一致的时候才会出现的绝对的信服"。如齐泽克所说,虽然我们并不相信(布鲁克所谓"绝对的信服")这种时间感,但是通过观看电影,我们假设有些人替代我们相信和具有这种时间感,于是我们成为"应当有信仰的主体"。就像一种宗教或世俗信仰中,因为相信圣徒的事迹而觉得自己(通过

① 〔法〕让·波德里亚:《象征交换与死亡》,车槿山译,南京:译林出版社2006年版,第104—105页。

圣徒的替代行为)与圣徒共享同样的信仰。① 在一些自然主义和荒诞派的作品中,作家没有刻意设置看上去很显眼的艺术时间,而是使作品似乎像传统戏剧那样在时间上封闭自足,比如贝克特、尤奈斯库和品特等人的剧作。这其实是另外一种暴露表演时间的做法。只有最极端的演员和观众才能承担这些作品。它需要在每一时刻都建立自己的时间,而这是绝对反日常生活的。如果做不到,就只能陷入"窒息以至绝望"②。这就无法真正完成演出。《等待戈多》在演出史上最成功的场次是在监狱里,这大概并不是出于偶然。

仪式表演:启示与困境

仪式具有的表演性和身体性,对于当代戏剧研究,如戏剧人类学等有重要的启发,而如何融合仪式的本土性与现代性的时代背景仍是一个困难的话题。

彼得·布鲁克谈到过1970年他在伊朗乡间第一次看"塔其赫"表演。这是一种仪式性很强的戏剧形式,"类似于伊斯兰教版本的欧洲中世纪神秘剧",讲的是追随先知的门徒成为烈士的故事。"村民们完全知道他们在那里期盼什么,连最后一个细节都在他们的预料之中",然而戏的情节还是牵引着观众的情绪,当门徒开始旅行、而观众们知道敌人已经埋伏在前方的时候,"恐惧和沮丧开始在观众群里蔓延",然后门徒明知"怎样的命运等待着自己",却毅然唱着告别的歌,向亲人诀别,亲人不舍,于是一次又一次诀别,而此时观众渐渐全都陷入了哭泣,先是老人、女人,然后是孩子,最后连青年男子也都哭起来。彼得·布鲁克这样描述他看到这位英雄门徒时的感受:

① 〔斯洛文尼亚〕齐泽克:《幻想的瘟疫》,南京:江苏人民出版社2006年版,第130—134页。
② 《戏剧理论与戏剧分析》,版本同上,第327页。

他站在那里,两腿分开,稳健有力,绝对自信也令人信服,他就是英雄的化身——英雄在我们的剧院里总是最难把握的形象。我曾经一直怀疑演员是否能够刻画英雄,用我们的话来说,英雄和别的"好"角色一样,很容易变得苍白、伤感,或者干脆就是呆板可笑,只有坏人上了场戏才会有趣![1]

为什么这位演员的表演如此有力呢,是因为他比大导演彼得·布鲁克手下的演员更有才华吗?不,这不是一个才华的问题,而是因为这位英雄的扮演者恰如其分地处于他所应该处于的情节之中,情节为他安排了英雄的位置,而他和观众一样对此情节抱有无所质疑的信念。

彼得·布鲁克记述,当时现场只有他们这一小部分外国人没有哭,幸亏他们人少,他们的不参与还不至于影响大家,不至于截断现场如此强大的能量的流动。然而就在一年之后,彼得·布鲁克看到,在一个国际艺术节上,伊朗政府在全国搜寻了最好的"塔其赫"戏剧艺人,这些艺人理论上会比布鲁克在乡间看到的水平更高,但演出却只是"一个平庸的东西,普普通通,没有任何真正的趣味,什么也不是"[2]。为什么呢?因为此时的观众已经不是乡间那些与演员处在同一信念中的观众,情节也就不再是由表演者和观看者共同约定的了。

在乡间的演出中,表演者召唤起了强大的能量,但这个能量还是要依赖于宗教故事的情节以及相应的社会心理架构。而一旦来到所谓国际艺术节的表演氛围,它失去了它所依赖的东西,也就不再能召唤能量,变成平庸普通的东西。

[1] 〔英〕彼得·布鲁克:《敞开的门——谈表演和戏剧》,于东田译,北京:新星出版社2007年版,第52页。

[2] 同上书,第56页。

从哈里森为代表的西方"神话仪式学派"①兴起以来,宗教/仪式与戏剧的关系即成为戏剧研究的一门显学,但是二者之间的转换过程一直没有得到解释,以致"仪式起源说"的反对者可以轻而易举地驳论。比如日本学者田仲一成根据"神话仪式学派"研究中国戏剧起源的《中国戏剧史》介绍到中国之后,傅瑾先生这样说:

> 从他的《中国戏剧史》里,我们看到宋元年代的戏曲作品以及演出中,存在诸多与农村的祭祀仪礼相关与相似的成分,却缺少一个关键的环节——他不能说明或者是没有想到需要说明,农村的祭祀仪礼有什么可能发展成为成熟的戏剧,这样两类如此不同的艺术样式之间的关联如何建立,或者更清楚地说……这两类文化活动之间如此之大的鸿沟是如何被跨越的……这才是解决中国戏剧……起源的关键。②

傅瑾先生敏锐地提出了这个问题,至今似乎无人作答。如果我们认为伊朗的"塔其赫"表演可以直接去国际艺术节而毫无障碍的话,那么田仲一成的论点则毫无问题。但问题就像彼得·布鲁克所不愿意看到的那样,仪式表演到了艺术舞台,并不能保持它神迹一样的表演能量。来到面对来自不同文化的一般世俗社会之观看者的舞台,表演者无法召唤简单的崇高逻辑来保护自己。此时,就会出现彼得·布鲁克说的情况:英雄和别的"好"角色一样,很容易变得苍白、伤感,或者干脆就是呆板可笑,只有坏人上了场戏才会有趣。所谓"有趣",就是可以与来自不同文化的观众共享一种世俗逻辑的肯定。表演艺术必须允许这种肯定才能实现初步的自觉。

① 即"剑桥学派"(The Cambridge School of Classical Anthropologists),参见 Jane Ellen Harrison, *Ancient Art and Ritual*, London: Thornton Butterworth Ltd., 1913. 中文版:〔英〕简·艾伦·哈里森:《古代艺术与仪式》,刘宗迪译,北京:三联书店2008年版。

② 傅瑾:《中国戏剧发源于乡村祭祀仪礼说质疑——评田仲一成〈中国戏剧史〉》,《文艺研究》2008年第7期,第140页。

从历史而言,宋元年代流传至今的有头有脸的戏剧作品,仅仅只是历史的孤岛。比如元杂剧其实只在大都、真定、杭州等都市流行。因为在都市才更有文化碰撞世俗氛围。而在广大村镇地区,仪式(剧)演出还是主流。这两类文化活动之间如此巨大的鸿沟其实一直未被真正跨越。这就是为什么元杂剧、昆曲等较为"成熟"的表演艺术都渐次没落或消失。因为它们所依赖的城市及其城市文化都因为历史的变迁而消失了。就像欧里庇德斯的雅典、莎士比亚的伦敦,都消失在历史之中。只有在当代的全球化进程中,城市和各种文化的碰撞才真正成为不可逆的主流。当代表演艺术,也就在这一过程中诞生。而元杂剧和莎士比亚等历史孤岛,也只有在这一潮流中才被追认为戏剧或者表演艺术的先驱。

在宗教仪式,包括"塔其赫"这样的宗教仪式剧当中,观众和演员一样对其中包含的崇高内容抱有同样的信仰,于是它的情节是观众和演员的共谋。但是到了世俗时代或世俗氛围中,崇高面临的基本语境已经遭到严重挑战:

> 各个群体都寻求用这种可以实现彻底揭露的、最现代的思想武器来摧毁对手的思考信心到了如此的程度,以至于逐渐的所有的立场都会最终受到分析,就这样的程度而言,这种群体也就摧毁人们对整个人类思想的信心。思想中成问题的因素……一直潜伏着,在对这些因素的揭示过程中人们对思想整体的信心的崩溃最终达到高潮。越来越多的人逃至怀疑主义或非理性上,这并非偶然,而是有着更大的必然性。①

正是在这种情况下,戏剧和表演艺术才得以产生。即厄尔·迈纳所言,"当某种神圣的东西受挫于另一种渎神的东西时,戏剧便产生

① 《意识形态与乌托邦》,版本同上,第39页。

了"①。戏剧情节的基本前提是渎神的快感,如果把一种崇高无保留地置于现实之上,那么戏剧就被取消,退化为仪式。比如样板戏在其所出现的年代里的某些场合中,它就是仪式。李杨在论述《红灯记》的时候,曾经这样说:

> 作为社会某一群体中的一员,社会个体由于向这一群体的认同而获得生存意义。……人的这种情感认同需求……常常是通过一定的仪式完成的。在这种集体仪式中,参与者获得极大的精神满足。仪式提供了一个爱与恨、白与黑、善与恶之间界限分明的世界,在这里,没有怀疑、没有失望——更重要的是,参与者不会感到孤独。在某种意义上,"样板戏"提供的正是这种……集体仪式。②

而一旦仪式的这种绝对氛围褪去之后,戏剧的情节问题就变得微妙了。前面提到《卡萨布兰卡》的四种结尾就是如此。有些结尾符合"渎神的快感",但是似乎又过度了,超出了某种社会允许的范围。最后向公众展示的,是一个经过平衡之后的结果。于是变成某种世俗氛围的仪式。

世俗氛围的仪式仍然是充满规定性的,它必须满足小叙事的经过平衡之后的种种意义诉求。有时候,我们会说一部戏给演员"留了充分的表演余地","余地"这个词正暴露了天机。它说明,表演在此时,只是叙事结构之外的某种剩余。而表演的快感(演或者看),则是一种因为臣服于结构性框架而获得的"剩余快感"。

① 〔美〕厄尔·迈纳:《比较诗学》,王宇根等译,北京:中央编译出版社出版 2004 年第 2 版,第 51—52 页。
② 李杨:《50—70 年代中国文学经典再解读》,济南:山东教育出版社 2003 年版,第 215 页。

丑角的复活：重估小丑表演

2010年上海戏剧学院表演系招收了第一届喜剧表演实验班，在传统体验派表演训练之外，还聘请专家进行教学，如法国的康文老师给大家带来的喜剧小丑训练、香港著名演员詹瑞文的喜剧身体形态工作坊。

如本章开篇导语所述，今天"重返"文本时代之前的表演技法，并不是简单地回归，而是在文本时代服务于人文化的"第三方努力"的表演基础上的再次创造。所以，就要容许我们对小丑表演的意义进行也许是完全当代的解释。小丑其实就是主体性的空无，因为它空，所以是一个容器，一面镜子，可以用来照射人类的共同缺陷。小丑的时间也不是线性的，如《喧哗与骚动》里班吉的时间观，颠倒混乱，对抗服从情节推进的线性的观看时间。在当下，小丑这一形象也广泛出现在各类先锋表演、激进艺术中，反抗着情节的铺排和时间的单一性。

在国外的传统小丑表演中，为什么小丑的摔倒总是容易引人发笑？有的国人认为外国人太缺乏同情心。其实不是，这其实是反照了人类共同的缺陷，每个人都太容易摔倒。笑声其实是笑自己，笑全人类的这一缺陷，此时此刻即使恰好没有摔倒，但随时随地都有这个可能性。小丑是没有主体性的。如果一个小丑令人同情，那要么是演员出了问题要么是观众出了问题。

在上海戏剧展示教学成果的公开课上，法国的康文老师很严格，凡是不能迅速抓住观众的表演，凡是造成冷场的表演都会被淘汰，并被要求向观众道歉。有一些表演尺度很大，但并不是所有尺度大的表演观众都买账。这里的关键就是主体性是不是空无。老子说："埏埴以为器，当其无，有器之用。"一个杯子，因为是空的，所以可以当杯子用，可以用来装水。拿尺度大这件事来说，对于一个小丑，如果有羞耻

感,那就很尴尬,他就无法成为一面镜子,观众也就笑不起来,最多只能尴尬地笑几声。就像一个玻璃杯里面有一块明显的油渍。这就是为什么同样是脱衣服,有的表演就引起观众很大笑声,有的表演则引发的笑声很小很尴尬。如果觉得羞耻,觉得自己是在卖丑,是在嘲笑一个特定的"我"自己,一个特定的主体,这就无趣又无聊,表演者也会觉得尴尬。

小丑是一种特型表演,它不是基于对生活的镜像式模仿。镜像式模仿的表演,如前所述,需要捕捉主体性的裂缝、主体性的不同层次之间的喜剧性或悲剧性的碰撞,但小丑却是一种"跳出三界外,不在五行中"的状态,它不是模拟生活中的人(性格化的表演),而是通过自身的主体性空无来映射生活中的人(小丑化的表演)。

莎士比亚经常在同一部戏中放置这两类表演模式的人物。比如《第十二夜》这个喜剧,既有性格化的喜剧角色,也有小丑化的喜剧角色。而且本身就有一个小丑,他是全剧中仅次于女主人公薇奥拉的第二大重要角色。"过来吧,过来吧,死神!让我横陈在凄凉的柏棺的中央"这样的歌谣不能用性格喜剧那种角色人物的感伤基调来表演,否则就很莫名其妙,而且也表现不出歌谣里"免得多情的人们千万次的感伤,请把我埋葬在无从凭吊的荒场"这种词句的定音效果。而薇奥拉这个角色,也必须从小丑表演中吸取营养,否则难以塑造成功。因为薇奥拉是女扮男装。这是一部典型的女扮男装戏,如果扮演薇奥拉的演员不能使薇奥拉的男性身份变成一个空无的主体,那么莎翁为其设计的大量妙语也就意趣全无。

而且,对于表演学而言更重要的一点是,小丑表演并不仅仅属于喜剧艺术范畴。在当代的艺术实践领域,由于体验派的强大力量,似乎只有喜剧还可以收留小丑,但其实,丑角对于整个表演艺术的意义和在表演史上的地位,已经开始重新被注意到。《丑角的复活——对西方戏剧文化的价值重估》一书写道:

> 在戏剧中既没有纯粹的演员也没有完满的人物，存在的只是一种中间状态，只是演员对人物的关系，这种扮演关系的产物就是角色……他的出场正是为了质疑和否定本体论意义上"人"的存在。①

在孙柏看来，丑角本来是表演艺术的一种基本存在，只是因为"现代戏剧的努力方向"是要遮蔽主体的文化建构过程的不适感，"从而在一个完满的'人'的概念下使主体屈从于意识形态的唤询"，才使得"剧场已经彻底为镜像模仿所侵蚀"②。但假如我们换一个角度来看，孙柏对丑角的大加肯定，很可能与布莱希特对中国戏曲中某些表演方式的肯定一样，是一种基于当代表演艺术"反思—创造"的需要而进行的创造性"价值重估"。与其说他们重估了他们所针对的思考对象的本真性价值，倒不如说他们是在挖掘思考对象中可供参与到当代表演艺术的生成和演进的养料。使千百年来的老传统技艺化旧为新，成为艺术。

按照孙柏重新定义的"丑角"的视角，再去看"说不尽的哈姆雷特"，就会有强烈的当代艺术质感。

就《哈姆雷特》整部戏而言，似乎仍然体现了所谓"剧场已经彻底为镜像模仿所侵蚀"的特点，里面的大多数人物，都可以用性格戏剧的方式进行体验的、模仿生活的表演。但是哈姆雷特却不然。他被包围在这一群镜像式的人物当中，却没有完成大家对他的"主角/英雄"的期待，没有进入那些需要他进入的主体性方案之中。如果完全用体验派的方式来演哈姆雷特，势必会使他的人物线被置于那些对他的失望和指责之中，比如优柔寡断等等，这就会使他无法成为这部戏的主角。莎士比亚使哈姆雷特成为主角的方式，恰好不是情节上的（使他成为

① 孙柏：《丑角的复活——对西方戏剧文化的价值重估》，上海：学林出版社2002年版，"导言"第4—5页。

② 同上书，"导言"第2—3页、第14页。

其他主体的一个中心的、领导位置的主体），而是人物层面上的（使他成为一个与大家不同的空无的主体）。《丑角的复活》这样描述哈姆雷特：

> 哈姆雷特在母后、奥菲利亚以及所有正常人那里都会看到"涂脂抹粉"的伪装……他几乎无力摆脱、更无力抨击这些虚假的幻象……终于，哈姆雷特在自己导演的戏中戏里面窥见了属于他的那一份丑角形象。尤其是发现这一形象与他在墓园看到的死相、与他终极思索的对象不谋而合的时候，哈姆雷特更是坚定了自己的抉择：他根本不曾情愿担当"英雄/主角"；他把这种（来自剧中人物和观众的）期待逆转为一种残酷的虚无……他让所有的笑容和伤害对准自己；他坚持在死亡无日无之的召唤下，戴上丑角的面具继续活着。①

哈姆雷特这个伟大的小丑，他的主体性空无，正好把其他人映入这面镜子。雷欧提斯说："除了我自己的意志之外，全世界都不能阻止我。"（第四幕第五场）国王说："想做的，想到了就该做，因为旁人弄舌插足、老天节外生枝，这些都会消磨延宕想做的愿望和行动……"（第四幕第七场）波诺涅斯说："尤其要紧的，你必须对你自己忠实。"（第一幕第三场）这是他们自以为拥有的主体性、自以为拥有的坚实的"我"。包括另外一位大人物福丁布拉斯，他带着大军去打一场理由轻微的战争，非常坚定地履行着自己的身份给予他的主体性——哈姆雷特说他是"像大地一样明显的榜样"（第四幕第四场）。而哈姆雷特自己，对于自己面临的主体性任务，则非常不情愿接受：

> 这是一个颠倒混乱的年代，唉，倒霉的我却要负起重整乾坤的责任！（第一幕结束句）

① 孙柏：《丑角的复活——对西方戏剧文化的价值重估》，上海：学林出版社2002年版，第312页。

这是非常重要的一句台词。正是因为哈姆雷特的主体性空无，才使得其他人的坚定主体成为不可信赖的水中倒影。

有一位演员朋友，他的祖母去世，他和祖母感情很深，但是在葬礼上，他感觉他没法哭，葬礼上给定他的环境，规定了他此时此刻作为一个来奔丧的孙辈的所有内涵和外延。因而他决定不履行这个规定的主体性——不哭。入夜，等到仪式都已经结束，他和来奔丧的亲友都在宾馆里就寝，因为解除了社会约定的主体性任务，他自由了，于是在睡着的情况下流了一夜的眼泪，吓坏了同屋早已平静下来的其他人。

这就像是莎士比亚笔下的哈姆雷特的心理线。

原本的那个复仇故事在莎翁的改造下，复仇已经不是关键。哈姆雷特不愿意成为一个普通的复仇者，不愿意履行这个规定的主体性。那位演员朋友不是薄情，哈姆雷特也不是软弱。区别在于，生活中的人只能在一个时刻解除自己的主体性任务，而戏剧扮演中的角色却可以真正成为一个丑角。这使他获得了自由：既不复仇，也不是不复仇。旁人，包括观众，可以把他们所有的主体性意念投注到这个小丑身上，并且被这面镜子反射回来。谷亦安教授曾经在上海戏剧学院排过一个先锋版的《哈姆雷特》，中间停下来做观众交流，让观众畅所欲言：如果你是哈姆雷特你会怎么办。结果得到的观点必然是千奇百怪。

试看哈姆雷特著名的独白台词："生存还是毁灭，这是一个值得考虑的问题；默然忍受命运的暴虐的毒箭，或是挺身反抗人世的无涯的苦难，通过斗争把它们扫清，这两种行为，哪一种更高贵？""高贵"是这里的关键词。周围的环境在逼迫哈姆雷特成为一个凡人，按照大家的意愿变成一个复仇者。他等了又等，他曾有最好的机会下手，之所以没有，是不愿意自己的复仇变成像叔父一样的行刺。在莎士比亚《恺撒》一剧中，这种情况很明显：无论怎样自以为正义的行为，都是经不住世俗逻辑的推敲的，因为刹那之间，在同一个他人的不同的目光中，解放者就可以变为弑君者。

哈姆雷特在奥菲利娅的葬礼上，揭露雷欧提斯的"悲伤"的主体性的虚伪：

> 哼，让我瞧瞧你会干些什么事。你会哭吗？你会打架吗？你会绝食吗？你会撕破你自己的身体吗？你会喝一大缸醋吗？你会吃一条鳄鱼吗？我都做得到。你是到这儿来哭泣的吗？你跳下她的坟墓里，是要当面羞辱我吗？你跟她活埋在一起，我也会跟她活埋在一起；要是你还要夸说什么高山大岭，那么让他们把几百万亩的泥土堆在我们身上，直到把我们的地面堆得高到可以被"烈火天"烧焦，让巍峨的奥萨山在相形之下变得只像一个瘤那么大吧！嘿，你会吹，我就不会吹吗？（第五幕第一场）

这其实是哈姆雷特情绪的最高潮。雷欧提斯作为有主体性的人，既不会哭，也不会做任何出格的事。而哈姆雷特可以"喝一大缸醋""吃一条鳄鱼"，这些夸张不知所云的句子，其实都是表明：作为伟大小丑的哈姆雷特，因为主体性的空无，因而无所不能，可以干一切"规定的主体"所干不了的事情。这是他在失去生命之前最后享受的自由时刻——因为不怕死而享受的自由——就像安东尼、罗密欧等人物一样。但更可爱的是，安东尼、罗密欧等人只是从容赴死，而哈姆雷特却在昂然享受这自由。

如果不能领会这一点，演出来的哈姆雷特，该是一个多么怯懦乏味的人。所以哈姆雷特这个被表演的"人"几乎成为区分扮演的技艺和表演的艺术的分水岭。斯坦尼斯拉夫斯基在《演员自我修养》中强烈区分过"匠艺"的表演和"艺术"的表演，但时至今日，如前文所述，斯坦尼斯拉夫斯基体系的传人已公开宣称哈姆雷特适合阅读而不适合表演。反是属于"performance art"（国内翻译为行为艺术）的实践者尤其钟爱哈姆雷特。罗伯特·威尔森（Robert Wilson）在年近70的时候，也要挑战一下哈姆雷特。他演的哈姆雷特，还是以一贯的慢动作和巴洛克风格的效果，制造出一个绝对空无的主体。这绝不是对任何

已存在的、日常生活中的人的模仿。是这个小丑"荒诞",还是我们观众看他而觉得自身"荒诞"?——转用齐泽克的概念来说,一直"屈从于意识形态询唤"的观众在观看威尔森的表演时,感到了自己的日常生活的荒诞。

 戏剧文学史上的"荒诞派",大概可以被定义为文本主义时代的最后一次努力,因而也就与表演艺术的自觉更为重叠,也是因为如此,它还往往带有文本主义时代的惯性,并不自觉地陷入与传统演员之间的"表意与表演相互消耗"的格局之中。① 荒诞派剧作家品特的著名作品《聚会时光》(*Party Time*)在 1992 年出过一个电视版,找了一批拔尖的英国演员出演。整部戏演得非常精彩,然而还是能感觉到传统演员精湛的技艺一方面能够熟练地服务于作为"第三方努力"的品特剧本,另一方面强烈地为了技艺而技艺的自我展现的"抢戏"倾向。整部戏中唯一的也是最终才出现的表演者(饰被认为疯掉了的不该出现在聚会上的弟弟吉米),虽然很生动,但跟一帮戏霸待在一部戏中,又出现得如此之晚和出场时间如此之短,难以承当戏后演员表上第一个出现的"主角"之名。在传统扮演式的戏剧里,主角必须得有足够的出场时间、足够早的出场时序、足够多的陪衬配合,方可占据"抢戏"的优势地位,而最好的配角,也是最知道如何为主角做足陪衬、为主题表达做足支持,然后在仅有的一点空间里为自己深挖潜能增光添彩。大家像齿轮一样工作,大齿轮威风,小齿轮谨慎。即便是莎剧,也很容易出现彼得·布鲁克说的那种演员之间"彼此客客气气地搭戏"。1990 年林兆华版《哈姆雷特》在某些片断尝试让濮存昕、倪大宏、梁冠华三位男主演交替分饰哈姆雷特,一定程度上缓解了这个问题,让演员弥散成为表演者。效果甚至比有些国外同行把莎士比亚的著名悲剧都演成独角戏(似乎是无奈之举)要好。

 ① 参见拙作《当代戏剧交流语境的危机及应对》中对表意与表演的相互消耗格局的相关论述。北京:社会科学文献出版社 2014 年版。

国外"荒诞派"与表演艺术发展的重叠,早已有之,但重叠的速度并不比莎剧更快。贝克特有部戏《克拉普最后的碟带》,他生前就认为,当时还很年轻的罗伯特·威尔森最适合来演这部戏。罗伯特·威尔森明知此节,却一直等了几十年,才承担这个任务。有趣的是,2014年他第一次来中国,并参加北京举办的世界戏剧奥林匹克,也选择了自己演出这部戏。

这就出现了著名的罗伯特·威尔森在北京演出挨骂事件。

来到国家大剧院的观众们都在期待情节、人物、场景、台词,威尔森却一开场就花掉了几分钟吃一根香蕉。而且这个沉默还居然不是功能性的,它不指向任何立刻可被解读的后继行动。如果它指向的仅仅是人物的内心活动,那么这种现实主义的方式早在1950年代国内学习斯坦尼斯拉夫斯基体系的热潮中就被扬弃了。当时在全国汇演中但凡出现老农民当着观众生生抽掉整整一锅旱烟的戏,就会被当做错误理解斯坦尼斯拉夫斯基体系的典型。

这部戏显然不是现实主义的,它不能被概括为一个生活的失败者回首一生发现一无所获而且不断重复。①

威尔森不是扮演一个已知的克拉普。这种已知的克拉普们是"荒诞派"剧作家哭笑不得的成果。威尔森是在表演一个名叫克拉普的小丑。

我们之所以要重估小丑表演,也是因为这种小丑,不再以传统时代中那种逗人一乐的任务为己任。小丑这一角色能够展现区别于情节的线性时间感,他敢于将自己表现为时间,将艺术创造的时间纳入表演,并邀请观众一起经历这段无法一笔带过、快进过去的时间。

2013年法国默剧表演大师菲利普·比佐(Philippe Bizot)在北京

① 一部"荒诞派"剧作在国内的演出,经常被以"贴地气"这样的标准进行评价。如果一部"荒诞派"剧作被演得"贴地气",这几乎毫无疑问地宣告了它的失败和对原作的篡改,因为它不会是现实主义的。

蓬蒿剧场做了一台表演生涯40年的纪念演出。演出的前半部分，比佐作为一位表演者，充分体现了传统上被视为小丑表演的默剧可以多么地不以逗人一乐为己任。我们也能充分感觉到蔓延在部分观众中的那种不安情绪，并且感觉到这种不安是如何转化为开心一笑——当他们看到后半部分比佐邀请观众"出题"即兴表演的那些模仿性片断时。几乎无一例外，观众要求的都是现实中可见之人之物，于是当他们看到可识别的表演时，当然也就开心释然，感叹演员的记忆精湛。比佐正是以这种时间倒序的方式（从努力逗乐观众到深刻沉浸）来纪念他40年表演生涯的转变。

对抗"化身"的两种方式：脸谱与间离

在斯坦尼斯拉夫斯基—梅耶荷德—爱森斯坦—塔可夫斯基这条黄金链上承前启后的梅耶荷德，越来越多受到表演学研究者的重视。从梅耶荷德的表演和导演实践，可以看出他在寻求一种奇特的脸谱类型路线。他把演员分为27种脸谱类型，而且，更为重要的是，他有意识地打乱脸谱类型的分配，比如，用一位属于"忧郁者"脸谱类型的演员来扮演《钦差大臣》中被误当做是彼得堡钦差大臣的小文官赫列斯塔柯夫。① 这种尝试得到了惊人的艺术效果。

在其他一些派别的艺术实践中，演员们也会发现脸谱反用的效果。这是脸谱这一古老戏剧形式的现代化。古代戏剧中的脸谱，是对一类人物的正像性概括。现代戏剧的打破脸谱，往往也是希望不要那么概括和单一，希望塑造出人物的复杂和丰富。但正如前文我们对主体的研究所发现的，很多时候主体并不具备一种启蒙理想式的复杂和丰富，而是相当呆板地处于一条人物线之中，只是突然会跳跃到另外

① 彭涛：《论演员个性与梅耶荷德导演方法之关系》，收于《中央戏剧学院教师文库——论表演》，北京：中国戏剧出版社2003年版，第516—518页。

一条同样呆板的人物线。在表演艺术中,通过脸谱的置换,反而获得了演员主体性的自由和对人物主体的生动刻画。

台湾戏剧对脸谱置换的运用非常明显。相声瓦舍的作品《谁杀了罗伯特·罗伯特》,在剧情发展过程中一直有个房间服务生会打断故事走进来。这个服务生非常抢戏,每次都立刻成为表演的焦点。如果演员只是将其演成一个服务生,就像很多所谓观察生活练习中所做的那样,则肯定不吸引人;而在这台戏中,演员与其说是在演一个服务生,不如说是在演一个推销员。一个真实生活中的服务生是不可能如此强力推销的,但演员又能每每不失时机地绕回服务生的人物线上来,让人觉得他似乎还仍是一个服务生。这就是主动掌握了他者认同而又获得了自我认同的自由。他的人物线肯定不是唯一的。服务生这个形象在台湾戏剧中成为一个经典元素,表演工作坊的《谁家老婆上错床》《我和我和他和他》《全民乱讲》等剧都有使用,但尤以相声瓦舍的《谁杀了罗伯特·罗伯特》为甚,服务员自己形成了一个独特的表演主体,不仅是给主角制造一点障碍,给观众提供一些笑料。

社会学家黄纪苏说,古代戏剧观演关系的确定性正是在于脸谱的确定性。[①] 的确,现代戏剧试图表现人物的复杂性,曾给许多观众带来迷茫和困惑。这样的戏也是最难演的。从过去到现在,演一出契诃夫《樱桃园》对于演员来说总是挑战。

梅耶荷德把这种置换脸谱的艺术效果称之为"怪诞"。这恰好与布莱希特对"间离"效果的另外一种说法"陌生化"异曲同工。不管是"怪诞"还是"陌生化",都是朝向观演关系中观看的一方而言的:主体在这个过程中,其惯常的体验方式被扭曲,因而有可能影响到他对自己和观看对象(戏剧人物)的认同。

布莱希特提出"间离",是表演交流史上那次著名的在莫斯科观看

① 2011 年 6 月笔者对黄纪苏的访谈。

梅兰芳访苏演出之后。不少学者认为布莱希特是误读了中国戏曲,其实这种误读正好是一次发明创造的契机:古老的东方脸谱化的戏剧艺术,在西方观看者布莱希特的眼里,正好是西方现代人本主义戏剧的解毒剂。布莱希特从属于历史的脸谱中看到了属于未来的"间离"。

梅耶荷德的脸谱换用是使角色游走于两条都相对简单的人物线之间,而布莱希特提出的间离,则是力图使演员在角色的简单人物线之外自己再保持一条凌驾于角色之外的演员的主体。从某种程度上说,梅耶荷德的脸谱互换与布莱希特的间离方法有交集。比如布莱希特说,表演"一个被追踪的人请求收留","方法就是把它当做一个著名的尽人皆知的历史场面去处理"[①]。但在更多的时候,布莱希特要求演员的主体是一个更高的主体,从而"努力创造出一种能放弃全面共鸣的表演方法"[②]。也就是说,向斯坦尼斯拉夫斯基体系正面出击,不仅制造幻想和(部分的)共鸣,而且还要同时对它进行批判、操纵,从而最终达到摆脱幻想的目的。

布莱希特的间离方法在中国曾经热了一个时期,后来又迅速沉寂,甚至有实践者直接提出"要布莱希特,不要间离方法"的口号,要把它剥离成一个简单的经典剧作家。间离似乎出自中国,但是对于戏剧实践者而言,它的难以理解和难以上手达到了谈虎色变的程度,一时间戏剧实践者谈起间离效果等布莱希特核心词汇,"都带有某种讥讽的味道"[③]。实践者的冷落,导致布莱希特成为部分理论研究的空中楼阁。虽然孟京辉、黄纪苏等人的《一个无政府主义者的意外死亡》《恋爱的犀牛》《切格瓦拉》等剧从不同角度都带有"间离"的印记,布

[①] 〔德〕布莱希特:《间离方法笔记》,丁扬忠译,收于《布莱希特论戏剧》,版本同上,第221页。

[②] 〔德〕布莱希特:《论斯坦尼斯拉夫斯基体系》,李健鸣译,收于《布莱希特论戏剧》,版本同上,第262页。

[③] 陈颙:《新的审视能产生新的见解》,《我的艺术舞台》,中国戏剧出版社1999年版,第276页。

莱希特的一些剧作也在学院演出,但以布莱希特的方法演布莱希特的戏剧似乎成为某种禁区。

在国外,布莱希特被提起的次数也在变少,他似乎和"荒诞派"一样被算作了文本主义时代的最后一代人,被认为主要的贡献是在编剧和导演方面。但"间离"是一个表演概念。布莱希特是希望演员达到"间离"这个时至今日都相当先锋相当复杂的艺术境地。

然而,在当下的表演艺术发展中,却存在另外一种回潮。导言提到费舍尔—李希特的名著《表演的转化力量:一种新美学》,这本书以文本主义时代为中间,对三个时代的理论划分相当透彻有力,但到举例之时,却也出现一些颇值得辩驳的歧义之处。比如她认为跨角色表演(cross-casting)是后文本时代的表演艺术的几种主要手段之一,举1996年卡尔·祖克马耶(Carl Zuckmayer)在柏林推出的《恶魔的将军》(The Devil's General)为例。在这部戏中,一位男演员和一位女演员分饰主角哈拉斯将军(General Harras)。费舍尔—李希特认为,当"观众清楚地知道将军是由一位女性'扮演',即便她展现了'典型的'男性化行为"的时候,观众从一开始就在一条女演员与将军角色之间的"裂缝"(split)里理解这部戏;而当女演员解开将军制服向观众展示"由网眼袜彰显的如假包换的女性身体"时,当她一边打量喷吐出将军的男性化言辞而又对与她搭戏的演员施以大量女性化的挑逗动作时,观众就进入到对"由不可否认的女性身体和毫无疑问的男性行为共同标记的哈拉斯将军这个虚构人物"的认知两难(dilemma)之中。[1] 费舍尔—李希特对这种处理相当赞许,但这种性别调换的直接方式比布莱希特提出的"间离"表演要简单。

2010年,曾经参与《切格瓦拉》主创的沈林,与史航等其他几位友

[1] Erika Fischer-Lichte: *The Transformative Power of Performance: A New Aesthetics*, trans by Saskya Iris Jain, Lodon and New York: Routledge, pp.87—88.

人,共同推出了根据布莱希特《四川好人》改编的话剧作品《北京好人》。① 这部戏结合了陶偶小人、面具以及中国的京韵大鼓等表演形式,手法独特,曲词辛辣,引得了很多观众的喜爱,也引起了一些争议。首先,三位神仙的出场始终这样实现:一位工作人员(不完全能构成表演者)摆弄三个非常小巧的陶偶小人,并且用摄像机拍摄,同步投影到背景大幕上。这种出场让不少观众觉得惊艳,觉得神仙居然可以这么演——绝对超凡脱俗,而又表情木讷呆板,似乎是属于另外一个可以飞来飞去的神话世界,但又显然是被什么力量操纵着。有时候摆弄陶偶的演员会故意暴露操纵的痕迹,比如让自己的手指出现并被同步投影在大屏幕上。种种巧妙的小心思。但这是否就是间离效果？同样,京韵大鼓等老的表演形式或舞台形式重登舞台,可否具有否定之否定的新的革新性？的确,观众没有办法跟这几个神仙共鸣,演员(包括陶偶操纵者和声音表演者)也不可能让自己彻底化身为角色。而尘世间心地不良的各路小人物,由几位演员随时摘下面具来串演,也具有跨角色表演(cross-casting)的效果,能够暴露角色的虚构性,让观众都知道这些人几乎是被信手捏造出来的,只来去匆匆地存在于这一瞬间(下一瞬间演员又去扮演另外的人了),于是对他们的共鸣也很有限。

然而,即使用了这些强烈的舞台形式,这部戏的演员们也并未成功地将自己转化为表演艺术的表演者。睿智的主创们做了许多精心的安排:每当出现某种连续剧式的表演,立刻就被其他程式化的表演(如大鼓演唱)给冲淡;每隔一段时间,戏就会清场,所有演员戴上面具回到自己的条凳上正襟端坐,以此来取消观众对角色和场景的一般认同。但这些安排更突显了主创们作为"第三方努力"居于幕后运筹帷幄决胜千里之外而又永远不能尽其所愿的宿命。

主创之一的史航领衔的"歌队"部分实现了创作预期,但尤以两位

① 笔者观看的是此剧在上海戏剧学院的交流演出,演出地点:新空间小剧场。

主演最为"传统",拉低了这部戏的效果——中心人物沈黛/隋达,以及最重要的配角、沈黛的情人余彪。有位演员看完戏后一阵见血地评价:扮演沈黛的演员定是觉得自己对这部戏太理解,她在场上的信念感,不是一种演员表演的信念感,而是对这部戏本身的意义表达的信念感。对于一位传统演员而言,彻底认同编导的意图,献身于"第三方努力",是非常可怕的。这意味着他/她其实丧失了服务于"第三方努力"的基本手段和资格。这是十分吊诡的处境。

回到那个老问题:表演者怎样用布莱希特的方法塑造布莱希特的人物?表演似乎是一项纯乎感性的工作,斯坦尼斯拉夫斯基认为有意识的(理智)工作只能是为了无意识的(感性)创作,亦即"通过演员有意识的心理技术达到天性的下意识的创作",这是在表演艺术实践者当中被广泛认可的一项共识。那么,怎么能让布莱希特所要求的那种更高的表演主体不是理智化甚至概念化的呢?一般而言,我们总会认为一个更高的主体是理智高于感性的,似乎一个感性的主体很难比另一个感性的主体更高级。

对布莱希特间离方法的误解和抨击也总是限于观念化、概念化、冷冰冰等词汇上。然而当年看过布莱希特自己主持柏林剧团等其他现场演出的观众,即便是原本持怀疑态度的,也会发现他们的表演是"那么激动人,富于色彩,令人愉快和感动"。美国戏剧家李·斯特拉斯堡对此情形专门有过描述,赞叹布莱希特的演员表演"单纯、朴实和真挚"①。布莱希特也发现了大家对他的误解,强调共鸣和完全化身的体验派方法是间离效果的基础:

> 如果演员没有做到完全化身或者不努力这么做,至少有三种因素会破坏制造幻觉:观众会发现舞台上的事件不是第一次发生

① 〔美〕李·斯特拉斯堡:《"方法"与非现实主义风格》,郑雪来译,《世界电影》1990年第6期。

的(只是重复而已);舞台上发生的事情不是演员自己经历的(演员只是讲述者);效果的产生不是很自然的(是人为制造的)。为了使我们能继续前进,我们必须认识到完全化身是积极的、富有艺术性的做法……从历史的角度来看,通过这种方法可以更接近人,可以更了解人的本质。我们今天确实想离弃这种方法,但这决不意味着是彻底地脱离这种方法,也不意味着把一个艺术时代当做谬误而一笔勾销以及全然摒弃这个时代的艺术宝库。①

此时的布莱希特已经与他更早时期对共鸣和"化身"式表演的激进态度颇有距离,更符合他在戏剧实践中所实现的效果,但这种立场表述又容易让学者们产生一种新的轻率的误解,以为布莱希特就是"融合理性与感情、表现与体验,让观众时而入戏(共鸣)欣赏,时而出戏(间离)思考"②。把这种话告诉一个演员,只能让演员更没法演戏。其实,布莱希特明确表示,"在排练的一定阶段我是主张共鸣的"③,而这个阶段,必须限制在排练期间,"作为许多观察方法中的一种",但"这在演出时是要避免的"④。因此,演出时的布莱希特演员决不是与角色共鸣、并希望引起观众与角色共鸣的。而此时的演员也绝不是缺乏情绪塑造的。布莱希特说:

> 当代戏剧的出发点是假定一部戏剧艺术作品只有在观众与剧中人物发生共鸣时才发生对观众的传递。它不了解传递一部艺术作品的其他途径……今天当"自由的"个人成为进一步发展生产力的障碍时,艺术上的这种共鸣术也就失去了它存在的理由。……从个人的角度出发已经不再能理解我们时代的这些决

① 《论斯坦尼斯拉夫斯基体系》,版本同上,第268页。
② 胡星亮:《当代中外比较戏剧史论》(1949—2000),北京:人民出版社2009年版,第339—340页。
③ 〔德〕布莱希特:《斯坦尼斯拉夫斯基研究》,李健鸣译,收于《布莱希特论戏剧》,版本同上,第276页。
④ 《戏剧小工具篇》之五十三,版本同上,第27页。

第二章 表演性身体:反情节的绵延时间

定性的大事,这些大事也不再为个人所左右。共鸣术的优点也就随之消失了,但艺术绝不会与共鸣术一起消失。……戏剧艺术面临的任务是组织一种向观众传递艺术作品的新形式。……并不像所担心的那样,戏剧艺术作用的这种改变绝不会从艺术中除去感情。……今天这种动情的作用只对统治者有利。……恰恰是共鸣手段允许制造与利益毫无关联的符合感情的反应。一场大大放弃共鸣的演出允许认识到利益的基础上的同情,而这种同情符合感情的一面和批判的一面是一致的。①

比福柯正式提出"人之死"早整整一辈人,布莱希特对于"自由的"个人这种历史阶段性主体的必然消亡已经看得很清楚。观众与这样的剧中人共鸣是没有意义的,这种动情反而会被统治阶级利用,成为幻想的瘟疫的传播途径。布莱希特不希望对观众说教,而是希望唤起一种更真实的感情,而此时演员也绝不是像说教机器一样的理性化主体,而是另外一种情绪主体。关于这种情绪主体,如果仅仅从与个人相对的集体来理解,未免有些陷于历史化的悖谬处境,毕竟"集体"这个词已经被历史空洞化。按照齐泽克的理论来分析,"集体"在极权主义年代成为一个"大他者",因而永远代表着胜券在握信心满满,代表着对未来的救赎式信仰,它是绝对真理,不可能成为情绪主体。同样按照齐泽克的理论来分析,布莱希特的演员之所以能够是情绪主体,是因为:演员不代表绝对真理,而只是"越过支撑着欲望的幻想",并且"在同样的失败姿态的无休止重复中",学习"接受闭合这一事实创伤:不存在什么开放空间,所谓偶然其实都处于必然"②。通俗来说就是:表演者虽然认识到角色被幻想包裹着(带着事实创伤)的真实生活,但表演者既不是神也不能代表神,只能以"同样的失败姿态"来

① 〔德〕布莱希特:《关于共鸣在戏剧艺术中的任务》,景岱灵译,收于《布莱希特论戏剧》,版本同上,第175—176页。
② 《幻想的瘟疫》,版本同上,第37页。

"无休止重复"。表演主体必须承受其带来的情绪震动。正是这种"永远回归到相同","代表着主体穿越幻想的一刻",并带来尼采在《查拉图斯特拉如是说》中所说的"强烈的痛苦中的快乐"①。理解了这一点,就能够明白为什么当《四川好人》《大胆妈妈和她的儿女们》这些戏都为主人公设置了残酷的故事和结局的同时,演员还有可能既深陷于角色当中又完全属于另外一个高于角色的情绪主体。这个情绪主体绝不是安逸的,快乐是"强烈的痛苦中的快乐",这恰恰是因为"放弃对任何救赎式他者的信仰"②。表演者不向观众兜售解决方案,而只是作为情绪主体唤起观众对于自身真实生活"认识到利益基础上的同情"。布莱希特那个年代喜欢用"利益"这个词,我们现在不妨说"现实逻辑"。基于现实逻辑的情绪,有可能引起观众对于实际地改变真实生活的反思。是情绪而又基于现实逻辑,才会在引向解决方案的时候仍然基于现实逻辑而不是幻想。③

布莱希特强调不能彻底脱离而化身为角色的方法,其实可以被理解为间离方法是体验派方法的一个较高级的子集。先从角色出发塑造一个规定情境中的人物;再从自我出发塑造规定情境中一个真实可信的主体;最后用间离效果进行双重表演,在角色的主体之外塑造表演主体。

美国著名电影演员和导演伍迪·艾伦的表演就具备相当的间离能力,不会让观众为角色的处境而陷入难受的体验。而典型的反例比如好莱坞黄金时期的著名电影《迪兹先生进城》。所以《屠宰场里的

① 《幻想的瘟疫》,版本同上,第38页。
② 同上书,第39页。
③ 有关利益的幻想,一个流行的故事是:招聘主管拒绝了一个各方面看上去非常优秀的人,只因为他没有回答好最后一个问题:你对你的报酬要求是多少?主管觉得对方报价太低,不符合自己对这个岗位人才的预期。这是一个典型的意识形态故事。经常有人特别强调"这是真事"地讲给你听。然而每当我们不经意看到一些现场情况时,事情往往是遵循现实逻辑的。主管会非常高兴地接受一个人,因为他"物美"且"价廉"。许多人听信了意识形态故事而遭遇现实的墙壁。所以,"认识到利益基础上的同情"是很不一样的。

圣约翰娜》《四川好人》等剧也应该是"不难受"地看难受的角色。

布莱希特认为斯坦尼斯拉夫斯基体系是资产阶级戏剧艺术的一个顶峰,但同时也充斥着迷信的成分,"在体系中人的灵魂同任何一种宗教中的灵魂的概念没有太多的差别","真理成为一种偶像,是一种含义不清的没有实际意义的普遍的概念"①。他发现,在研究斯坦尼斯拉夫斯基及其学生们的体系时,可以看到制造共鸣时会出现一些不容忽视的困难:要唤起相应的心理活动是越来越困难了,必须发明特殊的方法努力使演员不脱离角色,并使他同观众通过感染而建立起来的接触不受干扰。而斯坦尼对这种干扰现象的处理是很简单的,他只把这些现象看作是消极的、暂时的间歇,是必须排除也是可以排除的,哪怕是通过新发明的手段而引起(强制的)共鸣。而在布莱希特看来,"出现这种干扰的原因很可能是现代人在意识方面发生了一些不可挽回的变化"②。因此,创造"人的精神生活"就面临全新的课题:

> 因为主体是真实界,所以每一个对主体的抵抗最终都是对真实界的抵抗。那些相信我们应该克服主体性的评论家其实一直都是在和主体概念中有限的一方面(如笛卡儿的自我透明主体)进行假想的斗争。然而,他们也隐隐地意识到了主体代表的东西——根本的否定性,死亡冲动等等……对真实界本质里过渡阶段的抵抗几乎是一种歇斯底里的结构……抵抗的最终境界就是抵抗主体本身中一种不可容忍的过量。祛除主体也就意味着祛除这种令人不安的过量……③

脸谱与间离即是对这种不断地主体化进程中来自真实界的"不安的过量"的应对,而非限制在化身中的镜像想象。

① 《论斯坦尼斯拉夫斯基体系》,版本同上,第263页。
② 同上书,第262页。
③ 〔斯洛文尼亚〕齐泽克等:《与齐泽克对话》,孙晓坤译,江苏人民出版社2005年版,第84页。

身体性与表演的文本

有关"后现代性"的关键讨论之一,就是"大叙事"的解体。大叙事被许许多多的小叙事取而代之。当人们似乎还在被故事中的意义、观念、价值观进行规训的时候,大一统的叙事氛围不复存在了,因此在叙事的缝隙之中,表演性的身体渐渐出现。

当代表演艺术不依赖情节和叙事,起源于一种独立的艺术主体。它不因语境的剥离而迅速丧失意义。它立足于表演者的身体本身的能量展开。其能量不会在产生的当下立刻被消费殆尽,于是这种能量的绵延性取代了故事的逻辑连贯性。这就是"表演性的身体"。

在 20 世纪前半叶,传统的"表演性的各门艺术"(performing arts)各门类,戏剧、舞蹈、音乐等,甚至于新出现的电影,都催生了表演艺术的自觉。而这种自觉本身也是与同时代的达达主义、未来主义等艺术运动息息相关,与视觉艺术等传统的美术领域的革新息息相关。到1950—1960 年代,传统的"表演性的各门艺术"(performing arts)与传统的美术领域的交流与碰撞激发了进一步的重大艺术变革,很多原本属于视觉艺术的艺术家开始尝试用转瞬即逝、不固定的表演来取代传统的实物的、固定不变的艺术品。这种趋势也刺激了戏剧、舞蹈等领域的先锋艺术家继续的表演自觉。当代表演艺术因此是天然跨界的、并不能被看成一个新的艺术子类。戏剧、舞蹈、音乐领域的很多作品也可以被认为是跨界性、自我反诘性的"表演艺术"(performance art)。但在后来的演化中,部分艺术家和受众希望把它界定为独立于分门别类的传统艺术载体之外的一个新的、反抗传统艺术的当代艺术门类,打破观众对于"何为艺术"的认知,也批判传统的表演者习惯性地化身他者并自我复制的惯性,"表演艺术"成为更像是传统的"表演性的各门艺术"——如戏剧、舞蹈、音乐等对表演定义的对立面。一些艺术流

派更喜欢用"现场艺术""行动""干涉"来与传统表演艺术相区分。这体现了表演和表演者的自觉。"表演艺术"涵盖的范围很广,既包括依靠传统艺术手段来质疑艺术界限的呈现方式,也包括完全不同于任何既有艺术门类的全新形式,如阿兰·卡普拉命名的"偶发"艺术(Happening)、阿布拉莫维奇为代表的"身体艺术"(body art)、综合媒介表演、社会实践艺术等。但总体而言,它与视觉艺术的渊源被更多强调。

在中国的语境中,"表演艺术"并不是一个新概念,1990年代出现了大量实为"身体艺术"的表演,从1994年张洹在公厕涂满蜂蜜和鱼腥,忍受成群结队的苍蝇粘满全身的《十二平米》;1996年冬天宋冬通宵俯撑在天安门的水泥地上,靠呼出的热气慢慢地在地面结成一层薄冰的《呼吸》(此次表演的照片于2014年在纽约现代艺术博物馆的分馆(MOMA PS1)展出——与诸多激进政治观念的艺术家的摄像、摄影作品一起参加名为"零容忍"(Zero Tolerence)的展览);到2000年更有争议的朱昱吃死胎儿或让狗吃胎儿来抗议独生子女政策下强迫女性流产的社会现象。此作品参加了2000年艾未未和冯博于在上海共同策划的对抗上海双年展的《不合作方式》)。这些表演被统称为"行为艺术"。旧金山州立大学教授亨泰尔·雅普(Hentyle Yapp)在《冥想的政治——重访90年代行为艺术》①中探讨了中国行为艺术的发展脉络,书中这些表演均名为"performance art"。国外其他研究中国此类新兴表演的书籍,如古根海姆美术馆中国艺术策展人博古伊斯(Thomas Berghuis)的《中国表演艺术》(*Performance Art in China*)也均使用这一称谓,可见"行为艺术"这一在中国当代多少有些讥讽的称呼,只是对"表演艺术"一词的故意异译。如果猜测其原因,可能是由于中国的"表演艺术"不同于西方语境里对"表演艺术"的理解,不仅在形式上倾向于作为子集的"身体艺术"(即艺术家将身体作为表达的媒介,极

① 〔美〕亨泰尔·雅普:《冥想的政治——重访90年代行为艺术》,梁幸仪译,《艺术界》2013年3期。

端的身体艺术常常毁损肢体并挑战身体的物理极限),而且倾向于用直接、严肃的方式表达政治观念。此时,"表演艺术"被窄化为"激进派身体艺术",和表演的自觉和跨界呈现无甚关联,因此被称为"行为"而非"表演"也并不奇怪。并且在国外对此类政治观念很强的表演的分析中,不难看出一种对反抗行为对象化、异域化的赞赏态度。但"表演艺术"既不是对西方民主、自由唱赞歌的工具,也不是自我妖魔化的牛鬼蛇神般的视觉呈现,它首先建立在"表演的自觉",彰显表演性的身体和表演时间的强烈冲动,用科比(Michael Kirby)对于卡普拉的"发生"和1960年代美国实验戏剧的表演方式的评价来说,即"从不倾向于使自己成为自己之外的任何人,也不假装是处在与观看者所不同的时间和空间"。

玛丽亚·阿布拉莫维奇的1970年代早期的《节奏》系列,1975年标志性的《托马斯的嘴唇》《感知身体》,无不是在探索表演性的身体的可能性。1976—1988年,阿布拉莫维奇与西德艺术家乌雷(Uwe Laysiepen)的合作,更是为这一探索贡献了许多作品,以1977年两人早期的作品《明/暗》(Light/Dark)为例,虽然它远没有《托马斯的嘴唇》《节奏0》等或观念更鲜明,或政治符号密布,或虐待流血的作品更受到评论界的青睐,但从《明/暗》中可以看出1970年代之后阿布拉莫维奇表演的轨迹,即将身体由政治表意的媒介逐渐内化为表演性的身体,去除了一些过于戏剧化的调动,身体因此而获得独立的价值,与精神能量的联系更为紧密,而在外看来身体的运动却愈简单。如1980年代阿布拉莫维奇自己最喜爱的、也是导致和乌雷合作破裂的作品《海上夜航》(*Nightsea Crossing*),之后发展为2010年在纽约现代艺术博物馆的"艺术家在场"中阿布拉莫维奇和陌生人在桌子两头静默对视的个人表演。除此之外,她和乌雷的"关系"(Relation)系列以及个人的《有海的风景的房间》等,这类更为不张扬、个人化的表演即是表演自觉的一种体现。

《明/暗》是两位艺术家相对而坐，他们互相看着对方，而后互扇耳光，开始比较慢，而后越来越快，直到其中一方停下来。整个表演过程大约20分钟。没有故事，当然也就没有情节。演和观看的双方都没有可以依赖的既定程式，对于表演者《明/暗》无法排练，它只能是现场发生的，表演的力度和长度都无法事先约定；对于观众，他们不知道如何观看，以何种心态面对这次不知道会持续多久的表演，是否应该干涉还是离开，还是漠视、忽略那清脆的加快的声响。在排除了将表演者视为"精神病"，应该立即离开现场的安全感排斥反应后，观众不得不慢慢进入他们的时间。在通常情况下，被看和被听的一切视像和声响，都会经过社会交流结构的过滤器，因而被有选择地"看到"和"听到"。"看"和"看到"、"听"和"听到"之间的差别，即现象学讨论的物理现象（光波和声波）和心理现象之间的差别。而在《明/暗》的时间流逝中，由于强烈的现场感和身体感，观众不得不感觉到每一下耳光的光波和声波在自己视网膜和耳膜上的停留。

《托马斯的嘴唇》是阿布拉莫维奇与乌雷合作之前最容易被研究者提起的作品，也是结束与乌雷合作之后被"重演"的作品。它的身体感也很强，但《明/暗》中的身体性与此不同。《托马斯的嘴唇》中无论是吞吃整罐蜂蜜、对领导人头像的自我鞭笞，还是用刀在自己腹部割画出的五角星、加快伤口流血的加热器、十字架冰面，无疑都具有明确的政治指向和夸张的戏剧性元素。艺术家的"人"的身体被赋予某种暴力性的、符号性的承担。而这种赋予的发出者也是艺术家本人。德国学者李希特作为当年在现场观看这个演出的人，对当时观众的"参与"非常感兴趣，最后忍无可忍的观众抬走了躺在十字架冰面不断流血的艺术家，终止了演出。

然而，观众有没有可能终止《明/暗》？从当时表演的情况来看，并未发生这种情况。《托马斯的嘴唇》中的身体，有两种可能性：对于李希特这样的观众而言，它无疑是表演性的身体，李希特也无疑进入了

艺术家的表演时间；对于普通观众而言，他们缺乏一般可以依赖的故事时间（被表演的时间）"进入"，但他们似乎也难以进入艺术家的表演时间，还停留在日常时间之中，会从日常生活的道德感和安全感出发，要抬走受伤的（或者也是不道德的）艺术家，此时观众充当了某种"正义"的形象。李希特赞赏的这种观众的参与是真的表演意义上的参与，还是日常世界意义上的干预是值得分析的，虽然对于一个表演作品，观众的任何反应都无所谓对错，但更多元的反馈是值得期待的。为什么会出现日常化的干预？从表演性的身体的状态来看，艺术家的身体在这种表演状态下，未能与观众的身体发生更密切的联系；在观众的视野中，这个身体仍然是表演者的身体，换言之，是一个对象化之物。

说得简单一些，如果观众的身体感未能实现强烈的与艺术家的身体的同时存在，那么艺术家的身体就会成为观众视野中的"对象"，成为仍然被社会交流结构判断和决定之物。

有多少观众完成了"转化"，多少观众仍然停留在日常，这是一个无法细化的问题。值得注意的是，那些欣赏这类表演的观众，也有可能是因为耳濡目染习惯了沉浸在某种艺术探索的氛围之中，因而存在期待"破格"的视野。在这种视野中，未必艺术家的身体就没有被对象化。这也许是一种小众范围内的对象化，美学的对象化。在最近十几年，当这类艺术也开始被收藏、被购买，也进入到艺术市场的衡量模式，大众意义上的观看者也有可能经由市场和货币的评价机制而承认和共享这种美学的对象化。这是被翻译为"行为艺术"的这类表演艺术的尴尬之处。

而且，这也是当代表演艺术进入到某一个阶段之后、在某一范畴之内的老问题。1969年，在阿布拉莫维奇《托马斯的嘴唇》之前几年，理查·谢克纳的导演代表作《酒神1969》作为实验戏剧时代代表性的收官之作，也同样面临这个问题。在与德·帕尔玛合作导演的《酒神

1969》的电影版中,理查·谢克纳甚至不得不让演员专门演了一场"穿衣版"。这体现了他考虑到社会认同而做的妥协。其他所有的现场版都是赤裸身体,而且这也是当时这个戏成为热点以及后世被学者们反复讨论的一个重要原因。然而,从一些不太和谐的讨论,也能看出,当时的赤裸身体以及吸引的观众参与,甚至引起了演员的恐慌,尤其是女演员的反感。还是那个问题:观众的参与,就代表他们离开了日常状态吗?日常状态是一个非常宽广的光谱,从日常的消极状态到积极状态,往往是传统戏剧表演期待的。

回到阿布拉莫维奇的《明/暗》。它选择的身体部位是脸,选择的行动对这个身体部位掌掴。脸,在社会认同的体系内,意义非同一般;而掌掴,在社会交流结构之内,其意味也清晰而强烈。通过执行这个动作,构成了与既定的社会交流结构之意义系统的强烈交互和反驳。与《托马斯的嘴唇》一样,它也对观看者造成了最初的震惊,但随之而来的,当观看者在不断的持续中甚至开始打哈欠的时候,这种具有强烈社会意味的身体部位和动作也被消解掉了它的意味。

针对可被公共展示的、受尊敬的身体采取的表演行动,更有可能产生非对象化的效果。反之,针对一般而言不可被公共展示的身体采取的表演行动,更有可能被观看者当做对象。有的艺术家喜欢突破极限,喜欢挑战社会交流结构中"一定不被允许"的行为。这是为什么被翻译为"行为艺术"和这个词在汉语语境中日渐带有某种不言而喻的被贬抑的边缘化意味的重要原因。这种探索处于当代表演艺术的边缘地带,并不是它最核心的创造力所在。《酒神1969》由著名电影导演德·帕尔玛与戏剧导演理查·谢克纳联合拍成电影,谢克纳所做的"妥协"是意味深长的。谢克纳觉得这是一种妥协,但其实电影版并没有真的去掉这部戏作为表演艺术最核心的艺术特质。戏的开头,狄奥尼索斯的诞生仪式表演,以及高潮处国王彭透斯的死亡仪式表演,虽然在电影版中都有所体现,但都具有强烈的身体感。这与体现与否其

实没有关系!

在一般社会场景中、在欧里庇德斯的原著《酒神的女祭司》(*The maenad*)中,出生和死亡都被选择为不宜公开展示。即便是电影极喜欢拍摄妇女生产,但镜头语言也总是伴随着较为克制的剪辑和蒙太奇。欧里庇德斯也在《酒神的女祭司》中用信使的描述替代了真实的死亡场景,《酒神1969》则使这两种本来不宜公开展示、不受尊敬的身体场景,通过艺术的手法,极其强烈地转化为适宜公开展示、受尊敬的场景。比如,当一排女性表演者,每一个人在另一个人背后,整齐地依次站立,另一排男性表演者,一个挨着一个,头朝下背部朝上,躺在地面上,仿佛在女性表演者的身体之下铺开一张"毯子",两拨男女表演者的身体都纯然以呼吸的方式还原为肉身,然后让一位男演员,被女性表演者们拖拽,穿过她们的腿和地上的"毯子"形成一条肉身的通道,这个时间的历程,既是可以被展示的,又同时具有强烈的身体冲击。正因为可以被展示,这种冲击就不是一瞬间,而是在观看者的知觉之中形成了时间的绵延。

观看者因此产生了与表演者非对象化的身体连结。此时的诞生仪式,如果说裸露身体被部分观众接受,那也不能不说是建立在诸如上述这类成功的场景转化的基础上,这种具有时间绵延性的接受是诞生仪式的成功艺术表现的副产品。如果夸大这个副产品,反而会使这个戏又蜕化为对象。

在近些年的表演艺术实践中,很多艺术家开始热衷于日常行为的使用,尤其是使用日常行为做"长时段表演"(Long Duration Performance)。这不能不说是对1970年代以来的"反叛"的反思。但我们也应该注意到,日常行为本身的非震惊性,有其必然的劣势。(这也是为什么先辈们最早容易采取"反叛"姿态的原因)如果缺乏适当的艺术传化,仍然有可能被视为一种不甚重要的对象。阿布拉莫维奇2010年在纽约现代艺术博物馆(MOMA)史册性的展览中"重现"了当年与

乌雷所做的那个表演:两个人长时间地坐在相对的椅子上彼此注视。所不同的是,对面的人换成了来观看展览的人。人们排着长队要与阿布拉莫维奇对视20分钟。这种传奇性的时刻,一方面是阿布拉莫维奇多年表演修为的一次标记,一方面也是大众传媒有力造势所致。而很多新出现的热衷于使用日常行为的作品,则像一些坚持叛逆面孔的作品一样,未能成为具有时间绵延性的接受的可展示性作品。艾莉森·诺尔斯(Alison Knowles)在1962年的激浪派作品《做盘沙拉》,艺术家就是做了一盘沙拉。还有小野洋子1964年创作的《切片》,邀请观众用剪刀剪下她身上的一片衣服。有人认为,这并不一定是洋子的身体,人人都可以这么做。尤其是当新一辈的艺术家再次采用类似的创意进行表演的时候,这种质疑就更加明显了。

当代表演艺术不依赖情节和叙事,但它的身体性仍然产生了一种文本。理查·谢克纳将其命名为"表演的文本"。如上文所论述的,"表演的文本"的存在,证明当代表演艺术的身体性不是抽象,也不是前现代的、蒙昧的,它植根于当代文化的前提之中。或者说,只有植根于当代文化的前提之中,它的批判性才是有效的,才能对抗情节与叙事,使观看者和表演者一起进入绵延性的时间体验。"表演的文本"因此是一种动态的文本。

当代表演艺术近年出现的"重演"(restaging)最能说明这个问题。理查·谢克纳也是在讨论"重演"的时候发明了"表演的文本"这个词,以区别于传统意义上的"戏剧性的文本"。由于当代表演艺术往往没有剧本,因此"重演"就成了一个问题。在有剧本的时代,大家不会追问如何重演斯坦尼斯拉夫斯基版的《海鸥》,因为《海鸥》的剧本作者是契诃夫。后人会依据原剧本,以自己的方式重新进行排演创作。但在"表演艺术"这个词出现以后,越来越多的表演没有剧本了,即便它也会从莎士比亚等传统文本中取材。当"表演艺术"刚刚出现的时候,艺术家们兴奋于表演的转瞬即逝,革了艺术品"物"的属性的命,还

来不及考虑重演的问题,但是当独自命名的"表演艺术"也有了几十年历史,而且有些作品已经被经典化之后,越来越多的人希望看到这些已经消逝的艺术品。仅仅照片和简单的录像已经不能满足大家。重演就提上了日程。

尤其是最近十几年,主要西方国家的博物馆开始接纳"表演艺术",希望展览和收藏其作品。2010年2月,纽约现代艺术博物馆专门召开会议,100多名著名艺术家、学者和策展人一起讨论行为艺术的保存和展览方式,就重演问题展开过激烈辩论。一些艺术家认为,无视原作的语境——社会和政治气候——就对其进行再次演绎,是对表演艺术本质的反动。琼·乔纳斯(Joan Jonas)这位从1960年代就开始融合表演、装置、雕塑、影像、绘画的艺术家表示,自己确实也经常回顾自己的作品,重做自己的作品,但通常她更倾向于将之转化为另一种媒介。但"重演"正是塞格尔之所以能够出售版权,以及阿布拉莫维奇回顾展能够实现的核心部分。阿布拉莫维奇曾经反对重演过去的作品,而今她却是重演的主要推动者。在她的2010年回顾展中,一些年轻的艺术家表演了阿布拉莫维奇的5个旧作。但一些策展人也担心,这种重演是否会抵消原作中表演者身体蕴含的力量——即便从黑白照片来看。

博物馆曾经是表演艺术家攻击的对象。不少人认为,当代表演艺术挑战分类学,这是它的出发点。但博物馆是关于归档、分类和索引。这是否说明表演艺术在一定程度上又受到了新的规训?

在这些重演中,有的是希望完全重复、还原曾经的表演。比如2006年,安德烈·勒帕奇(André Lepecki)组织重演了1959年阿兰·卡普洛的《六个部分的十八个偶发》(18 *Happenings in 6 Parts*)。阿兰·卡普洛从未重演自己的作品,也从未授权别人重演,但这次,在他去世前不久,他破例地授权勒帕奇。谢克纳评价这次试图完全精确复原的重演是真正的先锋,因为它证明了一种区别于剧本的"表演的文

本"的存在。

　　作为几乎是第一次大规模地为"重演"理论造势、通过梳理和证明"表演的文本"的存在，为"表演艺术"构造历史纵深，勒帕奇此次组织重演阿兰·卡普洛的确意义非凡。因此也有学者认为此次重演活动的关键是在"教育意义"上。

　　当更与身体性相关而非与文字相关的"表演的文本"被证明确实存在、确实可以再度被作为后人表演的依据之时，这种文本与身体性之间的关系、与传统的文字式文本的区别就值得做更仔细的探究。这也是2010年纽约现代艺术博物馆那次齐集了"表演艺术"众多代表艺术家的讨论的意义所在。

　　乔纳斯在这次讨论中坚持每次重做自己的作品都改变媒介，不过在之后她也对她的表演艺术旧作进行了一些"教育性"的重演，比如2015年在上海"15个房间"和2014年在瑞士巴塞尔艺术博览会的表演艺术单元"14个房间"展出了她1970年的作品《以镜窥人》(*Mirror Check*)，由一位裸体表演者拿一面镜子什么仔细地照见自己身体的各个部位。

　　阿布拉莫维奇2010年在纽约现代艺术博物馆的历史性回顾大展，其实也分为两个部分：邀请30位年轻艺术家重现的5个旧作，相当于勒帕奇2006年重现卡普洛的历史性作品，是针对展览所需的"教育性"重演，使观众亲身看到原本只能通过文字和图片描述了解的"表演艺术"历史；而前文提到过的、她自己亲自表演的作品《艺术家在场》，本来是重演1980年代阿布拉莫维奇自己最喜爱的、也是导致和乌雷合作破裂的作品《海上夜航》，但从题目到具体执行都发生了巨大的变化。原因也很简单，就像其他一些艺术家所讨论的，当原作的语境发生了变化，基于身体这种细微感受周遭变化的媒介的"表演的文本"，当然也就需要调整。但这种调整又恰恰是使它更符合原作的精神，使"表演的文本"更具备某一具体作品的可识别性的关键。当乌雷

早已解除与她的合作,而时间又流逝了30年,阿布拉莫维奇有了被称为"表演艺术的祖母"的艺术声望,她独自坐在椅子上,与每一位在博物馆排着长队来到她面前的陌生人对坐,对视一分钟左右。这实际上是重现了《海上夜航》时那些默默流逝的时间,与乌雷对视的几十小时被拆分为和于同观众之间的静默交流。

《艺术家在场》既是阿布拉莫维奇自己表演的一个重演作品的名称,也是整个回顾展的名称,也许正是出于刻意的考虑。从《海上夜航》到《艺术家在场》,标明了一种"表演性文本"的存在方式。

法国哲学家梅洛—庞蒂对知觉的身体性以及身体的意向性(a bodily intentionality)进行了揭示,同笛卡儿灵肉两分的二元本体论截然相反。这与前述表演艺术研究专家李希特对灵肉二元论的批驳非常吻合。很多表演艺术实践和研究者也都对梅洛—庞蒂关于身体性的研究感兴趣。梅洛—庞蒂认为每个人都在身体中包含他人,得到其他人的证实。他还研究了触觉中的身体主体性。梅洛—庞蒂研究脑部受损患者施奈德(Schneider)的病例,探讨他的身体可以应对实际事物,却不能做出相应的假定性动作。比如他可以感觉到被蚊子叮的时候去拍打蚊子,但却不能根据提示抬起具体某个肢体部位;可以用手去打开一扇真的门并通过它,却不能用手假装打开一扇不存在的门。梅洛—庞蒂认为,我们之所以不用去想、去寻找我们肢体的位置,就可以自然地做出动作,就在于我们拥有一个包括身体所有部分在内的"身体图式"(body image)。

在当代表演艺术自觉的早期,在传统的戏剧表演领域中,很多演员训练的革新者就发现"无实物训练"的意义。但那时表演的时间性主要还建立在文本上。在脱离传统的戏剧表演领域之后,"表演艺术"的表演更体现了包括身体所有部分在内的"身体图式"。此时,身体既是肉身的,也是属于知觉意识的。在梅洛—庞蒂对表演艺术领域影响尤深的身前未完成著作《可见的与不可见的》(*The Visible and the*

Invisible)之中,他提出"不可见"不是"可见"的对立,"激活了感知世界的可见之物"要转移,并不是转移出身体,而是转移到一种"更轻、更透明的身体",而"肉身"(the flesh)在可见与不可见的流动中,从"身体之肉"(flesh of body)变成了"语言之肉"(flesh of language)。[1] 这其实是为建立在身体性而非剧本之上的"表演的文本"提供了理论依据。如果肉身是经由身体的意向性重新组织起来的,在"视域结构"(horizon structures)中可见和不可见之物的流动性里变得更轻、更透明,那么就有可能超越可书写的文本语言,形成(过去是由文本语言一直为人类文明承担的)再生的时间性功能。如果说梅洛—庞蒂的这些描述是对人类肉身的理想化分析,如果日常生活中人还仍然是哈姆雷特所说的那个远远称不上"宇宙的精华"和"万物的灵长"的、算得了什么的"泥塑的生命",那么表演者的肉身则有可能获得使可见与不可见之物流动起来的能量。这大概也是当代表演艺术常说每个人都有可能成为表演者的用意所在:每个人都有可能具备这样的身体性。

从远古结绳记事的符号语言,到类似中国"史官文化"的记事语言,符号文本一直为人类文明承担着再生的时间性功能,它通过叙事使物理性流逝的时间被勾勒、复制下来,以便人一次又一次地重新进入它的体验过程。人们喜欢坐在篝火边听故事这么一项传统的习惯,也是建立在对再生的时间性的向往。然而,就像前文所述,当情节—叙事开始成为意识形态的工具,这种再生的时间性也就因其虚构性而成为文学艺术发展的某种阻碍。所以诸如文学领域的反情节写作成为20世纪新文学的潮流。而表演,则正好在这方面具有自己的优势。当"表演的文本"越来越被发现有迹可循,当代表演艺术就有可能因其

[1] Maurice Merleau-Ponty: *The Visible and the Invisible: Followed By Working Notes*, Edited by Claude Lefort, Translated by Alphonso Lingis, Evanston: Northwestern University Press, 1968, pp. 152—153.

基于身体性的、反情节的绵延时间,而为我们提供新的再生的时间性功能。那些在纽约当代艺术博物馆排队来到阿布拉莫维奇面前的参观者,在与她的对坐和对视之中,什么是可见？什么是不可见？为什么在2012年那部同样名为《艺术家在场》的纪录片里不少参观者流下了眼泪,他们看到了什么？他们看到了阿布拉莫维奇,还是自己？——从这种彼此排除日常交流的凝视中,日常时间之中不知不觉服从于规训的注意力方式,确切地说,那种已经被规定什么会被看到、什么不会被看到的注意力方式,在此得以消解,与更自由更敏感的精神状态相关的肉身的有机性被激发出来。从参观者变成表演者的人,仅仅旁观的人,还有通过纪录片等方式看到这个表演的人,他们有可能建立了一段可供再次进入的时间。

英国艺术家提诺·赛格尔(Tino Sehgal)的作品被称为"境遇建构"(constructed situations),实际上"境遇建构"这个词可以被视为时间建构,所以有人把它翻译为"情境建构"是不确切的。斯坦尼斯拉夫斯基很早就对"情境"予以重视和强调,不过他所提出的"规定情境"(given circumstances)带有很强的文本主义时代要求演员完全化身为角色的色彩,"circumstances"是一种环境和景象。而赛格尔的"situations"则是一种当下发生的境遇。2009年,赛格尔在美国纽约古根海姆现代美术馆举行了历史性的表演艺术个展,作品类似游戏,清空古根海姆美术馆里的艺术作品,在螺旋形的走道自下而上安排年龄段从幼到长的表演者与观众进行交谈,通过邀请人们进入不寻常的境遇,抹除常规意义上的艺术展览的界限,促使美术馆内的观众审视并反思他们身处的日常时间。

值得注意的是,赛格尔的表演艺术作品有一项严苛的要求,不允许任何形式的记录,无论是文字还是影像。考虑到他的作品常以很高的价格被收藏,这几乎是一项难以想象的要求。一般的表演艺术作品至少会有照片可供收藏者"占有"。而要收藏他的作品,只能邀

请公证人等,当面听取他描述这个作品,口说、耳听、心记,连一纸授权证书也没有。也许,他正是有意识地用这种方式回避任何符号语言的介入。毕竟,照片也越来越被发现是符号语言的一种。排除文本和符号,让观众乃至收藏者,都进入到由表演作品所建构的境遇之中。

第三章
语言游戏："改变语言的功能和地位"

维特根斯坦在后期著作《哲学研究》中提出"语言游戏说"，语言之所以是游戏，是因为对于语言"不要问意义，但要问如何使用"。当问其意义的时候，需要了解语言所在的情景和在此情景下需要遵守的（游戏）规则。所以，再次以《请热爱奥地利》为例：为什么在维也纳市中心使用"外国人滚出去"的奥地利自由党的宣言。这需要从语言游戏的角度理解，表演游戏不仅需要在身体层面具备游戏精神，也需要在语言层面摆脱传统严肃的主体性诉求模式，因为"语言是由诸条道路组成的迷宫，从一个方向走来时你也许知道怎么走；但从另一个方向走到同一个地点时，你也许就迷路了"。作为表演艺术重要的有机组成，对于语言使用的苛责或随意都会削弱语言表达的力度。为了避免陷入语言的迷宫，避免"看上去很美"，但一开口就落入俗套的危险，很多表演艺术家放弃语言，借用身体、音乐、综合媒介等其他方法代言，阿布拉莫维奇的作品大多就没有语言，或只有反复重复的只言片语（如《艺术必须是美丽的，艺术家必须是美丽的》）。但如果作为重新定义艺术边界的当代表演艺术需要使用语言时，它必须同时面对如何利用惯常的日常语言规则，并使语言的游戏特性彰显的困境。

Performa 新视觉表演艺术双年展的创始人罗斯里·金博格曾经总结过:"表演艺术"之所以成为许多艺术家首选的艺术载体,就是因为它呼应了摒弃艺术作品的潮流。① "作品"这一充分对象化之物,被认为是极其资产阶级化的。而表演,则是瞬间的、易逝的、不被保存和流通的。虽然语言也在不断变化,但它的规则性和顽固性似乎难以和作为重新定义艺术界限的表演艺术相融合,因为日常语言擅长把零碎的生活素材黏合为一个整体,通过重新组织生活片断的时间顺序和逻辑联系,将本无一致性的生活赋予情节性,旁逸的生活细节被规训,好像一切都得到了通俗合理、秩序井然的解释。

玛丽·道格拉斯在《文明与洁净》中总结:"脏"就是不合秩序。② 但她没有在这本著作中讨论什么才是秩序? 福柯在《规训与惩罚》中讨论了这个问题。如果将它们结合起来,可以推论,将一件事物指认为"脏"的,其实就是"惩罚"机制,以便将其规训到秩序之中。在语言的逻各斯中心主义影响下,这种规训与惩罚就更为显著。

规训与反诘

古巴艺术家塔尼亚·布鲁格拉(Tania Bruguera)的作品《塔特林的私语》(Tatlin's Whisper)最早在 2009 年的哈瓦那双年展上表演过。在表演开始之前,一个临时的讲台被搭设起来。一个个观众被邀请单独登上讲台,成为表演者,随便发表言谈。言论自由在哈瓦那本来是不被允许的。如果这只是一个真的临时的自由飞地,那就又回到了对语言膜拜——只是用另外的语言来代替占据主导地位的语言。但艺术家还为每个发言的表演者设定了一个必要转折,当其讲到一分钟的

① Roselee Goldburg, *Performance Art: From Futurism to the Present*, New York: H. N. Abrams, 1988.
② 参见[英]玛丽·道格拉斯:《洁净与危险》黄剑波,柳博赟,卢忱译,北京:民族出版社 2008 年版。

时候,两个着军装的人上台,把发言者强行拖下台,掐断一声声"民主的呐喊"。

当然,这两个穿军装的人是预先安排的表演者。这仿佛是某种传统的"知悉差异"的戏剧手段,但与戏剧不同的是,上台发言的表演者知道或不知道这两个穿军装的人的真实身份,对于理解《塔特林的私语》不起决定性的作用,对于观众也是一样。穿军装的预设表演者的身份被当场揭示的时候,一方面是发言的随机参与者如释重负("我不用接受惩罚了"),但另一方面却是发言者所说的语言之"脏"(不合秩序)被更显著地标示出来。发言的表演者在如释重负之后更感觉到之前自己满带主体性诉求的发言的虚妄。

这就是一种游戏的语境,它不提供新的、更具备真理性的语言,而是对这种语言的存在提出嘲弄。前文提到的施林根西夫的《请热爱奥地利》,有人质疑,也许12位非法移民中安插了施林根西夫的演员。这个猜测是否可靠无从得知,但即便这里面有并非真实的非法移民的预设表演者,其表演也不是"扮演",也并不占有比其他表演者高高在上的"知悉差异",因此也就与其他的表演者一起经历了不可知的非线性表演时间。

在1941年的喜剧电影《苏利文的旅行》中,主人公苏利文是好莱坞以喜剧走红的年轻的电影导演,但他不满现状,想将下个作品拍成反映社会底层困境的严肃题材。为了体验底层生活,他打扮成身无分文的流浪汉深入民间,开始,无论他怎么尝试,总像是下基层的田野调查。后来他偶然结识一个事业失败、熟悉底层生活的女演员,并听从女孩的建议,让她结伴一起流浪。这才真的深入底层,真的过上流浪汉生活。当主人公觉得体验足够,想要离开时,他却没法离开。尤其是当他忙中惹祸,被关进监狱,却不能说服任何人相信他就是著名的苏利文,他就更没法离开。在这个故事中,有两个关键性的节点,一是没法进入的时候,一是没法离开的时候,此时,都是主人公以线性时间

的理解,希望按照轨道往下走,但事态的发展却是非线性的、不尽如人意的。

塔尼亚·布鲁格拉就像她的表演者们一样,也无法预知作品《塔特林的私语》的命运。2014年秋季,纪录片《塔特林的私语》参加拉丁美洲艺术家主题展"在同样的太阳之下"(Under the Same Sun),在纽约古根汉姆博物馆展出,此时,它作为"机构化的"(institutionalized)艺术品,拥有了某种物的属性和线性时间生存的安全感。然而就在古根汉姆展览结束后的2014年底,塔尼亚·布鲁格拉准备在哈瓦那重新表演《塔特林的私语》的时候,却遇到了挫折。她事前就接到劝告,不要在哈瓦那重演此作品,而她本人在12月30日表演开始的当天被拘捕,并不因为她已经成为世界著名的艺术家,就能免疫这种不可知的规训。《塔特林的私语》若在古根汉姆博物馆表演,就是合乎秩序的、被尊重的;回到哈瓦那,就又面临"脏"的指控和质询。

现代社会对于"脏",对于不合规范的事物的苛责渗透在艺术的各个领域。2014年夏天,纽约现代艺术博物馆展映了一组西藏题材的电影,以纪录片为主。其中有些纪录片不太尊重"艺术"规律,比如《夏季牧场》(*Summer Pasture*)一片,常常用冗长的、缺乏"意义"指向的长镜头来烦闷观众。但这部片反而是最能保留生活本身的表演质感的。反而是有些片,意义指向过于明确,则会用"意义"来规训生活素材。比如《神的女儿》(*Daughters of Wisdom*),为了强化藏民对有宗教生活的现在更满意,故意在一段对话中剪掉一些与主旨不符的地方。更严重的,如《冬虫夏草》(*Precious Caterpillar*)为了造成地方政府压制群众自发挖掘虫草谋生的总体印象,特地将不同时间段的素材跳跃剪辑,以重构出一个充分"戏剧化"的故事讲述。另外,此次展映唯一的剧情片,并全部由藏族演员和工作人员拍摄的电影《太阳总在左边》(*The Sun Beaten Path*)体现出了最精湛的艺术整体性,以至于和其他参加西藏电影展映的"粗粝"纪录片多少有些格格不入。拍摄团队的大多成

员为不久前毕业于北京电影学院的藏人。有些影评人认为，凭借他们的专业素养及对本民族文化生活的热爱和了解，他们将打造出真正意义上无与伦比的藏族电影。此言不假，但此片严重依赖对"不脏"的传统叙事模式和艺术化镜头语言构图的信仰，所以影片进行到一半有不少观众退场，可能是因为既猜到了之后的情节发展，也对一成不变的"完美"镜头语言有些审美疲劳。

影片一开场，画面中的藏区风景就无限美丽，远远超过任何一部其他参加展映的电影，镜头的前景、中景、后景搭配等等构图和色彩都几乎无可挑剔。然而，这难道说明参加展映的所有其他影片在艺术形式上都"不足"吗？相反，恰恰是这部影片不能反映西藏的风景，它的美丽与其他一切美丽混为一体了。你可以说这是西藏，也可以说是别处。影片故事和场景中人物正在经历的苦难，也都被这美丽过滤掉了。所剩者，除了美还是美。

过去说"人性，太人性的"，现在也许可以说"美丽的，太美丽的"。"美"似乎成为当今世界最大的秩序和束缚。在《神的女儿》和《冬虫夏草》这样的影片中，即使那些被剪辑掉的内容也可以被细心的人从现存内容的联结方式嗅出一些"残余"。但对于《太阳总在左边》这样的作品，连"残余"也没有了。美丽居然是一种如此强大的意识形态，它没有缝隙，比之前一切靠"意义"说话的意识形态都要强大。它往往在我们毫无意识的情况下重新组织了生活。

在视觉美的要求面前，中国当代的观众和表演工业再次实现了合谋，并走在了世界前列。镜头对准一切时代和一切地方，既可以是春秋战国时期大儒大贤生活的场景，也可以是萧红的延安、志摩的江南，但不管是什么，它都滤去了生活本身的一切真切温度、湿度、触感、重量、紫外线强度，一切使此时此地区别于彼时彼处的细节。

曾经以破除规范和审美标准的先锋艺术现在也是如此。1960年代，阿兰·卡普洛将约翰·凯奇 1950 年代在音乐方面的艺术革命推

而广之,他提出"艺术化的艺术/生活化的艺术"(artlike art/lifelike art)的区分,认为欧洲的艺术传统是建立在"艺术化的艺术"基础之上的,各个门类泾渭分明,而且多半很严肃;而艺术应该是"生活化的艺术"①。但是,随着当代表演艺术在它的各类载体之中总是受到载体本身的惯性回潮的裹挟,表演艺术似乎也开始"自立门户",与其他艺术划清界限,试图清理"脏"的、不被艺术市场首肯的元素。

先锋戏剧导演理查·谢克纳说,当年的"先锋艺术"已经变成商业市场上的"小众艺术"。② 在初期的惊异之后,迅速塑造了另外一种传统观众:他们到来,是为了因为消费更"高级"的戏剧而聚集起来的"共同体"。因为在这种高度技艺化的戏剧形态中,观众还是像在传统时代一样,不可能在消费者之外,成为共同的生产者、创造者,他们是消费者意义上的"上帝"。很多评论家提出先锋艺术已死的论断,先锋艺术反规训的基本特质已经日益显得虚假。

筋疲力尽的语言

现代思想家忙个不停地向我们宣告一系列的死亡:上帝之死,作者之死,人之死,语言之死。的确,他们的理由很充分。那些被说出的话和码出的字儿,都从属于一个巨大的语言系统。不自觉地使用某个词语,是使用者不自觉地身在这个系统中——它通过语言的逻辑能力组织了人们的存在方式。我们生活在一个巨大的被剥夺的语言部落里,以一种被充满的形式。

这些"之死"的话题令人震动,但并不意味着就应该缴械投降。艺术应该朝生活常态的反向而行,才能产生柏格森所说的生命创造。然

① Allan Kaprow. *Essays on the blurring of art and life*. Berkeley: University of California Press, 1993.
② Richard Schechner. "The Conservative Avant-Garde." New Literary History 41 (2010): 895—13. Accessed December 15, 2014. doi: 10.1353/nlh.2010.0027.

而很多文艺作品是帮凶文艺,试图证实和强化生活常态中的被奴役状态。

柏格森指出,每个时刻都一分为二,其一是正值逝去的当刻,其一是被存留下之物,它进入记忆和意识,构成在时间的连贯和绵延之中的整体感知。好的语言是生成性的语言,它所提供的信息不仅当刻生产并当刻消散,它还使一些内容存留起来。正是存留下来的东西构成了能量的累积。然而在当下的表演朝向传统的回潮中,很多作品正是如此:大量的信息即刻产生即刻消散。而且这股潮流浸透了许多看似并非为了单纯娱乐目的而制作的作品。比如 2013 年一部明星云集的电影《八月:奥赛治郡》(*August : Osage County*)。

在故事中,父亲葬礼后,全家人聚餐,梅特尔·斯特里普扮演的母亲突然开始言语攻击每一个人。大女儿责备她不该随意"攻击"别人,母亲的回应内容本身是很正常:你觉得骂两句就不文明,其实"原来"(她指的是更早的历史时期)是更不文明的。她抓住"攻击"这个词,嘲笑泡在蜜罐里长大的子女一代没有见过什么叫做真正的攻击,然后拉着妹妹的手,回忆自己童年是如何遭受某种叫做"羊角锤"的诡异武器的"攻击"。这种言谈举止按照老成刻薄的汉语来形容,叫做倚老卖老。剧情里她的女儿也显然不吃这一套,明显具备十足的攻击冲动,但为何在母亲发表这番装疯卖傻的忆苦思甜的时候就放任不言?只能这么解释:这是电影刻意生产出来的被标记的信息。羊角锤所代表的美国早年西部拓荒历史,还有此前在同一餐饭上突然被详细谈及的素食主义(小外孙女是素食主义者,认为吃动物就吃进了动物临死时的恐惧),还有众人一见面就被迫谈及的关于是不是印第安人才是美国原住民的话题等等,都是旁枝和点缀,并没有真的参与这家人矛盾冲突的情绪进程,所以也就不能被观众消化。也就是说,不能成为那些存留下来、构成能量累积的内容。但既然是刻意安排,编导当然不会眼睁睁看着这些证明本片很有文化参照的"好"信息随风而逝。且

从观影的直观感觉来说,观众很容易觉得这些信息特别醒目,在回忆的时候特别容易想起来。这是极具欺骗性的。容易"想起来"并不意味着它们真的进入了记忆并构成意识。如前所述,它们没有被消化,难以消化。是以一个不消化的坚硬的"整块"被"想起来"。就像一顿饭里最不被当做吞嚼对象的食物反而以最完整的编制进入"打包盒",从而最容易以食物的形象出现在你的视线里。

一部戏的剩餐打包盒往往就是它的主题。而《八月:奥赛治郡》的打包盒尤其是用精致的可再生材料制成——T. S. 艾略特的《荒原》。全片就以身为诗人的老父亲诵读其中的诗句开始,然后结尾当所有人都大吵一架离去,最后一个人,即大女儿驾着剩下来的唯一车辆(敦实的皮卡)也弃其母而去,居然正好赶上夕阳洒满荒原,路上还专门下车吹吹风凝视远方。片刻大女儿的表情转为微笑、释然。此时她也没说话,唯有下方打出艾略特的诗句:**曾经活着的人现在已经死了/我们这些还没死的也正在死去/稍安毋躁**。

冗余的、不可在表演进程中被消化的信息的特点是:每当这样一种信息由某人说出之时,所有人都让他/她说完,再给予嘲笑和攻击。所以这样的信息总是有机会面面俱到,不像一个活人在周边活人林立的场合随即说出的话,而更像一个受保护的小型演讲。有趣的是,《八月:奥赛治郡》有一场戏自己直接点出了"演讲"这个词:三妹的未婚夫夜里勾搭大姐的女儿,被印第安女佣撞见殴打,几方人从睡梦中赶来,冲突吵嚷了一会儿就都散了。于是换了一个场景:在三妹屋里。未婚夫已经收拾好东西并且离开屋子,等三妹一起开车离去(这是从之后三妹的言谈中得知的信息),屋里只有三妹在继续收拾,此时大姐进入场景。两人共处同一场景之后的第一句台词是:(三妹拦住似乎即将开口说话的大姐说)"你千万别对我发表演讲,我知道该怎么办。"接下来三妹自己却开始发表演讲。大姐要说的话当然被堵住了,我们也不知她打算说些什么。这部戏的逻辑是:假如有人拦住别人的

演讲,那是因为他/她自己要演讲。而且最神的是,每一句本该是应对突发情况想出来的话,却说得面面俱到,过去现在未来,你我他,左中右,全都照顾到,生怕大家听不懂,记不全。先是按照时间地点人物的顺序,把不在场的未婚夫刚刚在干嘛交代清楚,然后仔细辨析刚才的乱伦丑闻的责任:"我很怀疑简(小女儿的名字)是不是真的无可指责,我不说要责怪她,虽然我说了她不是无可指责,但我并没有要指责她。我只是说也许她也有责任。没有什么是那么绝对的。它处在中间的某个位置,所有的事情都是这样的。我们也都是这样的。我们每个人。"然后她开始检点自己的过去、现在、未来,所谓"检点"就是绝不简单罗列事情,而是一定要用道德评判对每一个句子进行敲打,似乎如此她就承担或者释放了对此事的责任。也不在乎对方是否在乎这么复杂的陈述。似乎是分裂出一个道德主体在与自己论辩。在全部演讲即将结束之时,还要加上一句按语:"是生活把你逼到这个分上。"

语言此时彻底脱离了正在被"说"的语境而先天地成为一种过去时的言谈。列维纳斯说:"说"就是去接近一个邻人,"给予他表意"。说就是对别人负责,就是在"自身的危险揭示中,在真诚中",实现与别人的同时在场。[①] 然而在这样一种语言风格中,"自身的危险揭示"通过内容化而逃避了危险。真诚和揭示自身的危险在于"说"的方式,不在于"说"出的内容是否貌似揭示了自己。正是精心选择并精确措辞的自我暴露,像政治家演说一样,使自己被严密包裹起来,免疫于对方的任何言谈。这看上去是掏心掏肺,但其实绝不是邀请对方参与在场。这种语言的虚假和貌似可信之处都在于它正好过于充分地体现了当代人的一种措辞冲动:通过似乎无懈可击的语言来阻止对方参与言谈。这部影片中语言表演形式的典型性,就在于当代大量影视剧中

① See Colin Davis: *Levinas: An Introduction*, Notre Dame: University of Notre Dame Press, 1997.

的人物台词是以这种方式写成。就这场戏来说,这种措辞冲动似乎非常符合人物此时的场上动机,但问题在于,每个人物都不可能孤立地待在此时还有别人在场的场上,他/她的动机总是无法理想地达成,尤其是在使用语言的时候,任何一种初始动机都势必限于动态过程之中。除非你不说,只要你开口说话,就是"去接近一个邻人",他/她也一定会参与进来,从而扰乱你希望精心选择并精确措辞的自我暴露。所以当代人的这种措辞冲动乃是一种无法达成的迷信。

《八月:奥赛治郡》并不是一个孤立的例子。这部电影的原著话剧曾获普利策和托尼双料大奖。然而近年普利策奖和托尼奖的获奖剧目,常常有这种陷入语言泥潭不能自拔之作。比如被许多观众与评论家都认为是美国近年来最有影响力的戏剧之一的《天使在美国》(Angels in America)。这部超长作品在 2003 年被拍成 6 集的电视电影,众星云集,获数项金球奖。而且此剧每有话剧版本演出,往往票房火爆。但这也同样是一部淋漓尽致地展示语言的筋疲力尽的作品。阿尔·帕西诺(Al Pacino)在 2000 年独立自导自演《中国咖啡》(Chinese Coffee)之后,回到这部大片里,又变成不断给出"演讲"的传统大佬形象,并获金球奖最佳男主角。

《中国咖啡》中可圈可点的表演受益于剧本为塑造两位落魄艺术家的形象故意制造了许多语言的空白点。从两个人的几乎是第一句对白"把钱还给我"开始,就展开了言不及义的语言游戏:我所说的并不是我想要的。丰富的并且不能被清晰判定的潜台词,使两位表演者有可能产生很多针锋相对的游戏性交流。然而即便阿尔·帕西诺这位美国"方法派"的正宗接班人、"演员工作室"的掌门人,他有无与伦比的表演天分可以超越语言,但是传统剧本对语言的依赖仍然规定了表演的从属性地位。《中国咖啡》也仍然是以演讲来结尾,这使它这部没有进入商业市场的文艺片仍然与传统保持了亲密,使得演员可以无缝隙地过渡到类似《天使在美国》等影片中夸夸其谈的大佬。

相比而言,道格玛95学派的开山之作《家宴》与《八月:奥赛治郡》题材类似,但呈现方式区别很大。不能说《家宴》尽善尽美,它毕竟是一个电影学派最初的尝试,而且受制于1990年代末手持式数字电影的技术水平,但就题材而言,《家宴》也是讲亲人间无限矛盾的戏,可每当它展现冲突的时候,绝不会放任一个角色喋喋不休地分析此时所处的形势,每个人的话都会随时被打断。比如影片开始大约一个小时以后,矛盾越来越激烈,此时有一场很有代表性的戏。弟弟米歇尔为了帮助父亲,维持家宴(父亲的六十岁寿宴)的体面,带人把一再闹事(披露家丑)的大哥克里斯丁扔出家门,绑在一棵树上。回屋之后,还没进宴会厅,先碰到姐姐海伦娜和她带来的美国男朋友巴托卡,于是在门外先有一场小戏:巴托卡问"你哥哥呢",米歇尔却对姐姐说,我不想跟他说话。姐姐也问,你对他做了什么?米歇尔不能再不回应,却仍然还是先不接话茬,先说"放松",试图安抚姐姐,然后才说:"我跟他谈过了,他回家了。他很抱歉。我们等会儿再说。"姐姐还没回应,巴托卡先冷言质疑:"就这么简单把他塞进被窝,说声晚安?"挑衅的意思很明显,潜台词是:你哄谁呢?这么个刺头,你三两句话就劝走了?米歇尔也不傻,被人揭穿也绝不找补,而是直接扬眉发话:"你找茬?"巴托卡也立刻回应:"混蛋!"于是立刻放弃语言交锋,进入相互殴打阶段,需要姐姐海伦娜从中拉架。回顾一下,整个对话极为简明:

　　巴托卡:(对米歇尔)你哥呢?
　　米歇尔:(对姐姐)我不想跟他说话。["他"指巴托卡]
　　海伦娜:(对米歇尔)你对他做了什么?["他"指大哥克里斯丁]
　　米歇尔:(对姐姐)放松。我跟他谈过了,他回家了。他很抱歉。我们等会儿再说。
　　巴托卡:就这么简单把他塞进被窝,说声晚安?
　　米歇尔:你找茬?

巴托卡:混蛋!

　　因为没有冗余的对话,演员的表演空间异常开阔。在语言交锋已经明显结束,正式开打之前,双方还有一段以瞪眼和非语言的声音威吓相互对峙的很短却很有质感的过渡,生动无比。

　　好戏还在后头。终于被拉开之后,几个人都分别回到了宴会厅自己的座位,米歇尔和巴托卡正好相隔在长桌的两侧。巴托卡首先发难,当着众人的面,端起酒杯,朝着对面的米歇尔说:敬你哥! 米歇尔还是不接茬,以攻代守,问:你怎么不起来说两句? 如果是在《八月·奥赛治》或者《天使在美国》这些作品里,恐怕对方就真得"说两句"了。发表一个"演讲"。然而此时就直接进入了互相辱骂的阶段。而且绝不仅仅使用语言来辱骂。为了应对巴托卡,米歇尔决定直接攻击对方的种族。巴托卡是黑人,而米歇尔直接领唱,带着大家唱了一首嘲笑黑人的民间歌曲。在座的群众很没有是非感地加入了歌唱的狂欢。巴托卡是美国人,听不懂本地话,只觉得歌声悦耳,却又很不自在,不住地问女友海伦娜:他们唱的到底是什么? 海伦娜觉得兄弟和男友陷入互相残杀,陷入了情绪崩溃。

　　通常认为,"道格玛95"的十项宣言主要是针对技术问题,但我们认为,这些原则其实是为表演打开了空间。强调音轨永远不能与图像分开录制、摄制必须在故事的发生地完成、摄像机必须是手持的、特殊打光是不可接受的,实际上就是强调不是演员适应摄像机,而是摄像机适应演员。从《家宴》来看,它并没有刻意地追求长镜头。电影史上总是有一些无比华丽的长镜头,其实背后有无数的人力物力的准备工作,无数的铺设轨道、架设摇臂、计算焦距、布置灯光、布置场景的技术工作,以及演员许多次的适应之后,精确地重复预订的技术路线,以完成拍摄。说到底还是容易变成表演适应摄像。而《家宴》则是抓到什么算什么,也可以多次拍摄,但表演不受拍摄的局限。

　　当代表演艺术渐渐脱离戏剧性表演的趋势,就是因为影视拍摄乃

至舞台剧排演的技术问题越来越成为表演的桎梏。1960年代,是从1920年代当代表演艺术开始发生以来,以戏剧和电影为载体的表演艺术的一个黄金时期。1960年戈达尔拍摄了超低成本的《筋疲力尽》,这本经典之作开启了法国新浪潮。1969年理查·谢克纳导演了车库戏剧《酒神1969》,这部表演的狂欢之作,却算是这个时代的结束。谢克纳自己说,后来纽约的成本越来越高,越来越不能像当年那样容易聚在一起,容易排戏。实际上,整个纽约百老汇在那之后,因为成本的高企,话剧的份额越来越少,百老汇越来越成为音乐剧的代表词。而曾几何时,阿瑟·米勒《推销员之死》这样的话剧都曾是百老汇的经典,它1949年在百老汇首演,演了多达742场。格洛托夫斯基在1960年代末期提出"迈向质朴戏剧",部分就是有感于灯光布景等高耗费的内容束缚了表演。然而他却最终放弃了戏剧,提出了"艺乘"这个令戏剧人费解的概念。新浪潮一代电影导演,后来的作品也变少,不能说不与技术的耗费性相关。要实现斯坦尼斯拉夫斯基式的理想,展现人的全部精神生活,似乎总是会先被超高的投资耗费拦在前面。这时,展现人的非全面的精神生活的、与非语言化的艺术更贴近的表演艺术,就显得更为醒目了。1970—1990年代,是以皮娜·鲍什和玛丽亚·阿布拉莫维奇为代表的当代表演艺术家为代表的表演艺术时代。

 1990年代末期"道格玛95"和《家宴》诞生的年代,正是数字电影开始诞生的时代。"道格玛95"的艺术家预见了数字电影对表演艺术的解放的可能性,并且创作了《家宴》《黑暗中的舞者》等经典作品。这使得旨在展现人的全部精神生活的语言之复活,具有可能性。在《家宴》中,几乎每一次演讲都无法完成,语言植根于具体的场景和人物关系之中,错综发生。因此语言的复活也是一次斯坦尼斯拉夫斯基与契诃夫式的复活。它告诉我们,技术和制作经费的障碍,即便在一个技术更高度发达的年代,也似乎并非不可逾越。人可以使用技术,而并不是技术使用人。

当然，在技术普及的年代，还有一个错觉就是：人人都是艺术家。在随手手持的相机和智能手机就可以拍摄画面精致的短片的年代，我们绝不缺乏美丽的视觉形象。但这不仅不是表演，而恰恰是表演艺术的反面。它以新的形式丰富了"幻想的瘟疫"，进一步规训语言的使用。美丽的对象也是对象，它不具备主体性，不是场景，不是能让人群相互联结的空间。

"环境戏剧"的语音

理查·谢克纳在阿尔托的残酷戏剧、格洛托夫斯基的贫困戏剧等概念之后，提出"环境戏剧"的概念，在表演空间、观众互动等方面都有突破性见解，现在的一些戏剧尝试，如在纽约备受欢迎的《不再入睡》(*Sleep No more*)，以及最近的《然后她倒下》(*Then She Fell*)，将"环境戏剧"结合流行、商业化的元素，变成一个在书刊里更为常见的词"沉浸式戏剧"(Immersive Theatre)，在废弃的大楼等非剧场的空旷环境里，邀请观众戴上面具、穿上戏服与演员一起奔跑和表演，探索一个个装饰过的房间里的秘密。大楼里还设有顶层的风景餐厅、爵士酒吧、夜店等一条龙服务，在近三小时的演出后，观众和演员玩儿够之后还有地方可尽余欢，彻底形成了一条完整的商业链。

《环境戏剧》作为一本涉及了空间、观众参与、表演者、戏剧团体、导演、宗教、艺术治疗等一切戏剧重点问题的著作，在第七章剧作家里以谢克纳自己排练山姆·谢泼德的《罪行的牙齿》(*The Tooth of Crime*)为例，阐述了如何利用语言文本。他指出，编剧的权威，或文本的首要地位是19世纪末期发明的一个图方便的谎言，为的是让导演可以控制演员和剧场管理人员，因为那时戏剧不是什么好东西，是明星演员和贪婪的管理人员控制的地方，几乎没有什么排练，没有作品

的连贯性,也没有值得看的新作品。① 而现在,再用剧本的权威来压制导演和演员的创作已经没有意义,不仅是因为这种权威已经变为束缚表演发展的老生常谈,而且无论如何,"人不能逃避一个事实,那就是世界任何地方,词语都是作为声音来使用。嗓音是一个不可思议的灵活的乐器,一种特殊化的呼吸,几乎身体的任何部位都可以作为共振器。更重要的是,因为人类作为一个物种,任何人都可以学习其他人发出的声音。所谓的不可能的发声,经过训练都可以被其他人利用"②。

强调被说的语言作为声音的最基本特性,既是为了说明声音训练对于表演的重要性,更是为了和表意的语言的严肃性、版本的唯一性划清界限,而将语言当做一种发声的游戏和身体上产生的物理共振,是这种共振的波动,而非语言的终极性将观众带到真正意义上的现场。这是语言功能的转向。

谢克纳指出:"文化间交流的整个体系是不能逃避历史的。"③历史就是语言。谢克纳这句表述透露着无奈和妥协。作为"环境戏剧"之父,他无法认可《不再入睡》这样貌似"环境戏剧"的沉浸式戏剧成为纽约现在炙手可热的文化消费品。谢克纳这句引文的后半句是"它是在殖民主义之后出现的",但其实,不管是殖民主义,还是资本主义、民粹主义、男权主义、女权主义,等等,这些已经"现成"的历史性话语,都对真正有效的文化交流构成障碍。《不再入睡》的演出地点是纽约切尔西画廊区的一所旧旅馆大楼,当观看者排了很久的队(可见此戏之热),终于从户外被引进建筑之内,很快,他/她就仿佛孤独地穿梭于一间又一间的房间和大厅,非常"偶然"地看到故事场景的发生。故事就是《麦克白》,但观众不是按照某种传统的线性时间顺序看到故事的

① Richard Schechner. *Environmental theater*. New York: Hawthorn Books, 1973, p.237.
② Ibid., p.228.
③ Interculturism and the Culture of Choice[A]. in *The Intercultural Performance Reader*[M], edited by Patrice Pavis, London: Poutledge, 1997: 136.

发生，而是故事中的人物各自在他们各自的场景之内生活，而观看者随机地"巧遇"其中的任何事件。很多观众都评价，这个戏最关键、最值得看的不是演员，而是场景。但这是否就是"环境戏剧"呢？

当观演互动和场景设置都是按照既有语言写定的（它是殖民主义的，是资本主义、民粹主义、男权主义、女权主义的），等等，并因此充满依冯·瑞娜十诫中说的不要风格（英雄和反英雄、感动和被感动以及所有表演者引诱观看者的花招），这时，无论如何它更像传统技艺的一部分，而不属于新的表演艺术。本来《不再入睡》在英国最早作为反传统的地下先锋戏剧出现，后来被改造为纽约近年最成功的商业剧目。同样，《然后她倒下》主创和演出团体"第三铁路工程"（Third Rail Projects）本来也是不断尝试"场域特定艺术"（site-specific art）的先锋舞蹈组织，由于《然后她倒下》的欲望模式，成功切入纽约文化消费市场而一发不可收。

关于对先锋元素的商业化改造，有个非常生动的例子。莉兹·汤姆林（Tomlin L.）在《跨越边界：后现代表演与旅行陷阱》中专门谈到了英国谢菲尔德市的强力娱乐剧团（Forced Entertainment）推出的巴士观光旅行表演《这个城市的夜晚》。这个表演以整个城市为背景，根据剧团的宣传材料所言，"从巴士的窗户里向外看去，一切都像是演出的一部分"。然而莉兹·汤姆林却发现，这种"强加在城市居民身上的表演身份"使得"主体实际上成就了艺术家意志的殖民对象"。因为，虽然这些居民都是各自按照自己的生活轨迹存在于自己的世界中，并未参加过任何排演，但"他们的表现从本质上来说是由对他们进行设定的表演剧本引导的"，因此，就像剧团的观光导览里说"今晚从这里你能看到的所有人都是幽灵"那样，从这种表演框架的巴士游览的车窗望出去，那些居民"的确可以称得上是自己的幽灵"。谢菲尔德白人工人阶级居住区的"原住民"被转化成"为了娱乐观众而被理想化、艺

化"的观看对象,就是一种旅游市场对"当地特色"的利用。①

莉兹·汤姆林敏感地注意到,强力娱乐剧团组织的这个巴士游览演出特意将被观看者设定为贫民区,是因为来访者在这里接触到的隐私要远远大于他们在那些更"体面"的地区所能见到的隐私。然而如果有一天,更体面的地区不得不将自己也置为被观看的"原住民"以换取旅游收入之时,情况会怎样呢?

亨得利(Hendry J.)曾经提到,既然西方人发现他们自己正在被传统意义上的被展览者观看,我们可否认为这是对西方历史性地操纵展览"他者"这一行为的颠覆?②"原住民"的形象构建本来具有强烈的殖民主义色彩,当处于原来落后地区的游客来到原来处于文化先进的地区,将此地居民视为旅游意义上的"原住民",这种形象构建方式就发生了错位。在原来的建构方式里,来访者对于原住民具有文化上的心理优势,不管这种优势体现为潜在的还是显在的。宁肯长篇小说《蒙面之城》里让主人公抵达拉萨之后,看见太阳能热水器就惊呼:"这也算西藏?"图克(Tucker H.)也曾谈到澳大利亚游客来到土耳其戈热美窑洞村庄时说:"要是戈热美人在二十年内都开上了车,我将痛恨那一切。"③

语言问题使得艺术家越来越谨慎。1969年,理查·谢克纳排演《酒神1969》的时候,还使用了大量的台词语言。因为那还是1960年代,似乎有些压倒一切的问题还允许语言的轻松使用。在那个年代,加缪与萨特的论战,获胜者一定是萨特,而且直到加缪逝世多年之后的1970年代,萨特谈起这场论战,仍认为自己站在加缪的对立面拥护

① 理查·谢克纳、孙惠柱主编:《人类表演学系列:政治与戏》,北京:文化艺术出版社2011年版,第176—192页。

② Hendry J. The Orient Strikes Back: A Global View of Culture Display[M]. Oxford: Berg, 2000. 49—55.

③ Tucker H. The deal village: interactions through tourism in Central Anatolia[A] in Tourists and Tourism: Identifying with People and Places[M]. Oxford: Berg, 1997. 107—128.

一种更直接的暴力,是具有历史正确性的。然而,时过境迁,至少在知识界内部,越来越多的人开始认识到当年事件中的复杂性:加缪在阿尔及利亚独立运动中为 100 万在阿尔及利亚生活的"黑脚法国人"所承受的不正当的攻击所发出的呼声以及对两面暴力的同时抨击,他的那种"说不出话",更让人深思。就像前文所引,阿尔托所说一切微妙的情绪都无法用语言表达。在经历了这个年代的变化之后,到今日,理查·谢克纳排演《想象 O》(Imagine O),对语言的使用几乎降低到了皮娜·鲍什舞蹈剧场的程度。大量的语言被反复使用以确保它的身体性。这虽然在《酒神 1969》已有实践,但在今日更是如此。

聆听大于言说:从"认识自我"到"关心自己"

前面谈到,阿尔托提出的对戏剧进行革新的方法就是"改变戏剧中言词的作用",这和布莱希特所说不再"通过体验"来表演是一个问题的两面,因为改变言词的作用就是扰乱言词对象征界的组织,从而也就阻隔了被言词组织的体验。从训练演员和其他艺术创造者而言,这个问题其实就是一种新的主体或自我的问题。

海德格尔在《诗人何为》一篇中引用里尔克《慕佐书简》时说道:

> 我们的任务是使这一短暂易逝的大地如此深刻、如此痛苦和如此热情地依存于我们自身,从而使它的本质重新在我们身上'不可见地'产生。我们是不可见者的蜜蜂。我们不停息地采集可见者的蜂蜜,将它储入不可见者的巨大的金色蜂箱之中。①

显然,海德格尔说的"自身",不是主体,而是依附于"大地"的"蜜蜂"。根据梅洛—庞蒂的总结,在海德格尔看来,"从哲学家把存在建立在自我意识之上的时候起,哲学家就已经失去了存在"。然而比较

① 参见〔德〕马丁·海德格尔:《林中路》(修订本),版本同上,《诗人何为?》篇。

现实的问题是,"即使哲学最终清除主体的思想,哲学也不再是在这种主体的思想之前是它之所是。……哲学一旦受到某种思想的'感染',就不可能清除它们"①,比如说"一种不自觉的爱情什么都不是"。而且,齐泽克也认为,现实并不能够排除主体的参与,"现实"是通过现实检测获得的,主体从来都不可能占据中立位置,无法把引起幻觉的幻象性现实完全排除出去,我们的现实感的终极保证来自于,我们体验为"现实"的东西是如何屈从于幻象框架的。

1994年,独立导演牟森受北京电影学院一些人士的支持,以表演训练班的形式,挑选了十几名考北影落榜的学生,经过四个月的训练和排练,制作了著名的先锋戏剧《关于〈彼岸〉的汉语语法讨论》。这个戏原名《彼岸》,由高行健编剧,经诗人于坚改编成为此版本。这次演出以独特的演员呈现训练和呈现形式,在中国当代戏剧史上赫赫有名,当时它就震撼了很多年轻的文化界人士,比如戴锦华、张颐武、吴文光等,然而这个戏对演员造成的影响,日后才慢慢显现出来。这一切,恰好可以在蒋樾的纪录片《彼岸》中看到。② 在片中,通过当年的现场观众采访可以看到,这部戏之所以震撼,就是因为表演者以"纯正的激情"向观众传达了"没有彼岸"这一击碎幻想框架的信息。③ 然而彼岸这一神话被破除的基础是表演者和观众对破除彼岸神话这件事本身所产生的激情。即便导演牟森宣称自己在整部戏的排练过程中"从来都不激动"④,但是从剧本到表演,《彼岸》不可避免地在讨论这

① 〔法〕莫里斯·梅洛—庞蒂:《符号》,姜志辉译,北京:商务印书馆2003年版,第189—191页。
② 蒋樾纪录片《彼岸》,1995。
③ 时任北京电影学院文学系讲师的戴锦华说:"我喜欢这出戏,我非常的受感动。舞台上它这样讨论的一个话题,它谈论这个东西、它谈论的方式和演员表演的方式,就是纯正的激情,我感觉到的,就是纯正的激情,纯正的,在讨论问题的姿态。包括这种问题本身。那么,在今天的中国,在我已经生活和工作了十一年的这个院子里,碰到这样一出戏,我觉得是一个很大的冲击。就是让我必须对我自己有所反省的时刻。'彼岸在哪儿?'……当时我很想喊,没有彼岸。"蒋樾纪录片《彼岸》,1995。
④ 蒋樾纪录片《彼岸》,1995。

个宏大话题时沾染了它的宏大气质。或者说,主体在对现实的检测过程中形成了新的主体。此剧的改编者于坚说,"我们发现我们的存在被包裹在这样一个与我们的存在不发生关系的语言环境之中,我们是否应该对这样一种语言提出怀疑"①。然而一套新的语言却由此产生了。就像刘晓波在《彼岸》纪录片题记里说的:"在如此平庸无聊的世界上,他们居然还能活得充满激情,这本身就是奇迹,就是美。"②而吴文光曾在《彼岸》演出后激动地说:

> 这个演出,我自己是在衣服被逐渐剥光的一个过程中。但对于其他观众,你可以有你自己的选择,你可以看这个东西,你可以继续穿皮夹克。但对我自己说是在一个逐渐被剥光的过程。甚至在排练到演戏的那段时间中,我非常想到这个地方来。我住的很远。但是我经常没事的时候,或者我想倾诉的时候,在北京除了我待的那个家,我唯一想到的一个地方,就是北京电影学院表导楼的第二排练室。就是唯一我所想到的地方。这就是我所想到的地方。在这个地方,我几乎可以忘掉这个世界上所有让人烦恼、琐碎、庸俗、无聊,让人空虚、乏味的东西。你进入另外一种境界。我是在不断地感受这种东西。甚至在某些时候我不想离开这个地方。我害怕出了这个教室,走到三环路上,是一种我抵抗不了的东西。我很害怕的东西。让我离开一种我所热爱的地方。③

然而吴文光的这种激动,却是与主创者的表意不相符合的,完全可以归为剧作者、诗人于坚予以坚决批判的那一类人:"他们并不懂这个戏,并不理解彼岸的含义,这个戏的本意是'解构'乌托邦,可是他

① 蒋樾纪录片《彼岸》,1995。
② 同上。
③ 同上。

们偏偏要去追求;可见这个戏并不属于他们。"①于坚这句话,在纪录片里,本不是针对吴文光说的,而是针对这部戏的演员们。他们是一群来自东北、云南等地的艺术落榜生。虽然牟森反复强调,就是要解构"彼岸",让演员们认清"像彼岸这种短暂出现的东西,代替不了生活的真实",但是这仅只是理性教谕,这部戏的感性结构决定了演员们不可能不在排戏演戏的过程中做着"彼岸"的梦,即便导演反复告诉他们不要做梦,即便台词里有类似"戏演完了之后一切都没有"的内容。而且,当他们一遍又一遍地大声喊出"现在,有一部戏,在我们面前,我们要排好这部戏,到达彼岸"的召唤性台词时,他们又怎么能保持解构的冷静。因此,等到他们真的被从这部戏甩回到生活现场之中,真的再次贴近生活的残酷,就几乎不敢相信,感觉理想破灭了,生活也无着落,他们被打回原形,还是那些无依无靠的艺术落榜生。这时,《彼岸》里那些满怀豪情的自我神圣化的台词"没有彼岸的生活庸俗、没有爱,充满仇恨、奸诈、空虚,没有人管我们,没有人保护我们,没有人需要我们,没有人重视我们,危机四伏"在祛魅之后就显得格外讽刺了。蒋樾的纪录片和吕新雨对蒋樾的访谈,向我们披露了这些演员在《彼岸》结束之后的处境:

> 生活变得异常艰难,合租的房子要到期了,吃饭成为问题,没有人再来关心和帮助他们,那些掌声、欢呼、闪光灯和溢美之词所编织的世界突然陨落。每个人都陷入极大的精神困惑中。蒋樾对他们的采访是不断地追问他们现在对"彼岸"的理解,他们躲闪着逃避着痛楚着暗暗舔着自己的伤口。②

而导演牟森对此的回应是继续重复当初已经做出过的警告:

> 我从一开始,……我一直对得起他们的是,就是我不欺骗他

① 蒋樾纪录片《彼岸》,1995。
② 吕新雨:《从彼岸开始:新纪录运动在中国》,《天涯》2002年第3期,第58页。

们,这其中包含着我对生活的理解。就是我觉得生活本身就是特别残酷的,像彼岸这种短暂出现的东西,代替不了生活的真实。从我的角度,……我就要告诉他们,我所理解的这种真实。残酷。我觉得,对于他们来讲,首要的不是去做演员,去做艺术,因为彼岸这种偶然的,也不是偶然的,也就是彼岸的这种高潮带给他们某种虚幻的东西,就让他们对自己产生了一种虚幻的状态。①

并且辩解认为"在我和他们中间,存在某种不公平",认为这些演员受到的教育不够,"在这个年龄,仍然没有一种对生活的态度和信心,自己的一种认识",而自己是和他们完全两类的人——他自己就不会偏离"解构",而滑向"彼岸"的虚幻梦想之中,那么吴文光等艺术家也得被归入受教育不够的行列。导演不仅宣称自己"不应该去帮他们也帮不了",而且他还说他"其实并不喜欢他们,一直就没有喜欢过,即便是演出结束时他们流着泪与他拥抱的时候;他们与他并不是一类人",这就使得纪录片研究者吕新雨也不禁要跳出"研究"的思路,单独批评说:"我忽然如此清晰地看到中国先锋艺术冷酷与冷血的一面,那种对人的蔑视,对芸芸众生的居高临下。"②

如果祛除主体的幻觉、改变言词的作用最终导致对人的蔑视和冷血,这不能不说是一条歧途。这是在假设会有一种具有绝对认识能力的主体,而且意在使某一主体凌驾于其他主体之上。这也是进入到哈贝马斯所说的"社会凝聚力的衰退、私人化和分离"的潮流之中。

哈贝马斯对此提出的解决方案是"交流理性",亦即主体在彼此交流之中重新获得社会凝聚力。而在齐泽克看来,这个"理想后面掩藏着的主体观念,是古老的先验反思主体的语言哲学版"③。既然现实

① 蒋樾纪录片《彼岸》,1995 年。
② 吕新雨:《从彼岸开始:新纪录运动在中国》,《天涯》2002 年第 3 期,第 60 页。
③ 〔斯洛文尼亚〕齐泽克:《意识形态的崇高客体》,季广茂译,北京:中央编译出版社 2002 年版,引言第 2 页。

是非稳定性的,那么主体也一定是非稳定性的,因为公共交往领域提供的交流空间和语汇往往有限,这时主体就会采用"物化的生存形式",假扮成"异己的力量",用有意会造成理解混乱的私人语言,将"公共话语的碎片"与"被排斥在公共交往之外的非法欲望的符号捆绑在一起"①。主体总是在主体间形成的符号关系网中获得一个位置,但并不知道是为什么。因此主体间的交流总是处于符号网络的复杂与不稳定之中。

齐泽克举过一个例子,在南非的一次种族隔离示威中,一群白人警察奋力驱散和追赶一位黑人女士。没想到,那位女士居然跑掉了一只鞋;警察停止履行职务,遵循了"礼貌",捡起鞋子还给她。"此时此刻他们交换了目光,都意识到了这种情形的空虚无聊。在经历了这一礼仪性姿态之后,即是说他把鞋子交换给她并等她穿好之后,警察已经不再可能扬着警棍继续追击她了。"在这一刻,礼仪成为沟通两个不同符号世界之中的神奇力量。在齐泽克看来,礼仪,或者黄色笑话,往往是突破隔在两个肉身之间的符号性屏障的有效手段。这就接近于表演了。齐泽克独具特色的富有魅力的言说方式,在各地的讲堂倾倒了无数听众,与其说他像个哲学家,不如说他像个伟大的自编自导的演员。齐泽克的魅力更像是一种表演者的魅力,充满渎神的快感,以此来建构他的理论大厦。

比海德格尔更进一步,欧洲当代思想家德勒兹不再寻求从意念本身来祛除意念,而是一反以往哲学的苍白概念,追求概念自身所具备的意向上的活力。福柯在评论德勒兹的哲学的时候,把它称为"哲学戏剧",正是因为在其中占主导的是概念的颇具戏剧性的展开和演变。② 德勒兹在《尼采与哲学》的英文版序言中也强调思想与艺术,

① 〔斯洛文尼亚〕齐泽克:《快感大转移》,胡大平等译,江苏人民出版社2004年版,第24页。
② 转引自姜宇辉:《德勒兹身体美学研究》,上海:华东师范大学出版社2007年版,第5页。

"像戏剧、舞蹈和音乐,产生了新的联系"。①

如果根据福柯对主体性的设计,每个主体都必须抛开任何普遍法则的支撑,建立他自己的自制模型。就是说,创造自身,把自己当做主体创造出来。齐泽克曾开玩笑说,对于那些标新立异的边缘时尚人而言,福柯的主体设计无疑是很理想的。那么对于当代表演艺术的实践者而言,也有必要研究福柯的主体设计。

在就任法兰西学院的院士之后,福柯以"主体解释学"为题,做过一系列公开演讲,探讨主体设计的问题,其核心围绕着"关心自己"。

福柯认为,为了研究主体与真实的关系,必须讨论"关心自己"这个在希腊文化中延续了很长时间的问题。"关心自己"就是照料自己、呵护自己等行为。虽然认识主体的问题最初是以一句完全不同的说法和格言提出的,即刻在神庙上的德尔斐神谕"认识自己"。"认识自己"的理念到笛卡儿时期达到高峰,笛卡儿把主体自身存在的自明性作为通向存在的根据,这一对自身的认识使得"认识自己"成了通向真理的一条根本途径。

福柯指出,近代哲学曾全力强调认识自己而遗忘、冷落、边缘化了关心自己这个问题,然而在古希腊的语境中,"认识自己"出现时是多次以一种非常有意思的方式与"关心自己"成双成对的,我们之所以重提要关注自身、关心自己对主体性建构的重要性,原因在于只有这样才能摆脱我们与自身之间存在的奴役关系。

对自身的奴役是一切奴役中最严重和最沉重的,并且这是一种经常性的奴役,日日夜夜地压在身上,没有间隔和假期。同时自身奴役是不可避免的,不过人可以与这种十分沉重的、频繁的、无法逃避的奴役关系做斗争。斗争的具体方法是:第一,不要诉诸自身太多,给自身强加痛苦和劳动等一系列传统生活的职责;第二,不让自己凭这类劳

① Gilles Deleuze, *Nietzsche and Philosophy*, trans. by Hugh Tomlinson, New York: Columbia University Press, 1983, "Introduction" Ⅷ.

动获得报酬,就可以摆脱这种奴役状态。人强加给自身某些责任,并试图从中谋取某些好处,如金钱、荣誉、声望、身体快感、生活快感等等,人就是生活在这个责任—补偿、债务—活动—快感系统之中,它构成了人要摆脱的与自身的关系。①

在福柯这种设计中,主体不再是以客体的对象化、客体化为基础的主体,因而海德格尔所言的世界被变成"世界图景"的进程得到缓解。就像福柯分析的,在"关心自己"这个概念中,存在着一般态度和立身处世、行为举止、与他人交往方式的论题,因此"关心自己"首先是一种态度:关于自身、关于他人、关于世界的态度;②其次,"关心自己"也是某种注意、看的方式,即目光转向的问题。关心自己包含有改变注意力的意图,而且把注意力由外转向内即自己,也就是"反观自身"。将目光从其他东西上移开,就是说摆脱日常的纷扰和让我们对他人感兴趣的好奇心。好奇心一词在古希腊语里指的不是认知的欲望,而是轻率,是一种学习别人的恶习的欲望和快感。不要好奇意味着不要关心别人的缺陷,而要关心自己的错误和缺陷。之所以会有好奇心而将目光转向他人,是因为转向他人的恶习或不幸会产生极大的同时又是不妥当的快感;最后,"关心自己"不仅是这种一般态度或把注意力转向自身的方式,"关心"总是指某些人自身训练的修行活动,修行的目的在于把大家知道的东西转化为自己的,把人们听到的话变为自己的,把人们认为是真实的话或者由哲学传统传达的真话变成自己的,即把真理变成自己的,成为真实的主体。

修行具体体现在主体化的听说读写,其中最重要的是聆听。要做到聆听,第一手段便是缄默。比如,在毕达哥拉斯学派的共同体中,刚入门的人员要求保持缄默五年,即在所有训练、教学、讨论等实践中,

① 〔法〕米歇尔·福柯著:《主体解释学——法兰西学院演讲系列,1981—1982》,佘碧平译,上海:上海人民出版社2010年版,第213页。
② 同上书,第10页。

一旦进入了与作为真话的逻各斯打交道的时候,任何新手都没有说话的权利,他必须完完整整地去听,而且不得插话、反对、提自己的看法,也不允许现场自学。之所以这样做,是为了不要立即把听到的东西转化为话语,严格来说必须首先记住它,即保存它。古希腊人认为,与缄默相对,饶舌是开始学习时必须治愈的恶习,饶舌甚至被当做是一种奇特的生理畸形,因为耳与心之间没有直接交流,耳是与舌直接交流的,这样一旦说出了某件事,那么它就立刻转到舌头上滑走了,因此饶舌者总是一个空瓶子。①

在当代表演艺术的表演训练中,语言游戏首先也在于强调聆听大于言说。如前文讨论《彼岸》时分析的,言说最大的悖论就在于用一套语言置换另一套语言,仍然深陷于对"语言—真理"一对一的指认关系的迷信。而聆听则有所不同,它有可能恢复谢克纳所谓的"世界任何地方,词语都是作为声音来使用"的语言原生态认同。当代话剧训练中的一句紧接一句的以语言为载体的"刺激—反馈"机制被抑制之后,日常生活理性的(认识世界、认识自我的)逻辑失去权威,另外那些被遮蔽的(关心自我的)"刺激—反馈"有可能显现出来。

2012年8月,在北京旧鼓楼大街豆腐池胡同的"杂家"实验空间演出了一部由"黑暗中的人们"剧团(The People In The Dark)演出的跨文化戏剧《沃伊采克/WOYZECH》。导演说,我们的演员来自五个大洲。所以它使用的语言势必是驳杂的。它在"豆瓣同城"的网络宣传并未说明它使用何种语言,但"杂家"的官方账号用跟帖的方式提醒观众注意"表演人物对话为英文"②。这当然是在好心地提醒某种"事实",但艺术的事实是这部戏不强调英语的存在。

也许作为一个新组建的国际化剧团,"黑暗中的人们"剧团未能像

① 〔法〕米歇尔·福柯著:《主体解释学——法兰西学院演讲系列,1981—1982》,佘碧平译,上海:上海人民出版社2010年版,第264页。

② http://www.douban.com/event/17007096/,viewed on 2015/2/17.

几度赴中国巡演《外套》、一票难求的英国壁虎剧团那样刻意地营造一种混杂了各国语言的、不存在的新语言。但《外套》的语言方式，恰恰仍然在沿用传统话剧和影视剧的语言表演中的"刺激—反馈"机制——这种机制的特点就在于，一旦你了解和把握到某个你熟知的日常生活的人物关系类型，你就不必当真听清他们对话的每一句是什么。这也是影视相比于话剧在生活情节剧的制造方面更具优势的原因之一：当观众不在意对话的每一句是什么，这就需要有别的东西来分散他/她的注意力、丰富其感官。话剧在灯光布景方面怎么使劲，都是抵不过影视剧移步换景的便利。此时，观众由于太熟知角色使用的语言的内容，所以对语言的接收只是接收一个大概，语言也就功能性地服务于人物关系的类型化。就像很多商业化的"肢体剧"一样，《外套》中的国际化"新语言"也大抵如此。

而"黑暗中的人们"剧团演出的《沃伊采克/WOYZECH》虽然英语的使用相对于汉语、意大利语等占据了优势，但却一定程度上跳出了"认识自我"的启蒙理性模式。它不使用字幕，即便是讲英语的表演者也没有统一为一种英语，使得不同腔调的英语和汉语、意大利语等相交杂，他们没有模拟一种日常生活中被（哪怕一部分英语好的）观众所熟知的语言交流环境，观众也就不得不适应"世界任何地方，词语都是作为声音来使用"的语言原生态现实。表演者卸掉了模拟日常生活的语言"刺激—反馈"的交互这一重担之后，他们的语言开始变得朝向自己、关心自己。不是说这部戏实现了福柯描述的乌托邦，而是这部戏向表演者和观看者提供了这样一种可能。的确，有些表演者和观看者在被卸掉日常生活语言模式的重担之后，有些无所适从。但也能看到，另外一些表演者和观看者在某些瞬间抵达了表演艺术的乌托邦。比如使用意大利语的表演者，有几次他突然进入场景，一句只有他自己能听懂的、但又是绝对发自肺腑的意大利语，如电光火石一般点燃了这个场景，如神秘的咒语一般把某些完全不懂意大利语的观众钉在

了这一刻。毕希纳(Georg Buchner)在24岁英年早逝之前未能完成的德语戏剧名作《沃伊采克》，在此逃离了"最早将悲剧主人公设置为工人阶级人物"之类的分类学标示方式，成为当代的表演者和观看者可以共同进入的时间。

福柯也指出，"关心自己"并不是适用于所有个体的普遍律法，关心自己总是包含着对生活方式的选择，唯有某些人才能够把自身确定为他关心的对象。与此相对的更普遍的一种情况，即思想的骚动不安、思绪不宁、犹豫不决的状态，这就是所谓的"不关心自己"(stultitia)，它指某种动摇不定的东西，对什么都不喜欢。不关心自己的人的特征在于：第一，他是向外在世界开放的，让外在的表象在他自己的精神与自己的激情、欲望、抱负、思维习惯、幻觉等相融合，以至分不清这些表象的内容和融入他之中的各种主观要素；第二，他不仅对外在开放，而且还让时间分了心。不关心自己的人就是什么也回忆不起来的人，一生碌碌无为，不想通过追忆值得怀念的东西来收心，不把注意力和愿望放在一个明确的目标上。不关心自己的人不考虑老年，总是不停地改变生活方式，他的意愿不停地半途而废，眼看着老了却不理会。这样的人拥有的意志是不自由的，是有限的、相对的、片段的和变化的意志，即受制于表象、事件或爱好而不能恰当地欲求，他想得到某种东西，同时却又为之遗憾，比如他想得到荣誉，同时又后悔没能过上一种宁静的或淫荡的生活。①

从"关心自己"这种主体设计出发，前一节中阿尔托提出的"改变戏剧中言词的作用"，也就应当返身到对表演者自身的改变。斯坦尼斯拉夫斯基晚年曾对演员说：

> 总该有人来维护现在被莠草掩没着的真正伟大艺术的嫩芽，

① 〔法〕米歇尔·福柯著：《主体解释学——法兰西学院演讲系列，1981—1982》，佘碧平译，上海：上海人民出版社2010年版，第105—106页。

使它生存下去。完全可以放心,嫩芽成长和繁荣的时日一定会来临。莠草一定会被铲除干净,但是必须来维护嫩芽。这一个困难的任务正落在我们的肩上。这是我们的神圣职责,是我们对艺术所负有的义务。①

他这样说,可见并不自信繁荣的时代已经来临。彼得·布鲁克说:"重要的是此时此刻的真实,只有当演员和观众完全一致的时候才会出现的绝对的信服。这时候,形式就完成了它的使命,把我们带到了这个独一无二的、不可重复的时刻,这时候,门敞开了,我们的视界改变了"②。这时,戏剧和表演艺术再现的大门才会向我们打开。

重回身体的语言

法国思想家利奥塔提出的"后现代性"激发了许多讨论。其中,英国学者基恩·特斯特所著《后现代性下的生命与多重时间》认为:后现代性在本质上就是对界限的超越。如果说后现代性蕴示了某种摆脱了现代性的种种界限的超越性境况,那么它也因此蕴示了这样一种境况:对于已经发生的或尚未发生的东西的地位,已经很难追问了,因为正是界限奠定了基础,使人们能够认知可能发生的事情,如果没有界限,完全有可能出现不存在任何理解的状况。如此一来,后现代性作为对现代的种种超越,意味着其中存在的东西无法被说明或解释,它只能被视为无法变更的简单事实,现在的东西没有界限让它处在其内,不存在任何界限能够容纳它。在这种情景中,现存的东西可以挫败并始终摆脱任何对它作出表征和努力的尝试。后现代性后续暴露

① 〔苏〕托波尔科夫:《斯坦尼斯拉夫斯基在排演中》,文俊译,北京:中国电影出版社1957年版,第114—115页。

② 〔英〕彼得·布鲁克:《敞开的门——谈表演和戏剧》,于东田译,北京:新星出版社2007年版,第122页。

了一种否定人的自由的倾向,至少是拒绝直面自由的全面结果。现在的东西仅仅能被收集和记录,而没有机会将"为什么"的提问合法化,换句话说,这是把现存的东西呈现为纯粹经验的事实,其意义基本仅限于物质上对其存在状态的操心,评价面对后现代的境况与偶然性,沦为一种单纯的、多少有些无足轻重的描述,经验主义取代了评价,可以说,不再相信自己有能力谴责或支持某一种做法,继而放弃了对于他人的责任。后现代性意味着理解能力趋于呆钝,与崇高之间形成某种对抗。也就是利奥塔所说的崇高感的瓦解。①

前文讨论过,当代表演艺术的基础之一是"渎神的快感"。如果崇高感瓦解,那么现实逻辑本身也就不再因渎神而获得快感,因而丧失了它的边界和重力感。人群向来是以崇高和现实两种逻辑相互作用产生的反思而获得凝聚力,此时也就倾向于瓦解,丧失社群性。利奥塔说:"再不会有什么更进一步的东西发生,正是这一威胁点燃了崇高/飘缈高远。"利奥塔还有这样一句话,可以概括后现代活动是出于什么原因,不顾一切地进行着没完没了的消费,并亟须被视为在做什么事情:"隐藏在对于创新的嘲讽的态度之下的,当然是一种绝望,认为再不会有什么更进一步的东西发生。"②对此基恩·特斯特写道:

> 或许可以把后现代性看做人类历史的巅峰,只要毫不理会前历史性人群和历史性人群残破不堪的残余,任他们隐约闪现在后现代金碧辉煌的拱廊外,这时候仿佛这个世界已经最终获得了完满清晰的解释。但是,不管怎样,那些衣衫褴褛、肮脏污秽的大众又意味着什么?从后现代的视角来看,他们其实什么也不意味,因为没有任何东西有待他们去意味。一切居住在后现代性下的人们现在所能做的,就是辑录他们的在场,充其量,他们只能够问

① 〔英〕基恩·特斯特:《后现代性下的生命与多重时间》,李康译,北京:北京大学出版社2010年版,第168页。
② 转引自〔英〕基恩·特斯特:《后现代性下的生命与多重时间》,版本同上,第172页。

问穷人,穿着破烂衣衫有何感觉。不再有任何事情能够去做,因为穷人的在场/呈现不再意味着任何社会文化过程发生,他们肮脏,他们可怜,他们之所以是这样,是因为他们就是这样,除此无他。①

不再有谜团有待求解,也不再有深藏的真理。说到底,后现代性即所见即所得,一切都可以被制造为美丽的图像,除此无需多言。哲学家们的梦想已经实现,至少对某些人来说,真的不再有需要和需求,也不再有不适,但也意味着不再有希望。过一种后现代的日子,就是要活在无视之中,无视现代性的教益。2014 年秋季到纽约参加"下一波"(Next Wave)戏剧节展演的以色列戏剧《世界之盐》(*Salt of the Earth*)就是如此。面对一个无限苦难的战争离乱题材,这部戏主要是向观众展示木偶等现场表演和多媒体技术的精良配合。成吨的食盐被铺撒于地,这当然是一种古老的寓言,但这一堆食盐更重要的作用是可以随时被塑造成不同的山地、沙漠、道路景观,以便木偶、人和车辆的模型等"角色"可以置身其中。"现场"在此并不意味着太多。他们是要向观众展示,他们如何能够"点石成金",利用很少的物质材料,通过拍摄视角等方法,实现观众们在电视电影里熟知的那些场景。比如主人公躲在一座沙山背后目击军人射杀一队人随后用推土机掩埋尸体,哪怕对于第一排的观众而言,也仅仅就是几堆盐山上的一些模型、道具、木偶。现场的表演毫无时间感可言,也并不邀请观众进入这一时间。但图画美轮美奂,惟妙惟肖。

艺术家不能把历史看作一个静态的过程。哈贝马斯对历史进程的概括,可能适用于社会进程的一般情况,但不适应于艺术创作的视野。旧的语言已经衰退,蜕变为"宗教一体化力量的替代物",聊胜于无地抚慰着彼此分离的人群。如果艺术附庸于这种语言,无疑就会变

① 转引自〔英〕基恩·特斯特:《后现代性下的生命与多重时间》,版本同上,第172页。

为鲁迅所谓的"帮闲",而且还不能避免自身的随时的可替代性的资本运行逻辑。新的艺术语言应该植根于这种社会场景,才不会被当做"帮闲"。这是一个尚待解决的题目。1970—1990年代之间的当代表演艺术主潮,是回避了语言的问题,尽量减少使用语言,突出表演性的身体。然而在已经经历了这个时代之后,我们发现已经出现一种身体性更强的表演语言。在皮娜·鲍什的《交际场》(Kontakthof)中,那个被不断重复而又持续被忽视的呼喊"亲爱的"(Darling),作为这个舞蹈剧场中仅被使用的些许语言之一,就具有极强的身体性。此时,语言已经不是符号体系内滔滔不绝的交际,而是身体的一部分,不是作为线性时间的语言,而是作为表演空间的语言。这个不断被发出却不被接受的呼喊,一直持续,愈来愈激烈,然后又慢慢衰减。那位被呼喊的男士走了,其他人也走了。她的声音终于停歇。此后,"她"就退出了交际的空间。那位男士再次出现,拿着假老鼠来吓人,却不再有效果。交流的中枢已经在一场无望的语言努力之后被断绝。此时没有语言,但刚才的"Daring"的呼喊却言犹在耳。随后是经典的、皮娜·鲍什迷们非常熟悉的、结尾处的那段戏:无数位男士,伸出无数双手,反复不停歇地伸向"她",抓、挠、摸、捏。这场景真是语言无法描述,高度概括的皮娜·鲍什式细碎而精确的舞蹈动作,无言胜有言,是"后戏剧性剧场主义者"反文本的最好例证。随后的一场戏,也就是最终结尾的那场戏,也是如此:又一位女性出现,吸引走了男士们,然后又出现了别的女性,等等,大家又转成了一个圈,每个人都不断重复着代表着"交际场"的那些高度概括的皮娜·鲍什式细碎而精确的舞蹈动作:单手挠耳,双手揉搓交错,双手向下抚平衣角,单手向外轻轻一弹,深而倦懒地吐一口气,等等,循环往复。但无论如何,那句无限重复的"Daring"处在刻意回避语言的整体氛围中,仍然具有余音满耳的背景效果。所有的非语言动作都是对社群的嘲讽和解构,但这句语言,是唯一的社群性的召唤。它是语言在语言的废墟中重新开出的一朵

小花。

与皮娜·鲍什同一年出生（1940）的美国艺术家维托·阿克西（Vito Acconci），在 1970 年代也做了不少表演作品。其中，1973 年的视频表演作品《主题曲》（*Theme Song*）几乎可以看作是一个语言作品。在长达 40 多分钟的长镜头视频中，维托·阿克西脸凑近镜头，一直轻声说着话，唱着歌。整个屏幕只能看见他的脸，隐约看见他随距离变化渐小的身体。此时语言就是空间。有人从这些语言中解读出了反女性主义的内容。但与其说他是反女性主义，不如说，他是在重新而绝望地召唤一种社群性的存在。是在反对某些女性主义者对语言的本质化、对象化的使用。在这里，语言再次回到了身体。

维托·阿克西在 2010 年接受访谈时曾说，从意大利移民来纽约的父亲在他童年时期正在学习英文，有时给他读但丁，有时给他读科尔·波特和福克纳，并在这种双语环境中热爱双关语，有时父亲会说："先别看，蛋黄酱正在穿衣呢。"（双关语：mayonnaise is dressing 正在调制蛋黄酱）①这种戏谑性的双语环境正是身体性的。

像《主题曲》这样的当代表演艺术作品在这一时期还有很多，但无论如何，如前文所述，它们试图表现的，是人的精神生活的一个局部。然而，如果我们期待戏剧与电影作品能够展现更全面的人的精神生活，也会发现，语言总是会功能性地出现。即便是在那些"大师"的作品中。只有在某些时刻，语言突然突破了功能，变成了身体、社群、空间。在导演费里尼与演员马斯楚安尼合作的伟大电影《八部半》《甜蜜的生活》中，也还是有很多跟其他电影无甚区别的言谈场景，但总有一些不同的场景，因其独特的语言方式，会留在我们脑海中，比如《甜蜜的生活》夜半喷水池里与女郎在一起的那几句话。再如，《甜蜜的生活》全片的结尾，女孩隔着一点儿海水冲着男主角喊话，到最后我

① Karen Wright, *Vito Acconci*, http://www.interviewmagazine.com/art/vito-acconci-1#_, viewed on 2015/2/17.

们也不知道那到底是什么话，男主角也不知道，但这语言，恰是存在着的。

阿尔托曾说："一切真正的感觉实际上都是不能解释的，表达它就是背叛它，而解释它也就是掩饰它。"因为：

> 一切强有力的情绪，都唤醒了我们内部的"空"的理念。明了的语言阻碍了这种空的感觉，也阻碍了诗意从思想中出现。这就是为什么一个形象、一个寓言，一个掩饰真情流露的人物在精神上比之言词的清晰和逻辑性，有着更重要意义的原因。
>
> ……既然戏剧涉及生活中人与人，以及他们彼此之间感情与情欲的冲突方式，因此关键不是在戏剧中抛弃语言，要紧的是改变它的功能，特别是降低它的地位。并且不再把言词看成是引导人物性格达到外部目标的方法，而是把它看成另外的某种东西。①

① Antonin Artaud, "Oriental Theater and Western Theater"(1935), in *Selected Writings*, trans. Helen Weaver, edited and with an introduction by Susan Sontag, Berkeley: University of California Press, 1988, pp. 269—270. 中译文参见〔法〕安托南·阿尔托：《东方戏剧与西方戏剧》，收于《西方名导演论导演与表演》，杜定宇编，北京：中国戏剧出版社1992年版，第256—257页。

第四章
差异语境:反本质主义的表演实践

1930年代与达利等超现实主义艺术家交往甚多的法国精神分析学家拉康,在1950年代根据弗洛伊德对"本我(the id)—自我(the ego)—超我(the superego)"的划分,提出了对应的三元组合模型,由"想象(the imaginary)—象征(the symbolic)—真实(the real)"组成人类现实性的三个界域。想象界(the imaginary order)源自人在幼年前语言期的"镜像阶段"(mirror stage),是"自我"在前语言期的形成,是个体通过对他人以及外部经验世界的直观感知和欲望来认识自己。符号界(又可翻译为象征界 the symbolic order)则是一种语言的维度,语言的真实性并不重要,但它对主体产生了无限的意义网络。从一个人开始学习和掌握语言,那些甚至在他/她出生之前就开始包围和制造他/她的语言——比如星座、命运占卜——就开始影响他/她。就连他/她在死后可能会受到的言辞宽恕或谴责,所谓盖棺论定,也会在其生前就照射他/她的行动,与他/她的忠诚或背叛如影随形。符号界是人的主体性得以建构的领域,也是主体最能体验到的现实。而实在界或真实界(the real order)既不可能在想象界中被形象化,也不可能被符号界所表征,它是被彻底排斥的、完全无法被认知的,是处于创伤之

核心的真实经验,拉康曾说,"真实是不可能的"。

如果真实是不可能的,那么艺术就只能在欲望和语言错杂的想象界和符号界漂流。如前面三章所述,当代表演艺术的发生,是出现在表演者(创作者)朝向他者无尽冒险并以游戏的精神使用语言的时刻,此时欲望和语言的秩序被扰乱,表演的绵延时间也建立起来。就像奥地利演员和导演莱因哈特(1873~1943)曾经期望的,表演者"是现实与幻想之间最远的交界线上的人,他站在那里,双脚跨越这两个领域"①。此时,从想象和符号的两种秩序中暂时逃逸出来的表演时间,仍然站在想象界和符号界坚硬的基础上,但它触及了实在界的创伤。

拉康曾跟法兰西学院的华裔院士程抱一学习中文,但表示他不愿在中文和英文的语境中展开他的分析。这也许是暗示:语言的秩序更体现在单一文化语境的内部。跨文化的交流固然在更早的年代就已经跨越了语言的巴别塔,但那更多还是物质生产的交流,以及通过语言文字记录和翻译的精神生产的交流。而19世纪末期以来,表演的交流开始成为潮流。比如,莱因哈特1892年开始艺术生涯,1894年开始在柏林德意志剧院当演员,1905年成为该院经理,在他主持剧院的时期,率领剧团多次在欧美各国演出。而所演剧目,则是以德语文化之外的莎士比亚为主,20多年时间里演出莎剧近3000场。对于当时的新兴剧作家,他也不分本国他国,魏德金德、豪普特曼、皮兰德娄、萧伯纳,一概拿来。1897年,斯坦尼斯拉夫斯基与丹钦科在那次著名的十八小时马拉松式会面后,决意共同创建莫斯科艺术剧院。莫艺也经常演出外国剧作,并且因为1920年代著名的赴西欧和美国的巡演而成为跨文化表演的播种机。正是在这种跨文化的氛围中,表演艺术开始自觉,符号界传统的在单一文化之内的秩序形式受到挑战。电影在1890年代的正式诞生,也大力促进了跨文化表演的交流。1907年,曾

① 〔德〕莱因哈特:《戏的魅力感》,收于《西方名导演论导演与表演》,杜定宇编,北京:中国戏剧出版社1992年版,第131页。

有御史向清廷上奏折痛陈电影伤风败俗,因为戏园晚间增设电影放映,必须要灯光全暗方能开演,对传统道德风气危害甚大。由此小例可见一斑。

从身份、种族到性别,跨文化表演对既有的单一文化的想象和语言方式的影响都是值得注意的。当代女性主义学者朱迪斯·巴特勒提出"性别操演",这已有跨文化表演的因素。

问题只在于,当下的世界是否如某些艺术家和学者所忧患的那样再次进入一个"打着全球化的名义做生意而已"的新的中世纪?第三章所谈的语言游戏,在一个跨文化的语境中更容易表演,但如果全球化所带来的是异文化语境的高度吻合,那么说是新的中世纪并不为过。但另一种可能是,所谓跨文化交流和碰撞的活跃,从来都不是一个类似工业革命那样的批量过程,它从来都是游走于几乎是疏而不漏的想象界和符号界的铁网,在没有缝隙的地方遭遇缝隙。

从国别操演到性别操演

中国话剧的诞生,也是与西方戏剧译介到中国的历程同步,早期话剧上演的往往是外国剧作,最早有记载的演出剧目是春柳社 1907 年的《茶花女》《黑奴吁天录》,最早有广泛影响的话剧演出是 1920 年代前后易卜生《玩偶之家》热潮,都是中国人演外国人。

阿瑟·米勒 1983 年来到北京,导演他自己的代表剧作《推销员之死》。这个例子的特别之处在于它不仅是中国人演外国人,而且是由外国人来做导演,而且这个外国人就是此剧的编剧。阿瑟·米勒并不懂汉语,也没法比照中文剧本来注视演员的表演。他和演员之间的交流只能依赖英若诚的传译和解释。因此其中就包含了更多跨文化内容。

阿瑟·米勒的手记显示,当他刚到北京开始排练不久,他要求演

员谈一谈角色有什么让他们觉得奇怪的地方(they fell alien to),有什么中国人不会这么做的地方。担任老推销员威利的小儿子一角的演员,于是在英若诚的翻译下,表示难以想象一个中国人会在他的兄长已经说要去睡觉的时候还持续不断地跟他说话。随后英若诚和阿瑟·米勒进一步解释:这不是礼貌与否的问题,而是当一个中国人感觉到该说的都已经说了(a recognition of the limits)、继续说下去将是无效的,他就会打住。① 对于类似的一些疑问,阿瑟·米勒没有在手记中直接作答,而是转而回忆了1950年代与著名导演卡赞一起排演该剧的时候安排演员角色的往事。当时有个著名的喜剧演员不愿意接受老推销员威利这个角色,认为没有观众愿意看这么悲伤的故事,后来米勒和卡赞商量,让他最终接受担任查理一角。"一个成熟稳重的角色,他说话办事都很可靠。"米勒大概是想用每个人自我个性认同的差异来比较文化差异。

　　他随后描述了他针对演员的另外一个疑虑的策略。扮演威利在波士顿的"情人"的女演员问这个角色是不是一个"坏女人"。英若诚随即解释,对于中国人而言,一个"坏"女人才会如此胡来。米勒感觉到英若诚的这个解释也并无讥讽,他想了想,觉得演员们大概都期望这个角色并非坏人、并非妓女,于是取其便利地告诉大家,她是一个孤独的女性,有着普通的办公室工作,她由衷地喜欢威利和他唠叨的说话方式还有他的悲苦。说完之后,他发现大家都相当释然,于是很难再开口加上一些补充解释——诸如她和其他一些推销员也有类似关系,但她仍然并非妓女,也不是坏人。当然,米勒也认为在美国的一些地方这些东西也很难解释。在做完这些之后,米勒还是不能确信演员们是否的确把她的行为当做非恶劣行径来接受,但他还是带着模糊的希望:她不要演成一个中国荡妇就行。随后,他还在手记里加了一句

① Arthur Miller, *Salesman in Beijing*, New York: Viking Press, 1984, pp. 20—21.

有趣的评论:

> 我不信赖他们对于西方人在性问题方面的概念,虽然我对中国人这方面的事情也毫无经验。①

这本身只是一句几乎轻描淡写的评论,但折射出来的是两种彼此有差异的主体认同方式以及各自深深的"成见"。时光流逝,今天的读者再看这本书,有些地方可能感到平淡,因为当年的有些文化差异,现在已经淡了很多。但"成见"往往是去旧迎新,两种文化之间的欲望和想象方式总是会有所区别,而这部手记展示的恰恰就是它们的碰撞。演出最后大获成功,当然不是因为演员彻底化身成为美国人,但他们也远远地超出了当时的中国人,他们把推销员、情人、自杀和保险公司之类这些在当时中国文化的想象界和符号界不存在的东西演活了,仿佛它们本身就存在于当时的中国现实社会生活中一样。与其说这是米勒认为的、在寻找"人性的共识",不如说这是创造出了一些新的、不存在的东西。它打破了二元对立的所谓中国人/美国人的文化概念。

这个例子其实还体现了一些性别表演的问题。女性主义学者多恩(Mary Ann Doane)曾经指出:过多的女性气质,是与荡妇一致的,肯定会被男性看作邪恶的化身,每次她们表演她的性以规避语言和法律时,都会被诽谤为邪恶,而她们颠覆的律法和语言都依赖于主导观看的男性气质结构。② 在阿瑟·米勒的描述中,那位女演员仅仅只有一句问话,然后就几乎是英若诚和米勒之间在男性内部的解释和妥协。至于那位女演员到底在想什么,我们从这部手记里无从得知。

但这毕竟是在跨文化语境之中,米勒对于文化差异非常警惕。如果不是这样,他大概是必然要把他那些关于一个"不坏"但是与不少男性保持关系的女人的各种解释讲述出来——即便他也明知道这些解

① Arthur Miller, *Salesman in Beijing*, New York: Viking Press, 1984, p.24.
② 〔法〕多恩:《电影与伪装:建立女性观众的理论》,选自〔美〕麦克拉肯主编,艾晓明、柯倩婷副主编:《女权主义理论读本》,桂林:广西师范大学出版社2007年版,第332页。

释"在美国的很多地方"也说不过去。实际上,这几乎是纽约男性对周末度假胜地波士顿的一种异性想象,延续至今。是对文化差异的警惕,使这些津津有味的老生常谈被及时止住。而且,这就有机会使这个人物形象既跨越所谓中国人/美国人的文化概念,也游离于男性对女性的"主导观看"的欲望和语言律法、游离于女性对男性的语言优势的迎合。

就像多恩所分析的,这种迎合往往是不自觉的,往往采取一种颠覆的姿态也更会依赖于主导观看的男性气质结构。英国电影学者劳拉·穆尔维(Laura Mulvey)在分析反映女性试图挣脱性别规范的电影时指出,她们的反抗姿态是坚决的,遭遇是切身的,但为什么"即使女主角抗拒社会上明显存在的压力,最终她还是会被这个社会的无意识法则所捕获"[1],她们的反抗总是以一方的死亡或象征性死亡作为终结,这些从尝试沟通到死亡突变的结尾宣告着男性和女性的彻底决裂。但从另一方面说,它无意识地强化了性别对立的模式,使女性的突破希望变得更加渺茫。劳拉·穆尔维曾不无悲观地认为:这类以女性视角为特征的情节剧为父权制起到了"安全阀"的作用,性别和家庭的意识形态矛盾通过情节剧释放出来,使其在现实中不造成威胁,因为意识形态的矛盾才是情节剧的推动力和具体内容,女性对这类电影的认同不在于发现了自我,而是在"目睹这类父权制的内部崩溃产生了令人眼花缭乱的满足感"[2],这释放了她们反弹的压力,使意识形态得以继续安全地运行下去。

当然,这并不意味着齐泽克继承拉康理论所分析的就是绝对必然:区别是人类定义中无条件的存在、差别刻入了符号秩序的结构之

[1] 〔英〕穆尔维:《视觉快感与叙事性电影》,转引自〔英〕索海姆:《激情的疏离:女性主义电影理论导论》,艾晓明、宋素凤、冯芃芃译,桂林:广西师范大学出版社2007年版,第87页。

[2] 〔英〕索海姆:《激情的疏离:女性主义电影理论导论》,版本同上,第87页。

中,是一个人就必须活在某种区分之中就必须被以某种方式来区分。[①]劳拉·穆尔维分析的是情节剧。而当代表演艺术,则有可能在差异语境中获得不以区分而存在的操演方式。

针对打破性别二元论中遭遇的种种困难,美国学者朱迪斯·巴特勒(Judith Butler)在1990年出版的《性别麻烦》一书中提出了"性别操演"(gender performativity)这一著名概念。巴特勒提出这个概念本来是针对社会行为,但这也更可以看做是对表演艺术的重要理论启发。

巴特勒从"操演"的角度缓解性别认同的危机,认为"性别"只是一种想象性的构成,不存在既定的性别或者性别标记,它们都是能动性地被操演出来,但是有能动性并不保证面具的背后必定有一个能动者的主体。

对于居于日常生活中的人而言,认识到这种想象性和符号性的构成,并不能造成什么改变,而一种自觉的表演则有不同的可能性。

大量的女性主义理论和文献假定行为的背后有个"行动者",这些论点认为没有一个能动者,就不可能有能动性,因此就没有了改变社会中的统治关系的潜能。但巴特勒认为,正是对这个最终意义上的"行动者"的迷恋,企图为它做出根本定义的倾向局限了女性主义的发展。这个发现,暗合前文所述的当代表演艺术中的"丑角"概念。

"性别操演"理论指出:性别具有操演性,即它建构了它所意味的那个身份。同时,在性别表达的背后没有性别身份,身份被认为是它的结果的那些"表达"通过操演所建构的。[②] 它包括两个方面:一,性别的操演性围绕着进一步转喻的方式运作,即我们被奴役于对性别本质化的期待,这种期待的结果是生产了期待的现象本身;二,操演不是单一的行为,而是一种施加于身体的不断重复的仪式。相比而言,自

[①] 〔斯洛文尼亚〕齐泽克、〔英〕戴里:《与齐泽克对话》,孙晓坤译,南京:江苏人民出版社2005年版,第85页。
[②] 〔美〕巴特勒:《性别麻烦:女性主义与身份的颠覆》,宋素凤译,上海:上海三联书店2009年版,第34页。

然化的性别认识对真实构成了一种先发制人的暴力,"操演"理论意在说明那些我们以为是真实的、自然化的性别,以及合理的性别规范,如身体的异性恋互补性、正确的男性气质和女性气质等,实际上是一种可变、可修改的真实。但是之所以性别的可变、可修改性得不到承认,是因为性别的形成与规范性实践共同建构了身份,建构了主体内在的一致性,也就是人始终如一的特质。人的一致性与连续性并不是有关人的一些逻辑或分析的要素,而其实是建构和维系社会的理解规范,"它通过定义什么是'可理解的性别',建立并维系生理性别、社会性别、性实践与欲望之间的一致与连续"①。巴特勒指出,规范性的解释试图解答哪些性别表达是可以接受的,然而什么可以有资格成为"性别"这个问题本身,就已经证实了广泛存在的规范性权力的运作。因此那些不符合性别规范、不一致、不连续的关系一直是律法禁止和生产的对象。

巴特勒的"性别操演"理论有着浓厚的结构主义和符号语言学背景,有福柯的话语理论和系谱学、奥斯汀的言语行为理论、德里达的引用、反复理论的渊源,成为性别研究领域的革命性理论。从出发点而言,它是针对社会行为,因此也受到一些攻击——认为它忽视了性别的生理性和自然性。1987年,巴特勒出版了她的早期著作《欲望主体》(*Subjects of Desire*: *Hegelian Reflections in Twentieth-Century France*),从福柯和德里达的理论来分析黑格尔的精神现象学。这本书使用了后结构主义语言学的观点——语言并不是个体性的,个体对于语言有一种不可控制性,个体讲话者被剥夺了控制自己表达的权利——从而得出分析,主体不是个人的,而是形成中的语言结构,主体的地位不是被给予的,它包括在无休止的形成过程之中,它可以通过不同的方式重新进行假定和重复。这种主体理论是"性别操演"理论

① 〔美〕巴特勒:《性别麻烦:女性主义与身份的颠覆》,宋素凤译,上海:上海三联书店2009年版,第23页。

的基础。巴特勒的"性别操演"理论包含了幽微的理论建设和鲜明的革命立场,它的立场在于,延伸了波伏瓦"女人是造就的"观点,强调女性是某种我们"做的"东西,而不是我们"是的"东西,不强调性别认同是表演,因为这预先推论了正在做这种表演的主体和行为者的存在,而强调表演先于表演者存在。这种基于女性主义立场的、反直觉的看法导致许多人拒绝她的表演理论。

但我们如果从女性主义立场稍稍再进一步,或者说,再还原一步,就可以感知"性别操演"理论不以社会运动为坐标的、幽微闪烁的理论光芒。如果仅从社会运动而言,巴特勒原先的出发点相对集中在西方同性恋运动,而且强调"易装"(Drag)对于"性别操演"理论的重要意义。而时至今日,西方同性恋运动在法理角度几乎大获全胜,西欧主要国家和美国的所有州都已经实现同性恋婚姻合法化,而"易装"也成为西方国家的都市街头一景。的确,"易装"通过戏仿程式化的社会性别,暴露出社会本身的模仿性结构及其历史偶然性,嘲讽了本质主义的性别身份,但它本身也正在制造一种并不具备流动性的新的本质化。虽然巴特勒也在2004年出版的《消解性别》(*Undoing Gender*)中指出,她并不是要颂扬易装,把它当做正确、模范的性别表达,而是为了说明自然化的性别只是一个"仿品的姿态","易装"证明的是性别"真实"的本质是脆弱的,但同时,她"坚持认为性别具有操演性并不是简单地坚持制造愉悦、颠覆性的画面的权利(易装、变性等),而是将复制和挑战现实所依赖的、引人注目的、有影响的种种方式寓言化"[①],这种主动性显然是同性恋运动中的"易装"所无法实现的,它是一种超出社会运动的理论诉求。

法国著名的女权主义学者伊里加雷(Luce Irigaray)在1977年出版的《此性不是同一性》(*This Sex Which Is Not One*)中曾经强调支持运

① 〔美〕巴特勒:《消解性别》,郭劼译,上海:上海三联书店2009年版,第30页。

用夸大女性气质的姿态,并认为这集中体现在她们刻意形成的无法破译的女性化语言上:她们经常通过一个咕哝、一个惊呼、一个耳语、一句没说完的话不知不觉地岔开话题。当她重新回到原来的话题时,谈话又要从其他有快感或痛感的地方再次开始。当人们听她们说话时,不得不使用第三只耳朵,才能听到另一意义;意义在经历这样的变化过程,她在进行自我编造,她既能不断地拥抱词语,同时又要抛开它,以避免使意义在词语中固定和凝结下来。它只是稍微溢出所要表达的意义。想让女性重复自己的话以便表达得更清楚将是徒劳的,她们已经回到了自身内部,那个沉默的、多样的、弥漫着爱抚的私处里面。如果你坚持问她们在想什么,她们只能回答什么也没想。① 然而时至今日,很多受过教育的女性在日常行为中回避这种夸大女性气质的姿态,使它有时反成为男同性恋群体的一个行为标志。这体现出社会主体构造方式的强大惯性,它总是在制造新的、在一定时期内具有某种本质性的差异和分类方式。

在有些学者看来,巴特勒的理论似乎导致了一个新的性别时代,导致了"新的"性别自由观:开放地对待性别"他者",任何人都可以自由地表达性别和性倾向,承认多样化、自由化的家庭组合,等等。的确,在西方国家,正式场合第一次见面自报姓名之时,有时"你喜欢的被称谓代词"(preferred gender pronoun,缩写 PGP,有时直接简称 preferred pronoun)已经成为一个必须的组成部分,你可以忽略你的自然性别而自主选择愿意被称为"他/他的"(he/his)或者"她/她的"(she/her)。甚至已经无需任何"易装"的外在扮演。但这种"自由"的脆弱的本质化倾向,在人们私下交流场合指称一个人的时候所发生的称谓混乱中表现得淋漓尽致。当主体试图建立起能够争取社会公共认同的"自由的"个体认同选择时,总是会招致社会语言框架无情的冲击。

① 〔法〕伊里加雷:《此性不是同一性》,选自〔美〕麦克拉肯主编,艾晓明、柯倩婷副主编:《女权主义理论读本》,版本同上,第347页。

所谓政治正确的共识只是导致了一种文质彬彬的礼貌,使得这种冲击藏在暗处、变得仿佛客客气气。性别、种族、阶级等身份认同,都有这个问题。这在下文讨论齐泽克关于法国《查理周刊》伊斯兰极端主义恐怖屠杀事件的发言时,还会进一步分析。

巴特勒认为"操演"理论的核心在于,性别是一个扮演的问题,只有当女性意识到自己是在扮演女性或男性,她们才不会为身份问题过于焦虑,因为她们与社会规范保持了一定的距离而不会导致过分认同或过激反抗。这其实是一个当代表演艺术的表演者的问题,而远非一个日常生活中的行为主体所能承担。巴特勒认为性别操演的真正目的不在于消解性别,而在于打破对身份内在一致性的假设,使性别差异的框架越过二元进入多元,多元性的发现意味着我们存在的那种处于自身之外的特征,对作为人而生存下来的可能性是至关重要的,"对性别问题而言,重要的不仅是要理解有关性别的标准是怎样形成、自然化、并被作为假设而建立起来的,而且要追求二元性别体系受到争议及挑战的那些时刻,要追寻这些范畴的协调性遭到质疑的那些时刻,要追寻性别的社会生活表现出柔韧性、可变性的那些时刻"①。也就是说,建立性别操演的观念,不是为了确立一种新的性别化的生活方式,而是为性别打开可能性的领域,不去强制规定什么形式的可能性,这种去本质化的努力,其实就是一个当代表演艺术的命题。只有强调表演的自觉,才能尝试主体性的去本质化,并且使这种具有"柔韧性、可变性"的主体操演方式不以"台上/台下"为分隔,永远承受"这些范畴的协调性遭到质疑的那些时刻"。对于处于日常行为中的人而言,这种质疑也就是齐泽克一直强调的大他者的质询,是主体不得不接受规训并寻求连贯性、一致性的主体行为方式的原因。只有对于自觉的表演者而言,"这些范畴的协调性遭到质疑的那些时刻"才并不构

① 〔法〕伊里加雷:《此性不是同一性》,选自〔美〕麦克拉肯主编,艾晓明、柯倩婷副主编:《女权主义理论读本》,版本同上,第221页。

成一种压力。

在当代一般的叙事性影视和戏剧作品中,演员承担的往往是看上去自然而然、其实是被塑造出来的女性形象,她符合某种正或反的本质化设定。就像前文引穆尔维所分析的,反映女性试图挣脱性别规范的叙事性表演作品,也制造了新的、属于社会"安全阀"的本质化设定。要突破这种设定方式,传统的叙事性情节往往是不可靠的。

但也有例外。前面提到过莎士比亚戏剧中的小丑,举了《第十二夜》为例,薇奥拉通过女扮男装,使自己成为主体性空无的小丑。其实,在莎剧中,女扮男装、男扮女装的情况经常出现,但它不属于争取社会公共认同的"易装"(Drag)。在另一部喜剧《皆大欢喜》中,有这样一场戏:

被放逐的罗瑟琳,女扮男装,遇到了心上人奥兰多。奥兰多向这个陌生人"他",吐露了自己对罗瑟琳的爱。而这个"他"表示,奥兰多可以把自己当做罗瑟琳,排练爱的表白。罗瑟琳此时的社会认同是男性,不承担作为女性的身份,因而可以大大地跳出女性罗瑟琳的角色设定。比如奥兰多说"我很愿意把你当做罗瑟琳,因为这样我就可以爱着她了"。罗瑟琳的回答是"好,我代表她说我不愿接受你"。若她真的必须承担女性身份,她是不太可能代表自己说"我不愿接受你"的。社会对女性的认同不许可这种俏皮反应,或者准备了对这种俏皮反应的惩罚机制。然而这里则可以,就像前文所说"操演"理论的核心:当女性意识到自己是在扮演女性或男性,她才不会为身份问题过于焦虑。奥兰多接着说"那么我代表我自己说我要死去"。若作为女性,罗瑟琳也不可能说出"不,真的,还是请个人代死吧",并列举各种爱情传说中著名的殉情人物,指出"这些全都是谎;人们一代一代地死去,他们的尸体都给蛆虫吃了,可是决不会为爱情而死的"。果然,奥兰多对女性的基本认识开始发挥坐标定位的作用了,他吐露心声,说"我不愿我的真正的罗瑟琳也作这样的想法",同时为自己掩饰道"因

为我可以发誓说她只要皱一皱眉头就会把我杀死"。罗瑟琳继续追击,说"我凭着此手发誓,那是连一只苍蝇也杀不死的"。但是她此刻的性别"操演"态度使得她毫无性别问题的焦虑,因而也就不会带有抬杠的心理压力,在对话的胜利之时,毫无凝滞感伤地一转,从"不可知的他者"转而扮演符合对方想象的"他我",满足一下男性的身份需求:"但是来吧,现在我要做你的一个乖乖的罗瑟琳;你向我要求什么,我一定允许你。"于是男性可以方便地求爱,"那么爱我吧,罗瑟琳"。罗瑟琳也简洁地答应"好,我就爱你",但是加上了一个游离于对方的期待之外的、非常调皮的附注:"星期五、星期六以及一切的日子。"奥兰多大概对此有点困惑,补充问了一句,希望得到更加明确的肯定:"你肯接受我吗?"罗瑟琳的回答再次变成了"不可知的他者",她说,"肯的,我肯接受像你这样二十个男人"。男性果然立刻又陷入了困惑,作为他者的女性的不符合预期使他失去了定义自己的坐标。他几乎不相信自己的耳朵,只能生理反射似的应了一句"你怎么说"。罗瑟琳问他"你不是个好人吗",他也只能相当缺乏确定感地说,"我希望是的"。但这其实是作为性别操演者的罗瑟琳下的一个套,"他"得到了意料之中的回答,接着说"那么好的东西会嫌太多吗"而彻底让对方掉进套中。这样的对话持续了很久,充分展示了莎士比亚在这个问题上的高超控制力。他没有当代理论的理性分析,但他塑造的罗瑟琳这样的女性角色,具备了"要追寻这些范畴的协调性遭到质疑的那些时刻,要追寻性别的社会生活表现出柔韧性、可变性的那些时刻"的反本质主义特征。

回到中国人演外国人的话题。为什么会出现上海电影译制厂1980年代译制片的辉煌?《巴黎圣母院》《红与黑》《简·爱》等译制片在中国放映的时候,深受观众喜爱的到底是什么?外国人的脸还是中国人的声音?1980年代译制片的辉煌是建立在从1950年代就开始积累的一种对表演的掌握能力的自信之上。观众能够深度地接受外

国人的脸与中国人的声音的合体,证明在此出现了一种既非中国人也非外国人的内容,或者说,既是中国人也是外国人。译制片在1980年代达到最鼎盛时期,是因为文化的交融碰撞到了文化范畴的边际线,"中国人"或者"外国人"于是并非一个保守的、谨守边界的、向内收缩的范畴,而是彼此相互扩张的范畴。一个中国人的声音是从来不这么说话的,但此时他/她如此说话并不被认为是不真实:

> 菲比斯:啊!宝贝,真的,我过去常常嘴上谈情说爱,那说不定是为了讨人欢喜,可是,我爱你是一心一意地爱你,我不需要用美丽的辞藻。我要有妹妹,我爱你而不爱她;我要有全世界的黄金,我全都给你;如果我妻妾成群,我……
>
> 爱丝美拉达:我是你最宠爱的。撒谎!我知道这一套。
>
> 菲比斯:我说什么叫你生气了?
>
> 爱丝美拉达:没什么,千篇一律的调子,谁都会唱,谁都会唱。让我伤心的,不是你对我的说谎,我伤心的是我还爱你。(《巴黎圣母院》,胡庆汉、李梓配音表演)

在传统中国人的生活环境中,没有这样的语境,但是当他们以两个外国人的名义生活在别样的文化语境之中,却堂而皇之地用汉语说出了汉语不容易说出的话,可见汉语本身也有其"柔韧性、可变性的时刻"。李梓与胡庆汉这段配音表演,尤其是在声音的轻重缓急上突破了汉语的表现习惯,而且在此前的中国话剧和电影表演中也并非绝对不会出现,尤其是在旧上海。但声音与表情动作等同时呈现在表演中,刻画一种与传统中国人不同的形象,往往难免夸张。配音表演则不同,它与外国人的表情动作这个"他者"高度吻合,而后者则是在文化交流的视野中具有本真性,不承担"夸张"的指认。

译制片在1980年代结束之后的衰落,在于观众和配音表演者都认识到配音表演并不具有本真性。在译制片的黄金时代,很多不同时期、不同国别的外国电影在同一时期被引进,成为配音表演的绝佳创

作素材。而在此之后,越来越多的外国电影尤其是美国电影被同期引进,大家发现外国人说话并非如此,观众和配音表演者也就同时丧失了对表演的掌握能力的自信——演员们越是去模仿现在的外国人的腔调,他们就越体现出和这些真的外国话之间的差别。而此前,则是在中国话和外国话之间找到了一种"神似",反而不容易被钉在"比较真伪"的十字架上。

朱生豪对莎士比亚剧作的翻译,也是一件类似的事情。它与中国话剧的起源相吻合。而莎士比亚戏剧并非话剧,而是诗剧。朱生豪的翻译却把它散文化。后来卞之琳曾经尝试恢复莎剧的"本真性",用诗句来翻译诗句,也被认为传达出了"原文"语言中的节奏感。但毕竟也会有这样的尴尬:越是模仿莎士比亚的诗歌语言,就越体现出与外国语言之间的差别。反倒是朱生豪的散文化译文影响深远。它也并非是一种传统的汉语,它拓宽了汉语的言说范围,给一代又一代的表演者提供了"差异语境"的契机。

黄纪苏翻译改写、孟京辉导演、陈建斌主演的《一个无政府主义者的意外死亡》和赖声川"表演工作坊"排演的《绝不付账》,一个使用北京话,一个使用台湾普通话,却能把编剧和演员达里奥·福的这两部意大利作品"神似"地演绎出来,无不向我们揭示了"差异语境"的表演意义。当一个意大利的无政府主义者用天津话念出快板书词"我来到天津卫,我嘛也没学会"的时候,当《茶馆》的标准台词和北京腔调出现、无政府主义者被尊称为"无爷"的时候,有些边界开始消融。①
"表演工作坊"排演达里奥·福的戏是把剧中人物的背景放到当代的中国台湾——虽然并未明言是在台湾——这样更贴近观众,使大量台

① 当下的另一个问题在于,语境的边界部位永远是不稳定的,曾经的"边界",可能早已变成现在的某一范畴的"内部"。这也是第二章讨论"表演的文本"之"重演"的核心问题。也就是说,如果今天还是按照当年演出《一个无政府主义者的意外死亡》原封不动的"表演的文本",哪怕还是陈建斌来主演,有没有可能仍然散发出当年那种突破性的力量?如果要做出调整,那么这种调整应该是什么样的?

湾普通话甚至闽南话的使用变得合法。这是相对保守的做法。其实大陆版《一个无政府主义者的意外死亡》更是有意识地挑衅语境的边界。这和美国纽约伍斯特剧团(Wooster Group)偏要用白人女性来演黑人男性、演绎奥尼尔的《琼斯皇》的自觉意识如出一辙。

大众文化心理：从解疆域化到幻想的瘟疫

溯回到表演艺术发生之前的史前史，文本主义时代的晚期，有很多作家已经不得不在相异文化语境中求生存。现在被认为是英语戏剧代表作家的王尔德，他的《莎乐美》最早竟然是在1891年用法语首先写成的，直到三年后才有英语译本出版。王尔德在短暂的黄金时代之后在伦敦经历入狱等系列事件，并在1900年英年早逝，不能不说跟一种文化语境内部根深蒂固的惯性和保守性相关。作家的艺术工具是语言，它首先诉诸"言"而不是"象"，天然地与决定性地由语言建构起来的一种符号界发生抵触。

另一个例子是挪威剧作家易卜生，他二十岁开始从事戏剧创作，曾有六年时间在国立剧院担当舞台监督和导演，期间指导过一百四十余部剧作演出，产量极高，但其中大部分是"佳构剧"。其后五年，他担任挪威剧院的艺术导演，执导和创作的剧作均属浪漫主义的旧式职业戏剧，都是在传统的文化语境内部许可的范畴之内。一般认为，直到《社会支柱》(1877)才标志着易卜生正式步入现实主义，但与其《玩偶之家》(1879)和《群鬼》(1881)相比，这还是很温和。而且，我们现在认为是"现实主义"的这些剧作，当时都曾遭遇巨大的敌意。

1879年《玩偶之家》在哥本哈根皇家剧院首演时，剧院的剧本审读员均认为，结尾时妻子娜拉弃家出走在心理上说是令人不快的。尽管该剧明显不同于"佳构剧"，表现手法简洁经济，远超同时代人，而且没有流血、流泪等常见的情节剧技巧，但是其内容却引来了观众的

敌意。

这段当代表演艺术发生的史前史非常耐人寻味。《玩偶之家》也似乎经历了文化交流,但在一种近乎中世纪的氛围中,并无所谓多元碰撞;每次的结果都是相似的:在德国上演时,易卜生被迫写了一个所谓"大团圆"的结局,以免别人不经同意就随意改写,这一结局便是娜拉既想离开丈夫又舍不得孩子,最后心力交瘁,猛然倒在地上。但这一结局显然仍不能让观众满意。1882年该剧的英语版首次在刚刚归属美国30多年的威斯康星州的新兴城市密尔沃基(Milwaukee,当时较多德国移民)上演,被阉割性地改写并题名为《老夫少妻》。1884年在伦敦上演时,该剧的地点被改成了英国,剧名改为《小题大做》,结局被生生篡改为夫妻二人泪眼盈盈地重归于好。可见,表演人物线的背后,往往是社会人群对人生世事的一般看法。在相对保守的社会格局中,这种主体认同缺乏任何质疑。

到了1889年,该剧被人重新翻译,并再次搬上伦敦舞台。这次是在一个窄小、不起眼的剧院里为一小群稀稀落落的观众而演出。这次演出标志着英国戏剧界对易卜生的首次承认,但观众的反响大多持谴责态度。易卜生剧作中那些非英雄式的人物显然不为多年来看惯了传奇式情节剧的人们所欢迎。该剧被认为是沉闷的,没有舞台效果,几乎完全缺少戏剧行动,而且内容是不健康和病态的,是对女性的堕落表示反常的新式崇敬,那个声名远扬的结尾既不道德又根本没有戏剧性。《戏剧》杂志抨击该剧"气氛可怕,全部是自己,自己,自己!一伙本性没有丝毫高贵气质的男女。男人无良心,女人无柔情,一群不可爱、没趣味和令人讨厌的人"[①]。这次演出后,该剧进行了巡回演出,最后于1895年又来到美国,这次是在美国年龄略长的中心城市纽约。当时纽约的观众对娜拉这一新女性的形象和演员新的表演方式

① 〔英〕J. L. 斯泰恩:《现代戏剧理论与实践》,刘国彬等译,北京:中国戏剧出版社2002年版,第77页。

表示认同。1897年萧伯纳就《玩偶之家》发表评论,指出"仍然在戏剧界流行的、认为任何人都能上演易卜生的剧作这一讨巧的观念几乎是经不住实践的检验的"。而著名作家叶芝非常反感此剧。①

《群鬼》的接受也经历了一个更艰难的阶段。易卜生曾写道:"继娜拉之后,阿尔文太太就得出来了。"《群鬼》作为《玩偶之家》的续编,表现了阿尔文太太,即被说服后继续待在家里的娜拉,结果却发现儿子从父亲那里染上了梅毒。该剧的题材仍是责任和自由的问题,但涉及更多禁忌话题,因此对此剧的敌对反应更为激烈。《群鬼》被认为在病理学上是猥亵的,欧洲仿佛不是若干独立的国家而是一个整体,没有剧团敢于尝试首次演出,甚至很少有人愿意在家里收藏此书。1882年该剧以挪威语在美国的新兴城市芝加哥(1837年建市,仅比密尔沃基早约10年)首演,不能不说是表演史上的一件趣事。1887年《群鬼》在德国遭禁演而被大加宣传,并以《鬼怪》或《父亲的过失》为标题巡回演出。1891年《群鬼》在伦敦皇家剧院进行了仅一场非公开性演出,恶评甚嚣尘上,被称为"公开进行的肮脏表演"。

表演艺术自觉之前的欧洲,各种文化交流也仅仅是在储备力量,它需要依赖语言,还敌不过种种保守思维对戏剧之于生活情境的更复杂幽微的刻画所感到的惧怕、逃避和憎恨。

齐泽克专门著有《幻想的瘟疫》一书,分析有些属于想象界而非真实界的东西,一旦得到活人的体认,就会像病毒一样自己繁殖起来。幻想之所以得到信任,是因为信任者认为:虽然这不是真的,但比真的

① 叶芝甚至在《自传》里回忆在伦敦观看《玩偶之家》的首演时这样评论道:"在思想深处我被一分为二了,我讨厌这出戏,我实在无法赞赏如此接近现代、受过教育的人所说的话的那种对白,因为在其中根本没有音乐性和风格可言。随着时间的流逝,易卜生在我看来变成了十分聪明的年轻记者所精心选择的作者。然而我和我的这一代人均无法逃避他,因为我们结交的朋友不同,但我们却有着共同的敌人。"他还在《戏剧与争论》中写道:"易卜生的诚实和逻辑推理为我们时代所有作家所望尘莫及,我们全都尽力在他手下想把这学到手;但由于他缺乏美妙生动的语言,他不是逊色于各个时代最伟大的作家吗?"见《现代戏剧理论与实践》,版本同上,第131页。

更好。幻想变成了救赎式他者,变成了神,让信仰它的人"把空洞的姿态当真,把被迫的选择当成真正的选择"①。这也就使得一种文化语境内部的边界性总是倾向于向内收缩的、保守的。即便在当代,这种保守会被"自由选择"装点起来。早在20世纪下半叶,法兰克福学派的阿多诺等思想家就批判过启蒙理性异化为实证主义和"自由选择"的虚假性。齐泽克从主体个人心理的角度也做了精辟分析:

> 社会中的一切都会遇到一个矛盾点,当主体走到这一点时,他会被要求完全出于自己的选择,自由地接受强加于他的一切(比如说,我们必须爱祖国、爱父母,等等……)。这个矛盾也就是自由选择必须接受的,也就是假装(作出样子)选择是自由的,可实际上根本就没有选择自由……②

齐泽克还援引了布莱希特的戏剧《顺从者》(又译:说是的人)中的情节:那个年轻男孩被要求自由地服从命运的安排,无论命运是什么(在剧中是被抛下山谷)。男孩的老师这样教诲他说,通常,人们会询问受害者,是否认同命运的安排;但同时,通常那个受害者也会说是的。这非常像某些(无论国内外)主旋律戏剧的情节安排,坏人在好人的劝导之下,必须"自由地选择"醒悟,区别在于,主旋律戏剧的安排往往是体验式的,演员要在表演过程中选择相信这个过程("自由地选择"),而布莱希特则会让自己的演员既体验又冷峻地审视这一过程,也就是说,通过戏剧的艺术实践来击碎幻想。如齐泽克所言,"真正的艺术巧妙地操纵幻想,愚弄了幻想对思想的管制,从而揭露出幻想的虚假本质"③。

这就是表演艺术发生的意义所在。表演既是身体性的又是理智

① 〔斯洛文尼亚〕齐泽克:《幻想的瘟疫》,胡雨谭、叶肖译,南京:江苏人民出版社2006年版,第39、36页。
② 《幻想的瘟疫》,版本同上,第34页。
③ 同上书,第24页。

性的,它不完全依赖语言,它可以不需要借助换一个国家、种族、性别来制造"差异语境",它有可能在同一种文化语境的内部寻求缝隙,使"差异语境"随时发生。

甚至语言本身的功能也在某种"表演转向"的范围中发生改变。国际表演研究开始讨论"文本的表演"。表演难道不需要依赖表演者的身体吗?写作有可能成为身体化的表演吗?

2015年年初,震惊世界的法国巴黎《查理周刊》伊斯兰极端分子恐怖屠杀事件之后,齐泽克写了一篇让全世界的文字工作者大为吃惊、难以消化的文章:《最坏者真是充满了激情的强度吗?》(Are the worst really full of passionate intensity?)如果仅看这篇文字,可能不明白为什么这是表演。必须把它置于前文提到过的提诺·赛格尔的表演艺术关键词"境遇建构"的视野——《查理周刊》主编等人在巴黎光天化日之下、因嘲讽伊斯兰教的漫画获罪而惨遭屠戮,这种身体性是血淋漓真实的,此时齐泽克出来发言,戏讽性地将伊斯兰原教旨主义者称为"最坏者",并且作出这样的分析,用自己的身体性来为语言衬底:

> 相比真正的原教旨主义者,恐怖主义的原教旨主义者总是深深地受到困扰的、受到迷惑的、对不信教者的罪恶生活着迷的。他们感到,与罪恶的他者作战,正如与自己的诱惑作战。假如伊斯兰教徒感到他们受到一份讽刺周刊报纸那愚蠢的讽刺画所威胁的话,他们的信仰是多么脆弱啊!原教旨主义的恐怖主义并非根植于恐怖主义者对他们自身优越性的信服,……不是文化差异(他们努力去保护他们的身份认同)的问题,而是一个相反的事实:原教旨主义者已然跟我们一样,他们内化了我们的标准,并以此来衡量自身。具有悖论的是,原教旨主义者真正缺乏的正是一

些关于他们自身优越性的真正的"种族主义的"证词。①

在此,他不再是像过往的启蒙理性的思想家,试图说服大家相信所谓信奉原教旨主义的恐怖分子是深陷在全球化进程中的消费主义里不能自拔,并且深感在全球市场格局中的自卑,所以强烈感觉到讽刺漫画的刺激,乃至实施杀戮。他也未必要说服大家,所谓西方民主自由格局中对伊斯兰教的宗教多样性的尊重,加重了弱势文化信仰者的自卑。如果想到齐泽克说这些话是将自己置于与刚刚被杀的《查理周刊》主编相似的敌对危险中,这些言语背后的身体性就展露无遗。这篇文字的核心精神在于对《查理周刊》事件之后西方知识分子的普遍的非身体化的老生常谈(诸如谴责屠杀是对西方言论自由的攻击)的反拨。

齐泽克曾经在《意识形态崇高客体》的中文版序中举过这样一个例子:一个七岁的美国女孩写信给她的爸爸,她爸爸是一位飞行员,正驾驶飞机在阿富汗上空作战。小女孩在信里说,不论她怎样深爱自己的爸爸,她都做好了让他牺牲的准备,让他为了祖国而英勇捐躯。小布什总统引用了这封信,将其视作爱国主义的迸发。然而齐泽克则愿意做一个精神实验,想象一下另外一个非常相似但又决然相反的情景——一个阿拉伯穆斯林小女孩哀婉动人地面对镜头朗诵同样的文字,而她的父亲正在为塔利班而战,那么情形又会如何?这很可能被文明世界的观众视为病态的穆斯林原教旨主义者对一个孩子进行的"无情的操纵和利用"②。

可以看出,齐泽克对这个场景的想象和描述也是高度"境遇建构"化的。只不过这一次,不仅仅是被描述的场景之中的身体,齐泽克自

① Slavoj Žižek, *Are the worst really full of passionate intensity*? http://www.newstatesman.com/world-affairs/2015/01/slavoj-i-ek-charlie-hebdo-massacre-are-worst-really-full-passionate-intensity. viewed on 2015/2/9. 参见网络流传的廖鸿飞译文。

② 〔斯洛文尼亚〕齐泽克:《意识形态的崇高客体》,季广茂译,北京:中央编译出版社2002年版,"中文版序",第9页。

第四章 差异语境:反本质主义的表演实践

己的身体也参与进来。在当代思想家中,齐泽克的媒体曝光频率较高,电视、网站采访,甚至还有几部将他作为被拍摄主体的电影。也许大家已慢慢熟悉这个不断言说的不羁哲学家形象:大胡子,操着一口斯拉夫口音浓重的英语,发出几乎比斯拉夫语本身还要多的大舌音,一边说,一边不时做出捏鼻子等神经质的小动作。

德勒兹和瓜塔里1972年在《反俄狄浦斯》一书中提出"解疆域"(Deterritorialization)的概念。有不少人认为,解疆域化是全球化的必然过程。然而德勒兹和瓜塔里1980年在《千高原》中区分了"相对的"解疆域化和"彻底的"解疆域化。"相对的"解疆域化往往伴随着"重新疆域化"。比如资本主义颠覆了古典时代的各种符码,似乎是打破了各种疆域,但却又将人"再疆域化"到国家、家庭、法律、商务逻辑、银行系统、消费主义、精神分析,以及其他规范制度之中。[①] 而"彻底的"解疆域化则更像是一个"内在的面"的建造。

在表演艺术的问题上,语言文字是最容易遭遇"重新疆域化"的。在1920年代表演艺术自觉的肇始期,"超现实主义"(surrealism)艺术运动的意义非常深远。在"超现实主义"运动中,诗歌和文学是重要的一脉,他们当年与表演艺术的发展有很多互动,但经历了多年的文学经典化之后,很多当年非常先锋的文字现在被放进了一个个可供辨识的小格子,似乎身份明确、意义清晰。比如,被追认为超现实主义鼻祖的诗人洛特雷阿蒙(Comte de Lautréamont),在《马尔多罗之歌》(1869)里把缝纫机和雨伞并置,现在"一台缝纫机和一把雨伞在解剖台上相遇"已经成了文学系学生的老生常谈。而且大家津津乐道的是作家的"深度语言谵妄症",仿佛通过这一个病症词句就可以将他和他的文字归类、识别。

在当代的表演训练,尤其是声音(听音)训练中,有一个经常做的

① 邓元忠:《反省史学:兼论西洋后现代文化》,台北:五南图书出版股份有限公司2001年版,第303页。

练习,是要求参加训练者闭上眼睛、听周围的声音,尝试放弃对声音来源的判断,希望以此打开参加训练者对声音的认知光谱。因为在日常认知语境下,对声音来源的判断,会使人增强对这一项或几项可判断来源的声音的感知,同时淡化甚至消除那些未能判断来源的声音。打开声音的认知光谱,意味着降低这种以现实性判断为基础的增强/削弱机制。洛特雷阿蒙将缝纫机、雨伞、解剖台并置,实际上是发现了这三种在现实表征的一般语境中并无联系的事物之间的联系。由于它被语言固定下来,就导致它非常容易遭遇"重新疆域化"。超现实主义,仿佛就是现实主义的反面。好比疯狂之于正常。福柯在《疯狂史》中分析了这种对于疯狂的定义方式。其实疯狂只是正常所不愿意接纳的多余之物。超现实主义体现的也是另外一种深刻的、被遮蔽的真实。现象学提出的"现象还原",强调用"悬置法"来发现因为过度熟悉而被人的感知所忽视的现象,有时会让人感觉到一种感知的乌托邦倾向。因为往往是"差异语境"才更使人不得不采取"悬置法"来进行认知。

1920年代,阿尔托最早也是参加超现实主义运动,并用文字来践行他的艺术主张。1923年他与文学刊物《法文新杂志》(*La Nouvelle Revue Française*)的主编雅克·里维埃(Jacques Rivière)的通信受到很多研究者的关注。但这些信件的意义不仅仅在于是阿尔托几乎最早的写作,而在于这些写作并不是一个被退稿的青年作者的牢骚,而体现出强烈的写作自律性——反文类的自律性。它不是随随便便的书写,而是对自己要进行的艺术活动的一种描述。里维埃在回信里还在聊阿尔托被退稿的诗歌,而阿尔托已经在强调:通过这些文字表现出来的我,要比我的诗歌重要。这实际上是一种文字的表演。它不属于任何已有的文类。阿兰·威斯(Allen S. Weiss)将这与罗兰·巴特在1980年去世之前的长篇小说创作"计划"相比拟。很多人都惋惜巴特只拟出了计划,未能完成小说。但很可能对这位"零度写作"和"可写

性文本"的提出者而言,这些关于小说的文字就是一切。它是"原语言"意义上的小说,是反小说文类的另外一种文字。① 里维埃感觉到阿尔托这些通信文字里的趣味,后来曾经提出一个建议:直接将这组往来通信发表,但要将阿尔托换成一个假名,并且自己也重写那些回信,减去"个人性"内容。这体现出一种传统文类对一种表演性文字的驯化,企图通过修改,使其完成客体化和疆域化,更像是一篇文学作品。

但阿尔托当然不愿意隐匿这些"个人性"内容。他的表演就是——科比后来在1970年代那篇谈"非扮演性表演"的历史性文章中总结的——并非自己之外的任何人。里维埃认为阿尔托文字里体现出来的"动物性思维",阿尔托毫不耻于承认,并且强调这种思维方式与"疯狂"是不同的——疯狂是对事实的无视。这组通信后来在超现实主义杂志上发表。"并非自己之外的任何人"的出现,有时是带有恐吓性的。

阿尔托是"残酷戏剧"的提出者,后世也往往以此来铭记他、定义和归类他。有趣的是,虽然他对戏剧和电影实践都有涉足,但他在编、导、演等方面加起来的作品量都屈指可数。戏剧、表演艺术、电影等领域的后世人将阿尔托追认为先驱,并不能仅仅从"作品"的角度而言,又无法从他的文字将他归类为理论家。实际上他是以他自己作为表演的终极载体,从而体现了去作品化、去客体化的表演所承载的瞬间性的意义。

谈到解疆域化,还可以将布努埃尔(Luis Buñuel)作为案例。超现实主义对戏剧和电影都产生了巨大影响,西班牙电影导演布努埃尔就是其中之一。1929年,由他执导,并与超现实主义代表画家达利联合

① 本段落的写作受到 Allen S. Weiss 教授 2015 年春季在纽约大学表演研究系和电影研究系跨系开设的"阿尔托与表达的心理学"(Artaud and the Psychopathology of Expression,课程号 PERF-GT 2217)的启发。

创作的《一条安达鲁狗》(*Un Chien Andalou*)被誉为超现实主义电影的代表作。布努埃尔和达利曾经表示，剧本构思的目标就是，让所有的场景都没法被合理地解释。这是主动的"解疆域化"。没法被合理地解释，也就是没法按照人们熟知的日常生活理性来解释，但这有可能使那些被遮蔽之物获得显影。

布努埃尔和达利也参加了《一条安达鲁狗》的表演：割眼睛的男人是布努埃尔，后面被绑在钢琴下面拖着走的两个牧师中，有一个是达利。但他们并非真正的表演者，他们还主要是电影背后的创作者。这也许最为人们用"梦"来解释这部电影提供了便利。

1974年，布努埃尔拍摄了《自由的幻影》(*Le fantôme de la liberté*)，这部影片非常适合分析为什么"解疆域化"是"幻想的瘟疫"的对立面。① 中产阶级华丽的聚会和餐会场景，是很多作品想要讽刺的目标。但是，想要通过直接表现这个场景而唤起表演者和观看者的"悬置"式感知，这显然是乌托邦的。布努埃尔的做法是将这个聚会设置在一个像是洗手间的地方，大家坐在马桶上聊天，而到了用餐的环节，则像入厕一样必须独自在一个锁好的小房间里进行。就像前文谈到费里尼和马斯楚安尼的关系一样，在这部电影中，布努埃尔和皮寇利(Michel Piccoli)等演员也达成了一种表演共同体的默契。表演者来到座位全是抽水马桶的聚会房间，脱了裤子，坐下，就开始滔滔不绝地高谈阔论，仿佛就是在一处再正常不过的聚会场所。表演者的这种信念感是对"幻想的瘟疫"的绝佳解毒剂。

小女孩失踪那场戏也是如此。在教室里，小女孩明明就站在身

① 当然，所有这些不合理之事物，都有可能重新被疆域化。前文谈到罗伯特·威尔森演出《克拉普的最后碟带》遭遇北京观众骂场事件。像开场用五分钟吃一根香蕉，这种慢动作表演(slow motion performance)在威尔森过去的演出中经常使用，但时过境迁，换到中国当代的观演氛围中，这些"表演的文本"是否还可以依旧有效，还是它们已经落入重新疆域化的大网？齐泽克曾将当代大众精神文化的构建方式比喻为"下水道"方式，大家享受的是抽水马桶和洗手池的孔口之外的整洁有序，而将孔口之内的下水道屏蔽在外——这种建立在物质生存方式基础上的疆域化。

边,但无论是老师还是家长都接受了"失踪"这一具体事件。警长办公室拟寻人告示的时候,信息是直接向女孩问来的,表演者所化身的角色是百分百确信自己所认知的事实——"失踪",而对眼前的小女孩毫无所动。这就制造了差异语境,而并非前文讨论过的编剧法上的"知悉差异"。表演者所化身的角色与观众所物理感知的信息是一致的,并没有故意让角色陷于"少知道一些"的境地,由此更暴露了心理感知和判断的选择性——这就是"幻想的瘟疫"的基础。

在影片中,各种不合常理之物——鸵鸟、孔雀、鸡、邮差的突然进入场景,体现出布努埃尔对"差异语境"的迷恋。人对自己设定的疆界在这种"差异语境"中被打破,人为自己规划的种种生活场景的荒谬性、那些溢出日常生活逻辑之外的事物之间的联系,都获得显现的空间。

"效果得到了保证"?

成立于1874年(比莫斯科艺术剧院还早20多年)的法国巴黎城市剧团(Théâtre de la Ville)2014年在世界巡演经典剧目《六个寻找剧作家的剧中人》,其中有句非常讽刺的台词:"效果得到了保证!"[①]这句简单的台词赢得了很多观众的笑声。当时正好是那段著名的戏之后,六个寻找剧作家的剧中人中的"父亲"与"养女"重现了他们讲述的那个"乱伦"场景,剧团的人们都发现,不管这个场景是否真的还原了曾经发生的一切,但由于剧中人所带有的他们曾经历了一切的情绪记忆,他们的这次重现无论如何要比剧团的演员们草率表演的这个场景更令人震动。正当此时的"剧中人"(剧团的演员和工作人员)和真

① 笔者2014年10月29日在纽约哈维剧院(BAM Harvey theater)观看了此剧。法语演出,英语字幕。这部皮兰德娄的名剧由弗朗斯瓦·赫罗勒(François Regnault)翻译为法语并改编,埃米尔·德玛西—莫塔(Emmanuel Demarcy-Mota)导演,它参加了纽约2014年"下一波"戏剧节(Next Wave Theater Festival)。

实的观众们不知如何表达自己看了这段戏之后的情绪时,剧中的"导演"(皮兰德娄原著中的"制作人")一语惊醒梦中人:"效果得到了保证!"他及时将大家从无所适从拯救回到了"舒适"。

"效果得到了保证"的意思就是:我们不再操心打动我们的到底是什么,而是跳出一个层面,专注于我们被打动这个事实本身,并为此而感到舒适。就像齐泽克分析的,当代人恐惧于洗手池和马桶的孔口之下到底是什么,他们宁愿他们的意识止于孔口,并享受孔口之上既得的舒适。就像玛丽·道格拉斯在《洁净与危险》中提出的"脏"与秩序之间的关系。引用罗伯托·埃斯波西托(Roberto Esposito)提出的"免疫范式"①来说明这一情景:"效果得到了保证"就像一针疫苗,它将小剂量的病毒注射到身体,使人不再受到此病毒的伤害。"父亲"与"养女"重现的这个场景,无法清晰地进入生活叙事。而如果从"艺术"(其实是"技术")的角度来理解它,那么它就以另一种形式进入了生活叙事:它是生活的补充形式,它保证了对观众的愉悦;至于它具体是什么,与观众无关。通过这种"免疫",形成了"免疫共同体"。此时观众的笑声是释然的笑——终于不用再对这个场景负有任何责任了。

从这一点来说,巴黎城市剧团的《六个寻找剧作家的剧中人》是非常尖刻的。处于日常生活状态中的人,似乎自然而然地愿意远离精神上货真价实的震动。因为这会影响正常的精神叙事体系的运转,甚至对这个系统造成损伤。"精神创伤"(trauma)越来越成为一个日常词汇,西方文化教育体制甚至开始普遍地促使文化工作者和教师思考"预警机制"(Trigger Warnings),使学生在接触到可能引发精神震动的真实材料之前提前得到预警,以避免突然与无法承受的事物相遇而出

① 罗伯托·埃斯波西托:《免疫范式》、《免疫与暴力》,见汪民安、郭晓彦编:《生命政治:福柯、阿甘本与埃斯波西托》(《生产》第7辑),南京:江苏人民出版社2011年版。

现精神创伤。①

在1920—1930年代,在福柯《词与物》(1966)提出(康德范畴上的)"人之死"之前,阿尔托和布莱希特就以不同的方式,几乎同时提出了对所谓"预警机制"的质疑。阿尔托将"残酷"看做是戏剧和表演的基本要素,对当时法国戏剧表演的故作斯文发起猛烈抨击。布莱希特也以非常类似的逻辑,讽刺演员演得越好,戏越不好,盼望演员演得越差越好。阿尔托和布莱希特所反对的传统表演,就是演得越好,观众越因为愉悦和沉迷而陷入日常生活的精神免疫状态——布莱希特称之为"麻木"。

"效果得到了保证"的讽刺性在于它讽刺了戏剧表演本身。当代表演艺术对传统表演的反叛并不是一劳永逸的。当代表演艺术起源于文化的交流和碰撞,它也许还会继续使用某种传统艺术门类作为载体,比如阿尔托和布莱希特使用戏剧作为载体,此时他们所使用的戏剧已经不再是原来的戏剧。但是,当代表演艺术总是需要承受来自传统艺术门类的反扑。具体的传统艺术门类的强大惯性,会用循环往复的倒涨的潮水来吞噬那些属于艺术创新但又细微、敏感的内容,比如当代阿尔托、布莱希特的忠实信徒,格洛托夫斯基嫡传弟子等继承人的作品,看上去反而比过去更趋向保守或巩固化。

以舞蹈艺术为例。舞蹈研究者喜欢用团体和艺术家个人来断代,将纽约的嘉德森舞团(Judson Dance Theater)及其代表人物依冯·瑞娜(Yvonne Rainer)等艺术家标记为"后现代舞蹈"的开始。依冯·瑞娜在1965年提出的《"不"的宣言》(No Manifesto),对当代表演艺术是

① See a panel discussion with Lisa Duggan, Jack Halberstam, TaviaNyong'o, Ann Pellegrini, AvgiSaketopoulou, & Karen Shimakawa: TAKING OFFENSE: Trigger Warnings & the Neoliberal Politics of Endangerment, Co-sponsored by the NYU Department of Performance Studies, Department of Social & Cultural Analysis, Gender & Sexuality Studies Program, and Hemispheric Institute of Performance & Politics, at 20 Cooper Square, 7th Floor(Hemispheric Institute of Performance & Politics), October 14, 2014.

划时代的总结,同时在实践中极容易被破坏:

不要精彩的景观。

不要精湛的技艺。

不要转化、魔力、假装。

不要星光闪耀。

不要英雄化。

不要反英雄化。

不要废墟意象。

不要表演者和观看者的牵连。

不要风格。

不要做作。

不要用表演者的把戏诱惑观看者。

不要古怪。

不要试图感动或者被感动。①

这不能被仅仅看作是舞蹈界的宣言,其中斩钉截铁梳理的原则,应置于更广泛的当代表演艺术领域来考量。戏剧、电影乃至视觉艺术界的先驱们从 1920 年代以来提出的很多宣言和主张都在这个宣言中得到了呼应,所不同之处在于,它是彻底断裂式的,通过与既往的传统

① （No to spectacle.）
（No to virtuosity.）
（No to transformations and magic and make-believe.）
（No to the glamour and transcendency of the star image.）
（No to the heroic.）
（No to the anti-heroic.）
（No to trash imagery.）
（No to involvement of performer or spectator.）
（No to style.）
（No to camp.）
（No to seduction of spectator by the wiles of the performer.）
（No to eccentricity.）
（No to moving or being moved.）

表演方式划清界限来确立自己。它的边界便是没有边界、打破边界。斯坦尼斯拉夫斯基在《演员自我修养》中旗帜鲜明地反对"匠艺",认为它危害了真正的艺术。但什么是"匠艺",在这本小说体的表演艺术论著中,并未清楚表述。而依冯·瑞娜则在《"不"的宣言》中鲜明地描述了"匠艺"的种种特征:精彩的景观、精湛的技艺、星光闪耀、用表演者的把戏诱惑观看者等等。

同时"十不"又把布莱希特等人的主张也结合进来。"试图感动或者被感动"难道不也是"匠艺"的基本策略吗?只是在斯坦尼斯拉夫斯基体系里,"感动"一直因为跟"情绪记忆""共鸣"等概念的近亲关系而处于暧昧不清的地位。米歇尔·契诃夫明确反对"情绪记忆",布莱希特明确反对"共鸣",与斯坦尼斯拉夫斯基及其拥护者往往处于论争之中。布莱希特反对"共鸣",因为它导致的暂时性情绪泛滥恰恰是建立在"麻木"的基础上。对"感动"的操纵是"匠艺"利用了表演者和观看者的"麻木",为情绪的流动设定生硬的轨迹。归根到底,就是要让"效果得到保证",一切显得堂皇、干净,而让下水道里的东西留在下水道里。

在对布莱希特的"间离表演"、阿尔托的"残酷戏剧",以及超现实主义—抽象表现主义(abstract expressionism)的实践中,反英雄、废墟意象、古怪,常常崛起成为新的"匠艺"。这大概是阿尔托等人始料未及的。阿尔托当年描述的血浆,已经得到如今尤其是舞台历史剧演出的大规模教条化应用。比如2014年汤姆·希德勒斯顿(Tom Hiddleston)加盟主演的英国国家剧院莎士比亚戏剧《科里奥兰纳斯》(*Coriolanus*)、纽约新观众剧院(Theater for a New Audience)上演的马洛(Christopher Marlowe)剧作《帖木儿大帝》(*Tamburlaine the Great*),都是绝不吝惜血浆。但这些演出对"残酷"一词的表现的高度相似性,体现出已经形成一种新的"风格"和"精湛的技艺",甚至"星光闪耀",总之,形成了"效果得到了保证"的"精彩的景观"。

所以,如果要总结《"不"的宣言》中一以贯之的内容,那就是反对一切旧的、新的、即将形成的可以使"效果得到保证"的"匠艺"。即便是在那些年代靠后的宣言中出现的内容,比如"道格玛95"学派宣言中对于电影拍摄提出的音轨永远不能与图像分开录制、摄制必须在故事的发生地完成、摄像机必须是手持的、特殊打光是不可接受的等等原则,有一天也可能会在又一代艺术实践中形成新的"匠艺",因此也是《"不"的宣言》反对的"风格"和"古怪"。

谢克纳曾说在当代,曾经的"先锋"(avant-garde)变成了"小众"(niche-garde),"它不领先于任何东西","总是在被体验之前就先被知道","很多这些作品——在很大程度上概念性地、表演性的、技术性地——是深刻的保守性审美"[1]。曾经的"先锋"变成了新的传统、保守、(在一定范围内)稳妥的"匠艺"。由于它只在一定范围内稳妥,针对消费市场而言属于"分众"或译为"细分市场"(niche)营销,所以被称为"小众"(niche-garde)。它的保守,正是依冯·瑞娜反对的"安营扎寨"。有些好用的、被部分观众稳定接受的手法,开始成为表演者的常备手段。当不以扮演角色为目的的表演慢慢开始成为当代教育机构的一个构成部分时,很多这种"效果有保证"的手法也成为常规训练,以至于有些表演者很早就成为"先锋的"保守派。

比如,当代著名"小众"剧团,纽约"俄克拉荷马自然剧团"(Nature Theater of Oklahoma)2008年的作品《没门儿》(*No Dice*)和英国/德国剧团"嘴块特攻队"(Gob Squad)2013年的作品《西方社会》(*Western Society*)都使用了"遥控表演"(remote acting)[2]的手法。此概念本身承接了20世纪早期戈登·克雷提出的用"超级傀儡"取代演员的主张。

[1] Richard Schechner, *The Conservative Avant-garde*, New Literary History, 2010, 41: 895.

[2] 这个词既是笔者看过演出之后的直观印象,也在后来 Gob Squad 应 Hemisphere Institute Hemispheric Institute of Performance & Politics 之邀的讲座中得到印证,他们多次使用 remote acting 这个词描述他们的作品。February 19, 2015。

康托最早也信奉"超级傀儡",到1960—70年代发展出基于"现成物"（ready-made）的"人"的"死亡剧场"。在《没门儿》和《西方社会》中,都是使用许多段事先录制好的"指令"（instructions）来遥控演员的表演——他们戴着耳机,一边听指令,一边表演。所不同之处在于,《没门儿》是遥控剧团本身的演员,而《西方社会》则是邀请观众上台成为演员并收听指令、被遥控进行表演。在"嘴块特攻队"之前的一些作品中,他们会在街头邀请路人来当演员,但有观众质疑这可能是事先"安排好的"托儿,并不是真的随机产生的临时演员,于是在《西方社会》这部戏中,改为抛掷玩具随机邀请七位拿到玩具的观众上台参与表演。

问题是,这些尝试是否就确保了随机性呢?"嘴块特攻队"在2015年赴纽约演出期间的讲座中坦言,他们针对有可能出现的不同情况,有多套预案。从创作、排练到反复演出,他们已经基本摸清了"随机"上台的来自"真实生活"的临时演员的若干类型和路数,有预设,有排练,知道怎么引导他们、对他们的表演做出应对。这和"俄克拉荷马自然剧团"使用剧团自己的演员听从耳机指令"随机"演出其实是一样的。

在这种情况中,仍然有可能形成一种看似不稳定的、流动的,但其实是非常规律的、有迹可循的新的"匠艺"。《西方社会》每演出一场,就会将这一批观众上台演出的内容的录像随后公开发布在Youtube视频网站上。打开目录页,让一个又一个的柏林、维也纳、诺丁汉、洛杉矶的录像排布在一起,就会让人有一种非常神奇的感觉:一批又一批"不同"的人,随机来到,演出的居然是永远一样的场景,每个细节和顺序都一样,只有一些更小的细微之处的差异,勉强可以识别出一点所谓人与人之间的"个性"差异。这其中蕴含的批判性意味当然是犀利、鲜明、精巧的。"嘴块特攻队"试图勾勒出西方社会具有的千篇一律性的核心场景"一个家庭的客厅",在这种呈现方式中确实同时得到了

"建构和解构"。但这种使用真实生活中的人作为"现成物"来实现的"现成剧场"(The Theatre of the Ready-Made),[①]与康托务必兴奋地实现从戈登·克雷的"超级傀儡"的断裂、把人作为"现成物"的"死亡剧场"是非常不同的。虽然"嘴块特攻队"也强调面对未知之物的冒险,但他们在自己表演和执行交互段落时的笃定、淡然还是相当程度地建立在对日常生活中的人的对象化认识之上。这种对象化是框架式的,有相当大的机动空间,然而但凡进入到这个框架之中的人,多多少少还是被"嘴块特攻队"具有高度聪慧性的艺术的理性光芒给照耀得通体透亮,像科学实验中的小白鼠一样,在科学家的注视中,完全符合科学预测地在狭窄的匣仓内奔跑。此时,"冒险"(risk)[②]主要体现在有可能的完全失败,而不在于过程中的真正未知之物。只要不遭遇失败,那么"效果得到保证"仍然是预料之中的。它的"反英雄化"和"安营扎寨"还是相当明晰的。

依冯·瑞娜在1960年代创作并演出了所谓"后现代舞蹈"的代表作《三重奏A》(Trio A)。这部作品的特殊意义就在于,它与稍晚提出的《"不"的宣言》互为表里,动作简单、自然而然,可以被称为一种生活化动作,由于非常成功的"极简主义",并不能构成一种"风格"。当今的表演艺术界、剧场艺术界,常常可以看到有人在讲授如何进行"格洛托夫斯基风格"的表演,但没有人能够教人如何进入"依冯·瑞娜风格"的表演。它打破了传统舞蹈的精彩景观,但它又绝不体现为"反英雄化""废墟意象""古怪"。皮娜·鲍什从纽约回到德国之后,1970年代创作了一批她的代表作品,其中有许多地方都是发掘人的简单身体动作的可能性。

1970年代中期,依冯·瑞娜放弃舞蹈转事实验电影,体现了她对不同艺术载体的碰撞的自觉。1990年代后期,她以60多岁的高龄又

[①] 见该剧团自编著作,*Gob Squad Reader*, Berlin: Gob Squad, 2010, p.102.
[②] 同上书,p.34。

重回舞蹈界。面对"你为何又重新回到舞蹈"这个很容易被提出的问题,依冯·瑞娜会简单地指出电影的局限,如厌倦导演主宰的霸权模式、拍摄过程和后期制作的繁复等。① 这表明,她对特定的载体的自有惯性在某个时刻表现得更为强烈的时候,就会放弃它,而选择别的载体以避免惯性。在名为"依冯·瑞娜:激进并置 1961—2002"(Yvonne Rainer: Radical Juxtapositions 1961—2002)②的展览中,有一个视频展品意味深长。在视频中,依冯·瑞娜和年轻舞者理查德·穆伍(Richard Move)合作,演示一个年代倒错的(anachronistic)场景:理查德·穆伍男扮女装、饰演 20 世纪初期"现代舞蹈"的代表人物玛莎·葛兰姆(Martha Graham),由晚辈依冯·瑞娜手把手教"玛莎·葛兰姆"如何跳《三重奏 A》③。

在这个视频中,"玛莎·葛兰姆"总是在依冯·瑞娜的每次指导之后,非常自然而然地按照现代舞的惯性,将每个生活化的自然的舞蹈动作发展成"精湛技艺"的、"星光闪耀"的、高度"风格化"的"精彩表演",在每一个动作里破坏"十不原则"的所有训诫。依冯·瑞娜试图让"玛莎·葛兰姆"放松手臂,但后者一挥手,就又"起范儿"了,即"用表演者的把戏诱惑观看者",似乎是属于传统的艺术载体挥之不去的魔咒。因为,"效果得到了保证"。这不仅是幽默地反映现代舞和后现代舞的区别,更是"表演艺术"和以技巧为先、以美丽为标尺的展示性的传统艺术的对抗。

2014 年 10 月,皮娜·鲍什病逝(2009)后,皮娜·鲍什乌帕塔尔

① Distinguished Faculty Lecture with Yvonne Rainer, *Dislocations: An Abbreviated Journey Through 55 Years of Work*, or, Enough Trio A, 1 Washington Place New York City(NYU Gallatin School), Oct 7, 2014.

② See Charles Atlas, Sally Banes, NoII Carroll, Sabine Folie, Carrie Lambert, Peggy Phelan, Yvonne Rainer: *Yvonne Rainer: Radical Juxtapositions 1961—2002*, Philadelphia:The University of the Arts, 2003.

③ Yvonne Rainer and "Martha Graham" (Richard Move) in "Trio A", http://www.youtube.com/watch? v = hXgascpElKA.

舞剧院(Tanztheater Wuppertal Pina Bausch)再次来到纽约BAM剧场，演出1978年创始的经典剧目《交际场》，作为舞团初次造访纽约30周年的纪念。演出一开始，就像在皮娜·鲍什的记录电影里看到的那样，那个经典的开场：舞者们轻轻抖动身体，慢慢朝观众走近。那么自然、随意，又毫不轻慢。然而随着演出继续，在观众中开始传递着另一种声音，这个声音到了中场休息的时候，已经直接变成触耳可及的谈论：注意那两双"红舞鞋"！看她们承担了多少任务！穿红舞鞋的两位主角(Julie Shanahan 和 Nazareth Panadero)非常显眼地从23位表演者中被突出了出来。[①] 谢幕的时候，两双红舞鞋夹在21双黑舞鞋中间，更是格外抢眼。观众都热情地为红舞鞋的谢幕鼓掌。然而，这两双红舞鞋可以说是触目的，标记着当代表演艺术向传统载体的倒退。

斯坦尼斯拉夫斯基的名言"没有小角色，只有小演员"是当代表演艺术不言而喻的共识。《交际场》除了原版之外，皮娜·鲍什身前还专门做了两个非职业版，一次全部是青少年，另一次全部是65岁以上的长者。这两个版本都有专门的纪录电影。从这两部电影和《交际场》原版的其他录像，都可以看出，没有人会专门从23位舞者中凸显出来。更不会有"红舞鞋"这种在西方文化中的标记性意象。[②] 1948年的著名电影《红菱艳》(The Red Shoes)将这个意象带到了各个角落：红舞鞋代表了不可遏止的舞蹈欲望，代表了一直舞蹈至死。它是一种不言而喻的主角地位和非死不止的艺术野心，而这些是传统艺术给观众

① 从《华尔街日报》和《舞蹈观察时报》两份代表性的报纸对皮娜·鲍什舞团访问纽约演出的报道和评论文章，也可以看出这两位主演给人的突出印象。见 Robert Greskovicr: *Old, New and Blue*, The Wall Street Journal, "Life & Culture", Oct. 28, 2014. http://online.wsj.com/articles/old-new-and-blue-the-american-ballet-theatre-and-tanztheater-wuppertal-pina-bausch-1414535015 和 Martha Sherman: *The Rituals of Being Human*, Dance view times, "Writers On Dancing", October 24, 2014. http://www.danceviewtimes.com/2014/10/the-rituals-of-being-humankontakthoftanztheater-wuppertal-pina-bauschtheater-bam-howard-gilman-opera-housenew-york-nyo.html。

② 近年发现的纪录片 *One Day Pina Asked* (Un jour Pina a demandé) 也印证了这一点。2015年2月展映于纽约大学电影研究系。

第四章　差异语境：反本质主义的表演实践

留下的认知。

除了红舞鞋的"星光闪耀"和"英雄化",这一版"后"皮娜·鲍什的《交际场》还夸大了取悦观众的语言成分,说了不少好笑的段子,观众也显然是被"共鸣"了。

当然,这一版最新的《交际场》仍然重现了标志性的开头、高潮、结尾,以及那些经典的小细节,让观看者可以无限怀念皮娜·鲍什的艺术创造。但无论如何,这个充满幽默、讽刺和哀伤力量的表演作品已经多少有些回归传统技艺,不再具有《交际场》诞生之初的"下水道深处的杀伤性的残酷",而成为被"效果得到了保证"的魔咒封印在下水道口之外的光芒璀璨而又等级森严的世界中一个被欣赏的客体;表演,也因此失去了重构世界的能量。

镜像和褶皱

1920年代,布莱希特和小说家托马斯·曼曾爆发一场论战。托马斯·曼主张,人应该内心化,从精神出发建设一个新世界。正是他坚持的理想使他对一切事物都抱有讽刺态度,因为他的理想总是同社会现实相矛盾。但每当托马斯·曼召唤"灵魂—精神力量"的时候,布莱希特就非常生气。托马斯·曼却总是认为他和布莱希特之间的差别实际上很小,并要求"一切脑力劳动者"联合起来,共同反对"非精神的和反精神的"势力。布莱希特直言不讳地抨击这种姿态是属于"矫柔造作、自以为是和毫无用处"的,只会造成对精神生产资料的垄断和制造自由化的假象,并真正阻碍精神生产。[①]

时至今日,越来越多的艺术工作者意识到,任何一种主动宣称要在精神领域有所作为的、哪怕是激进的艺术努力,都有可能"卷入新自

① 〔西德〕克劳斯·弗尔克尔:《布莱希特传》,李健鸣译,北京:中国戏剧出版社1986年版,第136—139页。

由主义努力下的一种危险的道德主义"——它提倡和促进具有强烈精神诉求的艺术也"成为自由市场的产品之一"①。1960年代以来的先锋艺术家掀起的以瞬间性表演来取代恒久存在的"作品"的运动,呼应了思想界对于文化和艺术生产成为"文化资本"(cultural capital)的批判。那么,当表演艺术也已经历了几世几劫、被当年它所对抗的"机构"(Institution)所接纳的时候,如何方能使一种表演艺术从皮埃尔·布迪厄(Pierre Bourdieu)在《实践理性:论行动的理论》(*Practical Reason: on the Theory of Action*)中对"象征资本"(symbolic capital)的指认中脱身呢?②

第二章曾反思传统文学和艺术叙事中的线性时间观,讨论反情节的绵延时间,本节将继续讨论当代表演艺术的发生所立足的时间问题。当线性时间在"小众"艺术的一定范围内被广泛扬弃,许多貌似非线性时间的程式化手法再次把自己武装成"匠艺",用古怪、反英雄化、废墟意象等等面相来诱惑"小众"市场的观众。怎样创造和体验绵延性的时间? 再次需要用"镜像"或"褶皱"理论予以剖析。

著名电影史家巴赞写过大量论卓别林的文章,辑成《巴赞论卓别林》一书,其中有一个观点:卓别林的表演制造了强烈的"当下"感,打破了日常人物的时间线——那种交织着对过去的悔恨和对未来的忧虑的时间线。③

这种当下感,可以被称之为"此刻"。任何一个强烈的此刻,都不会是去时间化的,但它超越了线性时间。前文讨论过,线性时间是借用某种数学模式(线)来描述时间,使主体的时间变成某种可以被对象化的时间。然而也正是在这个过程中,主体有将自身变成对象的危

① Paris Legakis, *Claim Your Anger: A Manifesto on Politics and Political Art*, New York & Beilin: a brochure for his work, December 2014.
② see Pierre Bourdieu, *Practical Reason: On the Theory of Action*, trans. Randall Johnson, Stanford: Stanford University Press, 1998.
③ 安德烈·巴赞:《巴赞论卓别林》,上海:上海人民出版社2008年版。

险。比如，执著于过去和将来。而卓别林的表演，在巴赞的理论目光中，显影了一种新的美学特质。在旧的表演中，并非观众不能得到一定的情绪缓释，而在于演员事先预设了这个缓释过程，而使自己的表演行为成为演员自身的日常生活的一部分。这种已经被对象化的日常生活，只能期待恰好针对符合预期的观众，完成其预定的效果，而缺乏艺术的弹性。它不是一个在表演中生成的时间过程。

"此刻"制造了一种游戏感，它超越线性时间，是因为超越了线性时间的安全感。巴赞所说的那种日常生活中的人物交织着对过去的悔恨和对未来的忧虑的时间线，其焦虑是在一种稳定的安全感之中。

在巴赞的总结中，卓别林的表演艺术体现出一种新的美学特征，也是从1920年代开始。在此前的影片中，传统笑剧的技术性成分更大。从1921年的《寻子遇仙记》到《淘金记》（1925）、《马戏团》（1928），这一时期被归纳为卓比林默片的艺术高峰期。夏尔洛这个人物形象在早期卓别林电影中那种争强好胜的邪恶感，在这一时期发生了转变。那种争强好胜的邪恶感与传统笑剧的"匠艺"关联甚深，因为争强好胜归根到底是焦虑的，它与时间的绵延感相抵触，相反，它与行为的安全感以及与此相应的在每一时间点"对过去的悔恨和对未来的忧虑"息息相关。巴赞发现，在1920年代之前的卓别林作品如《快乐的一天》中，充斥着那种"趁四下无人，便使出倒踢一脚的独门绝技，踢飞了船上服务生向他兜售的薄荷糖和酸梅糖"的邪恶行径。巴赞总结这个时期卓别林电影中的夏尔洛形象"行为的一条惯常准则就是不惮于趁人们不注意时进行一些卑劣的小打小闹"。

在此可以顺着巴赞的路径继续讨论，比如《寻子遇仙记》。它作为一个重要的转折点，继续包含了邪恶的成分，比如夏尔洛使尽全身解数也未能甩掉小男孩，才决定收养他。但那种以"趁人不备"为中心的"焦虑—释放"相交替的情绪节奏却在这部作品中消失了。夏尔洛打算甩掉小男孩，没有任何"趁人不备"的成分，反倒像是漫漫人生旅程

中因为现实原因不得不如此而习以为常、滤掉了每一时间点"对过去的悔恨和对未来的忧虑"的焦虑感。这并不是感伤的无奈,没有那种凌驾于"此刻"的感伤。需要扔掉,那就想办法去扔;扔不掉,就留下来。每个动作都只对应"此刻"发生。邪恶,在此成为社会本身不完美的体现,而与主体的思想和行动松了绑。

夏尔洛后来抚养小男孩长大,两人一起搭档,小男孩捡石头砸窗户,夏尔洛作为玻璃窗修补匠随后而至,为窗户破损的人家解燃眉之急。这当然也是带有邪恶色彩的,但同样不算"趁人不备"。因为"人"在此并不出场,并非巴赞精辟概括的"一旦其他人站到了不便还手的位置上,就趁机在他们背后下黑脚"。人对人的直接"背后下黑脚"意味着一种竞争性的紧张,意味着每时每刻的直接反应——接近拉康对"镜像阶段"的精神分析。早在拉康之前,马克思就分析过人是通过他/她所面对的人来感知自己。而拉康具体到孩童时期人通过对镜中那个"我"的感知来最初建立对自己的认知。从拉康回溯到马克思,人对人的直接"背后下黑脚"意味着一种处于自我认知焦虑的自恋/自虐之中。而《寻子遇仙记》中砸窗户/修窗户的恶行配合则不同,它超越了我或者我的镜像,它所针对的是社会机制(apparatus)。的确,在这一行为中,被砸窗户的人家受到损失,但这难道不是社会机制的一种象喻:有人获得工作机会,是因为有人受到损失。关于这一点,巴赞在对1947年的卓别林有声片《凡尔杜先生》的论述中多有涉及。下文也会再谈。

《寻子遇仙记》中,砸窗户者与修窗户者之间的伙伴关系似乎要被警察瞧破之际,犯罪者匆匆逃窜。在警察的注视中,孤儿边跑边向夏尔洛靠拢,而夏尔洛为了撇清干系,几次将孤儿一脚踢开。这一脚可谓神来一脚。与早期卓别林表演中的"背后下黑脚"截然不同,它既处在警察的注视之下,又处在同伙的注意之中。此时,动作的发出点不仅不是"镜像"意义上的自己,而且因为执着地面向社会机制,所以体

现出社会机制本身和社会机制下的人的荒诞性:只要我们没有关系,那么我的行为(修窗户)就是合理合法的工作。从这一点出发,可以理解为什么巴赞如此看重《凡尔杜先生》,以及巴赞为什么看重无恶不作、无往不利的凡尔杜先生最终失去生活信心的原因:股市的崩盘。资本在股市的运作配合,常常是底层邪恶者砸窗户/修窗户的恶行配合的放大化。很多中国观众仍然记得邱岳峰配音、上海电影译制片厂1970年代末出品的译制片《凡尔杜先生》里那个缓缓的声音:杀人越多越没有罪……凡尔杜先生了悟这一点,他不断杀人越货的信心和轻松感来源于此,但终于有一天,股市崩盘,他无法无天敛来的财货一朝之内被更大的机制收去。由此而来的,不是沮丧,而是一种更强烈的轻松感和幽默感。在巴赞看来,永远被警察抓不住的凡尔杜先生决定自投罗网,以使这种荒谬和幽默感得到极致体现。

朝向社会机制,给予表演以真正超越线性时间的可能性,因为当荒谬性被揭示出来,人和它所处的世界的主体性"空无"也就有可能艺术地建立起来。立足"此刻"的表演与所谓"活在当下"的心灵鸡汤的区别亦在于,"活在当下"是在此刻的焦虑中预期未来、认可过去,是镜像式自我的暂时性缓释,是主体性的进一步扩张,而表演的"此刻"则意味着,由于"空无"而引起的自我的悬置。在此,卓别林既是作者、又是表演者的特点更为强烈地在这部作品中体现出来。① 巴赞把凡尔杜称为"经过倒置的夏尔洛",他这样分析《凡尔杜先生》的结尾:

> 凡尔杜如同苏格拉底一般,居高临下地掌握着他生命的最后时刻。但他没有苏格拉底那么饶舌,而是不言自明地挫败了整个社会。社会对他履行了其最后的仪式,提供了香烟和朗姆酒。但向来烟酒不沾的凡尔杜机械地回绝了这份不合时宜的关切。这

① 那些强调奥逊·威尔斯是剧本真正作者的说法忽视了这部电影作者和表演者高度合一的问题。

时,出现了卓别林电影中最美的片段之一,一个神来之笔:凡尔杜忽然改变了主意:"我从来没有喝过朗姆酒!"然后他满怀好奇地品尝了这杯酒。紧接着,凡尔杜飘忽而又迷醉的目光中,闪烁出了对死亡的自觉。这不是恐惧,亦非勇气或对命运的屈从——这都是心理学的皮相之论!——而是一种囊括了这一时刻全部庄重感的消极的意志,以及超越冷漠与轻蔑、甚至超越对复仇的确信的某种难以定义的东西。长久以来,惟有他一人明白,等待他们的将是什么。他听任社会行事。现在,一切都完成了。

现在,在晨曦中的监狱大院中,凡尔杜在刽子手的押解下渐行渐远。这个小个子没穿外套,双手反绑,一蹦一跳地走向断头台。……路的尽头,是晨雾中监狱高墙内的一条小径,那里,我们可以想见断头台荒谬的剪影……

请大家不要被迷惑,这部影片在美国引发的愤怒完全可以以人物的不道德为借口。事实的真相是,尽管社会作出了反击,但它在这死亡的从容中感到了一种无法调和的东西,仿佛一种威胁。简言之,它凭直觉感到夏尔洛一举战胜了它,逃脱了它的掌控,并且使它万劫不复地成了理亏的一方。因为,只说出这条路通向断头台是不够的,卓别林同时还成功地通过他最美妙的简约手法,避免了向我们展示这条路尽头的结局。铡刀斩断的只是一个表象。它似乎预示着死囚将化身为二。夏尔洛穿着白色长袍,背着他在《寻子遇仙记》里的白色羽翼,隐隐绰绰的,在刽子手浑然不觉时金蝉脱壳。

巴赞对卓别林电影几个阶段的梳理,恰好与本书对当代表演艺术发生过程的理解相吻合。1920年代卓别林的《寻子遇仙记》《淘金记》《马戏团》等作品,是由于个人的努力和时代氛围等原因,从演员的天分里发生的一种朝向表演艺术和表演者的转变。时至今日,在戏剧影视的传统领域中,仍然时而不乏这样的情况孤立发生。但卓别林的这

一转变是大规模地,形成了他的黄金时代。随后,是《城市之光》(1931)、《摩登时代》(1936)、《大独裁者》(1940)的时代,巴赞发现在这一时期卓别林开始在他的作品中刻意地寻求"意义"。这符合第一章讨论过的费舍尔—李希特对文本时代的概括:表演者要"把身体转换成由各种信号构成的文本",但卓别林是自己作为编导者力图使作为表演者的自己实现这一点,这就在显而易见的矛盾之外又体现出一种朝向表演艺术的整体努力。《凡尔杜先生》这部卓别林在《大独裁者》之后息影七年方又创作的作品,被巴赞称为"也许是卓别林最重要的作品",意义就在于它悬置了意义,使得传统戏剧和电影中属于"第三方努力"(编剧、导演等)的意义被去文本化,不再是传统的"主题"。巴赞说:

> 如果非要说凡尔杜先生有什么"意义",那我们在寻找它的时候,不必依据一种道德、政治或社会意识形态,甚至不必参照我们习惯用于"破译"戏剧或小说人物性格的种种心理范式——既然我们可以轻而易举地在夏尔洛身上找到这种"意义"。

因此,"那个手持文明棍的小个子在一部部电影中不断重走的路",现在到了它的"终点",这就是一种身体化的精神内容,它不可以被小说家托马斯·曼那样自信地认为可以被收集、储存。它的时间感在抵制文本主义时代习以为常的"所谓'性格'以及那种被小说家和剧作家们称为'命运'的连贯、闭合的生命轨迹",但它又站在文本主义时代的遗产之上。和不少现在"小众"艺术中被称为"后戏剧剧场"等名目的作品不同,它不是为了反文本、反意义而反。

弗洛伊德曾经说:"我们无法想象我们的死亡,每当我们试图这样做的时候,我们实际上是作为旁观者在场。"[①]戴安娜·法斯(Diana

① Diana Fuss, *The Phantom Spectator*, Assemblage, No. 20, Violence, Space. (Apr., 1993), p. 38.

Fuss)从这句话出发,展开对观看者的思考,也援引《凡尔杜先生》的最后一场为例证。但这场戏与弗洛伊德这句论断的关系到底是怎样的?这句论断可以被看作拉康"镜像"理论的一个注脚。"我们无法想象我们的死亡",是因为我们对自己的认知是基于"镜像",而"镜像",如拉康所言,总是朝向一个更好的自我。① 就像前面讨论流行文化的老生常谈"活在当下"与表演艺术意义上的"此刻"的区别,"活在当下"显然是以一个"更好"的镜像自我为出发点。而《凡尔杜先生》虽然没有直接表现死亡场景,但走向绞刑架这一场戏,与《酒神1969》中的死亡仪式具有同样的"此刻"性,都是朝向未知的无尽冒险。

这种充满了主体性"空无"的游戏与悬置感,与一般所谓的"即兴表演"不同。

前文讨论过"即兴表演",它作为一种可以很成熟的表演手法,不一定能够与强烈的、具有冒险性的"此刻"相关联。上一节谈论过"嘴块特攻队"剧团,他们也强调自身"即兴表演"的特质。他们的表演也的确给人非常轻松自然的观感。然而,这种自如和放松感是建立在反复排练之后对一切都有把握的安全感之上的。《西方社会》在纽约巡演的最后一场,开演后不久出现了一个技术事故,舞台前方非常关键的大屏幕突然失去信号,全黑了。从这一刻开始,到信号恢复那一刻,中间大约十多分钟的时间,演员们体现出一种异乎寻常的坦然、放松、自嘲。在这十多分钟里,不乏可以被称为"此刻"的瞬间。这是天才演员身体里蕴含的表演艺术的因子的胜利。很多传统戏剧的积年的观众喜欢看戏时表演出漏子,甚至为此专门看首演等容易出漏子的场次,就是在等他们喜爱的天才演员来"救场"。出事故时的天才"救场"和无观众时的排练,有时会是传统戏剧表演最好看的时候。就像《西方社会》这十多分钟的"救场",演员调动了一种真正的、不得不无

① Jacques Lacan, Ecrits: A Selection, trans. Alan Sheridan, New York: W. W. Norton & Company, 1977, p.2.

准备的、冒险的即兴表演。

然而,当技术故障被排除、信号恢复那刻之后,可以感觉到一种微妙的变化。一种不属于表演,而属于"操作"层面的放松扑面而来:一切又进入正轨了,又重新进入了"效果得到保证"的熟悉轨道。其实在出现技术故障之前,放松感就建立在经过周密、大胆、聪明的预先设定和准备之上,但那时属于操作层面的放心和属于表演层面的放松混合在一起。这种混合,是传统戏剧表演最期望的状态。在这种情况下,属于表演层面和演员的天分的放松,是在安全的市场体制下限量供应。然而在"救场"的阶段,表演者的天才被迫强烈地、无保留地释放出来,似乎因此一次性将原来准备的供应量消耗殆尽。等到一切回到正轨,属于表演层面的放松反而彻底缩了回去,演员在创作上歇了下来,完全依赖操作层面的稳定性,进入一种机械复制的状态。

《西方社会》的"遥控表演",建立在"镜像"理论的延伸上。观众们首先看到一个"真实"的加州某家庭聚会的录像片断。[①] 这部戏的宣传词明确指出,也许这个聚会中的人们的行为也是因为他们看了别的什么"影像"而学习的。总之,这个典型的西方社会的"客厅"场景,本身就具有复制性。演员们先自己进入镜头,反复操演了这个场景:谁是吃蛋糕的人,谁是不断去按电视遥控器的人,谁是玩手机的人,谁是自己跳舞的人……有一面大屏幕故意遮挡在演员们的"客厅"和观众之间,观众看到的就是大屏幕上投射出来的影像,而演员的脚边其实也有一个较小的屏幕,朝向演员,这个表演的"监视器"可以让他们调整自己的位置以更适应这个典型场景的典型表现。表演当然是"间离"的,但前文讨论过,这种"间离"是对象化的。当观众反复观看这一场景,七位观众被演员抛掷的玩具随机邀请上台,也来表现这个场

① 这本来也不是为了大范围传播,而是家庭成员内部拍摄并上传到网上。据《西方社会》剧组自己所言,在这部戏演出之前,视频的点击率甚至少于视频里所有的人数。这部戏演出之后,点击率不断翻新。但很可能视频中的人们并不知道有部戏使用了他们的影像。

景,此时的"镜像"模仿就更明确了。不少学者认为,拉康的"镜像"理论是一个比喻。的确,这部戏开拓了"镜像"的另外一个重要领域——声音也是"镜像"的重要组成部分。每位观众演员头戴的耳机随时都在播放事先录制好的指令:拿起勺子,使劲舀一块蛋糕,放进嘴里,用力咀嚼……连台词也事先录制好。这在"嘴块特攻队"更早的《厨房》(The Kitchen)中就曾有过很好的应用,一位小男孩担任的临时演员甚至完美演绎了大段连剧团的演员都说不好的台词。

"嘴块特攻队"自己的官方说法观众与那些上台表演过的观众的说法非常一致:当你不断收到这些指令的时候,根本来不及去想别的,注意力会集中在完成这些动作和台词上。"嘴块特攻队"宣传他们是在不断地同时建构和结构陈词滥调和身份认同。在建构上,效果很惊人。整部戏本身也实现了某种"间离"式的解构。但这解构有可能并不惠及上来表演的"人"?

这部戏天才地象喻了人类生活的一种普遍处境:随时随地接受大他者的质询和指令,并努力去完成。人们在日常生活中常常有这样的扮演,成为某个固定的、不断发生的角色,说出这个角色的台词库中的系列台词。行为和言语会有细微的差别,但都属于此时的这个规定角色的行为和台词库。而且,有趣的是,当我们特别符合我们通过"镜像"认知的某个我们应该扮演的角色,成功地挥洒了许多应该挥洒的言行的时候,我们还会有一种强烈的快感。这也许就是齐泽克所说的当主体臣服于意识形态框架时所产生的"剩余快感"。但这种快感与冒险的游戏精神背道而驰。在一个被"后现代"或者"主体退隐时代"等等标签命名的时代,很多人都会觉得自己很具有游戏精神:就是图个乐儿!然而种种依赖于"剩余快感"的伪游戏精神,往往严重受制于线性时间此前或此后的焦虑,饱受担忧和悔恨地来回反复侵袭。它需要通过超量的"投资"来获得有限的保证,更加剧了日常生活的安全感恐惧。在观看了《西方社会》之后,观众走出剧场,也许的确会如某些

评论所言,感觉到日常生活的虚妄——这是某种布莱希特叙事剧(epic theater)的应有之义——但随后会不会更感觉到自己处在挣脱不了的"结构"之中?

拉康的"镜像理论"认为,意识的确立发生在婴儿(6到18个月)的前语言期的一个神秘瞬间,此即为"镜像阶段",之后才进入弗洛伊德所说的俄狄浦斯阶段。儿童的自我和他完整的自我意识由此开始出现。其对镜像阶段的思考基本上是建立在生理事实上的。当一个6—18个月的婴儿在镜中认出自己的影像时,婴儿尚不能控制自己的身体动作,还需要旁人的关照与扶持。然而,它却能够认出自己在镜中的影像,意识到自己身体的完整性。刚开始,婴儿认为镜子里的是他人,后来才认识到镜子里的就是自己。在此之前,婴儿还没有确立一个"自我"意识。通过镜子认识到了"他人是谁",才能够意识到"自己是谁"。"他人"的目光是婴儿认识"自我"的一面镜子,"他人"不断地向"自我"发出约束信号。在他人的目光中,婴儿将镜像内化成为"自我"。镜中影像不仅是完整的,而且能够随着婴儿的动作而变化。在这种情况下,婴儿对镜中影像的掌控使婴儿充满快乐和胜利感。由于镜中影像所反映的婴儿对自己身体的掌控并不是婴儿自身所客观取得的,这一影像毫无疑问是虚幻的、不真实的。然而,镜中影像却赋予婴儿一种连贯的、协调一致的身份认同感,于是,婴儿开始迷恋自己的影像。如此,婴儿与自己在镜中看似协调完整、但实际上却并不成熟的自己的身体建立起一种欲望关系。

然而,对镜中影像的掌控,与对自己本身的掌控是不一样的。镜中影像是经过即时"改写"的。虽然它也获得一种时间的即时连贯性,就好比游戏者对电脑游戏的即时操控一样,也可以获得一种"他"仿佛是"我"的认同。此时,游戏到底是谁的游戏?就像结构主义者曾经质问的那样,到底是人使用语言,还是语言使用人来说话?

镜子极似真,但竟然也不是。电影《楚门的世界》《黑客帝国》《未

来学大会》都在提醒一个电脑游戏般的隐喻:我们所见之物并非真实。但问题在于,很多时候,那个背后的"真实"并不像这些电影表现的那样真的可以被触及。夸张和扭曲仅仅像试衣镜①一样细微,并且由于社会性认知的结构而被我们广泛而深入地接受。在结构的不同变化中,镜像的细微变化也略有不同。如果只是告诉大家——你们看到的不是真实——并且提供出另外一套与大家看到的不同、但同样确定的认识,那就像是翻烧饼,是用另一个镜像代替了这个镜像。就像《楚门的世界》《黑客帝国》等电影是假想我们这个世界其实是被另一个我们所不知道的世界所操控。这种当代神话之所以在消费市场颇受欢迎,也是因为它严峻地重申了这种操控的不可避免:如果它不是假想,那么我们获得英雄拯救而觉醒并突破操控的几率也很小;如果它就是假想,那么枯燥而困难重重的现实生活就更是牢不可破了。它们其实强化了意识形态臣服机制,因而实现了"剩余快感"的最大化。

 从这个对比而言,《西方社会》的有趣之处在于,它没有追求"剩余快感"的最大化。上台去表演的观众有种种不同的感受:一部分人因为完成大他者的指令召唤而感到愉快、激动;另一部分人一边成功地完成指令,一边感到些微不安;还有人是在整个过程结束之后感觉到吃亏了,不该如此听话。的确,这种接连不断的、极其具体的、不容迟思的指令,就像表演者(也同时成为表演组织者)和上过台的观众都反馈的,大家都会很自然而然地去接受指令并完成动作或语言。但问题就在于,总是会有人对这个"自然而然"的状态感到不自然,不管是在当下还是事后。待在观众席里一直"旁观"的人们也是如此。也就是说,意识形态臣服机制受到了一些怀疑。"嘴块特攻队"没有向大家指明是什么造成了这种臣服机制,这是他们"淳朴"的艺术态度。他们"邪恶地"把大家推向剩余快感的方向,但又故意使得这种快感不便于

① 比如很多试衣镜的不言而喻而又并非广为人知的陷阱——它会使人显得更瘦一些,以便使试穿服装的人更有可能决定购买.

畅快地展开。

齐泽克认为拉康的"剩余快感"概念,也就是"不再有快感",它精确体现出了"痛苦的快乐"这一矛盾处境,因为剩余快感的产生正是因为其中包含了快乐的对立面,即痛苦,通过奇妙的转换,日常生活中痛苦的物质组织产生了剩余快感。这种矛盾的快感来源于参与压迫性的意识形态仪式,而其具体状态是被剥削者,是为自己的臣服所领取的报酬。臣服关系依靠幻想机制运行。每种意识形态之所以都会依附于某种快感的内核之上,正是因为幻想以既定的方式构造我们的快感,使我们依附于主人,接受支配性的社会关系框架。一旦人们力图同幻想确立的框架拉开距离,就不再能把快感拆分为可理解的东西,不再把快感纳入意义的框架,那么快感,作为对本体性越轨和被破坏的平衡,就不再提供紧密的存在感。主体状态本身具有歇斯底里的特点,正是不停地凭借快感质问自己的存在,也就是说他或她拒绝把自己同自己的"客体"等同,一直质问"我是谁""我就是这样吗"。主体性的焦虑和快感并行不悖,相互构成某种焦灼下的、不稳定的存在感。①

判定一个表演类的作品是否属于一种"传统门类",不能看它自己是否贴着先锋或传统的标签。中国当代的不少"行为艺术"作品之所以和话剧一样从先锋艺术蜕变成新的传统门类,关键在于艺术家自己往往使自己或自己作品中的主体接受和参与了压迫性的意识形态仪式,从而刺激了剩余快感。媒体和民间对中国"行为艺术"有句刻薄的概括:不是裸着,就是割肉。业内也对"行为艺术"还有没有更多可能性颇多忧思。如果只是用惊世骇俗、离经叛道的行为,挑战大家的精神承受能力,手法总是会穷尽的。而在商业时代,这种"行为艺术"往往沦为商家制造噱头、吸引眼球的广告工具,若艺术家还在沾沾自喜,

① 〔斯洛文尼亚〕齐泽克:《幻想的瘟疫》,胡雨谭、叶肖译,南京:江苏人民出版社2006年版,第54—60页。

那就是艺术的自我神圣化。哪怕洋洋洒洒为表演写下理论阐释文字，也是背叛和掩饰。就像前一章引用过的阿尔托所言："一切真正的感觉实际上都是不能解释的，表达它就是背叛它，而解释它也就是掩饰它。"①

在大众传媒领域的表演类消费文化产品，往往能够实现剩余快感的最大化，此时观众的情绪被强烈地召唤，布莱希特对致幻式的共鸣的描述是：

> 观众似乎处在一种强烈的紧张状态中，所有的肌肉都绷得紧紧的，虽极度疲惫，却毫不松弛。他们互相之间几乎毫无交往，像一群睡眠的人相聚在一起，而且是些心神不安地做梦的人……当然他们睁着眼睛，他们在瞪着，却并没有看见；他们在听着，却并没有听见。……这些人似乎脱离了一切活动，像中了邪的人一般。演员表演得越好，这种入迷状态就越深刻，在这种状态里观众似乎付出了模糊不清的，然而却是强烈的感情；由于我们不喜欢这种状态，因此我们希望演员越无能越好。②

剩余快感使得观众深深陷入（被语言组织起来的）象征界，大家各自体验这快感，"互相之间几乎毫无交往"，因而也就瓦解了表演和观演中的社群性。这种社群性的缺失，在日常生活的世界之中是普遍的，然而表演艺术本来是最有可能为人群提供社群凝聚机会的。

回到《巴赞论卓别林》中那句评价：卓别林的表演制造了强烈的当下感，打破了日常人物的时间线——那种交织着对过去的悔恨和对未来的忧虑的时间线。

① Antonin Artaud, "Oriental Theater and Western Theater" (1935), in *Selected Writings*, trans. Helen Weaver, edited and with an introduction by Susan Sontag, Berkeley: University of California Press, 1988, p.269.

② 〔德〕布莱希特：《戏剧小工具篇》之二十六，张黎译，见《布莱希特论戏剧》，北京：中国戏剧出版社1990年版，第15—16页。

第四章　差异语境：反本质主义的表演实践

巴赞的时代以后,也就是1960年代以后涌现出来的一代表演艺术家,以阿兰·卡普拉为代表,他们甚至于往往要求打破艺术和生活的界限,在生活中实现"此刻"的强类感知。

依冯·瑞娜在1990年重返舞蹈界之后,经常在各种讲座和采访中被问到"你为什么放弃实验电影重返舞蹈"。假设是一个传统意义上的(作品和生活被分离的)艺术家被屡屡问到这个老生常谈的问题,反应可能是越来越光火,越来越不耐烦。因为线性时间上的焦虑会被反复勾起:对过去的悔恨和对未来的忧虑。然而对于一个当代表演艺术家而言,"反复"这个词本身的线性时间意义是不存在的。每次都是一个新的时间点。依冯·瑞娜碰到这个同样的问题,还是会像第一次被问到一样,以自己此刻能够想到的内容,简单作答。没有旁的情绪会被勾起。在依冯·瑞娜身上,就像阿兰·卡普拉曾经在1983年的重要宣言式文章《真正的实验》中写道的:"生活式的艺术与剩下的真正生活之间的可能的界限也持续地被有意识地打破。"①即便到了80多岁,依冯·瑞娜的整个言谈方式和身体动作仍像一部永不终了的《三重奏A》。她总是用最简单的反馈来回应她在此刻感知到的刺激,绝不会放大它。她现在也仍然可以"重复"(应该叫做再次"发生")《三重奏A》里的动作,以她现在已经80多岁的身体的可能性。

斯坦尼斯拉夫斯基主张,体验式表演的核心就是创造角色的"人的精神生活"②,而要创造这种精神生活,就要注意"一个角色必须有永恒的生命和几乎是不断的生活的线"③。如果从阿兰·卡普拉和依冯·瑞娜的把生活作为艺术而言,斯坦尼斯拉夫斯基这个最初的主张是直切到了当代表演艺术的"时间感"的核心地带。

① Allen Kaprow, The Real Experiment in *Essays on Blurring Art and Life*, Berkeley: University of California Press, 2003, p.205.
② 〔苏〕斯坦尼斯拉夫斯基:《演员自我修养》,林陵、史敏徒译,郑雪来校,北京:中国电影出版社1959年版,第28页。
③ 同上书,第379页。

而实际上,当代表演艺术在这个问题上的关键就在于,一刻不断的时间体验只能是艺术创造所致。在所谓"真正"的一般现实生活中,从一个强烈的"此刻"到下一个强烈的"此刻",这种不间断的时间体验是不可能的。越是"健康的人",人物线"有时的中断却是正常和必须的","不过在中断的时刻,人并没有死,他继续活着",他/她放空、走神,从一个焦虑切换到另一个焦虑,但他/她继续活着。这是时间向镜像的屈从。

福柯曾经讨论过历史进程中的时间世俗化,从科技对时间的精确测量和时钟的工业化生产之后,时间的概念从宗教的手中被一步步彻底世俗化,[①]它仿佛已经成为一个彻底科学了的"对象"——我们身体之外的别的客观之物。这大概是导致日常生活中的人的时间感的世俗化、对象化的原因。福柯对此求助于空间,它似乎还仍然存有未被世俗化的余地。福柯将这称之为"异位乌托邦"(heterotopia)。这与本章讨论的"差异语境"有些联系。但从当代表演艺术的角度而言,"异位乌托邦"的存在,也需要取决于艺术对时间的去世俗化、去对象化,将时间再次转化成紧密联结主体之内以及主体与主体之间的社群的体验。

这样,时间就不能是屈从于镜像结构的。它需要是"褶皱"的。

德勒兹在《褶皱:莱布尼茨与巴洛克风格》中提出了"褶子"的概念。巴洛克(baroque)一词源于葡萄牙语,意为"奇特而不规则的圆",是珍奇和奇妙的意思,代表着17至18世纪的一种欧洲文化艺术风格,在当时欧洲的建筑、雕刻、绘画,乃至其音乐和文学中都有着充分的体现。在文学上指奇崛夸张、繁艳的藻饰,花团锦簇的风格。巴洛克艺术以富丽繁复、精雕细刻为特点,意味着奇异、变幻,标志着被压抑的激情的异化,显示出动态、戏剧性、追求无限、虚实一体、色彩与光

① Michel Foucault: *Of Other Spaces*, *Heterotopias*, http://foucault.info/documents/heterotopia/foucault.heterotopia.en.html.

线的明暗反衬等艺术特色。而德勒兹根据巴洛克风格和莱布尼茨的"单子"论发展出"褶子"的概念。单子是最简单的数,或者说是无穷的倒数∞,上帝则是该倒数之上的"唯一"。倒数的特性在于它是无穷的或无穷小的,是世界之镜和上帝的反向形象。好比印度文化中"因陀罗之网"的隐喻。网上缀满熠熠生辉的宝石。每一颗珍宝自身光华灿烂,同时又映射出其他宝石的绚丽光辉。而从莱布尼茨"单子"概念来说,世界由无穷单子(宝石)构成,但是任何一粒单子或宝石都映照出上帝"唯一"之像。从而构成一与多的既隔又通的微妙和谐关系。单子因此构成一种美的和谐。①

当代表演艺术是褶皱向镜像的对抗,像巴洛克风格一样趋向无限。褶子以极其丰富的形态出现在外部宇宙和内心世界之中。迷宫就是典型的褶子。大脑也是皱褶式的。打褶与展开褶子(fold-unfold)已经不仅仅意味着物理意义上的拉紧—放松、挛缩—膨胀,而且还意味着生命意义上的进化—退化;生命被打褶进入一粒种子之中,种子的褶的展开可以成为一棵参天大树。

迪伦马特在一次关于戏剧的谈话中提出问题:戏剧还能不能再现今天的世界?布莱希特对此问题很感兴趣,专门著文《戏剧能够再现今天的世界吗》回应迪伦马特,提出:第一,"戏剧再现世界只能通过体验的时代已经过去";第二,"现代人如果想描绘今天的世界的话,只有把它作为一个可以改变的世界去描绘,才是可能的"②。部分学者和实践者将布莱希特"间离"表演的理论的重点放在对现实的"批判",这固然在布莱希特的学说中有迹可循,但其中也可以发现鲜明的具有本质主义色彩的"主体"的视角。如前所述"一个可以改变的世界"并非一个烧饼的另外一面,不是一个可被我们确切把握的、暂时尚未到

① 参见〔法〕德勒兹:《福柯·褶子》,于奇智、杨洁译,长沙:湖南文艺出版社2001年版。
② 〔德〕布莱希特:《戏剧能够再现今天的世界吗》,丁扬忠译,见《布莱希特论戏剧》,北京:中国戏剧出版社,第88—89页。

来的真相，而是当人的主体性以"空无"朝向世界，从而使世界以褶皱而非镜像的时间展开。

海德格尔在主要谈论文艺问题的《林中路》一书中专设"世界图像的时代"这个章节，谈道：现代的本质在于，人通过向自身解放自己，摆脱了过去的束缚，但这种描绘还是肤浅的，决定性的事情并非人摆脱以往的束缚成为自己，而是在人成为主体之际人的本质发生了变化。作为一般主体，人乃是自我的心灵活动。人把自身建立为一切的尺度，即"人是万物的尺度，是存在者存在的尺度，也是不存在者不存在的尺度"。海德格尔提醒读者注意的是，主体这个词的希腊语源意思是"基础、基底"，它指的是眼前现成的东西，它作为基础把一切聚集到自身。主体概念的这一形而上含义最初并没有任何突出的与人的关系，尤其是，没有任何与自我的关系。而当思考现代的本质，除了人成为主体，还要追问现代的世界图景。就本质而言，世界图景并非意指一幅关于世界的图像，而是指世界被把握为图像。世界图景并非是从以前演变到现在，不如说，根本上世界成为图景（存在者在被表象即图像化的状态中成为存在），这样一回事标志着现代的本质。综合而言，人成为主体和世界成为图景是同一个进程，对于现代本质具有决定性的意义，这两大进程相互交叉同时照亮了看似荒谬的现代历史的基本进程，即对世界作为被征服者的世界的支配越是广泛和深入，客体的显现越客观，客体越像客体，主体也就越主观越迫切地突显出来，世界观和世界学说才会越无保留地变成一种关于人的学说。而且，在海德格尔看来，成为图像的世界所固有的特点是"成为新的"，即不仅仅是产生一个区别于以往时代的新时代，而毋宁说，这个时代设立它自身，特别地把自己设立为新的时代。同样，在现代世界图像中，不能说人的地位完全不同于古代，决定性的事情是人特别地把自己成为主体的地位拿来遵守，并把这种地位确保为人性的一种可能的发挥基础，根本上惟现在才有了诸如人的地位之类的东西，这样做是为了取

得对存在事物的整体支配。①

显然,海德格尔对主体这个概念抱有很深的怀疑,因为它使得本源性的"大地"(海德格尔特别强调这个概念)被客体化。在这种描述中,主体似乎不仅没有按照某些思想史家所描述的那样"消隐",反而是更增强了。其实,消隐或者增强,只是一个问题的两面:现代启蒙思想中理想的主体,因为各种主体性方案的失败消隐了,而依赖于将世界越来越对象化、客体化而确立自身的人的主体意识,却越来越增强。

如本章开始讨论的《推销员之死》在北京人艺的排演,差异语境的造成,有时往往是来自于文化交流和碰撞过程中的偶然。此时,主体的确定性暂时失去确定的落脚点,因而造成了"空无",促成了艺术世界褶皱式时间的展开。但对于当代表演艺术的自觉而言,这种偶发仅仅只是一个开始。

① 〔德〕马丁·海德格尔:《林中路》(修订本),孙周兴译,上海:上海译文出版社2008年版,第76—80页。

第五章
表演艺术的"排练"和"训练"

前面四章是理论梳理,这一章将从实际操作的角度,讨论当代表演艺术有可能的"排练"和"训练"。1966年阿兰·卡普拉在《最近的几件"发生"表演》(*Some Recent Happenings*)一书的第一页写了一段短短的"定义",明确地主张"发生"表演应该是"根据一个计划来表演,但与排练、观众、多次表演均无关系"①。此后,不少当代表演艺术实践者们都有一个共识:当代表演艺术作品不应该像戏剧作品那样进行精密的排练。艺术家需要先对作品形成清晰明确的想法,然后依据这个艺术构想来实施表演。维基百科的"Performance Art"(表演艺术)词条在梳理 visual art(视觉艺术)、performing arts(表演性的各门艺术)、art performance(艺术表演)的时候,也认为表演艺术的渊源之一是观念艺术。但表演艺术与观念艺术的区别不仅在于是否有表演者参与,更在于表演艺术的艺术构想过程中总是会包括各种各样的准备,虽然准备工作的确是非排练式的。

斯坦尼斯拉夫斯基向来以长时间的严格排练著称,因此当代许多

① Allan Kaprow. *Some Recent Happenings*. New York: Something Else Press, 1966. p.1.

表演艺术实践者似乎不言而喻地将他排除在表演艺术的前辈行列之外。斯坦尼斯拉夫斯基的这种严格排练，固然有启蒙理性主导的文本主义对表演身体的符号性强制的因素，但根据与斯坦尼斯拉夫斯基晚年一起共事的演员的回忆，他的排练方式已经非常有别于传统的戏剧、舞蹈或电影表演的排练中那种朝向效果精确性的操练。比如为一个出场而排练四个小时，就是为了让演员不是随便地按照自己习惯的套路来演，而是充分感受规定情境中的压力，并使在场的其他角色充分感受到这个人物上场所带来的压力。[1] 这种排练方法接近于当代的工作坊方法。考虑到斯坦尼斯拉夫斯基一部戏常常要排练半年，而一般传统戏剧的排练周期只有一两个月，商业剧目甚至只有三个星期，斯坦尼斯拉夫斯基与阿兰·卡普拉这两个极端之间也许有条奇妙的桥梁。这就像是梅耶荷德在晚期曾对学生说："我和他（指斯坦尼斯拉夫斯基）在钻研同一个问题，就像我们都是阿尔卑斯山隧道的建设者一样：他从山的这一端开掘，而我从山的另一端开掘。但是我们终于

[1] 在斯坦尼斯拉夫斯基的最后十年创作生涯中供职于莫斯科艺术剧院的演员托波尔科夫这样描述：

> 常常有这样的情况，当我们向"圈外人"描述斯坦尼斯拉夫斯基的排演工作中最奇突的情景时，听的人往往觉得这是有意夸大，觉得这是演员所惯有的夸张。说真的，哪能这样折磨人！再说，如果真是这样，那么哪里还谈得到个人的创作呢！这样折磨演员决不会产生任何良好的结果，而只会把他弄糊涂的。确实，对一句台词反复练习了两三个小时以后，有时真好像反而不懂那些字的意思了。但这是暂时的现象。再往后，却相反，每一句话和每个单词的涵义就会变得特别清楚，而在经过了这样一番"火的锻炼"以后，你就会特别尊重这句花了你如许劳动的句子。你不会把它随随便便地念出来……你这句话将会念得充满实际的力量和富有音乐性。
>
> 演员自己是否能够这样严格地要求自己呢？是否能够这样顽强地来磨炼自己的技术呢？恐怕未必，因为，首先他看不见自己的动作，听不见自己的声音，他不能够了解自己的缺点。经年累月在演员身上养成的各种坏习惯是十分顽固的。要克服它们，必须有极大的耐心和勇气，还要有一位有威信而深谙创作规律的人从旁帮助才行。这就是为什么我们从不抱怨……在排练中过分严格的缘故。要不是艺术剧院的演员们都经过了斯坦尼斯拉夫斯基这么严格的教育，那么艺术剧院的艺术就不会创造出来的。

〔苏〕托波尔科夫：《斯坦尼斯拉夫斯基在排演中》，北京：中国电影出版社1957年版，第83—84页。

会在隧道的某个中间地段相遇。"①

而"训练",则是当代表演艺术的实践者更谨慎对待的。第四章讨论过,西方国家的大学体制已经容纳以"表演艺术"为核心的专业或课程,这就导致某种曾经行之有效的创新手法变成新的程式表演。训练的常规化会让"表演艺术"这种天然跨界的艺术遭遇这种归类危险:变成一门新的传统表演门类,边界明晰。它的"训练"方法应该区别于传统表演门类中那种倾向于使表演者"有技可逞"的训练——这容易使表演者形成对固定表演套路的依赖。时至今日,戏剧、舞蹈等领域的训练和排练方法也有很多变化。比如戏剧影视的叙事性表演中的中国"斯式体系"和美国"方法派",虽然都有将斯坦尼斯拉夫斯基等艺术家的表演艺术革新折返到传统的戏剧门类之内的倾向,但都容纳了新的艺术内容。本章的讨论将参照这些变化在表演(acting)教学和创作实践中的问题。

反对排练和训练,是为了反对传统戏剧的僵硬的精确性,表演实践者应当有能力使自己成为艺术的承担者。阿兰·卡普拉主张的打破艺术和生活的界限,是艺术对生活的扩张,而并非日常生活对艺术的占领。在1983年《真正的实验》(*The Real Experiment*)一文中,卡普拉著名的八项说明的第七项明确地说:"生活式的艺术不是给生活贴上艺术的标签,而是与生活的连续性共在,弯曲它、刺探它、检测它、甚至忍受它,但总是保持专注——这是它的幽默性所在,当你近距离看你的苦楚,它会显得非常有趣。"②这就是第四章从《演员自我修养》中那个师生问答谈起的表演者一刻不断的人物线。只是在生活中这种"一刻不断",按照斯坦尼斯拉夫斯基对生活的观察,是不可能的。所以生活式的艺术是通过反日常生活建立的,其中包含的表演者对自身

① 童道明:《也谈戏剧观》,载《戏剧观争鸣集》(一),北京:中国戏剧出版社1986年版,第65、69页。
② Allen Kaprow, The Real Experiment in *Essays on Blurring Art and Life*, Berkeley: University of California Press, 2003. p.206.

的磨炼也绝不会比斯坦尼斯拉夫斯基广为流传的长时间严苛排练更简单。对于不少已经把"表演艺术"当做一个窄化的新艺术门类的实践者而言,他们的不排练,有时是太轻易了,实际上是照搬了某些已有的套路,难以实现卡普拉所说的"生活的连续性共在"所产生的"幽默性"。

鉴于卡普拉这段话中清晰可辨的游戏性,这一章先从游戏训练谈起。

游戏训练与安全感

赫伊津哈《游戏的人》认为:游戏是人区别于其他动物的特征。这种特征在艺术表演中尤为明显。《游戏的人》举了这样一个例子:有一个小男孩在和一排椅子玩开火车的游戏,他的爸爸正好经过,觉得小孩子玩游戏的样子很有趣,就把他抱了起来。但是小男孩抗议说:爸爸,你不要亲我,我是火车发动机,你抱我,火车就开不动了。这个例子的典型性在于它体现了游戏的同时既在其内、又在其外的特点,小男孩十分清楚他是人,但又十分坚信他是火车发动机。就像赫伊津哈所归纳的那样,游戏将"只是一种假装"的意识与极端的"严肃性"和"专注"结合起来。①

"严肃"和"专注"是从孩童时代进化为成年人的路途中的基本训练。而作为成年人的演员或表演者需经另外的训练,方能排除"严肃"和"专注"的排他性。对于演员而言,斯坦尼斯拉夫斯基所发现的一刻不断的人物心理线,往往是依靠具有游戏性质的元素才建立起来的。彼得·布鲁克曾经谈到有演员在开演之前突然找到他,希望导演同意他在皮鞋里放一块小石子,在两场演出后,他又告诉导演要把这小石

① 〔荷兰〕约翰·赫伊津哈:《游戏的人——关于文化的游戏成分的研究》,杭州:中国美术学院出版社1996年版,第10—11页。

子去掉。① 这不是形式主义的小玩意儿,很多时候,富有经验的演员知道,那些针对角色的全部精神生活的案头工作和分析只是一个充满"严肃"和"专注"的基本面,需要一点别的东西使这个基本面点石成金,恰如生活本身。而熟悉表演的编剧,也会在剧本里就埋藏很多富有游戏性质的元素,以期待激活表演。而表演艺术不希望使人的生活被划分为坚硬的基本面和使生活变得活泼的游戏层面。

有一个表演训练游戏叫做《抢椅子》。$2n+1$ 个参与者,其中 $2n$ 个人,面对面分坐两排互相面对的椅子。两排之间留出一条走道,一个参与者在走道里来回走动。坐在椅子上的人趁他/她不注意,便以眼色互相示意,起身交换座位;在中间走动的人也寻找机会抢占正好空出来的椅子。在这个游戏中,尤其是针对刚刚学习表演的人或者业余剧社的成员,经常出现的两个问题是:坐在椅子上的人由于担心自己贸然行动而被抢去座位,总是不敢出手;在走道里游走的人每每因为刚错失了一个显而易见的良机而追悔莫及,以致未能注意到再次空出来的椅子。

大家踊跃争抢游戏的氛围才强烈。无人出手,象征着一种普遍的生活状态:过分担心失去安全感的焦虑。在人的成长教育中,害怕失败往往是一个重要的养成科目。尤其是在当代的全媒体氛围中,失败者(loser)形象可能充当了福柯在《疯狂史》里描述的疯人曾经在文明史上扮演的对正常人的规训角色——通过疯人/失败者来警示大家去做正常人。游戏的一个重要意义在于释放这种焦虑,所以表演训练中的游戏设置,要使参与者的"失去"或者"失败"都成为非常微不足道的元素,这样才能慢慢适应不去害怕失败,敢于出手。在《抢椅子》这个游戏中,失去一把椅子,本来就是微不足道的元素,但是规训机制导致人的惯性实在太强,于是小小一把椅子的临时"居坐权"具有无限放

① 参见〔英〕彼得·布鲁克:《敞开的门——谈表演和戏剧》,北京:新星出版社2007年版。

大的寓言性，象征了生活中许多处于激烈竞争之中、因而随时可能失去的东西。

另外一种相反的情况是，当"失败"太小，参与者有可能因为没有对惩罚的恐惧，而陷入消极的松弛。这种消极的松弛，与游戏状态也是一种两极对比。游戏的特点是恰如其分地在每一个特定的"此刻"投入能量，它是积极的松弛。日常生活对人的规训，往往使人的生活被划分为两个极端：一种是上班状态，"严肃"和"专注"具有排他性，有时需要花几倍的专注力来确保一件工作的完成；另一种是下班状态，"严肃"和"专注"都下班了，常常是随便接受被动的娱乐方式将能量耗散。

有一个游戏《报数》也经常用于表演训练和排练的热身。所有参与者围成一圈，从 1 开始，大声报数，每逢含有 7 的数字（如 17、27），或是 7 的倍数的数字（如 14、21），轮到这个数字的参与者不许出声报数，而是举手示意。每次如果有人出错，游戏就要重新开始。这个游戏的"成功"也在于能使参与者这个集体不断流动起来。一般报数到 100 就算初步胜利。但有时尝试了好多次重新开始之后，连 50 都到不了。而著名的 70 到 79 的大关，更是会卡住很多参与者。出错，就在于未能通过游戏转换日常生活中的惯性，而具体情况往往有两种：一是永远处于"上班"状态，过于紧张，总是希望通过花几倍的专注力来确保这个小小的任务的完成，于是在循环往复的任务到来之中陷入疲劳和慌乱，导致专注力不足，从而出错；另一种是潜意识里认为这个任务太小，成败无足挂齿，从而总是处于"下班"状态，消极松弛，当任务到来之时甚至连这样小小的一点专注力都集中不了，导致出错。

相比于《抢椅子》而言，《报数》这个游戏在表演艺术的意义上甚至更有注意之处。《抢椅子》，即便未能完成游戏的最高任务（毫无间歇地在游戏之中流动起来），即便不断出现问题，还是可以让参与者活

跃起来。参与者的精神活动受到其中包含的某种不太激烈的竞争性的刺激和调动,就像是参与一场赌注不大的赌博。有可能形成这样一种集体:缺乏整体意义上的流动性、活跃性,但却包含许多个活跃的个体,从而造成了一种活跃的观感。在中国戏剧影视表演训练中常见的《抢椅子》这个游戏,与第一章谈到的美国乔斯·皮文工作室的《椅子战争》《猫在角落》等游戏有异曲同工之妙,都有可能适合这样一种演员训练:个体的精神活跃与整体的戏剧性任务毫无关系。整体的戏剧性任务(如情节进展、人物塑造)仍然与"严肃"和"专注"相关,处于不会失去安全感的精确计算之中。演员张丰毅曾在一个电影表演论坛上发言说:"现在的表演有一种比较平庸的表演,该怎么处理就怎么处理,哭、笑、思考、判断都有,都对,但不可爱,没有魅力,而有很多有个性的演员,他们的表演不成熟,但有魅力,可爱……生动……我们的表演不能单纯要求准确,仅是完成导演的任务。"①这是从演员角度出发的忧思,但导演等电影艺术的主导者的剪辑等组织工作有可能极为成功和生动地把本身只是"都对,但不可爱,没有魅力"的表演整合起来。

虽然如果这些游戏参与者进入比较理想的游戏状态,都会实现整体的流动。

《报数》不包含实物,连一把椅子的临时"居坐权"这么小的实物都没有。于是那种"小赌怡情"式的竞争性刺激带来的活跃感并不明显。这个游戏如果真的能够被活跃地玩起来,那么这批参与者的表演艺术的潜力就比较大——他们能够合理地分配注意力,保持积极的松弛,对于这么一个小而又小的任务,只当任务来临的那个"此刻"再调动能量去处理它,不为它付出多余的能量,但又能及时付出恰好足够的能量。在这种过程中,日常生活中容易出现的那种对于安全感的焦虑消融了。

① 中国电影表演艺术学会:《新世纪电影表演论坛(上)》,北京:中国电影出版社2001年版,第80页。

当然，为了在游戏的初期能够首先被玩起来，尤其是在戏剧影视表演训练中，竞争性刺激似乎还是一个不可或缺的因素。有些游戏的刺激性甚至比《抢椅子》还要强烈。比如《抓人》游戏，2n 个游戏者，挑出其中两人，其余 n-1 组，每组两人，并肩贴身站立。被挑出来的两个人，一个人跑，一个人追。后者触碰到前者，则算"抓到"，作为胜利和惩罚，瞬间两个人的位置调换过来。被追逐的人有一项权利，他/她可以选择任意一个港湾停泊，这个港湾就是站立在 n-1 组人中的任意一组。停泊方式是用身体侧面"贴上"其中一人，则这一组的另外一个人就被"分离"出去，成为新的被追逐的人。由于这个游戏的运动量较大，参与者往往迅速就活跃起来。但如何使游戏进入更高质量的阶段，常需要更多的引导和练习。有很多心理问题都可能涌现。比如每组并肩贴身站立的人，在被追逐者靠近的时候，往往还没有任何一个人被"贴上"，就已经有人以为自己（必然）被分离出去，从而惊惶逃窜。有时甚至出现同一组的两个人都同时逃走的情况。这固然是一个皆大欢喜、非常活跃气氛的时刻，但如果游戏永远停留在这个阶段，则是缺乏建设性的。参与者需要接受"临界点"的紧张感，接受这种冒险所带来的心理压力的变化的过程。当追逐者尚未"贴上"自己这一组的时候，需要等待这个时刻的降临或者最终不降临，若降临，立即拔脚就走。当游戏比较成功的时候，游戏者之间甚至会放缓节奏，互相戏耍对方，刻意让对方感觉"临界点"的来去。有时，这个游戏还会加上嘶吼的声音效果，追逐与被追逐者故意吼叫、尖叫等，增加紧张感。初阶游戏者慎用此法，高阶游戏者则有可能在更大的压力下以更强的节奏感、流畅无间断地游戏下去。

近年开始流行的企业人力资源培训"拓展训练"（Outward Development）也常常组织参与者进行游戏，但与表演训练的游戏在立意上颇有区别。

比如，有一个非常著名的表演训练游戏《倒下》：两位演员，一位在

前,背对另一位笔直站立,并根据一定的指令倒下,而站在后面的人则双手平推向前接住倒向他/她的人。有一个相似的职业拓展训练,也可以叫做《倒下》,则是一个人站在较高的台子上,背对台下的队友倒下,而站在台下面一般约4到6人的队友则伸开双手握成一张"网"接住倒下的人。这两个训练的区别在于,参与前者的人所需要"失去"的只是很小的一点,在最极端的情况下,假如后面的人没有好好接住,正在倒下的人也可以由"信任队友/放弃对自己的注意"的心理档立即调到"完全靠自己"重新获得平衡并站立的心理档。这就是表演训练的游戏,每一次游戏,都有可能增加一点点拍档之间的信任感,从而在下一次倒下的时候,幅度稍稍增加一些。而参与上述职业拓展训练游戏的人,则必须彻底放弃对自己的注意,别无选择、死心塌地地信任队友,才能完成这一训练。这是对人的心理能力和团队精神的一种训练,但这并不是游戏,也不能体现游戏感。在某种程度上,它更加重了我们的日常生活精神体验:不能失败。而在游戏中,首先需要破除的就是这个基本观念。在游戏中,只有当失败只是一件极其微小的事,游戏才能真的玩起来。比如《抢椅子》,这张椅子所构成的座位,它是多么微不足道的一个"被占有之物"。当然这样说并不意味着参与者应该漠然视之。实际上,一旦竞争关系形成,任何时候参与者都很难对此抱有完全无所谓的态度。需要强调的是,只有当一种对失败不那么在乎的态度建立起来,参与者才能真的调动起自己的全部能量,或者说,进入游戏状态。他/她不断地起身,与对面的人交换座位,成功了,失败了,于是他/她成为游走者,以另一个身份继续活跃地参与游戏。

巴赞评价卓别林,说他制造了强烈的"当下"感,打破了日常人物的时间线——那种交织着对过去的悔恨和对未来的忧虑的时间线。每当一位参与者在刚刚失去的一个空椅子面前被某种单薄却强悍的悔恨所包围,我们就很容易明白巴赞说的这种日常时间线是什么意

思。此刻,"当下"的消失体现在悔恨使这一时刻延长,吞噬了接下来正在发生的时间里应有的刺激—反馈的链条。新的椅子空出来,但无法作为一个当下的神经刺激进入到他/她的反应系统之中并引发相应的反馈。他/她看不见!这是现象学喜欢讨论的哲学问题。但对于表演实践而言,这意味着游戏尚未成功,演员还没有从生活状态进入游戏状态。

对"失败"的不同态度,更细化一点说,即是否坚持时间线上从一个点到另外一个点的确定性。在"做事"的状态里,完成一个行为 A,就是为了导致行为或者结果 B 的出现。而且希望从 A 到 B 是最有效率的直线。但是在游戏状态里,当完成行为 A,所谓表演者态度的松弛就是,如果没有出现 B 而是出现了 C 或者 D,或者是 B 的出现被延迟了,路程成为曲线,表演者仍然可以兴致盎然地继续在行动中。只有这样,才能保证刺激—反馈的鲜活和连贯。而在"做事"的状态里,如果预期的结果 B 的出现被延宕,行为者的刺激—反馈就可能会中断。

比如,在一场准备得死气沉沉的传统话剧排练中,虽然只是排练,当一位演员临时忘词,或者只是表现得像是忘词的时候,另一位对手演员就极有可能在心理责怪他/她。这种责怪是来自"做事"而不是"游戏"的逻辑。在这种戏剧生产模式中,排练的阶段性成果被精巧地固化,使之呈现出一定的可观看性。在一次排练之后,或者首周演出的一场演出之后,导演或者主演会充满激情地告诫剧组成员:今天的演出在若干点上有这样、那样的问题,舞台焦点未按照预先的设定而迅速转换,等等。这就是因为安全感的顾忌,而只以效果为导向。

在以效果为导向的世界里,是容不下游戏的。效果指向的是观看性。习惯了观看性的游戏参与者,进入游戏也会相对较慢。在《抢椅子》《抓人》这些略具竞争性的游戏中,常常可以发现很多参与者的乐趣还是在看别人陷入困境或错误,慢慢才能转而去适应使自己面对困

境和错误的大大小小的压力。这种"看戏"的心态,使参与者的主体性停留在日常生活的与他人的分隔中,不敢"朝向他者无尽冒险",也就深陷于线性时间的焦虑难以自拔。

心理线的排练和训练之可能性

斯坦尼斯拉夫斯基主张,体验式表演的核心就是创造角色的"人的精神生活"①,而要创造这种精神生活,就要注意"一个角色必须有永恒的生命和几乎是不断的生活的线"②。关于这个不间断的线,第四章已经做过讨论,这是当代表演艺术在表演时间上最早的坚定判断。然而,时过境迁,当斯坦尼斯拉夫斯基体系在传统门类的回潮中笃定被纳入戏剧影视叙事性表导演实践门户之内,《演员自我修养》中的这个说法被发展为排练中的"人物线"。"人物线"分为外在的行动线和倾向于内在的心理线或情感线。而且一般认为心理线决定行动线,在戏剧排练中,心理线的塑造是重点。

《演员自我修养》里提出连续不断的角色人物线也应该是"被情绪(情感)所掌握"的线,而非"理智(智慧)"所能完全领会。这似乎是在暗示,在排练和准备中,理智的工作只能给予帮助。但是,如前所述,这本完成于1930年代斯坦尼斯拉夫斯基去世之前的书,没有进一步探讨表演时间体验的不中断和日常时间体验的"难免有中断"之间的区别和关系,而体验派的叙事性表演实践又必须用理智的工作来帮助情绪体验的建立(即斯坦尼斯拉夫斯基所说的"通过演员有意识的心理技术达到天性的下意识的创作"③),于是就有可能出现那些浮于

① 〔苏〕斯坦尼斯拉夫斯基:《演员自我修养》,林陵、史敏徒译,郑雪来校,北京:中国电影出版社1959年版,第28页。
② 同上书,第379页。
③ 〔苏〕斯坦尼斯拉夫斯基:《演员自我修养》,林陵、史敏徒译,郑雪来校,北京:中国电影出版社1959年版,第27页。

面上的心理线梳理。最典型的例子是在国内话剧排练中畅谈的"人物小传"。

实际上,斯坦尼斯拉夫斯基本人,在他漫长的、不断自我更新、自我扬弃的艺术实践中,有时远没有在《演员自我修养》这本集大成的理论总结中那么措辞谨慎。《演员自我修养》在谈人物线的时候只是比较谨慎地说,"剧作家所给予我们的不是剧本和角色的全部生活",因此"我们必须用想象虚构来补充作者在他印行的剧本里所没有写到的东西"①。然而在实践中,"想象虚构"却也往往会相当大胆地依赖于"理智(智慧)"。比如对于《奥赛罗》,《演员创造角色》和《〈奥赛罗〉导演计划》两部书中几乎完全相同的两段文字,相当于是对埃古(朱生豪译本中的"伊阿古")等两个人物做的"人物小传",诸如"苔丝狄蒙娜如果生了一个黑儿子,这个身材高大略显粗鲁但是非常好心的埃古一定会代替保姆去抚养他","埃古的歌和他那粗俗的笑话有许多次都起过很大的作用……队伍累了,士兵们在发牢骚,只要埃古一来,唱一支歌,歌中那种粗俗的内容就会抓住士兵的心,使他们惊奇万分,气氛也就改变了"②,这些描述都是想象,它们不太能在剧本中找到依据,但却有可能给演员提供表演的支点,让他们觉得自己有一条可以清楚辨认的人物线。不过从已经出版的关于《海鸥》《底层》《奥赛罗》的导演笔记里,也可以看出,这些飞扬的想象揭示了作为一名戏剧导演,他的想象力如何经常使得他离开了原剧本所勾勒的"人的精神生活"的整体性和现场原发性。

第一章和本章都讨论过美国乔斯·皮文工作室的游戏训练方法之中蕴含的二元论,即演员个体的精神活跃与整体的戏剧性任务可以相互独立。斯坦尼斯拉夫斯基《奥赛罗》导演笔记中为剧中的大反派、

① 斯坦尼斯拉夫斯基:《演员自我修养》,林陵、史敏徒译,郑雪来校,北京:中国电影出版社1959年版,第382页。
② [苏]斯坦尼斯拉夫斯基:《〈奥瑟罗〉导演计划》,英若诚译,北京:中国电影出版社1981年版,第13—14页。

奥赛罗的旗官伊阿古所想象补充的这些生活细节,像是一种笑谈,仿佛是游戏性的,其实是像"看戏",通过这种"看戏"的笑谈使演员的心理状态活跃起来。这与皮文工作室的游戏训练有微妙的共通之处。一个扮演伊阿古的演员,在这种笑谈中获得的活跃感,和对人物的模模糊糊的鲜活认识,并不是属于伊阿古的,而属于其他一些人。就好像在中国古典的脸谱式戏曲扮演框架中,只用说这个人物是"丑"或者"净",等等,演员就获得了一个大致的判断。当剧本自身也是这样判别人物,那么文本和表演就在这样一个传统之内基本协调。但是当莎士比亚、契诃夫、高尔基的剧本并不是以这种标签的传统方式规定人物的时候,表演创作通过在生活中找一个"大致像是"的模板就有可能不太可靠了。虽然在某种现实主义的氛围中,关于伊阿古的笑谈肯定会比"丑"或者"净"这样几个大类的定义要宽泛一些,但问题的关键在于,一旦从生活中所谓"活生生"的人物直接取材,来找模板,比照剧本(或者后戏剧剧场意义中的表演文本)中的人物,就会进一步模糊表演时间体验的不中断和日常时间体验的"难免有中断"之间的区别,用日常时间体验的杂草,来代替表演的创作。

据与斯坦尼斯拉夫斯基共事的演员托波尔科夫的回忆,常常有人拿着原来跟他排练所做的笔记来问他,他惊讶万分,不敢相信这些话真的是自己说的。① 这大概是一个不断再认知的艺术家的写照。《演员自我修养》成书于1936年,距离作者去世仅两年。在这本书中,斯坦尼斯拉夫斯基明确批评了演员"会被演员自己的那些跟他扮演的角色毫不相干的思想感情所填满"②的倾向。这句话非常鲜明有力。什么是"演员自己的那些跟他扮演的角色毫不相干的思想感情"?就是演员自己的"难免有中断"的日常生活中的思想感情。

① 参见〔苏〕托波尔科夫:《斯坦尼斯拉夫斯基在排演中》,文俊译,北京:中国电影出版社1957年版。
② 《演员自我修养》,版本同上,第383页。

那么,有没有可能通过排练,剔除"演员自己的那些跟他扮演的角色毫不相干的思想感情",从而使不间断的表演时间体验被建立起来?从理想的角度而言,是有可能的。但是斯坦尼斯拉夫斯基体系在其建立的过程中,也为自己埋下了一些深刻的矛盾。

《演员自我修养》之所以成为这样一本重要的书,是因为它是一个不断反思的结果,是对挑战了斯坦尼斯拉夫斯基践行的一些基本观念的表演艺术家如梅耶荷德、米歇尔·契诃夫等人的回应。莫斯科艺术剧院的米歇尔·契诃夫(著名剧作家、莫艺的重要文学合作者安东·契诃夫的侄子)早在《演员自我修养》出版之前十多年就出版了总结表演经验的著作。1928年,流亡在巴黎的米歇尔·契诃夫与到访的斯坦尼斯拉夫斯基进行了一次长谈。在这次表演艺术史上赫赫有名的长谈中,米歇尔·契诃夫坚持反对斯坦尼斯拉夫斯基当时主张的"情绪记忆"概念,反对调动演员个人生活的情绪情感来组织人物角色的塑造。当然,这里不是要像某些史家那样,以某种本质论和阴谋论的逻辑试图翻出某个"真相";征引这个史实,是希望说明,调动演员个人生活的情绪情感来组织人物角色的塑造的"情绪记忆"方法,的确在斯坦尼斯拉夫斯基艺术生涯的最后一个十年之前占有显著的地位。而这,又成为斯坦尼斯拉夫斯基晚年的自我扬弃的重点。

斯坦尼斯拉夫斯基在晚年汲取了梅耶荷德、米歇尔·契诃夫等年轻一辈艺术家的表演实践经验和主张,不断尝试"行动"在排练中的意义。然而,在斯坦尼斯拉夫斯基对当代表演实践的传播和"普及"中,心理线和"情绪记忆",仍然是不可或缺的元素。

在美国当代表演实践、尤其是影视表演中,受到斯坦尼斯拉夫斯基影响而发展出来的"方法派"占据主流。第二章讨论过,"方法派"的表演创作往往与情节叙事的决定性高度媾和,它强调观众所关心的是演员真在想,而究竟在想什么,这并不重要;观众只会好奇,会等着戏往下发展。于是最极端的"替代法"甚至会征引自己情绪记忆中那

些正好具有相似的外在表征鲜明性的素材来实现表演任务。比如,通过努力回忆昨天刚看过的一部电影的情节,使自己的面部表情体现出"努力思索的样子",从而可以扮演一个哲学家,使观众觉得是一个哲学家在思考哲学问题。这当然有可能建立起在一个镜头之内的既强烈又连贯的时间体验,但它真正的连贯性还是求助于情节和镜头或舞台调度的剪切。这是直接将杂草取材当做建筑成分,与当代表演艺术背道而驰。

"情绪记忆",即便在不涉及"替代法"这样极端服务于资本主义文化生产的时候,也会呈现出一种被米歇尔·契诃夫反复批评也被晚年的斯坦尼斯拉夫斯基所警惕的原始倾向:

> 对于我们曾学习过、观察过、幻想过、假设过、梦想过、感觉过、祈盼过以及经历过的各种事物,在每个人的心中都存在着一个储藏所,我将它称为演员们的潘多拉的盒子。它是每个人的自觉意识和发展想象力的力量源泉。……(在舞台上)演员们开启记忆宝库中各个不同的区间,使这些感知得以自由驰骋。……每个演员都必须依靠自己对人生中所发生的各种事情进行主动而积极的观察,来学习如何继续充实那个潘多拉的盒子;另外,对于深藏于自己内心深处某个特殊区间的记忆,也要学会如何将它释放出来。例如恐惧、挫折或痛苦的经验,或是带有某种创伤的事物,以及曾被自己认为是"无法接受"的各种感觉等等,所有这些来自潘多拉盒子中的情绪,都能唤起我们强烈的反应。在大多数情况下,所有的演员都不希望勾起这些回忆,这也是人之常情。但它们确实是存在的,而且等着随时被我们启用。①

首先,从积极的角度来理解这段话,可以认为,这是人对自己过往

① 〔美〕贝拉·伊特金:《表演学:准备、排练、演出》,潘桦译,北京:华夏出版社2000年版,第13—15页。

经历的连贯性叙事的基本警惕,是试图在一般连贯性叙事中发现断点的努力。但在这段论述中,演员在生活状态中的"自我"被给予了过度的重视。换言之,断点有可能被作为整体性和连贯性的"自我"的有机组成部分。断点会被过分精巧地编织进连贯叙事,或者说,为了连贯叙事的需要而寻找和构造断点。所谓"曾学习过、观察过、幻想过、假设过、梦想过、感觉过、祈盼过以及经历过的各种事物"都有可能被外在的社会意识和"幻想的瘟疫"重新组织过,此时储藏起来的,已经是它的替代物。于是,所谓对情绪记忆的发掘,会指向对所谓创伤经验的发掘之中,根据"压抑—释放"的原则,去寻找可以被释放的被压抑之物。正如拉康以来的精神分析学者所发现的,人的精神结构和主体性诉求最喜欢去虚构被压抑之物,从而建构起完整而连贯的主体性"叙述":

> 某一历史时刻被(错误地)视为某项品质丧失的时刻,可进一步仔细审查又明确表明那丧失的品质只是在它被认为丧失的那一刻才出现。……叙述消弭了这一矛盾,描述出一个完整的过程,让客体先出现,再丧失。①

因此,"所有的演员都不希望勾起"的创伤经验所唤起的"我们强烈的反应",与其说是一种让角色立刻活起来的情绪,倒不如说是让角色立刻死去——斯坦尼斯拉夫斯基所谓"杀害自己所描绘的形象"。由于此项"杀害"行为来得如此彻底和隐蔽,故而会引起演员和观众的片刻兴奋也不足奇。其实这兴奋,确切地说,是由终于完成的主体性"叙述"所造成的安宁和笃定。或者说,大家由此又沉浸在布莱希特深恶痛绝的那种"像中了邪一般"、强烈而又"无动于衷"的幻觉状态

① 〔斯洛文尼亚〕齐泽克:《幻想的瘟疫》,胡雨谭、叶肖译,南京:江苏人民出版社2006年版,第15页。

之中。①

布莱希特希望演员对自己创造的角色保持批判性的姿态,而当代的"情绪记忆"训练法却教育演员们克服"主观的感知的反应和偏见",以便"保持客观"。② 在这套体系里,或许克服偏见并不是关键,关键是"保持客观"——当然,大家都知道"保持客观"是困难的,所以,倒不如说这套体系的核心就是虚构客观。

客观是为了让演员保持艺术敏感,如果客观只是虚构,则此时的"敏感",当然也是依照某种现成的主体性诉求而建构起来的。比如说,针对"一个人的外貌、身上的异味、令人不快的言语(包括难听的嗓音和不当的措辞)、所属的民族或种族、性别以及粗鲁或残暴的行为",不要做出"有失正确的反应"。这种"敏感",当然是有标准答案的。此时演员似乎是细致的观察和富有生气的表演,其实不过是因为对自己的"正确"抱有信心而已。

比如,在一项"蒙住眼睛的情况下体验触觉感知"的表演训练中,每个人都被蒙上眼睛并被单独给予物件,学员们试着去体验双手触摸到不知名物体后的反应。在练习之后的讨论中,最经典的一个陈述是这样的:

> 当我摸到那个像棉被一样的柔软的东西时,我奶奶的影子出现在我的脑海里,我感觉到她在那儿,而且闻到她身上的味道。小时候的情景又回到我心中,是我的奶奶在给我盖被子。我想起来她常常给我唱的那首歌,我仿佛又听到她在唱那个曲子。当然,当我刚接触到那个东西时,我的注意点是在指尖上,但是当我想起那首歌时,我心中充满了思念和惆怅,我的注意点转移到了

① 〔德〕布莱希特:《戏剧小工具篇》之二十六,张黎译,收于《布莱希特论戏剧》,北京:中国戏剧出版社1990年版,第15页。
② 《表演学:准备、排练、演出》,版本同上,第30—31页。

胸部,也就是我的心里。我全身心地体验着温馨。①

与此相应,有人摸到了塑料盘子,觉得很厌恶,因为不喜欢塑料制品;有人摸到了皮毛,想到了一只死狗,涌现出"那种来自死亡的腐臭"的联想;还有人摸到的也是皮毛,却觉得有满足感,有"垂涎欲滴"的冲动;有人摸到一把木柄短剑,摸木柄的时候,觉得腿上有瘙痒感,触摸刀刃却"赶走了那种瘙痒"……总之,大家感觉到的东西都是漫无目的、随便说说而又"正确"的。

在这种情况下积累的所谓"情绪记忆",难免更成为精心准备的杂草,干扰表演创作。齐泽克说:"心理分析的最终目的并不是帮助分析者把混乱的生活经历组织为连贯的叙述……叙述之所以会出现,其目的就是在时间顺序中重新安排冲突的条件,从而消除根本矛盾冲突。"②心理分析是这样,表演也会受到这样的影响。

比如,一组演员排演根据莎士比亚《雅典的泰门》改编的戏剧场景。这部马克思最喜欢的莎士比亚戏剧,精髓之一就在于当泰门潦倒之时,所有他原来的"朋友"都争先恐后地跑去要债,其力度和强度,在莎士比亚笔下远非其他剧作可比。然而演员演起来却总不生动。原来,这些演员们归根到底是倾向"和谐"的。排练期间,剧组一位成员也出现了被人欠债不还、导致周转不灵的事件,但是排起戏来,在角色中还是拉不下面子,不好意思催债。看来是平时所受的"情绪记忆"的训练,使大家限于一个"小我"的主体性之中,无法展开表演的主体性,抓不住戏。

"情绪记忆"训练的滥用,更导致一种虚假的"从自我出发"的习惯。演员拿到剧本,动辄说:这个不合理,那个不可能,怎么会有这样的人呢。与其说这是从自我出发,不如说是从一个受到社会规训的、

① 《表演学:准备、排练、演出》,版本同上,第88页。
② 《幻想的瘟疫》,版本同上,第12页。

符合社会一般想象的理想自我出发。于是,"这些自认为高明的演员会充分发挥自己的主观能动性,对人物进行大刀阔斧的改动,直到人物面目全非,自己满意为止"①。对经典剧本尚且如此,对当代原创剧本更不会放松。这些杂草,也就是斯坦尼斯拉夫斯基所谓"演员自己的那些跟他扮演的角色毫不相干的思想感情",得到了意识形态的规训和加冕,②更是变得具有攻击性和扩张性。比如中国当代斯式体系的表演中,"人物小传"制度化地进入到表演创作,表导演者给各种戏的各种角色安排形形色色的人物小传,尤其是人物"前史"部分,常常描述得很"飞",而且力求表面细节的精确,变成了演员"散讲"的乐园,最终很容易导致演员"会被演员自己的那些跟他扮演的角色毫不相干的思想感情所填满"。

在这种情况下,传统的回潮体现在导演和演员们习惯性地求助于几乎接近"生旦净末丑"的角色模式,总愿意找一条最容易找到的所谓人物线抓在手里。假如导演提示演员说,就把某个角色演成一个傻瓜,那么演员往往反倒是安心了。虽然他希望争取让这个最简化的单词更好听一些,但总的来说,演员往往希望人物线最起码可以概括为一个单词,即便"情绪(情感)"完全丢失的时候也可以凭最简单的"理智(智慧)"回到一个最起码(也是将将可看)的支点上。演员在排练过程中很喜欢说的一种话就是:这样做"我不舒服"。演员经常不愿意面对缺乏基本支点的安全感恐惧。他们对这个简单的作为支点的人物线也未必深信,但有了它,就有了一个可以"体验"的对象,并同时可以腾出手脚来充分发展演技,根据一条似是而非的心理线来规定一连串的动作线。

人的主体性发生巨大变化的时代,演员最容易演的人物反而是那

① 郝戎:《演员的情感创造》,北京:中国戏剧出版社2005年版,第25页。
② 意识形态的规训和加冕是双位一体,通过规训,被规训者成为了大他者的一部分,获得了大他者的王位尊严,可以向其他人发出不符合大他者质询的疑问。

些具有简单主体性的人。各种贩夫走卒，脑子缺根弦的，还有存在于人们想象中的帝王将相、太监嫔妃、神仙侠客。舞台和银幕上充斥着这些形象。比如，上海作为中国最大的商业戏剧市场，悬疑剧和爆笑剧几乎一统天下，并不完全是因为观众爱看这些，而是因为演员最能演这些。而像莎士比亚这样的戏演员最难上手，他们感兴趣的只是那几段按照布莱希特的话来说是演员"赚取荣耀"①的经典独白。于是，莎剧中的人物常常被简化为一个又一个的傻瓜或者莽汉，所以哈姆雷特王子是一个怯懦的人，麦克白是野心家，奥赛罗是野蛮人，李尔王的女儿是不守孝道的狠心人，埃及艳后是红颜祸水等等。

中央戏剧学院表演系的教授曾说，像《哈姆雷特》这样的戏"有很强的阅读性，而排演的优势却不强"②。这是非常坦白的表示，斯式体系训练出的写实主义体验派的演员，确实普遍演不了哈姆雷特，而且并非仅中国如此。但把症结归于"当今观众的审美品位"③却未必可靠。

表演需要建立一刻不断的时间，这已经是表演创作者的共识。但如果建立一刻不断的表演时间，只能通过向日常生活中经过意识形态筛选的可展现之物的取材，那就只能继续塑造一个又一个仿佛是古典时代的简化的人物。表演与人的关系就仍然建立不起来。

当代表演艺术的心理线，如斯坦尼斯拉夫斯基最早肯定的，是不同于日常生活的、一刻不断的心理时间体验。对于当代表演艺术而言，要建立这样的心理时间体验，处于守势，希望在日常生活时间之外建立一个时间的乌托邦，这很有可能是虚假的。阿兰·卡普拉主张的搅乱生活和艺术的界限，其实是当代表演艺术向日常生活领域的主动

① 《布莱希特谈莎士比亚与后来者的辩证关系》，转引自沈林：《莎剧的重现与再生》，载《莎士比亚戏剧研究》，北京：文化艺术出版社 2010 年版，第 11—12 页。
② 郝戎：《永远的莎士比亚》，收于《莎士比亚研究》（第一届世界戏剧院校联盟国际大学生戏剧节研讨会论文集），北京：文化艺术出版社 2010 年版，第 32 页。
③ 同上书，第 33 页。

出击。只有这样,才有可能解放意识形态对日常生活的规训。而防守的姿态,可能拦不住日常生活本身的意识形态式扩张。如本书导言中所谈到的,当代表演艺术不应该有"台上"和"台下"的区分。如果一个表演,在台上显得无限高蹈、玄妙、意味无穷,或者机智、生动,而散场之后,观众在大街或者隔壁的酒吧里发现刚才的表演者在日常生活场景中的出场,竟然与他/她刚才在台上的形象几乎毫无联系,那就证明这种乌托邦仍是一种基于编剧导演等所谓主创的"第三方努力"的避难所。时至今日,经过一拨又一拨艺术运动的推动,不管是斯坦尼斯拉夫斯基晚年潜心尝试的"行动",还是1960年代以后崛起的"后戏剧剧场",都有可能在传统这个熔炉中被锻造成为一种技术手段。

对行动排练法和表演焦点的反思

在国内当代话剧的排练中,一般有三种方法:一是对词、背词排练法。要求演员拿到剧本就先背熟台词,或至少先拿着剧本就在舞台上按照导演的要求走位,演员并不做大量的细致分析。这种方法适合盈利性的或者排练时间很紧张的演出团体,或者是舞台经验非常丰富的演员;二是案头分析法。进入排练场下地排练之前,演员要在导演的指导下做大量的案头工作,诸如分析剧本与角色、写人物小传、寻找潜台词、深挖主题思想、搞清时代背景、找到中心事件以及最高任务、贯穿动作、矛盾冲突、全剧高潮等;三是行动分析法。演员拿到剧本后,先不背台词和分析台词,而是先找行动,根据剧本中所涉及的事件和事实,让演员先做一些即兴练习和小品,使演员在舞台上首先生活起来,"等到演员获得了一定的感觉之后,再慢慢地回归到剧本的要求⋯⋯从自己的话慢慢地靠近剧本台词,即从自我感觉慢慢靠近人物

感觉"①。这种方法最早源自斯坦尼斯拉夫斯基晚年的实践,而现在奉行这种排练方法的教师认为演员可以由此而获得解放:

> 一旦在排练场动作起来,便可以产生一些适应的语言,这些语言可能和剧本中的台词不太一样,属于即兴台词,但意思不会离剧本太远,随着排练时间的推移,会慢慢回归到剧本台词的。开始时动作的选择也不一定准确,距离正确的体现会有一定的距离的,但不管怎么说,演员在台上已经大胆地行动起来了,而且毫无顾忌地开口说话了,也就是说在舞台上开始生活起来了;在这些即兴台词的小品中,演员可以积累为正确体现形象所必需的一切,而在转向形象时毫无痛苦,将会很顺利,并对演员的创作天性毫无伤害。②

这看起来很理想,但是演员的创作天性总是受制于他们的主体性所包含的理解力、价值观等等。就像前面谈到的,假如演员像易卜生的同时代人那样排演一个类似于易卜生《玩偶之家》《群鬼》的当代原创戏剧,他们的创作天性"毫无顾忌地开口说话"会说出什么样的话来。他们必然会做出与原作大相径庭的修改,还自以为距离"正确的体现"只有"一定的距离",甚至觉得比原作的设想更好。因为此时他们确实找到了某种生气勃勃的表现。比如《玩偶之家》的结尾,用夫妇俩抱头痛哭来取代原作设计的娜拉毅然出走。

如果未经刻意的磨炼,演员的主体性在情感上容易理解绝对现实逻辑和绝对崇高逻辑,要不就是绝对的假恶丑,要不就是绝对的真善美,但恰好对于剧作家针对生活的复杂发现,演员是最难理解的。如果排演的不是当代原创剧目,而是经典剧目,出于对经典的尊敬而不便对其动手的话,那么就很难使用行动分析法排练。所以上述引文的

① 刘国平:《观察生活练习和行动分析法》,收于《中央戏剧学院教师文库——论表演》,第538—539页。
② 同上书,第540页。

作者自己也发现,在使用行动分析法的时候,一是很不容易把握"从即兴小品和即兴台词转到剧本台词"的火候,"早了不行,晚了也不好"①;二是排练像《茶馆》和莎士比亚剧目这样的经典一般不适合使用这种方法。

其实,这未必是行动分析法本身的局限,而是过分相信被解放了的演员的天性和直觉。在这种情况下一旦碰到稍稍复杂的剧目,或者当导演和演员在对剧本的理解上有分歧的时候,就更难去实现所谓从自我出发,而一定会要求演员去从角色出发——从你所不理解的那种生活出发。

归根到底,行动分析法并非没有建树,但它的建树主要是在那些正好处于语言的管制的空白地带。一旦涉及语言,涉及成系列、有回合的对话台词,问题就复杂起来。

赖声川的"表演工作坊",采取的集体即兴排练,接近于行动分析法。与它同时代的"屏风表演班""果陀剧场"等剧团一起,曾经在台湾的"社会论坛剧场"运动中大展风采。因为1980年代恰逢中国台湾地区的社会变动期,意识形态的规训相比过去松动了,表演者的表演与生活空间高度重合。那个时期的许多台湾话剧,台词不是问题,恰是最精彩之处。但在这一历史时期结束之后,原来这些风起云涌的剧团,渐渐式微,甚至解散。而"表演工作坊"则一枝独秀,成为文化消费产品生产体系之中的"亚洲最成功的民营剧团"和亚洲话剧的代表。究其原因,在于"表演工作坊"成功地把集体即兴排练中蕴含的动能,转化成为资本和商品生产中有稳定保证的技术。

比如"表演工作坊"近年的新创剧目《宝岛一村》,就极好地在语言管制的空白地带做足表演的工夫,让一个一个局部细节的"行动"成为观众印象中最深刻的地方,从而让那些台词不妨来来回回地交足各

① 刘国平:《观察生活练习和行动分析法》,收于《中央戏剧学院教师文库——论表演》,第541页。

方面需要交的"税"。①

　　比如冯翊刚和万芳扮演的角色回大陆探亲这一场戏。冯翊刚扮演的台湾大陆籍老兵,回到家乡,来到门前,先在门外向太太交代几句,然后进门、沉默片刻随即嚎哭;万芳扮演的太太,在门外先是疑惑,进门之后明白真相(丈夫要探的亲是原来在大陆娶的太太),立刻退出门外调整情绪,然后回到屋内、按照原计划分发礼物。这几个点所勾勒出来的人物线,绝非单个词所能概括,它能够以"理智(智慧)"来把握,但全部的人物精神,却只能以"情绪(情感)"来领会,正是斯坦尼斯拉夫斯基所说的"通过演员有意识的心理技术达到天性的下意识的创作"。赖声川自己说他在排练这场戏时,对万芳的指示就是:你出门之后,你愿意花十分钟也可以,调整好情绪再回屋里。② 所谓"调整情绪",当然是剧中人的情绪。无数观众,都被这一刻的调整情绪所感染。有趣的是,这一刻的特点就在于无需语言。哪怕"愿意花十分钟",由于没有语言的介入,一点儿"税"都不用交,这里的情绪就显得纯度很高。

　　赖声川总结他的演员和大陆演员之间的区别时说,他的演员,只要"进去了"(进入人物)他就不让他们出来;而大陆演员,似乎进进出出很自由。③ 乍看上去,这话似乎是在说赖声川的演员是斯坦尼体验派,而大陆演员是布莱希特"间离"派。但其实,赖声川的自信在于他使演员抓住了一些关键的行动的"点",即便这些点只是连成了一条虚线,都由于在技术上保证了进入角色的当场生成的精神生活,还是足

　　① "税",是王小波的一个生动的说法,形象地比喻了那些言说领域因为意识形态的规训而不得不说、但说话者又意识到这不一定是自己喜欢说的内容。2011年,赖声川的得意弟子李建常在上海罢演《宝岛一村》之后,所写的万言书电子邮件,在戏剧界一时疯传。万言书中的内容就体现了李建常作为青年一代艺术家对于这样的语言"交税"对表演艺术的釜底抽薪的不认可。万言书还披露了"表演工作坊"现在的年轻演员无心艺术、只把在"表演工作坊"的演出当做稳定职业的状况。
　　② 赖声川在2011年8月25日《新民晚报》主办的公开课上所言。
　　③ 同上。

够傲视群雄。这比那种用一些相对无关紧要的鲜活的点来使整部戏活跃起来和使人物线贯通起来的表演支点,当然先进不少。然而,归根到底,这种技术与传统戏曲演员以唱念做打的功夫取胜,只有一线之隔。《宝岛一村》在中国内地和海外华人聚居地上演的次数和影响都要超过在中国台湾本地,某种程度上,它成为在中国台湾之外"看"台湾和台湾人的绝佳载体。这都不能不归功于它良好的文化营销策略与表演的技艺。

对焦点的控制,构成传统表演技术的核心,也是它与当代表演艺术的重大区别。与包豪斯印象运动国际的艺术家们一起创立"情境主义国际"(Situationist International)的居依·德波(Guy Debord),在《景观社会》(Society of the Spectacle)第六章"景观时间"中犀利地分析,作为产品的时间,以及商品化的时间,是一种无限的累加,同时有着与这种累加"相等价的一个个间隔"(equivalent intervals)。① 而传统表演技术中控制舞台焦点的种种技巧,正是通过焦点转换制造一个个的间隔,使这些片段的时间获得一种无限的叠加感,从而把观众的观看时间予以消费化。这对于传统戏剧表演而言,几乎是无可厚非的。比如中国传统的地方戏曲,忠孝节义等一般意义上的主题,对于表演和观看而言,是消费活动对于文化权威结构(cultural hierarchy)必须缴纳的"税",演员通过焦点转换的技巧,使这些道德宣教部分只在技艺展示的"间隔"之中真正显影,这甚至是一种具有文化叛逆性的行为。这也是某些戏曲剧目不断遭"禁戏"的原因之一。然而对于当代剧场表演而言,像《宝岛一村》,仍然仰仗抓住一些关键的行动点,通过对焦点的控制来连成一条虚线,就未免弱化了它在宣传上不断强调的"主题"。

行动排练法天然排斥文学语言本身的连贯性,天然与焦点控制的传统技巧相呼应。尤其是当电影电视不断发展,传统表演技术对焦点

① Guy Debord, *Society of the Spectacle*. p.87.

控制的天性更是获得强大的支持。这种焦点控制是服务于展示性功能的,它使表演被分为了"内"和"外"——对外,是(希望)观众所接受到的效果;对内,则是演员们常常与戏的内容关系不大的默契。斯坦尼斯拉夫斯基的莫斯科艺术剧院在早年的成功中常常使用的自然主义细节之所以常常受到批评,也是因为它是与戏的意义导向无关的控制性因素。与斯坦尼斯拉夫斯基、梅耶荷德并称20世纪早期俄国三大戏剧家的尼可拉·埃维雷诺夫(Nikolai Evreinov),甚至曾在他的一部戏中把斯坦尼斯拉夫斯基的莫斯科艺术剧院演出高尔基的一部戏时常用的声响等统统拿来戏仿一遍,导致莫斯科艺术剧院不得不撤销这部戏的演出。① 这是表现派演员对整体表意式的戏剧表演最刻薄的攻击,但其之所以成功,就在于焦点控制的"内"和"外"的奥妙一旦被揭示,一部仰仗于焦点控制的戏的行动线就会面临崩溃的危险。英国剧作家迈克尔·弗莱恩(Michael Frayn)1982年的剧作《糊涂戏班》(*Noises Off*)从创作的角度而言,是故意将舞台演出的"内"和"外"同时展示出来。② 但任何能够成功演出该剧的剧团,显然都比剧中这个即将演出《一丝不挂》的糊涂混乱的戏班更能够把他们预备的东西和排练的痕迹掩藏起来。1992年的电影版(中译为《大人别出声》)在焦点切换方面更是非常精良。

莫里哀《吝啬鬼》第五幕有一场交代原委的戏,吝啬鬼阿尔巴贡一直是听,没什么戏。法国大革命时期的著名演员杜麦尼哥(Dumesnil),以演阿尔巴贡出名,曾记载过自己演这场戏的心得:"观众听这场戏,向例有些不耐烦,所以为了逗笑起见,演员们就想出了关于蜡烛的动作……"扮演阿尔巴贡的演员四次吹灭两只蜡烛中的一支,又四次被雅克师傅点燃。这样,完全没有台词的阿尔巴贡,就把戏抢到

① Sharon Marie Carnicke, *The Theatrical Instinct: Nikolai Evreinov and the Russian Theatre of the Early Twentieth Century*, New York: Peter Lang, , 1989, p. 32.
② Barbara K Mehlman. "*A CurtainUp Review*". CurtainUp. Retrieved 7 April 2015.

了自己身上,也让观众不至于无聊。① 可见,焦点控制的核心是展示技艺、愉悦观众。对于传统的戏剧表演,在演出之中假如一个演员抢了另一个人的焦点,对方是会很介意的。有一种观点认为,在戏剧演出中,观众注意力很自由,不受像电影那样的镜头语言的强制。但实际上,只有对舞台焦点不敏感、不老到的演员才会放任观众的注意力自由,老演员就会发展出一整套技术,甚至不需要借助现代灯光设备的聚焦,就像电影镜头一样把观众的注意力牢牢控制在自己的表演范围内。

对焦点的控制,属于表演技艺的传统范畴。即便是舞蹈,也不应该用所谓现代、后现代之类的时代划分方式。一旦它开始出现明确的属于传统技艺的特质,那么它就是传统舞蹈的当代演绎,而不属于当代表演艺术。即便是一些非常"新锐"的舞蹈团和舞者,被称为是"现代舞",只要它有着非常明确的焦点转换的技巧,那么它就还是属于传统。

与美国现代舞蹈标志性人物玛莎·葛兰姆(Martha Graham)渊源颇深的以色列著名舞团巴希瓦(Batsheva Dance Company)近年来频频世界巡演,获得很多关注。但巴希瓦舞团的舞蹈其实可以细分。有一些比较具有传统气息,而另一些,比如经典的椅子群舞,就没有太强烈的舞台焦点,向观众传递出一种较为弥散的整体体验。皮娜·鲍什的《穆勒咖啡馆》是多焦点,而这个椅子群舞,则是无焦点、反焦点。

而中国话剧,虽然几乎和当代表演艺术的发生同时发生,但从一开始就是可以被细分的。

赵丹回忆他1930年代初第一次看到被认为是中国话剧早期表现派的代表人物袁牧之的表演。那是一次业余演出,秩序不好,戏的前面是学生游艺节目,剧场气氛更不佳,而且戏也没什么布景和灯光,然

① 〔法〕莫里哀:《喜剧六种》,李健吾译,上海:上海译文出版社1978年版,第300页脚注。

而袁牧之一出场,就用非常风格化、精心设计、精确实现的表演,控制了舞台焦点,把观众的视线牢牢钉在自己身上:

> 他身穿西服,头戴跳舞厅的纸帽,手拿气球,站在门口一动不动。他拿眼直盯着女人,显然有许多话憋在心里,控制着不说。片刻,他走到台中桌旁,一只手打开烟盒摸出一支香烟,还是这只手拿出火柴魔术似的划着,点烟,眼睛却不离开女的。
>
> 我们都为他的绝技叫好。
>
> 这时,女人一跃而起。男人把香烟头碰在气球上"啪"一声响,气球爆炸,紧接着他一长段台词(他是又恨、又爱、又妒),像水闸打开了闸门似的一泻千丈,女的几次插话,都被他打断,他一口气把憋在心里的话通通倒了出来,然后对准女的"啪,啪"掴了两个嘴巴,那女的颤抖着,又压抑着……渐渐软瘫下来,一手扶着她的腿,跪倒在他跟前,低低地抽泣着……
>
> 台下鸦雀无声,然后"哗"地爆发起一阵掌声。我真是佩服得五体投地了!①

赵丹回忆自己当时和观众们一样,被这样的演技完全折服,然而带头来看演出的体验派代表人物陈凝秋却"没看完第二场就拾起手杖昂头去了",等赵丹等人回来之后,还生气地训斥他们:"这哪儿是艺术,你们居然还鼓掌!"当时的赵丹不明白为什么受到训斥,只是因为害怕前辈而不敢顶撞,多年以后当他回忆之时,似乎已经明白,他将这种表演"为什么不是艺术"总结为缺少了"表演艺术的最可宝贵和最本质的气质"。

这种表演艺术的气质是整体性的、弥散性的,是将观演当场所产生的戏剧能量累积起来。否则,能量就会在被生产出来的同时被每一

① 赵丹:《银幕角色创造》,赵青、明远选编,北京:中国电影出版社2005年版,第22—23页。

个刹那即时消费掉,既不能扩展为时间体验,也不能扩散为空间体验。成功的商业戏剧往往如此:在促使身体交流的即时消费之后,再夹带一个所谓"新颖独到"的老生常谈作为表意塞给观众。这实际是伪群众性和伪思想自由,取消一切思想努力而导致日常逻辑的强化,即将观众本身就已经熟悉的各种流行观念进行强化,使戏剧成为布莱希特所谓"日常生活的帮凶"。即便是演出名著,也会使名著变得气质全无。彼得·布鲁克曾这样写道:

> ……一时一刻也不让自己和同台的对手断开联系……几乎是不可思议地难以做到,在做不到的时候就特别容易受到诱惑而偷懒取巧。常常可以看到这样的演员……只是假装在和对手演戏。……一个演李尔王的演员可以用技巧极高的假看假听来和他的考狄丽亚配戏,但其实心里想到只是做一个客客气气的搭档,这和两个人共同来创造一个世界是迥然不同的。如果他只是个训练有素的演员,每当他没戏的时候就把开关关小,他就不能忠实于他的主要义务——在他的外在行为和最私密的冲动之间取得平衡。[1]

所谓"在他的外在行为和最私密的冲动之间取得平衡",就是指演员通过控制舞台焦点等技巧而瞬时激发的能量未能与戏剧的整个能量场融合起来——只是制造了片刻的兴奋而不能产生通透的沉浸;只是照亮了一小片场景而不能撑开整个空间。空间若非包纳所有,就不是空间。时间若非绵延通透,也不是时间。

在叙事性表演中,这种"假装在和对手演戏"成为一种广泛的表演实践,这是现实主义艺术运动在戏剧、电影、表演领域衰微的标志。观众一旦明白了此时正在场景中对话的两个或几个人的"关系"和"结

[1] 〔英〕彼得·布鲁克:《敞开的门——谈表演和戏剧》,于东田译,北京:新星出版社2007年版,第42页。

第五章 表演艺术的"排练"和"训练"

构",他们就不再注意听他们所说的具体是什么。布莱希特和阿尔托都很早注意到这一点。布莱希特将此时的观众指认为"麻木",认为此时演员演得越好,观众就越麻木。这是极其犀利的见解。演员表演的"好",成为"装饰性的多余"。舞台和影视技术的发展,更使这种"装饰性的多余"可以继续扩展。观众"看明白了"戏,便将感官交给别的视听娱乐。也就是所谓"作品展现与期待视域比较接近的情况……会使接受者进入一种快速、轻便的接受过程"[①]。现实主义止步于此,止步于生活的表象。

在不少情况下,观众和演员依据感性的直接判断,说某个戏"看不懂""不舒服""不合理",等等,就是基于这种生活表象的不断惯性重复。第四章谈到阿瑟·米勒访华执导《推销员之死》,北京人艺有些演员对剧本中角色的言行提出一些疑问,因为两国文化的差异,他们只能说从中国文化的角度而言,这个人一般不会如何如何。这对于一个外国剧本,尚不构成根本性的挑战,这是差异语境的有利之处。而假如此时是一个国家的演员来表演自己国家的剧本,那么当演员将自己作为本国文化的浸淫者而对本国文化做出整体性全程性的判断时,就有可能基于生活表象的感性直接判断来扼杀整个表演的独特的艺术创造性。尤其是当传统的"一剧之本"的文本退居次席,整个表演只有一个应该被全体表演者动态掌握的"表演的文本"之时,表演的传统习性,那种演员在单点的行动中寻找到的能量,以及在点与点之间的焦点切换,就更有可能挟裹着幻想的瘟疫、臣服于意识形态的剩余快感、接受规训之后的攻击性大他者质询,破坏脆弱的"表演文本",主导整个表演实际运行。

斯坦尼斯拉夫斯基提出"第四堵墙",强调演员要作为演出的整体与观众交流,而不能跳出戏的整体,单独取悦观众。这符合人文主义

① 余秋雨:《观众心理学》,上海:上海教育出版社2005年版,第13页。

学者的美学期待——"当作品展现与期待视域产生大大小小的抵牾、摩擦时,才会因陌生感、冲击感、对峙感而产生审美兴奋和创作兴奋"[1]。这种观点强调的是演出和观看的历程,恰好与居伊·德波讽刺的被分隔并累加的商品化时间相矛盾。

本书从第一章即强调,当代表演艺术的发生是建立在整整一个文本主义时代的精神和艺术成果的基础上的。当代表演艺术在二战以后的第二波高潮,与"后戏剧剧场"有密切的联系,但许多"后戏剧剧场"的艺术家对文本的功能性态度,决定了他们反而与传统剧场有更深的渊源。

比如,纽约艺术家约翰·杰苏伦(John Jesurun),他的剧场作品被汉斯·蒂斯—雷曼在《后戏剧剧场》一书中称为"动态摄影剧场"。其舞台空间多不设布景,但灯光层次结构得非常精细,零散的连续画面在其间闪电般地来回跳跃。虽然难以寻找一条情节主线,但极端化的、电影般的剪接,使焦点转换的实现达到了令人瞠目结舌的程度。

杰苏伦曾在电视行业工作,他后来也用电视连续剧的方式来制作剧场演出,比如从1982年开始,他用每周一集的方式连续上演剧场作品:《空月亮里的张》(Chang in a void moon)。在他的作品中,表演者常常和自己被投射在屏幕上的图像谈话,和已经录制好的、自己说的话相应答,这固然可以引发很多关于身体机械化、技术图像的生命化的理论阐释,但从操作而言,表演者必须因此而应对来自声光电等技术内容的强制性的节奏要求,但表演者从容营造表演时间的艺术创作独立性却失去了地位。从时间的控制性来看,这种剧场作品甚至更接近音乐剧——这种最具商业能力的剧场形式,所有的节奏推进和焦点转换都被规定在事先确定和经过反复排练的"总谱"之中。影音、灯光、舞台装置等技术的发展,实际上为表演艺术的训练和排练又出了

[1] 余秋雨:《观众心理学》,上海:上海教育出版社2005年版,第13页。

新的难题。当然，即便在今天，一位艺术家还是可以实践像阿布拉莫维奇在1970年代那样的"低科技"（low-tech）表演，但如果需要将技术手段纳入表演，如何协调表演者与技术因素成为最棘手的问题。

对行动排练法和观察生活练习的反思

第一章引用过孙柏的论断："既没有纯粹的演员也没有完满的人物，存在的只是一种中间状态，只是演员对人物的关系，这种扮演关系的产物就是角色。"有趣的是，在英文中，人物和角色常常就是一个词：character。使"角色"居于演员和人物之间，不妨是一种有力的论辩措辞考虑，然而这也体现出在具有理论思考的剧场和表演工作者中普遍存在的一种焦虑。费舍尔—李希特分析启蒙主义时代的文本努力就是致力于通过文本的符码化力量来消除人类身体的感官性和易逝性。① 也就是通过满足意义系统的永恒的人物来使过后即逝的表演获得永恒。但人物或角色是否可以充当表演者的救世主，则是之后一直被争论的。

在斯坦尼斯拉夫斯基体系中，从角色出发和从自我出发是一组相对的概念。值得注意的是，斯坦尼斯拉夫斯基在他的著作中强调从自我出发，但是后来斯式体系的实践者开创了一些饱受质疑但非常实用的使用方法，使得演员退而从角色出发，比如前文讨论的对"情绪记忆"的应用。有的表演实践者和研究者依据斯坦尼斯拉夫斯基那句"支配身体要比支配情感容易得多"出发，进而认为：

> 如果演员在创作中，角色的"人的精神生活"不能自然而然地产生，就要去尝试创造它的"人的身体生活"。……人的精神生活

① Erika Fischer-Lichte: *The Transformative Power of Performance: A New Aesthetics*, trans by Saskya Iris Jain, Lodon and New York: Routledge. p.81.

是通过具体的、复杂的心理行动和形体行动表现出来的,如果在创作中一时找不到角色的情感规律,那么就可以尝试着去挖掘、创造它的外部形体特征和捕捉一系列的形体行动。①

《天下第一楼》中林连昆塑造的堂倌常贵这个角色经常被分析,比如常贵的手中不是拿着块抹布,就是端着盘子,总之手中老不闲着;总是站着跟人说话,但说话的时候又不让人察觉地用手撑着桌子一角,而且总是用手掌的里侧,手指则翘在桌外,以免手上的油沾脏桌子;一旦有人吆喝召唤,立即大声应答、起身便走,形体反应速度很快,但小跑的速度并不快,甚至和走过去的时间差不多,这是为了留给客人殷勤伺候的感觉,同时保存自己的体力;脸上总是挂着微笑,即便是当痛苦袭来的时候,也只是在脸上一闪,继而又转成习惯性的职业所赋予的笑容等等。总之,观众可以看到一个当了多年老伙计的忠厚好人、金牌堂倌的典型形象。但如果说这些形体动作传达给观众的是关于人物的"丰富复杂的精神生活信息","我们可以通过人物的身体生活继而慢慢接触到角色的思想轨迹,使角色的精神生活通过身体生活自然而然地产生",②则是过度的。堂倌常贵并不一定能够代表林连昆最高的艺术成就,但却有可能是他塑造的最"像"的角色,因而赢得了许多掌声。但观众的掌声一向是斯坦尼斯拉夫斯基强调要演员提高警惕的。掌声往往代表的是"看"的满意,同时也有可能意味着"看"与"被看"的二元分离。

有一则流传甚广的笑话,说有个中戏表演系的学生,为了验证"观察生活练习"的有效性,特意用军大衣等装备,将自己打扮得与北京火车站的票贩子一模一样,并按照他观察来的言行特征,在春运期间的北京站广场溜达。结果,迎面走来一位票贩子,说:"哥们,你中戏的

① 郝戎:《演员的情感创造》,北京:中国戏剧出版社2005年版,第23页。
② 同上书,第23—24页。

吧?"这则轶事的真伪姑且不论,它能够流传,说明在潜意识里人们能够接受这样一种假定:那些看上去很"像"的、在舞台或银幕上可以赚取喝彩的表演,在实际情境中有可能是一望可知的虚假。

中国表演系和导演系学生一年级进校都会做的"观察生活练习",让学生们去外面观察社会现实生活中的"人",锻炼观察能力,然后回到课堂来表演观察到的人物,锻炼模仿能力。此时教师会特别要求学生力图同时把握被观察对象的"内、外部特征"。但实际操作起来总是会发现,外部特征好掌握,内部特征只能靠猜测。即便是部分学生专门对被观察对象做过采访,也无法避免访谈交流的障碍,很大程度上还是得靠猜测来丰富一个人物的内部特征,即为他建构起一个主体性存在。然而,就像斯特林堡说的:

> 人们如何能知道别人的头脑中发生些什么,人们如何能够了解另一个人行为背后的隐秘动因,人们如何知道这个人和那个人在某个秘密瞬间说了什么?是的,人们去编造。但是迄今为止,那些作者对关于人的科学很少有促进作用,他们用贫乏的心理学知识试图勾勒实际上是隐藏的心灵生活。①

尤其是在观察社会底层生活中的人物时,我们的现当代文学艺术传统给我们提供了为底层建构主体性的丰富素材。说到底,这些素材很多都是知识分子和艺术家对底层人物的想象。底层人物未必有这样的精神世界。有经验的演员,在梳理人物线的时候,可能会借助这种主体性话语,但是在表演创作的实际过程中,如前所述,这种人物线只可能是表演的支点,把支点架好之后,靠的还是演技。

这也就是本书导言中所说的区别表演艺术与否的一个关键。导演陈可辛对演员在《亲爱的》里的表演的评价是:表演很准确。什么叫

① 转引自〔德〕彼得·斯丛狄:《现代戏剧理论(1880—1950)》,王建译,北京:北京大学出版社2006年版,第33页。

准确？就是符合那个唯一"正确的"答案。① 导演心目中对每个人物每场戏早有清晰的定位,只要演员的技巧功力有保证,就足以实现角色的塑造——观众所看到的角色的塑造。卡尼克(Sharon Marie Carnicke)曾引斯特拉斯堡的话:剪辑甚至创造了不存在的表演。② 的确,只要导演心中有数,他/她甚至可以通过奇妙地使用多次拍摄的不同素材,创造一段不存在的表演。所以《亲爱的》仍然是一部非常传统的电影。虽然它非常值得尊重。它是戏霸们在一起飙演技的戏,而观众看到的却是催发无数泪水和欷歔的角色场景。

传统表演,演的是人生百态。当代表演艺术,演的是生命本身。人生百态,人在角色关系中的位置以及具体情境,是可以被"建模"、识别和再现的。赵薇扮演的养母,去充满市井气息的深圳城中村(深圳这样的地方其实已不多了)看一眼"儿子",黄渤扮演的生父发现她,先是看了一眼,然后甩出一句:"我最多也就是不恨你,到头了。"然后镜头反打赵薇扮演的养母的表情。这到底是哪一条素材？我们不得而知。可以知道的是,这是唯一正确的素材中唯一正确的表情。演员和导演都"活儿很好"。还有被观众们大量谈论的那场法庭戏。且不提郝蕾的出色表演,在她扮演的角色被逐出庭外之后,这场戏快结束时,广受观众赞誉的(被表演的)法官突然甩给佟大为扮演的年轻律师一句话:"还有,你怎么什么案子都接？"佟大为扮演的年轻律师闻言色变,此时赵薇扮演的养母继续跟他说话,但他仿佛已经听不见这些话了,他的注意力的中心是自己受伤的、卑微的主体性认同。镜头再反打到法官因为长时间担负着重大责任而不堪重负地皱眉揉额头的令人微微心痛的面部特写。这些,都是极其"精确"的,"效果得到了保证"的。

① Erika Fischer-Lichte: *The Transformative Power of Performance: A New Aesthetics*, trans by Saskya Iris Jain, Lodon and New York: Routledge.
② Sharon Marie Carnicke, Lee Strasberg's Paradox of the Actor, in Peter Kramer and Alan Lovell, ed. *Screen Acting*. London: Routledge, 1999, p.76.

影片的末尾，出现了一些片中故事的原型人物的纪实镜头，最后还有演员们与他们的"原型"见面的镜头。一对一地看，比较，他们是那么地不一样。然而观众很容易更快地接受影片故事叙述中的人物们。因为那些"原型"有一些如斯坦尼斯拉夫斯基所说"断掉的线"，但这些被表演创造出来的人则不同，他们更被一条"一刻不断的线"串了起来。这是一条抓住观众注意力的走向的线，它符合人生百态的关系位置的逻辑结构，因而能抓住注意力。这就像是拉康对爱伦·坡《窃信案》的著名的结构主义叙事学的分析。盗贼的原理常常等同于传统心理现实主义表演的原理——那些不在结构之中的东西是不被看见的。

而年轻的初学表演的学生往往不了解这一点，在观察生活练习中，一下子就陷入到这些主体性话语建构起来的所谓人物的精神世界之中去了，把自己对人物的想象真的当做是人物本身，于是，"观察生活练习"的课堂汇报表演往往会出现非常沉闷的局面。此时学生还会特别委屈，认为已经精确复原了所看到的一切。但写其形、不及其魂，而又没有故事情节或者技术效果的烘托，沉闷枯燥几乎是难免的。在很多情况下，比如一个正在从事体力劳作的工人，越是当其奋力劳作之时，他被社会生产异化成为物，此时他并没有鲜明的主体性存在。硬为他赋予某种主体性的精神世界，并以此串联起那些体力劳作的身体动作，更有可能使表演变得不知所云。曾有一位学生，在火车站旁的网吧观察到了一个青年，他已经决定结束在都市的不成功生活，买了返乡的车票，离开之前，在网吧里打了一天一夜电脑游戏。这个素材本身有可能转化为某种很有趣的表演，比如布莱希特式的。但在一种强烈追求表象细节的写实和人物精神世界清晰完整的现实主义模式下，观察生活再次沦为对人的外部模仿和内心想象的大拼贴。

那些比较吸引人的"观察生活练习"表演，往往是观察到了那些自己本身就有强烈主体性诉求的人物——他们的自我认同与别人对他的社会认同之间的区别如此之大，以至于他们的行动线有着非常显而

易见的断裂点。简而言之,当他/她的行动线从一种状态瞬间切换到另一种截然不同的状态时,戏剧性十分鲜明。此时确实在展现外部特征的同时也展现了内部特征,但不是本质化的精神世界,而是精神世界的裂缝。裂缝容易被模仿。比如有学生观察和模仿一个剧院门口的"黄牛",别人(社会视角)认定他干的是违法乱纪的事情,必须躲躲藏藏,但他自己觉得自己很有"腔调",特意使自己的穿着和举止有一种引人注目的夸耀风格。然而一旦警察来了,他还是不得不立即丢弃虚荣、敛身躲避。于是他的行动线就形成了强烈的反差。这是在观演关系中一望可知的沟通点。

表演教师会强调,为了这项练习的有效性,"演员在重点观察人物的同时,还要观察事,观察环境"①,这其实是有助于学生寻找人物的主体性裂缝。但是很多时候,还是容易停留在"迅速地记住人物的形象、衣着服饰,留心他的音容笑貌,谈吐举止,然后再揣摩人物的年龄、职业、爱好等等"②,即便是"反复地观察",只要一旦开始想象人物的内心世界,就未必能逃出主体性投射和幻想瘟疫的陷阱。观察生活练习出现这样的问题,说明单纯希望从角色出发是很容易碰到石头的。

当代表演艺术所强调的,表演者除了自己之外,不试图模仿任何别人,并不是对"角色"这个词的绝对否定。相反,它主要反对的是对"角色"的对象化。

解放天性与从自我出发

在戏剧学院学习表演的学生刚开始就有"解放天性"的训练。方法很多,无所不用其极,演员都更加能放得开了,声音、形体乃至精神。

① 刘国平:《观察生活练习和行动分析法》,收于《中央戏剧学院教师文库——论表演》,第535页。

② 同上书,第534页。

这都是很好的成果,但也很可能是这样:他们的"解放",是诉诸一种技巧因而不得不"解放"。

1980年代国内刚刚"改革开放"的时候谈解放演员天性,很容易顺其自然地说:"束缚一个演员天性的是什么呢? 首先是各种生活中的、道德上的观念和习惯"①。比如政治认识上的一些旧的思维,比如男女授受不亲的害羞等。觉得这些"道德观念和习惯力量"阻挠了表演者去"真挚地"扮演角色。师法20世纪前半叶直觉主义思想家柏格森的理论,认为如果人们放任天生激情的冲击而缺乏道德的法律制裁,这些"激越的感情的爆迸"就会成为生活中的家常便饭;而人生活在社会之中,不得不服从理性和责任的要求,就形成了人人雷同的思想和情感的一个外壳。那么,所谓解放演员天性,似乎主要也就是要解决"上了台撕不下脸皮"的问题,"撕下学员长期在社会生活中形成的心灵、情感的凝固外壳,使学员在今后的训练中能全身心地去感受规定情境"②。

可见在过去还是很容易有直接援引的主体性解决方案,解放天性一词的重点更在"解放":把人从一种不符合更理想的主体性的状态解放出来,似乎解开束缚之后,就能够直接得到"天性"。然而,时过境迁带来事与愿违。就像马克思说的,历史第一次出现的时候是以悲剧的形式,第二次出现的时候往往就是以喜剧的形式了。过去在大家相对都比较保守的情况下,这种解放天性的召唤本身并没有什么实体的效仿对象,于是一定程度上能够成为激发大家脱离保守状态的虚体目标。然而现在已经到了流氓满街跑的年代,或者是到了"社会号召大家要流氓"的年代,已经有很多流氓作为实体存在,这个时候解放天性就很容易成为流氓欺负非流氓的一个绝佳语境。比如,已经被"成功"

① 张仁里:《浅论解放演员的天性》,收于《中央戏剧学院教师文库——论表演》,第312页。
② 同上书,第314页。

解放天性的演员，往往是给自己披上了另外一层（其实也是人人雷同的）思想和情感的外壳，无非显得脸皮厚一点，流氓一点，随时随地可以进行激越的感情的迸发。于是我们就太容易看到舞台或者荧幕上那些随时爆发的表演。说是解放了的天性，其实无非是一种假解放、假放松、假爆发，甚至于如戏剧家和歌手张广天说的假绝望的"演员范儿"。演员依赖于这些技巧，包裹着自己，根本就不敢把更多的东西打开，尤其不敢把容易受到刺激、受到攻击太敏感的无保护之处打开，因而也就表演不了细腻的情绪过程。张艺谋拍《山楂树之恋》非得找高中生，宁浩干脆宣布找不到演员、要自己开训练班，于是在摇滚音乐节等"怪人"聚集的地方搭台招生，面向社会人群培训演员，这大概不能不说明戏剧学院的解放天性训练是解放出了什么样的"天性"。当然，上述这些导演寻找演员的努力最后也都以相当喜剧的形式收场，这也是有目共睹。社会氛围会随时以喜剧的形式来"解放"，然后收容这些进入到其场域中的主体。

斯坦尼斯拉夫斯基在《演员自我修养》中这样描述"天性"：

> 任何最精湛的演员技术都不能和天性相比。……作为我们体验艺术的主要基础之一的原则是：通过演员的有意识的心理技术达到天性的下意识的创作……只有当演员了解并且感觉到，他的内部和外部生活是循着人的天性的全部规律，在舞台上，在周围条件之下自然而然地正常进行着的时候，下意识的深邃的隐秘角落才会谨慎地显露出来，从中流露出我们并不是随时都能理解得到的情感。这种情感在短时间内，或者在较长的时间内控制着我们，把我们带到某种内心力量指示它去的地方。我们不晓得这种力量是什么，也不知道怎样去研究它，就用我们演员的行话干脆把它叫做"天性"。①

① 《演员自我修养》，版本同上，第27页。

由此看来,天性未必需要被解放到一个既定的方向上去,并由一个既定的主体性方案来解决,否则就很容易出现表演教师自己总结的一个怪现象:"招生时,应试的某些考生在即兴小品中,表演得灵活自如、生动感人,甚至放出奇异的光彩。入学后经过一段训练,再做小品时反而紧张、拘束,甚至黯然失色了,学生原有的天性扭曲了、消失了。学生苦恼,教员困惑。"究其原因,很大程度上是因为"在教学中,经常不自觉地、甚至是善意地用僵死的技术方法强制演员的天性,力图使其纳入一个标准化的轨道……一味地去要求学生的表现符合一般的行为逻辑"[1]。这都是很好的总结,但问题是:假如标准化的轨道不仅仅来自表演教师,而且因为媒体时代的传播性,也更来自社会,这时该怎么办?

天性被扭曲,并进入某种标准化轨道,变成斯坦尼斯拉夫斯基所说的属于"匠艺"的"第二天性",结果"很快便会失掉自己原有的一点点生活气息而变成单纯的机械的演员刻板法"[2],这还只是问题的一个方面;问题的另外一个方面在于,所谓被解放出来的富有生气的天性,也是分程度的。

一位优秀的演员谈起他在中央戏剧学院所受到的戏剧表演启蒙教育,那位表演老师首先让学生们把地板仔细擦干净,而且,老师为此做了解释,说,把地板擦干净是因为你们要在这里把心掏出来扔在地上,摔出一地金子来。

把心掏出来也许并不算难,尤其对一个好演员而言,但是掏出来再摔到地上,这就当真是考验了。这需要破除"小我"的局限(自恋)。很多时候似乎是掏出来了一颗心,也扔了出去,但它却像回旋飞镖一样再次安然回到自己手里。

[1] 唐爱梅:《天性的发现与诱导》,收于《中央戏剧学院教师文库——论表演》,第336页。

[2] 《演员自我修养》,版本同上,第42页。

20世纪的思想家们谈论"主体之死",其实主体性的危机是现实中人的危机,对于表演创作而言,这恰是一个古老命题的现代重生:关于扮演的自由性。从这个角度来看斯坦尼斯拉夫斯基所谓"从自我出发"的忠告,会有不同的发现。斯坦尼斯拉夫斯基在《演员创造角色》和《演员自我修养》两部书中分别都强调:

> 演员的任务就是去回想、了解和决定:要是剧本里所描写的这件事发生在他们自己身上,也就是在活生生的人的身上,而不是发生在暂时还是人的一种死的图式和抽象概念的角色身上的话,他们应该怎样去找到内在平衡,继续活下去。换句话说,演员不可忘记,特别在戏剧性的场面中,他必须经常从自己本人出发而不是从角色出发去生活,从角色那里所取得的只是它的规定情境了。①

> 在舞台上,任何时候都不要失去你自己,随时以人——演员的名义来动作。离开自己绝对不行。如果抛弃自我,那就等于失去基础,这是最可怕的。在舞台上失掉自我,体验马上就停止,做作马上就开始。因此,不管你演多少戏,不管你表演什么角色,你在任何时候都应该毫无例外地去运用自己的情感!破坏这个规律就等于杀害自己所描绘的形象,就等于剥夺形象的活生生的人的灵魂,而只有这种灵魂才能赋予死的角色以生命。②

斯坦尼斯拉夫斯基所说的"自我",很容易让人误解。在《演员的自我修养》中,学生面对老师这样的表达,立刻震惊:"怎么,您是说我们一辈子都是在表演自己!"面对这样的质疑,老师只能在继续强调他提出的概念时稍微做出辨析:

① 〔苏〕斯坦尼斯拉夫斯基:《演员创造角色》(《斯坦尼斯拉夫斯基全集》第4卷),郑雪来译,北京:中国电影出版社1985年版,第294页。
② 《演员自我修养》,第280页。

> 正是这样……在舞台上,永远都只是在表演自己,不过是在你为角色而在自己心里培育的、在自己的情绪回忆的熔炉中冶炼的各种规定情境和各种任务的不同结合和配合之下表演就是了。①

学生似乎听不懂这是在说什么,于是很自然地提出这样尖锐的问题:"请原谅,我身上是容纳不下全世界剧目中所有角色的所有情感的。"对于这个问题,书中故事情境的老师几乎做不出有效应答,他做了一番解释,提出:

> 演员艺术和内部技术的目的,应当在于以自然的方式在自己心里找到本来就具有的作为人的优点和缺点的种子,以后就为所扮演的某一个角色培植和发展这些种子。②

然而,由于"自己"这个词本身的迷惑性,学生表示还是没有弄清楚,老师又以比喻的形式作出说明,学生仍然不甚了解,老师只好不了了之,以"我们下次再讲,因为这是个复杂问题"结束了讨论。等到下一节,主要力量就在讲"情绪记忆"的问题,"自我出发"的问题被回避了。

于是,几十年后,苏联专家到中国来教授斯坦尼斯拉夫斯基体系的时候,就给学员留下了这样的印象:所谓"自我出发",就是演员"不作为角色而只是作为自己"在表演练习、小品的规定情境中"行动"。而且,相应逻辑地,比如排一出《黛玉焚稿》的戏,老师就会认为,此时按照"自我出发"的理念,就应该对学生说,你现在并不是什么林黛玉,你就是你自己,某某戏剧学院表演系某年级学生,"只是你现在处在当时林黛玉所处的情境中"。更进一步地,老师会觉得无法对学生做出这样的指示,因为担心遭到学生的反问:既然我是我,一个生活在现代

① 《演员自我修养》,第280页。
② 同上书,第281页。

的人,怎么会在当时的情境中做出那些"行动"呢?据说,当时的某位名演员有一个著名的玩笑:"要我自我出发地演一个特务,问我在那特务所处的情境中我该做出什么行动,我的行动就是马上去公安局自首。"这种思维定式久而久之,造成所谓"自我出发"仅仅变成一种非常有限的表演教学手段——让学生在刚开始练习创造角色时,选择与"自己"比较相近的角色,于是学生在排演时"很自然地能相信自己就是角色,就是角色那样儿,甚至相信自己处在角色的情境中也会像角色那样做角色所做的"。然而这种"本色"创造角色是受争议的,或者至少被认为只是阶段性的过渡性的表演学习方式。①

这种误解同《演员自我修养》中描绘的那些学生是一样的。我们只要看第四章反复讨论过的一个问题,就知道斯坦尼斯拉夫斯基所谓"自我"与大家理解的"自己"是不同的——他强调演员不能"被演员自己的那些跟他扮演的角色毫不相干的思想感情所填满"②。

说得明确一点,生活中的演员主体的"自己"和表演创作中的演员主体的"自己"完全是两个范畴。后者属于斯坦尼斯拉夫斯基倾注了大量激情描绘的一种艺术性主体,而大家偏偏一听到"自我出发"首先想到的便是一个生活状态中的演员自我。

演员胡庆树这样说:

> 我曾做过用我(演员)的眼光看舞台上事件的试验,结果规定情境不存在了,我眼里的对手都不是角色,而是某某演员本人了。自己显得那样冷静,可笑,结果是很糟糕的。但我马上用角色的眼光看待一切,我又进戏了,台上的一切立即变得可信,我眼前的对手又回到了角色的身份,交流又回复了正常……从中我得到了

① 胡导:《戏剧表演学:论斯坦尼斯拉夫斯基演剧学说在我国的实践与发展》,北京:中国戏剧出版社 2002 年版,第 96—99 页。
② 《演员自我修养》,第 383 页。

启示,舞台上只有角色的"我",决不能有演员的"我"。①

这种有限的尝试体现出固定思维的保守性。固然,从角色出发,往往也能演出不错的戏,而且往往(尤其是在演与演员自己贴近的角色时)也能带入自己很多真切的情绪体验,然而一旦等到创造与演员的生活不那么贴近的角色时,"角色出发"就会造就一种最软脚猫的表演,似是而非的、缺乏生气的表演,这就是斯坦尼斯拉夫斯基所说的,假如破坏"自我出发"的规律,就会"杀害自己所描绘的形象""剥夺形象的活生生的人的灵魂"。

佛教谈"我执",就是对自我这个主体性幻想的执著。生活中的演员,作为人,也很难不带有这样的"我执",然而一旦进入表演创作状态,他是有可能把"自己"变成元素再进行重塑(斯坦尼斯拉夫斯基的"种子"说就是强调此点),从而"破小我","成大我"。佛教理想中所说的"大我",无异是一种自由的主体。这种主体性,恰是演员有可能在表演状态中掌握的,这是表演有生气的魅力之源。

"文革"时期批判斯坦尼斯拉夫斯基体系,提出"从工农兵出发还是从自我出发",认为,强调"从自我出发"去表演工农兵形象,只能是用资产阶级、小资产阶级狂妄的"自我扩张",去歪曲工农兵的革命斗争和他们的英雄面貌。② 固然,即便是斯坦尼斯拉夫斯基本人,也难免会带有"我执",一般演员则更甚,将这种"我执"带到表演创作中,引起一些观众的反感乃至批判都很正常,但越是优秀的表演,就越有可能具有某种表演的主体性,超越这种本身的"我执"。此时站在舞台上的表演主体,虽然带有各种各样"我执"的残余,但毕竟已经是经过艺术重塑之后的主体存在,是一个经过熔炉之后的"我",比之纯然由外

① 胡庆树文,见《戏剧艺术》1985 年 2 期第 149 页,转引自《戏剧表演学:论斯坦尼斯拉夫斯基演剧学说在我国的实践与发展》,第 98 页。
② 上海革命大批判写作小组:《评斯坦尼斯拉夫斯基"体系"》,上海:上海人民出版社 1971 年版,第 3 页。

部世界提供的现成的主体性解决方案会鲜活得多,是活的生命。

如果"从工农兵出发"的"工农兵"是一个具有共同约定性和探讨性的"大我",那么用来批判具有资产阶级个人主义色彩的"自我"当然合理。然而,"左倾"评论者的急于求成,使他们不分死活地要把现成的主体性解决方案硬塞给大家的行为被历史实践证明是错误的。然而这种依赖现成主体性解决方案的思维并没有消亡,每当我们认为一部戏需要有某种教育意义的时候,它就会死灰复燃,并要求演员"从角色出发"。这种思维导致我们的编导创作人员不愿意面对演员的"小我"制造的障碍,演员也得不到"破小我"的锻炼机会。就连老艺术家于是之都很坦白地说,相比"从生活出发"和"从自我出发",他更愿意接受前者。

仅仅生活在角色里,就很容易产生较为简化的替代品。很多时候,我们看到一个演员非常投入地演出一个人物,把"我"完全换成"他",为"他"而喜为"他"而泣,也不是不到位,但总觉得隔了一层。

最极端的一个例子:一位演员演革命英雄,似乎感觉不到疼痛,别人问他你怎么不演出疼痛的感觉呢,他说,作为一位革命者,我不应该感觉到疼痛。这个例子是极端的,但意思很让人警醒:我们很多演员完全不要"我"而只要"他"也是同样的道理,只是没有这么暴露而已。

有一位著名的演员演《雷雨》里的鲁侍萍,专业人士和观众都觉得演得非常好,但也会发现:假如真的演成这样,恐怕不仅是三十年,就是三年也活不过去(活不下去),太苦了。如果她一点骄傲都没有,仅仅是因为绝望而撕掉那张支票,那么即便在演员这里情绪是过得去的,在观众那里也已经行不通了:观众会认为不该撕,留着吧,留着还可以养老呢。当然,这位演员是非常成熟的演员,她的表演始终在中间地带游移,于是不至于让观众的情绪彻底滑向不该撕的方向,这是非常了不起的。但是从表演艺术的标准来看,这还远远不够。究其原因,还是因为过多地在进入角色,而没有把自己放进去,导致艺术敏感

是静态的而不是动态的,无法带出三十年的轻与重。

就像前文所说陈可辛电影《亲爱的》当中,一众实力演员的出色表演,并非不感人,只是没有"自我"。从电影艺术而言,这是教科书式的作品。从表演艺术而言,此时我们就又要想起布莱希特的乌鸦嘴:这个时候我们希望演员演得越差越好。为角色的人生伤痛而悲,为角色丢失了钱财、恋人而愤,为角色得到了幸福而喜,而自己毫发无伤,这归根到底是有些不够痛快的。中戏有位表演教师,说得特别坦白:"现实生活中的情感会对人产生某个时间段的影响,甚至改变人的性格。而舞台情感则在演出后就随即消失,不会改变演员原有的心理和生理状态……演员创造一个有血有肉的人物形象,是作为一个局外人去了解和感受别人(角色)的各种情感,并且根据自己的生活阅历和经验,也就是通过'情绪记忆'和'间接体验'把它印证出来。舞台情感并不是真实的情感和体验本身,而是和它们很相近的一种心境,就像真实的情感似的,是非真的同时又是逼真的。"①

这种态度不代表所有演员,但是代表了一种流行的趋向。正是在这种趋向之下,"从自我出发"这一概念,很少得到认真的理解,很容易遭到轻易的排斥。其实,真正的"自我出发",绝不是不要角色出发,而是要演员把自己的肉做的心也掏出来,在舞台上就像是自己受了伤害也真会痛、真会寻求保护那样去复杂地表演。

赵丹在"文革"期间写的狱中交代材料总结了他认为的"表演技巧三段论":

1. "还原于自己"(从自我出发)
2. "生活于角色"(体验角色)
3. "再体现角色"(表演技巧与手法)②

① 《演员的情感创造》,第4—5页。
② 赵丹:《银幕角色创造》,赵青、明远选编,北京:中国电影出版社2005年版,第247页。

再体现,就是化身(embodiment),在英文里是一个词。这个在启蒙思潮下的文本主义阶段的剧场表演中最关键的词之一,我们认为,仍是当代表演艺术再创造的基础。

赵丹在谈到自己出演电影《林则徐》的体会时说:

> 为什么角色的某些东西那样吸引着我呢?甚至于在某几场戏里,我确实分不清是角色的感情,还是我自己的感情。……是从角色的具体性格出发,同时也是从我自己的具体情感出发的,二者浑然一体,难辨彼此……承认这个"相通",首先要承认演员与角色之间有不同,有距离……既要承认距离,也要承认通过深入角色的思想感情,通过想象,可以使赵丹这个具体的人,接近、通向林则徐这个具体的人,也惟有承认这个"相通",才有艺术创造可言。[①]

可见,从人物出发是基础,从角色出发是在从人物出发的基础上生发出来的。

《演员自我修养》中的教师把情感的元素比作音符,七种音符配合无穷,情感的元素也是一样,所以,演员"首先要去设法掌握从自己的心灵中汲取情感材料的手段和手法,其次要去设法掌握那由情绪材料去构成角色的人的心灵、性格、情感和热情的各种各样配合的手段和手法",这无疑是精辟的。然而再往后,其注意力的重点却集中在"情绪记忆"这个方向上,"情绪记忆"这个词很容易使表演创作者又陷入"自己"这样一个"小我"之中,陷入一种不自由的、本质主义的主体性,而失去了表演的主体性。

在与梅耶荷德、米歇尔·契诃夫等同时代表演艺术家的反复对话中,斯坦尼斯拉夫斯基在晚年开始把探索的重点放在行动上。根据斯

[①] 赵丹:《银幕角色创造》,赵青、明远选编,北京:中国电影出版社2005年版,第142—143页。

坦尼斯拉夫斯基最后十年与其共事的演员托波尔科夫的重要文献《斯坦尼斯拉夫斯基在排演中》的记述，斯坦尼斯拉夫斯基的工作方式是正面强攻。比如在一个场景中，两位同是在逃经济罪犯的人物，在途中的小站，一位想要奔上很快就要开车的列车，而另一位则要拦住他，不让他上车。通过高强度地反复排练这一个行动，解除两位演员有可能采用的程式化或表象化动作，使双方的交互运动在规定情境之内变得活起来。这种正面强攻，使演员达到上文引述演员赵丹所说的"分不清是角色的感情，还是我自己的感情"，需要耗费大量的精力和热情。对于斯坦尼斯拉夫斯基，这是一项曾经被实现的任务，但后来者往往不能复制这个任务的成功。究其原因，在于现实主义表演的成就使得更多的东西被积累下来，具有成为新的程式的危险。就好比现实主义绘画基础训练的画蛋、画三棱体，在绝大多数情况下，受训者都已经不再具有文艺复兴时期以来的现实主义画家在探索明暗关系对物体的立体呈现时的热情、新鲜感、求知欲。教师也会在明里暗里告诉受训者，怎样勾画这些阴影可以更快凸显物体的立体感。同理，要实现斯坦尼斯拉夫斯基的"从自我出发"在表演者的行动方面的成就，当代表演艺术的后继者不断在探索新的训练和排练方法。

注意力—行动训练

依冯·瑞纳的代表作《三重奏A》，之所以更应该被定义为表演艺术而不是舞蹈，就是因为它反对了舞蹈在其整个传统中的某些基本原则，也就是依冯·瑞纳在《"不"的宣言》中批判的那些原则：景观、精湛技艺、星光闪耀、用表演者的把戏诱惑观看者，等等。传统舞蹈对技艺的依赖，在于它往往要挑战人的身体运动许多方面的极限，而这也正构成了诱惑观看者（那些不能实现这些身体极限的人）的精彩景观。对于某一流派的舞蹈演员而言，由于长期练习、演出而使具有极限意

义的身体运动形成了许多个相对固定的"套路"。

《三重奏A》实践的是注意力与身体运动的合一,并且这种形神合一毫无断续地持续了一定的时间。虽然只有7分钟,但如果参考电影长镜头就可以感觉到,7分钟的毫无断续已经体现了能量的均衡和流动。在日常生活中,人的注意力与身体运动常常是分离的。这是现象学很早就探索过的话题。比如当一个人出门之后,突然回想,记不起来自己是否锁上了家门。这是常有的情况。这说明在出门的时候,它的注意力并不在他/她出门的身体行动本身,而在想别的事情,以至于,有可能明明他/她的身体"机械地"锁了家门,其意识却并未感知到这一行动。再如,一个人在一条每天都走的路上,事先决定今天要去另外一栋建筑,但却不知不觉走到了每天都去的那栋建筑门前,他/她的身体在其注意力没有特意在每个"此刻"都单独给予指令的情况下,自动执行了每天都执行的任务。在传统舞蹈表演中,也有类似的情况,舞蹈演员因为肌肉记忆而半自动地把规定的套路执行出来,他/她的意识却可以想别的事情。在普通人群中一般的交际舞蹈行动中,如果彼此的技巧过关,大家当然可以一边跳舞,一边交谈。专业的舞蹈当然更难,但对于经受了反复训练和排练的舞蹈演员而言,对许多个相对固定"套路"的肌肉记忆是基本功,而在编舞和排练中对于动作流程的记忆也是不可或缺。在当代表演艺术发生的这个历史时期里,传统的舞蹈表演也发生了巨大的变化,高超的艺术家制造了许多"无招胜有招"的超越,促使舞蹈在整体上成为一门现代化的艺术,但舞蹈表演本身的传统性却仍然存在。

形神合一对于广大舞蹈表演者而言,仍然是奢望,就在于舞蹈表演从一开始就需要尝试触及身体运动在许多方面的极限。它不是杂技,但对极限的迷恋则与杂技共享了某些相似的文化源头。舞蹈大师在展现景观、精湛技艺、星光闪耀、用表演者的把戏诱惑观看者等等方面可以持一种中性的态度,亦即,观众其实受到了这些效果的影响,但

舞者并未将自身局限在这些效果上。但对于大量的一般舞者而言，身体运动极限规则的存在和必须完成，使得注意力往往变成身体运动的监督者。而形神合一则在于注意力和身体运动相互作用。《三重奏A》所展现的可能性就在于，当每一个动作都没有去挑战身体极限，而只是在探索身体不同部位的运动的一般可能性时，注意力有可能更频繁更紧密地与身体运动一起形成彼此刺激的交互过程。

《三重奏A》被命名为"后现代舞蹈"的发轫，它更代表了一种新的形体训练和行动训练的开始。所谓注意力和身体运动相互作用和彼此刺激，就像本章第一节讨论的，需要有鲜活的游戏性、流动的此刻时间感。比如注意力向身体发出一个指令，身体接收到了，但未能按照意识的初始设想完成——因为身体的一般运动、或者场地等外部环境的局限。对于传统舞蹈表演而言，这就可以被指认为失败。但对《三重奏A》式的形体训练而言，这种身体接收意识的指令之后做出的与预想不同的动作，就是一个应该被注意力充分感知到的新的刺激，意识需要接纳它，并由此做出"此刻"最应该的反应。

当代表演实践者有一个常用的训练项目《推》。参与者两两一组，其中一人闭上眼睛，其搭档不时地用手在他/她身上给予一个"力"。这个力并不大，但需要很明确，闭上眼睛的人仔细感知这个力的方向，并顺着这个力的方向运动自己的身体。在这个过程中，闭上眼睛的人可以调动头、手臂等肢体都随着整个身体的大方向运动而动起来，但需要鲜明反对的是那种自作聪明地、自我展示的"动"。

2009年，依冯·瑞纳为她的回顾展制作的那段视频，如前文所述，已经成为表演史的公案。她邀请理查·穆伍扮演现代舞蹈的代表人玛莎·葛兰姆，自己年代倒错地教"玛莎·葛兰姆"跳《三重奏A》，固然有些对玛莎·葛兰姆的漫画式表现，但每当依冯·瑞纳要求"玛莎·葛兰姆"放松某个肢体部位的时候，后者却总是将某个简单的身体动作予以夸张的、高度技艺化的改造，这些喜剧性时刻揭示了舞蹈

动作的"套路"所带来的惯性，并暗示了这种惯性所包含的展示性和炫耀性。

《推》和与其非常接近的另一个训练项目《牵引》，都非常强调对感知到的刺激的自然反应。《牵引》是每组的两个参与者都睁着眼睛，其中一人举着手掌，与另外一人的脸平行，手与脸相隔约十厘米，举手的人隔空牵引另外一个人，另外一个人保持对眼前这只手掌的注意力，保持约十厘米的距离，不断运动自己的身体。与《推》相比，《牵引》需要注意克制的，除了参与者矫揉的、自我中心的身体展示之外，还要注意参与者之间的互相捉弄和不负责任的倾向。就像很多与《三重奏 A》原理相近的单人训练都要求参与者自己的注意力和身体运动自然流畅地相互作用和彼此刺激，双人训练的要旨也是两个人彼此之间自然流畅的作用力。在《推》的训练中，给予"力"的人，力量过大或过小都会造成训练的阻碍，尤其是当其在"想"这一把应该给予什么样的力的时候，他/她就错过了应该自然地给出这个力的"此刻"。而训练过程中最珍贵的一刻不断的绵延性就面临无法实现的危险。在《牵引》训练中，不仅是睁着眼睛的被牵引者（相对于《推》而言）有可能产生更多的焦虑，甚至是牵引者也有可能不断焦虑于自己给出的手掌引导是否引发美观的动作、是否足够新奇有创意，等等。当这些焦虑产生的时候，两个人的注意力都有可能更多地指向自己，而不是对方和作为整体的两个人。他们还有可能不断窥看周围的参与者们，比较大家的动作谁做得更好看、更有意思。这种比较会使参与者的自我中心意念进一步恶化。

所以这些训练常常需要先用本章第一节讨论过的那些游戏来热身，只有当参与者日常生活时间线上的安全感焦虑得到相当程度的释放，表演时间的"此刻"感已经得到相当程度的建立，《牵引》这一类的"注意力—行动"训练才会更有作用。

法国默剧表演大师比佐近年在北京蓬蒿剧场举行过一系列工作

坊,与蓬蒿一墙之隔的中央戏剧学院有许多学生参与,然而,不少素有表演经验的同学却不断遭到比佐老师的纠正。很多人从学习表演就是在一种竞争性、比较性的氛围之中,习惯了针对此时的条件一下就拿出一个最优的行动方案。在这种状态中,只有做出判断的那个时刻才具有较强的"此刻"性——制作精良的影视剧有可能通过捕捉优秀演员许多个这样的判断时刻的细微表情再来剪辑连缀成极具可看性的连续表演的仿像——但在执行这个方案的时候,身体行动则是"二手的"。当代表演艺术需要在一段持续的时间中的每个时刻的"发生",需要是不断的原发的身体行动,而不是彻底忠实执行一个哪怕是最精巧最聪明的事先设计好的身体方案。

英国皇家戏剧艺术学院前院长尼古拉斯·巴尔特(Nicholas Barter)2010年受聘成为上海戏剧学院客座教授以来,将他的训练方式推及许多受训者。简单来看,他的不少训练方法和国内戏剧学院表演系的方法是相似的,但区别在于细节。比如他带领的无实物搬重物训练,已经演变成极具当代表演艺术特征的"注意力—行动"训练。巴尔特要求每组的两个参与者合作抬起一个重物并搬运到另外一个地点,但他们彼此不得使用任何语言交流、事先约定这件重物是什么,而只能在抬和搬的身体运动过程中,彼此适应和感受,最终形成一个有默契的表演共同体。2014年7月,作为国际表演研究大会第20届年会(PSi20)内容之一的尼古拉斯·巴尔特工作坊中,参加无实物搬重物训练的8位(4组)志愿者中,最终有两组成功地完成了这个适应过程。在搬运结束之后的问答中,这两组志愿者分别在其组内都说出了相同的物品。其中一组是搬运了一块玻璃。与会代表们在观看过程中能够感觉到,他们两人的确是在搬运一个东西——因为如果不是在搬一个东西,那种别扭是显而易见的,就像另外两组参与者那样——但并不能确切认知这件东西是什么。连训练的带领者巴尔特本人也不能在问答阶段之前、提前说出这是什么。这就是视觉感知和身体感

知的区别。视觉可以得知他们在身体的注意力和行动上达成了协调，但只有参与者的身体本身，才可能成为这个"注意力—行动"过程一刻不断的承载者，细微地感知来自一块大玻璃的重力方向感与柜子、书桌、钢琴、铅球等其他重物之间的区别。

斯坦尼斯拉夫斯基很重视无实物训练，但在后世的"斯坦尼斯拉夫斯基体系"的无实物训练中，很多聪明的预备演员很快发现了这其中的奥妙和技巧。尤其是单人无实物训练，就像美术基础训练的画蛋一样，很容易被窥破捷径。此时，它就像某种杂耍一样，成为聪明演员的另外一种身体展示。演员王景愚在1963年创作并演出的哑剧小品《吃鸡》，就是把这种身体展示进一步夸张而创作出一个作品。《吃鸡》1983年在第一届央视春晚重新亮相，让无数人感受到无实物表演可以极有魅力。然而这种星光闪耀的精彩景观，如果不是在需要实际效果的剧场作品，而是在表演艺术训练当中，那就使无实物训练本身的意义大打折扣。

无实物训练的意义在于注意力与动作之间的高度协调。当有实物时，就像前文所分析的，身体所包含的肌肉记忆有可能使动作成为日常行为序列中某种半自动的、机械的运动，此时注意力并不时刻与动作同步。而当没有实物，则需要用一刻不断的注意力使这个"物"存在，一旦注意力中断，这个"物"就荡然无存。卡尔维诺的小说《不存在的骑士》，其主人公是寄居在一副铠甲中的一位只有意念没有肉身的骑士，他必须保持注意力的永不间断。这是无实物表演训练的绝好象喻。

鉴于无实物训练的难度，艺术家们往往设计出一些有零星的实物帮助的预备训练。《推》就可以被看作《牵引》的预备训练。巴西艺术家伊莲娜·法比奥（Eleonora Fabião）的棍棒训练也是这样的系列。每组的两位参与者先使用一根长约一米的木棍，彼此各用一只手掌抵住它，两个人分别在空间中运动，但要确保木棍不掉落在地。这是《三重

奏A》式的单人形体训练的竞争性刺激版。单人训练依赖参与者高度的自觉性。像注意力的冥想训练，常常会有受训者睡着。林怀民都感慨自己"云门舞集"的舞者，一做冥想就"睡给你看"。单人形体训练也有这个问题，虽然不至于睡着，但也常常是练着练着，身体就进入日常的机械状态，注意力已经与之频频分离。而在棍棒训练中，一旦形神分离，则木棍落地。而且参与者的自我展示倾向也得到遏制。一旦注意力不是在两个人彼此之间的身形变化和力量感受，而是集中在自己的动作是否美观是否有创意，木棍也立刻就有落地的危险。

棍棒训练的第二阶段成为真正的无实物训练。木棍变成想象性的，两位参与者凭注意力来确保一根并不存在的木棍一直被他们的各自一只手掌抵住，不落在地。实际上，如果不经历有实物木棍的训练，第二阶段的无实物棍棒训练将会非常缺乏成效。

尽管无实物训练的难度有目共睹，但它其实是有实物表演的基础。如果不克服身体行动的机械性，任由注意力与行动分离，那么矫揉造作的表演就会泛滥。此时，不管是现实主义戏剧影视表演语境中的"规定情境"表演，还是更大一点的范围比如社会实践艺术中的参与式表演，表演者对自己以及周围的人或者物的身体性感知都会断断续续，而想象性感知则会滋长。

还有一些训练，尽管有实物，但它的实物是抽象性的。比如《注视物件》训练，它要求参与者不间断地"注意"被引导者手持的某个物件。这个物件可以是一个水杯，也可以是一个耳环，它是什么并不重要，只要不是刻意的大或者小，或者古怪。它要尽量中性。参与者的"注意"有时是视觉的，有时只是知觉的，因为物件会被其他参与者或物件遮挡。参与者在移动自己的身体位置以便继续"看见"这个物件的时候，他/她还要在物理意义上"看不见"这个物件的期间"感知"它的存在和运动。这非常接近于现象学讨论的整体知觉，可见与不可见的边界模糊了，形成了一个整体的"身体图式"。

当这些没有实物,或者只有抽象性的实物参与的训练进阶到有实物、而且是具体的实物参与的情境之中时,为避免想象性感知的滋长,艺术家们还设计了一些中间状态的训练。

比如有一组在戏剧影视表演训练中常用的项目,就具有这种中间状态。它可以被命名为《遭遇》。

训练之一。参与者两人一组,每组训练如下:其中一人坐在训练空间正中的椅子上,另外一人从空间的边际入场,环绕椅子上的人一圈,然后离场。这个场景的精髓就在于把情境抽象化。有经验的训练指导者会强调,不要把情境具体化,类似于把对方想象成你的情人或者仇人之类。当情境抽象化的时候,前文分析过的那些情绪记忆、人物小传之类的弊病就有可能被避免。当参与者无法从这些想象性感知中获取廉价而易得的力量,他/她就必须面临这样的选择:要么把对方当做一个无生命的物体,要么在每一个时刻随时感知对方的存在以及与自己的身体之间位置关系的变化。而前者显然是彻底的失败。每个有斗志的参与者都无法忍受"你是把他/她当消防栓吗"这样的嘲笑。而当这个简单的行动一再被尝试的时候,参与者有时会发现这样惊人的事实:当自己不去刻意地注视对方的时候,更有可能注意到对方的存在。有的参与者在一轮训练结束之后坦承,是在当自己已经刚刚结束环绕对方一圈,背对着对方、朝向场地边缘走去的时候,才强烈感知到对方的存在。有趣的是,对于正在旁观的其他小组的受训者而言,当参与者的这种感知存在的时候,观看的人也能感觉到此时的能量要大于之前的注意力涣散阶段。这是一种积极的气场,取决于身体关系在一段延续时间之内的存在,不同于传统的演员通过个人技艺而散发能量导致的气场。

经过多轮尝试之后,参与者往往发现,"看"对方是一件非常不容易的事情,很可能导致分神,导致注意力反而不再保持在对身体和身体关系的连续性感知上。结合第一章的讨论,可以这样说,这种身体

的连续性感知，使得对方成为"黑暗中的他者"，而自己则成为朝向这个不可知的他者的"无尽冒险"。而视觉上的注视带来的感知，则很有可能把表演者拖进视觉框架所带来的意识形态想象之中。当代文化在视觉方面对人的规训，使视觉感知似乎天然地要去服从很多已经被规定的框架。此时，对方就不再是流动的"黑暗中的他者"，而是固定的、作为客体和对象的他者。表演时间也就终止了。

《遭遇》这个训练，还有很多可以灵活支配的子项目。比如另一个训练是使两位参与者面对面地走过，擦肩而过或者相视一笑，然后各自走到场地另一侧边缘。与训练之一道理相同。

在戏剧影视表演训练的实际情况中，考虑到教学时间的有限，或者"真正"的排练任务的紧迫，训练的指导者常常会过早地将抽象情境具体化。有时为了让受训者尽早掌握表演节奏，还会很快地在已经被具体化的《遭遇》情境之上累加节奏元素。比如将两位受训者假定为一对即将离别的情人，并且播放一段音乐，让受训者之一在音乐播放完之前，完成绕对方一圈的行动。由于音乐本身具有的节奏性，受训者很容易被培养出"卡点"的基本意识。一旦掌握了这种节奏感，那就大踏步地朝传统的演员之路奔去，而离当代表演艺术越来越远。

当代表演艺术之所以 1960 年代在"发生"的概念中形成其发展史的第二波高潮，关键之一就在于"发生"强调"别着急"（take your time）。经历了当代表演艺术的这一波洗礼之后，很多剧场中人也爱说"别着急"，但他们骨子里的节奏意识往往使这句话变成一句反而包含了明显的敦促意味的虚假安慰，也就是齐泽克分析的那种"明显应该被拒绝的邀请"。

固定的节奏感对于当代表演艺术的妨害在于，它使得演员的身体形成了一种斯坦尼斯拉夫斯基所谓"匠艺"的"第二天性"，相比于普通人的无意识身体运动，它当然具有强烈的审美性，但同样也是半机械化的。约翰·凯奇 1952 年的《4 分 33 秒》之所以在音乐表演史上

是跨时代的,在于他通过 4 分 33 秒面对钢琴的毫无演奏来凸显了一般音乐表演中所蕴含的机械性。固然,1960 年代左右的这些激进的艺术行为常常都具有不可再次重演的简单性、偶发性,后代艺术家不可能直接重复它,但它的启发是深远的。凯奇宣称当他不弹钢琴的这 4 分多钟,现场的一切声响、包括观众越来越大的议论声,构成绝佳的音乐。如果有人再这么干,观众的议论声就不再具有原发性了。但艺术家们会不断探索在新的一个表演中可能具有的每时每刻的原发性。

回到"情境"。古巴裔纽约艺术家卡米莉塔(Carmelita Tropicana)发展出一整套"动物表演训练"方法。从效果看,它给予受训者从抽象情境训练过渡到现实生活情境表演之间以巨大的身体训练空间。

比如《遭遇动物》训练。回忆你曾经与一个动物相遇的情景,选择令你印象最深的一次。回想这个动物的样子,它的大小,它的声音,它的运动速度。回想你当时的身体状态,你是一个人还是和别人一起。回想你做出来什么反应,你们这个遭遇持续了多久,最后是怎么结束的。

这个训练的意味深长之处在于,在一个人类生活的现实主义场景中,人和人之间的基本反应是有程式有套路的。当回忆与某一个人的遭遇,将会把很多与其他人相遇的情景叠加进去,通过阅读文字和观看影视所获得的感知碎片也会挤进来。最后所谓"回忆",是一个印象和想象的综合体。这已经是一个心理学的老话题。总之,人和人的相遇,即便是在当场,也有可能是一件身体性很弱的事情,遑论事后回忆。但和动物相遭遇则不同。工业革命以来,人和动物日渐分离,动物一般只是作为食品、原料、动物园里的观赏项目而进入我们的感知。而且,当只能选择印象最深的一次遭遇,那些对象化的对动物的一般感知,包括很多对宠物的感知,都将因其同质化而不具备被记忆唤起的充沛程度。很多感知是笼统的,对宠物的感知也常常难以定义"第一时刻"——这一时刻可以像与人的第一次相遇一样被此刻的"需

要"而充沛化、补充完整那些缺失之处,但问题在于对于动物,作为主体的人往往缺乏这样的修补记忆的此时之"需要",缺乏想象那个最初遭遇时刻的欲望。那么,所谓印象最深的一次遭遇,就有可能是身体性最强的,而不是想象性最强的。

也就是说,这个动物的身体性,在这个时候强烈地触发了你自己的身体反应,而且形成了一定的连续时间长度。可能它让你害怕,而且你们对峙了一段时间,你十分鲜明地感知到那种不可知的下一刻的刺激性。它强行成为你的"黑暗中的他者",而且你不得不冒着险,保持一个有张力的身体状态。这几乎决定了这个动物,相对于你而言,在身体上对你并没有绝对的压倒性优势,或者劣势——这两种情况都会失去身体对峙的延续性,而使那段时间的大量细节又沦入事后想象的乐园。身体上相对的均势,使得身体对峙的张力具有绵延性,每一个时刻都不知道下一个时刻的走向。

这个训练因而可能脱离对"情绪记忆"的诅咒。在米歇尔·契诃夫对斯坦尼斯拉夫斯基早期艺术生涯中常用的"情绪记忆"进行攻击的时候,其实隐含了一个人群的区分性问题。对于许多作家、艺术家而言,过去的经验有可能造成清晰强烈的印象,并突破意识形态的规训。过去的经验与之后的相关经验之间的相互叠加固然是难以避免的,但这种经验叠加本身就有可能成为艺术创作的对象。比如普鲁斯特的小说《追忆似水年华》开头从马德莱特小点心引发的一系列追忆。此时,"情绪记忆"是非本质化的,它的深刻鲜明,恰恰在于它既指向过往时间中的某一点,又不回避这一时点在时间长河中的浸润。但对于另外一个人群而言,"情绪记忆"往往却又非常容易被本质化,它指向过往时间中的某一点,并相信仅指向这一点,具有这一时点的"本真性"。这就导致它成为意识形态规训和质询的重灾区。不幸的是,因为长久以来的文化生产方式,演员,从总体而言,恰恰是属于这第二个人群的。米歇尔·契诃夫对斯坦尼斯拉夫斯基"情绪记忆"概念的抵

制,体现了一种演员的直觉——如果依赖这种方法,演员的工作将变得"不科学"。

斯坦尼斯拉夫斯基的工作,正式开启了表演作为表演艺术的历程,但演员要成为表演艺术的实践者,则有许多需要克服的惯性。在这个过程中,米歇尔·契诃夫式的"保守",绝非可以被简单指摘为倒退。相反,正如前文谈到的,对"情绪记忆"等方法的孤立依赖,会导致很多尚未经历艺术转化过程的受训者滑进"高不成低不就"的境地。

这大概也正是"动物表演训练"的微妙之处。它正好有可能在这个空隙地带发力,使受训者先在一个受到意识形态规训较少的境遇内体会"境遇"的原发性和身体性。

像《遭遇动物》的训练,在联想与某个动物相遇的情景时,当然会不断比照与其他动物相遇的场景,也正是在这种记忆的来回穿梭之中,某个特定的记忆会越来越被意识到其较为强烈的身体性和鲜明性。

再比如,《想象与一个危险的动物同行》训练,作为《遭遇动物》训练的进阶,把"规定情境"从回忆升格到塑造。这个对许多人来说并不存在的经历,更需要把身体性很强的各种经验中的情绪素材,如斯坦尼斯拉夫斯基所言,打碎之后重新熔炼。在这样的情境中,更体现出"再现"一段经验的注意力与身体相配合的精髓,此时的再现,不如说是再创造。因为是一个"危险的动物",当受训者缺乏现成的身体套路可以征引,他/她只有尽可能保证每时每刻的注意力的连贯性,使身体展现出与这个彻底黑暗的他者相呼应的一刻不断的反馈,才能使表演成立。

"感染"与表演艺术的排练

电影导演罗伯特·奥特曼(Robert Altman)晚年有一部作品《芭蕾舞团》(*The Company*, 2003),展现了芝加哥乔佛瑞芭蕾舞团(Joffrey

Ballet of Chicago)一系列的排练和演出生活。这部具有纪录片色彩的故事片迷惑了许多观众,让人误以为是纪录片。不仅是有着良好芭蕾训练背景的女主角内芙·坎贝尔(Neve Campbell)成功地让许多观众以为她就是乔佛瑞芭蕾舞团的演员。而且,年轻时曾因主演《发条橙》和《罗马帝国艳情史》等争议影片而赫赫有名的英国演员马尔科姆·麦克道威尔(Malcolm McDowell)也成功地把自己装扮成这个舞团的艺术总监。

与理查德·林克莱特(Richard Linklater)导演的《我与奥逊·威尔斯》(*Me and Orson Welles*,2008)相似而又不同的是,《芭蕾舞团》揭示了传统表演的排练中那种指向最终效果的工作方式,但没有把"效果得到保证"的逻辑予以传奇化。林克莱特片中塑造的奥逊·威尔斯,即便是直接使用了这个大导演的名字,而且人物塑造让人觉得与新闻报道、轶事中的奥逊·威尔斯极其神似,但多少还是有为了情节的丝丝入扣而把剧场艺术的工作方式绝对化的倾向。在这部影片中,年轻的奥逊·威尔斯严厉、专断,把握了对正在排练的莎士比亚《恺撒》一剧的全部解释权,并且坚信自己的解释能够被自己的艺术手段传达出来。甚至在演出开始前,扮演安东尼的另一位主演因为缺乏信心而失声痛哭的时候,作为导演和主演的奥逊·威尔斯都因为自己的确信,而策略性地劝解了演员——他并没有跟演员真的推心置腹,而是在一种推心置腹的氛围中,拿出自己说惯了的、效果很有保证的话:你是天赐的演员(You are God blessed actor)……他这一席话当然收到了很好的效果,就像戏的首演后来也非常成功一样。当观众全体起立鼓掌的时候,奥逊·威尔斯扮演的、已经战死的反帝制派领袖勃鲁托斯,躺在地上,对着来悼念他的战场对手安东尼,偷偷挤眼,意思是:你看,我说的这些手法,都是行之有效,观众都是很吃这一套的。这个挤眼,正在热泪盈眶拼命鼓掌的观众当然是看不到的,这是在"后台"的范围内与同仁共勉。电影镜头将它捕捉下来,是保证电影层面上的效果,并没

有颠覆它本身的权力结构，因为它是给电影的观众看的，不是给片中的剧场观众看的——他们仍然被隔绝在前台。前文讨论过这种"内"与"外"之别。而这种区分，甚至决定了这部电影在情节上的最终结尾。在《恺撒》中扮演配角的高中生是这部影片的叙事主人公，他正是因为在首演前夜不懂规矩地"旁听"了奥逊·威尔斯对男二号的劝导，破坏了当时这个场景的"内外"之别（因为他也在另一场合被奥逊·威尔斯夸过同样的话），而直接导致首演结束后被立即解雇。没有在首演之前解雇，也是因为要保证首演的效果，而一旦首演成功，替换这个无足轻重而又十分麻烦的小角色也就势所必然。

林克莱特虽然有一系列非常实验性的电影，但这部改编自畅销小说的奥逊·威尔斯传记片虽引人入胜却又中规中矩。美国著名影评人罗杰·埃伯特（Roger Ebert）在《芝加哥太阳报》撰文称这部影片是"我看过的最好的关于戏剧的电影之一"，措辞颇为微妙。

《芭蕾舞团》的不同之处在于，它揭示出即便在传统表演领域内，排练和演出也并非那么丝丝入扣，它有它的缝隙。而有时候恰恰缝隙是最有意思的。影片中有一场露天演出，突遭大风，现场的观众和演出人员都在估量是否会停演。演出一直继续，大风继之暴雨雷电，留下来的观众都撑开了伞，而半敞开式的舞台也强烈地处于风雨的影响之中。在这种境遇之中，演员经过无数次排练的身体套路有了一种新的未知性。尤其是这场演出的重头戏双人舞，处在仿佛每一个瞬间都不知下一个瞬间是否要停演的机遇性之中，表演者对自己身体运动的连续的注意力出现了超出于套路本身的原发的能量感。套路保证的是客体化的效果（effects），而这种原发的能量感带来的则是主体化的感染（affects）。

这个典型场景代表了影片《芭蕾舞团》在表演艺术方面的灵敏嗅觉。传统表演虽然总体而言是效果导向的，但总是包含了很多境遇性的契机，尤其是在排练和某些特殊的演出之中。作为感染理论（affect

theory)的核心概念,"affect"被作为名词使用,已经有其丰富的阐释。在此将其译为"感染",也是为了响应安托南·阿尔托的"残酷戏剧"理论。在其理论代表作《戏剧及其重影》的第一篇《戏剧与瘟疫》中,阿尔托就强调了戏剧像瘟疫一样的作用方式,这往往让人不解。瘟疫是没有退路的,就像阿尔托所言,要么死亡,要么重生。这也是感染与效果的区别。

然而即便是阿尔托,也有可能遭遇表演的惯性。一位曾与阿尔托共事的演员这样回忆:

> 从第一次排练开始,阿尔托就全场翻滚,采用一种假声,扭曲他自己,号叫,与逻辑、次序和一切"现成的"方法战斗。他禁止任何人以牺牲精神上的含义为代价来过分关注"故事"。他绝望地探寻破译文本的"真相",而非仅仅使用字词。①

这则引文的有趣之处在于,它是从一位演员的视角来看阿尔托的伟大。比如,他认为阿尔托禁止演员过分关注"故事",是担心会"牺牲精神上的含义"。这是把阿尔托归为追求某种超验意义的艺术家。而至少从阿尔托的晚期著作来看,他明确反对"永恒":

> 我希望的是永无间歇,亦即,一个运动着的、在每个瞬间创造他自己的自我;而不是永恒,亦即,有一个绝对的自我,它总是从永恒的高度统治着我……②

因此他对不同于日常生活的声音表演的强调,根本上源自对语言问题的认识。近年对阿尔托的研究发现,他非常重视表演当中的声音。的确,声音有可能成为表演艺术的一个重要切入点,声音可以还原语言的本质,但问题的关键不在于阿尔托在其当时发明了什么方

① Albert Bermel: *Artaud's Theatre Of Cruelty*, Miami: Taplinger Pub. Co., 1977. p.73.
② Antonin Artaud: *Selected Writings*, edited by Susan Sontag, Berkeley: University of California Press, 1976. p.465.

法,而在于为什么声音问题与语言问题在表演上是一个问题。

在日常生活中,语言的程式性、套路性的程度要远甚于身体运动。这也是为什么斯坦尼斯拉夫斯基式的现实主义正面强攻在表演艺术方面往往十分费力的缘故。阿尔托要抛弃语言的日常声音表象,让演员在每一时刻调整和改变声音的响度和调值,是为了"反对语言在根基上的功利主义源头"①,从而真正改变语言的使用方式,使语言与每时每刻的注意力形神合一,与"在每个瞬间创造他自己的自我"合一。

之所以说问题的关键不在于阿尔托在其当时发明了什么方法,在于这些具体的方法历经近百年的流传已经变成了被"模仿"的对象。当一个演员在想象自己进行阿尔托式的表演,就有可能造成更加可怕的分离,而不是感染。

看待感染,要与近年"生命政治"理论的一个重要词汇联系起来:免疫(Immunity)。在意大利思想家罗伯托·埃斯波西托(Roberto Esposito)的重要文章《共同体,免疫,生命政治》中讽刺性地强调了,不管是"在个人生活还是集体生活中","每个身体都不能没有免疫系统而存活"②。现代免疫系统的发达,也存在于文化生活领域,从而导致阿尔托意义上的"瘟疫"总能被免疫。阿尔托所使用的具体的声音表演方法,在当时被视为疯癫,而现在也似乎因为免疫的存在而不再导致感染。

因此,本书强调重返1920年代表演艺术发生的源头,并不是要拘泥于阿尔托、斯坦尼斯拉夫斯基、布莱希特等艺术家的具体艺术方法,而在于重新梳理当代表演艺术的艺术精神。艺术史家阿兰·威尔斯

① Antonin Artaud: *The Theatre and Its Double*, trans. Victor Corti, London: Calder and Boyars, 1971. p.35.

② Roberto Esposito: Community, Immunity, Biopolitics, http://hemisphericinstitute.org/hemi/en/e-misferica-101/esposito. see Roberto Esposito, Rhiannon Noel Welch, Vanessa Lemm: *Terms of the Political: Community, Immunity, Biopolitics*, New York: Fordham Univ Press, Nov 1, 2012.

曾总结,阿尔托是要用相应的疾病和折磨来不断创造一种"文本的身体",希望在他的作品中"恢复诗意和文学的层面","超越原始的、无理性的号叫"①。从这个意义而言,阿尔托的先锋不仅仅是在当时,即便到现在,也仍然是未完成的先锋。1960年代以降的表演艺术第二波运动,在将表演的艺术属性推至前台的同时,也或多或少地在梳理文本时代的遗产。在一个时期内,这使得表演艺术的感染力发挥到最大值,而在当代表演艺术的发生要继续进行下去的时候,语言问题成为不可忽视的问题。如何"超越原始的、无理性的号叫",在表演艺术中"恢复诗意和文学的层面",实现"文本的身体",仍然是一个正在发生的、激进的事件。

① Allen S. Weiss: '*K*', in *Antonin Artaud: A Critical Reader*, edited by Edward Scheer, London: Routledge, 2003. p.158.

参考文献

期刊

Kirby, Michael. *On Acting and Not-Acting*, The Drama Review: TDR, Vol. 16, No. 1 (Mar., 1972), Published by: The MIT.

Schechner, Richard, *The Conservative Avant-garde*, New Literary History, 2010, 41.

Fuss, Diana, *The Phantom Spectator*, Assemblage, No. 20, Violence, Space. (Apr., 1993).

Schechner, Richard. *The Conservative Avant-Garde*. New Literary History 41 (2010).

〔美〕李·斯特拉斯堡:《"方法"与非现实主义风格》,郑雪来译,《世界电影》1990年第6期。

丁涛:《一出悲剧是怎样被炼成"闹剧"的——六问北京人艺的〈雷雨〉》,《广东艺术》2014年第5期。

傅瑾:《中国戏剧发源于乡村祭祀仪礼说质疑——评田仲一成〈中国戏剧史〉》,《文艺研究》2008年第7期,第140页。

吕新雨:《从彼岸开始:新纪录运动在中国》,《天涯》2002年第3期,第60页。

苏叔阳:《银幕向舞台的挑战:〈日出〉〈雷雨〉〈原野〉影片座谈会》(三),《电影艺术》1986年第8期。

王建:《介于现实与戏剧之间——论克利斯多夫·施林根西夫的〈请热爱奥地利〉》,《戏剧(中央戏剧学院学报)》2004年第1期。

郑雪来:《银幕向舞台的挑战:〈日出〉〈雷雨〉〈原野〉影片座谈会》(一),《电影艺术》1986年第6期。

〔美〕亨泰尔·雅普:《冥想的政治——重访90年代行为艺术》,梁幸仪译,《艺术界》2013年第3期。

参考书

英语:

Atlas, Charles; Banes, Sally, and etc., *Yvonne Rainer: Yvonne Rainer: Radical Juxtapositions 1961—2002*, Philadelphia:The University of the Arts, 2003.

Artaud, Antonin, "Oriental Theater and Western Theater" (1935), in *Selected Writings*, trans. Helen Weaver, edited and with an introduction by Susan Sontag, Berkeley: University of California Press, 1988.

Artaud, Antonin: *The Theatre and Its Double*, trans. Victor Corti, London: Calder and Boyars, 1971.

Bermel, Albert: *Artaud's Theatre Of Cruelty*, Miami: Taplinger Pub. Co., 1977.

Bishop, Claire: *Artificial Hells: Participatory Art and the Politics of Spectatorship*, 2012.

Bourdieu, Pierre, *Practical Reason: On the Theory of Action*, trans. Randall Johnson, Stanford: Stanford University Press,1998.

Carnicke, Sharon Marie. *Stanislavski in Focus*, London: Psychology Press, 1998.

Carnicke, Sharon Marie, *The Theatrical Instinct: Nikolai Evreinov and the Russian Theatre of the Early Twentieth Century*, New York: Peter Lang,, 1989.

Davis, Colin: *Levinas: An Introduction*, Notre Dame: University of Notre Dame Press, 1997.

Deleuze, Gilles, *Nietzsche and Philosophy*, trans. by Hugh Tomlinson, New York: Columbia University Press, 1983.

Debord, Guy, *Society of the Spectacle*. London : Rebel Press.

Esposito; Roberto; Welch, Rhiannon Noel; Lemm, Vanessa;*Terms of the Political*; *Community*, *Immunity*, *Biopolitics*, New York: Fordham University Press, 2012.

Fischer-Lichte, Erika. *The Transformative Power of Performance*: *A New Aesthetics*, trans by Saskya Iris Jain, London and New York: Routledge.

Gob Squad, *Gob Squad Reader*, Berlin: Gob Squad, 2010.

Goldburg, Roselee. *Performance Art*: *From Futurism to the Present*, New York: H. N. Abrams, 1988.

Harrison. Jane Ellen, *Ancient Art and Ritual*, London: Thornton Butterworth Ltd. , 1913.

Hendry, J. , *The Orient Strikes Back*: *A Global View of Culture Display*. Oxford: Berg, 2000. 49—55.

Kaprow, Allan. *Essays on the blurring of art and life*. Berkeley: University of California Press, 1993.

Kaprow, Allen, *The Real Experiment in Essays on Blurring Art and Life*, Berkeley: University of California Press, 2003.

Kaprow, Allan. *Some Recent Happenings*. New York: Something Else Press, 1966. .

Lacan, Jacques, *Ecrits*: *A Selection*, trans. Alan Sheridan, New York: W. W. Norton & Company, 1977.

Miller, Arthur. *Salesman in Beijing*, New York: Viking Press, 1984.

Merleau-Ponty, Maurice: *The Visible and the Invisible*: *Followed By Working Notes*, Edited by Claude Lefort, Translated by Alphonso Lingis, Evanston: Northwestern University Press, 1968.

Piven, Joyce; Applebaum, Susan, *In the Studio with Joyce Piven*: *Theatre Games*, *Story Theatre and Text Work for Actors*, New York: A&C Black, 2012, p34.

Schechner, Richard. *Environmental theater*. New York: Hawthorn Books, 1973.

The Intercultural Performance Reader, edited by Patrice Pavis, London: Poutledge, 1997.

Schechner R. Sun Huizhu ed. *TDR/The Drama Review*, Performance Studies:

Politics and drama. Beijing: Culture and Art Publishing House, 2011.

Tucker, H., *The deal village: interactions through tourism in Central Anatolia* in Tourists and Tourism: Identifying with People and Places. Oxford: Berg, 1997.

Weiss, Allen S.: "*K*", in *Antonin Artaud: A Critical Reader*, edited by Edward Scheer, London: Routledge, 2003. p158.

译注：

〔美〕阿瑟·米勒：《阿瑟·米勒手记："推销员"在北京》，汪小英译，北京：新星出版社2010年版。

〔法〕安托南·阿尔托：《残酷戏剧——戏剧及其重影》，桂裕芳译，北京：中国戏剧出版社1993年版。

〔法〕安托南·阿尔托：《东方戏剧与西方戏剧》，载于《西方名导演论导演与表演》，杜定宇编，北京：中国戏剧出版社1992年版。

〔苏〕安德烈·塔可夫斯基：《雕刻时光》，陈丽贵、李泳泉译，北京：人民文学出版社2003年版。

〔法〕安德烈·巴赞：《巴赞论卓别林》，上海：上海人民出版社2008年版。

〔法〕爱米尔·涂尔干：《宗教生活的基本形式》，渠东、汲喆译，上海：上海人民出版社1999年版。

〔苏〕B. 托波尔科夫：《斯坦尼斯拉夫斯基在排演中》，文俊译，北京：中国电影出版社1957年版。

〔美〕贝拉·伊特金：《表演学：准备、排练、演出》，潘桦译，北京：华夏出版社2000年版。

〔英〕彼得·布鲁克：《空的空间》，刑历等译，北京：中国戏剧出版社1988年版。

〔英〕彼得·布鲁克：《敞开的门——谈表演和戏剧》，于东田译，北京：新星出版社2007年版。

〔德〕彼得·毕尔格：《主体的退隐》，陈良梅、夏清译，南京：南京大学出版社2004年版。

〔德〕彼得·斯丛狄：《现代戏剧理论(1880—1950)》，王建译，北京：北京大学出版社2006年版。

〔德〕贝托尔特·布莱希特:《布莱希特论戏剧》,丁扬忠、李健鸣译,中国戏剧出版社1990年版。

〔英〕丹尼斯·史密斯:《后现代性的预言家——齐格蒙特·鲍曼传》,萧韶译,南京:江苏人民出版社2002年版。

〔美〕厄尔·迈纳:《比较诗学》,北京:中央编译出版社出版,王宇根等译2004年版。

〔美〕F.R.詹姆逊:《现代性、后现代性和全球化》(詹姆逊文集4),王逢振主编,北京:中国人民大学出版社2004年版。

〔德〕汉斯—蒂斯·雷曼:《后戏剧剧场》,李亦男译,北京:北京大学出版社2010年版。

〔英〕劳拉·穆尔维:《视觉快感与叙事性电影》,转引自〔英〕索海姆:《激情的疏离:女性主义电影理论导论》,艾晓明、宋素凤、冯芃芃译,桂林:广西师范大学出版社2007年版。

〔法〕吉尔·德勒兹:《福柯·褶子》,于奇智、杨洁译,长沙:湖南文艺出版社2001年版。

〔英〕基恩·特斯特:《后现代性下的生命与多重时间》,李康译,北京:北京大学出版社2010年版。

〔英〕J.L.斯泰恩:《现代戏剧理论与实践》,刘国彬等译,北京:中国戏剧出版社2002年版。

〔英〕简·艾伦·哈里森:《古代艺术与仪式》,刘宗迪译,北京:三联书店2008年版。

〔德〕卡尔·曼海姆:《意识形态与乌托邦》,姚仁权译,北京:中国社会科学出版社2009年版。

〔苏〕康斯坦丁·斯坦尼斯拉夫斯基:《演员自我修养》,林陵、史敏徒译,郑雪来校,北京:中国电影出版社1959年版。

〔苏〕康斯坦丁·斯坦尼斯拉夫斯基:《〈奥瑟罗〉导演计划》,英若诚译,北京:中国电影出版社1981年版。

〔西德〕克劳斯·弗尔克尔:《布莱希特传》,李健鸣译,北京:中国戏剧出版社1986年版。

〔美〕理查·谢克纳;孙惠柱主编:《人类表演学系列:政治与戏》,北京:文化艺术出版社2011年版。

〔德〕M.莱因哈特:《戏的魅力感》,载于《西方名导演论导演与表演》,杜定宇编,北京:中国戏剧出版社1992年版。

〔英〕玛丽·道格拉斯:《洁净与危险》黄剑波,柳博赟,卢忱译,北京:民族出版2008年版。

〔法〕莫里斯·梅洛·庞蒂:《符号》,姜志辉译,北京:商务印书馆2003年版。

〔法〕米歇尔·福柯著:《主体解释学——法兰西学院演讲系列,1981—1982》,佘碧平译,上海:上海人民出版社出版2010年版。

〔德〕马丁·海德格尔:《林中路》,孙周兴译,上海:上海译文出版社2008年版。

〔法〕莫里哀:《喜剧六种》,李健吾译,上海:上海译文出版社1978年版。

〔美〕佩吉·麦克拉肯主编,艾晓明、柯倩婷副主编:《女权主义理论读本》,桂林:广西师范大学出版社2007年版。

〔英〕齐格蒙·鲍曼:《生活中碎片之中——论后现代道德》,郁建兴等译,上海:学林出版社2002年版。

〔斯洛文尼亚〕斯拉沃热·齐泽克:《意识形态的崇高客体》,季广茂译,北京:中央编译出版社2001年版。

〔斯洛文尼亚〕斯拉沃热·齐泽克:《快感大转移》,胡大平等译,江苏人民出版社2004年版。

〔斯洛文尼亚〕斯拉沃热·齐泽克:《幻想的瘟疫》,胡雨谭、叶肖译,南京:江苏人民出版社2006年版。

〔斯洛文尼亚〕斯拉沃热·齐泽克、〔英〕戴里:《与齐泽克对话》,孙晓坤译,南京:江苏人民出版社2005年版。

〔法〕让·波德里亚:《象征交换与死亡》,车槿山译,南京:译林出版社2006年版。

〔波兰〕耶日·格洛托夫斯基:《迈向质朴戏剧》,魏时译,北京:中国戏剧出版社1984年版。

〔荷兰〕约翰·赫伊津哈:《游戏的人——关于文化的游戏成分的研究》,杭

州:中国美术学院出版社1996年版。

〔美〕朱迪斯·巴特勒:《性别麻烦:女性主义与身份的颠覆》,宋素凤译,上海:上海三联书店2009年版。

〔美〕朱迪斯·巴特勒:《消解性别》,郭劼译,上海:上海三联书店2009年版。

《生命政治:福柯、阿甘本与埃斯波西托》(《生产》第7辑),南京:江苏人民出版社2011年版。

中文:

卞之琳:《布莱希特戏剧印象记》,合肥:安徽教育出版社2007年版。

陈颙:《新的审视能产生新的见解》,《我的艺术舞台》,北京:中国戏剧出版社1999年版。

邓菡彬:《当代戏剧交流语境的危机及应对》,北京:社会科学文献出版社2014年版。

胡星亮:《当代中外比较戏剧史论》(1949—2000),北京:人民出版社2009年版。

胡导:《戏剧表演学——论斯式演剧学说在我国的实践与发展》,北京:中国戏剧出版社2002年版。

郝戎:《演员的情感创造》,北京:中国戏剧出版社2005年版。

姜宇辉:《德勒兹身体美学研究》,上海:华东师范大学出版社2007年版。

姜若瑜:《"方法论"对于演员的培养》,收于《中央戏剧学院教师文库——论表演》,北京:中国戏剧出版社2003年版。

廖一梅:《琥珀·恋爱的犀牛》,北京:新星出版社2008年版。

李杨:《50—70年代中国文学经典再解读》,济南:山东教育出版社2003年版。

《难忘的二十五天——〈茶馆〉在日本》,北京:北京出版社1985年版。

鄧元忠:《反省史學:兼論西洋後現代文化》,台北:五南图书出版股份有限公司2001年版。

孙柏:《丑角的复活——对西方戏剧文化的价值重估》,上海:学林出版社2002年版。

《中央戏剧学院教师文库——论表演》,北京:中国戏剧出版社2003年版。

童道明:《也谈戏剧观》,载于《戏剧观争鸣集》(一),北京:中国戏剧出版社1986年版。

严泽胜:《穿越"我思"的幻象——拉康主体性理论及其当代效应》,北京:东方出版社2007年版。

余秋雨:《观众心理学》,上海:上海教育出版社2005年版。

赵丹:《银幕角色创造》,赵青、明远选编,北京:中国电影出版社2005年版。

周贻白:《中国戏剧史长编》,上海:上海书店出版社2007年版。

张祥龙::《现象学导论七讲:从原著阐发原意》,北京:中国人民大学出版2011年版。

中国电影表演艺术学会:《新世纪电影表演论坛(上)》,北京:中国电影出版社2001年版。

上海革命大批判写作小组:《评斯坦尼斯拉夫斯基"体系"》,上海:上海人民出版社1971年版。

《莎士比亚研究》(第一届世界戏剧院校联盟国际大学生戏剧节研讨会论文集),北京:文化艺术出版社2010年版。

正在发生:解构"看与被看"的表演(代后记)

朗西埃在《被解放的观众》中,检讨阿尔托和布莱希特时代过于乐观的戏剧理想——教育观众,或者使观众在一种强烈的、瘟疫般的氛围中被同化的理想,更进一步地,郎西埃设想了一种取消观众的表演。① 对郎西埃这个见解,学者各有不同理解。2015年7月17日到8月22日,在草场地艺术区红一区KCAA实施的表演展"正在发生:表演艺术在当代社会"中,我们亲身尝试了"取消观众"的一种可能性:从参观者进入展览,就已经切实地参与进来,成为展览的一部分,不仅没有机会成为朗西埃反复批判的"消极的观看者",而且在实际上就变成了一种表演/观看一体化的存在。"参观者"自己创造"表演"(或称"行为"),同时也是自己表演的最合适、最有效的观看者。

"正在发生:表演艺术在当代社会"展览由空当代艺术基金会资助和承办,由邓菡彬和曾不容发起,并在整个展览期间驻展"表演"。贺勋、孟阳阳、戴陈连、萧文杰、张伊铭、吕志强、那林呼、韩小焓、李子沣及DYAT小组、何骊、郑衍方、唐佩贤等艺术家、演员和策展人也

① Rancière, J. *The Emancipated Spectators*, trans. Gregory Elliott, London: Verso. 2009. p. 7.

在不同时间参与了"表演"。但"表演者"们以各种方式"在场",作用只是穿针引线、煽风点火；他们的"行为"不是此次展览"表演"的主体。

观众参与,在戏剧界已是一个既老迈且疲惫的话题。大家攻击和嘲笑剧场中的观众参与是主创者充分设定好轨迹,用各种花招诱导观众进入这条轨道,并特别期待符合这条轨道的"理想观众"。很多视觉艺术出身的表演艺术家是排斥观众参与的,尤其是接近于"身体艺术"这条路数的。他们自己对自己的身体做下很多其实观众也无法参与、只能旁观的事情。从"观众"的角度来说,观看者只能是消极地接受信息的给予。

在"正在发生"这个展览中,我们促使参观者从一进门就必须拿出自己的"身体",但不是物质化的身体,而是"社会化的身体"。

展览选择"婚姻制度"作为主题,因为这个话题虽然古老而世俗,却关乎每个人的立场和存在状态。在当代社会,婚姻的组合方式变得纷繁复杂,同性婚姻、形婚、无性婚姻,还有各种为了其他便利的婚姻,由此辐射出的话题,渗透到生活的各个方面。展览聚焦的是"婚姻作为一种潜在的政治行动,其表演维度可以在多大的层面超越契约性？"(语出展览前言)婚姻作为传播意识形态的重要的社会规训系统的一部分,不同于暴力机构或学校、单位等存在于公众视野中的社会机制,它对人的规训通过隐秘的、个体之间的作用力传播,它直接作用于无保护的身体,绑架它,规训它,升华它,生产出驯良的羞愧的填充罪责感的身体,继而自动衍生驯良的意识。婚姻是一种身体政治,最直接的例子即对忠实或背叛的底线意识,总在身体,不在大脑。一个人能犯下的所有不可原谅的错误里,90%是有关智性的,是大脑判断的失误。然而在婚姻里,唯有身体犯下的错误才是真正严重的,不可撤销的——这即是婚姻体制独立于其他意识形态生产工具的原因。

因此,在"婚姻制度"的话题辐射范畴内,人的身体被高度社会化。

当它遭遇切割的时候,所产生的影响并不亚于很多行为艺术家针对自己的物质身体进行的切割。

"参观者"必须持身份证入场,年满18岁方可参观。展览的第一步,就是一个可供宣誓的小房间,在此,你可以和任意一个人或者物宣誓结婚,佩戴婚戒。小房间是一个长宽高各2米的封闭木质立方体,整体为白色,有一扇黑色的布质门供出入。布质门由两块黑色隔光布构成,内置橡皮筋——"参观者"进门之后,它的弹力使其立即合上,隔绝门外的光线。小房间内布置有蓝色的光源,整体呈蓝色。在面对门的墙上,投影着一段约3分钟的录像,是一个戴着墨镜的"神父"(由何骊表演)在引导"参观者"宣誓结婚,佩戴婚戒。

小房间所在空间净高6米,占地约30平米。除了小房间所倚靠的墙之外,其他三面墙被辟为涂鸦墙,邀请"参观者"参与,就"婚姻制度"画下自己的留言和涂鸦。中间一面墙的正中间,悬挂着我们邀请画家萧文杰绘制的小幅油画——白底,黑色的汉字"婚姻"。空间的角落里有白色的木台,放有油性笔、便签贴纸等。在排队等候进入小房间的时候,"参观者"可以观看其他人的涂鸦和留言。可以此时就开始自己涂抹,也可以在经历了整个展览流程之后或中间任何时候,返回这里发表感言。

涂鸦墙上最早由我们和萧文杰共同设计了一系列问题,比如"如果婚姻制度消失了会发生什么""为什么结婚必须是两个人而不能是三个或者多个人"等等,并希望引导"参观者"作答、辩论,不断地衍

生。在一个半月的展览中,有些话题确实不断繁衍、在墙上大面积蔓延。

也有一些独立的警句,非常醒人耳目。比如,后来被乐队的另外一名成员来"参观"时证实,是"安防队"乐队摘自其歌曲《闵行区青年男女防骗指南》的一句话:

"明年你会在路上遇见年满20周岁的女青年,你们去结婚,领证,不留联系方式,然后拜拜,你知道你在这个世界上有了一个妻子。"

在展览的第二步,由工作人员帮助拍摄结婚照(在一面大红色的背景墙前),并办理完全正规格式的结婚证红本。整个过程相当"正式",而且伴随着必须的等待。因为吵吵嚷嚷地排队拍照、彩色照片打印机吱吱作响地将结婚合照制作出来、在结婚证上填写确凿的个人信息,都需要耗费一定的时间。这是必须完成的,否则你就不能继续"参观"展览。约10%的观众,在美术馆门口了解"参观须知"后,就选择放弃。有少量观众,在草草完成第一步之后,发现自己没有办法真的成为参观者,而必须成为参与者,还是决定放弃。

解构婚姻的第一步从扩大它的适用人群开始。让每一个人都是

已婚者,和让所有人都是未婚者在本质上是相同的。但"结婚"这个具有社会意识形态魔力的词汇还是给大家的社会化身体带来了压力。即便是那些本身就是男女朋友一起来的参观者,符合异性恋、有感情基础等一系列社会意识形态规训的要求,在面对宣誓、拍结婚照、填写和办理结婚证的时候,还是会不约而同地互相对视一眼。潜台词大概是:真的要今天结婚吗? 当然,其他人只能猜测这些细小表情里包含的意味,只有他们自己最能体会他们为自己做出的这些偶发的"表演"——尤其是当他们拿着结婚证作为入场券,继续前行,并被这些自己产生的表演不断包裹、连成一条线的时候,"看"和"被看"的关系就消融了。

对于这些最符合社会规训要求的"参观者"而言,前两步的仪式,也仍然解构了婚姻的"重要性"。一件无论如何都应该选择良辰吉日反复筹备的事情,如此偶然地、简单地就发生了。就像宣誓小间里"神父"离奇的誓词风格,以及使用一种易拉罐环作为婚戒,都暗示了这种草率性。

而对于其他"参观者",当他们选择与同性朋友或者写着自己爱人名字的纸条、植物、宠物、手机等结婚,甚至是三、四个人一起结婚的时候,更会有一扇奇妙的门被打开,有关"婚姻制度"加诸私人身体的规训获得缓释,一种存在于这个展览空间内的新的东西被建立起来。大约相当于福柯所说的"异托邦"。① 它不是乌托邦,因为意识形态的威胁仍然存在,身体并没有逃出它的控制,但一种经验感知的鲜活可能性被触发了。

领证前,"参观者"被禁止进入展览的第三步。这是 KCAA 美术馆最大的一个空间,占地约 100 平方米,净高 6.5 米。它的入口覆盖一层薄薄的黑色天鹅绒布帘,与第二步办理结婚证的空间隔开。透过

① Foucault, M. "*Of Other Spaces*," Diacritics 16 (Spring 1986), pp. 22—27.

布帘,隐约能看到第三步的空间里有幽幽的蓝光。当"参观者"终于办理完结婚证,持证掀开布帘,就会发现他/她进入一条狭长的过道,宽1.5米,纵深9米。或者说,他/她被一面高墙挡住去路。在他/她面对的这面3.5米高的白墙(离天花板还有3米)上,有四个黑色的、形状各异的门。"参观者"要选择进入其中一扇门,通过一个黑暗的隧道。有趣的是,多数刚刚办理结婚的"参观者"选择从不同的门进入不同的隧道。

与四扇入口门相对的墙上的一组标语,是邀请张伊鸣做的另一个嵌入式项目。墙上挂着11幅50*40厘米见方的文字绘画:坚决执行一夫一妻制度!每个字和标点各占一幅,白底红字。仿佛革命时代的标语字样。张伊鸣每隔一天来展览现场,用白色颜料把每幅画都重新刷一次。这样,红色的标语文字就越来越淡。但由于红色是非常醒

目的颜色,直到展览的最后一天,这些文字仍然依稀可辨。这是一个"绘画行为表演"。体现的是艺术家的行为(以感性的绘画为载体)与意识形态控制(以语言为载体)之间的张力。

在进入隧道之前,"参观者"大多会在幽暗的蓝光中掀开某一扇形状不同的门,窥探其中到底有什么。但里面是完全黑暗的,只能依稀看见很多白色、黑色的球状物,以及某些缝隙里透出的深蓝色的光。当一个人进入其中,装有橡皮筋的弹力门随即合上,将其置入更深的黑暗中。

这当然可以看作一个隐喻和玩笑:结婚之后,立刻两眼一抹黑。但这个交互式装置的用意,更看重四条隧道对"参观者"的转化作用。当他们宣誓和办证之后,已经拿出了自己的社会性身体,但这个过程多少还有些观念性。当其经过窥探、判断、选择进入一条隧道之后,在全黑暗的环境中摸索前行,这就需要更物质性的身体投入。隧道中既不会有什么妖怪,也不会有什么声光电的特殊刺激。它们其实是非常安全的、没有伤害性的。但在这个环境中,多数人的注意力状态发生了变化,很大程度上抹去了那种随随便便逛展览的味道。使用手机照明是被严格提示禁止的。少数"参观者"因为过于紧张和担心,还是偷偷拿出手机,打开手电筒功能。然而大串大串的捆束在一起的黑色和白色气球仍然阻隔了视线,使得4米长的隧道显得比实际长度更长。地面上也铺满了散落的黑色和白色气球,不时有人踩破一个气球,突然的爆裂声,增加了隧道中其他"参观者"的紧张感。

四条隧道,大致的形状变化:一条是入口低(门口呈不规则四边形),比如钻入,但出口较高,越走越高;一条是入口高(门口也呈不规则四边形),出口低,越走越低,必须低头钻出隧道;一条的入口较窄(门口呈葫芦状),出口较宽,越走越开阔;一条的入口较宽(门口呈小房子状的五边形),出口很窄,越走越窄,可能需要侧身出隧道。形状的不同,意味着选择的不同,也许可以依稀对应每个"参观者"各自不同的性格。但归根到底,四条隧道没有什么根本的不同。这是一个冷冷的玩笑。出隧道之后,登高回望,最能发现这一点。但天性所在,不少"参观者"还是非常希望回程的时候钻另外一条隧道,看看有什么区别。

　　在葫芦口的隧道中,放置了一个声音装置。这是邀请贺勋创意、那林呼和韩小晗演唱的作品《他说死生越》,选择了一段经典的美国法官婚姻誓词的汉语翻译,从最后一个字开始,用"呼麦"的方法,倒序演唱,直到第一个字。最后呈现出的声音效果,仿佛一种难懂的经文,雄浑、神秘。隧道的建造采用轻钢龙骨石膏板,在另外三个隧道中,也能依稀听到这个声音装置。

　　钻出隧道之后,就可以发现自己置身于一个布满蓝光的空间。地

板整体铺设了黑色地毯,中间部分还有一张4*6米的花色厚地毯。空间里还布置了"床"、沙发、桌子、冰箱等。仿佛一个幽蓝的家庭生活空间。整个空间里回荡着悠扬的音乐,取材于皮娜·鲍什的经典舞蹈剧场《交际场》。

背靠隧道,正对面的一大面墙(9米宽,6.5米高)上竖立着一组梯子。这也是一个主要的交互式装置,一共有六条纵横方向不同的梯子,彼此连接而成。三条垂直于地面的梯子,从左到右分别高5米、6米、6.5米,并各有两级,上半部贴墙,下半部距离墙面30厘米、平行于墙面。在这三条梯子之间,各有两条走向、倾斜角度不同的斜梯,而左边的斜梯,还另有一条与之垂直的斜梯与地面相接。"参观者"可以选择从四个不同的地面点出发,攀登梯子。多数人从三条垂直于地面的梯子开始爬,这是很容易的,但随着高度增加,紧张感还是追加上去。等到面临第一个转折点的时候,这个装置的含义就显示出来:你有没有可能克服你的恐惧,继续你的行程?

这象征了婚姻生活中那些不断出现的转折点。梯子的比照性在于,你其实不用耗费很大体力来通过这个转折点、进入下面一段行程,但你的恐惧感远远地增加了你的体力消耗。

我们在 3D MAX 中绘制梯子装置的三维图像时,就考虑了梯子的设置绝非要挑战普通人的一般体力,它其实是非常省力、易用、安全的。虽然地面还布置了保护垫,但从实际运行来看,不曾有任何一位参与者面临真的要摔下来的危险。只有一两次,有些肌肉强健体力充沛的参与者,为了吓唬同伴寻开心,故意上演脱手然后再抓住的戏法。从承重性而言,施工的时候工人师傅就从技术上确保了 10 个人同时在这组梯子装置上的安全稳定。

每个不同的"参观者"在梯子上的表现差异很大,有人在第一个转折点就停留许久,犹豫再三,不敢挪动;另外一些人则迅速适应了这种挑战。沿着梯子经过的墙面,还错落地放置着五个搁板,每个上面都有一瓶啤酒。有人用不太长的时间,就克服各种"困难",喝到了每一瓶酒。不少"参观者"注意到酒的隐喻性,开玩笑说:这是不是艰苦的婚姻生活历程中偶尔的安慰和麻醉? 当然,解释权是向这些"参观者"开放的。

需要提醒的是,这些差异性的表现,尤其是梯子转折处那些幽微的心理活动,只有动作的执行者才是最好的观看者,才看得清楚。当空间里同时有几对"新人"的时候,也会出现互相观看的情形,但总不

如自己在上面看得清楚。我们作为事先准备好的"表演者"的一项重要任务,就是通过交流使"参观者/表演者"明白这一点。

与梯子相关的另外一个设置,是空间里的一张"大床"。它实际是一个跳高垫,覆盖了黑色天鹅绒。我们组织部分"参观者"踩到上面,做向后倒下的练习——你有没有可能放弃对安全感的焦虑,将自己彻底"交出去",不再忧虑和企图控制每一个"下一刻",而直接面对"不

可知的下一刻"？

在"婚姻制度"的"捆绑"中，每个个体希望对每件事都控制在握的企图总是会遭遇"不可知的下一刻"的挑战。并不是每个人都能慢慢适应。实践证明，绝大多数人在第一次向后倒下的时候，虽然明知厚达半米的压缩海绵垫是安全的，但还是在最后时刻选择了曲腿、用上肢去"够"地面。有大约一半的人在几次练习之后，最终实现了身体平整地、无焦虑地向后躺倒。

这个源自戏剧表演训练的游戏，可以视为接下来一些活动的热身。

这个家庭空间还有一个关键词"排练"。在法语中，"排练"和"重复"是同一个词。我们组织的另一项活动是"排练"美国剧作家爱德华·阿尔比描写黑暗家庭生活的代表作《谁害怕弗吉尼亚·伍尔夫？》（曾由著名演员伊丽莎白·泰勒主演、拍摄成奥斯卡获奖影片）。剧本刻画了两对夫妇在一个夜晚聚会的场景。我们选择了一些特别能代表夫妇之间相互责怪的"重复性语言"，让"参观者/表演者"去身体化这些周而复始的时刻。比如男主人公乔治那句台词"我希望你以后提前告诉我这件事"，本身是很简单一句话，如果是两个普通关系的人说

出来,也是十分正常的交流。但对处于"婚姻制度"的强制捆绑关系中的两个人而言,这句话却带有时间线上无比的幽怨。因为这种"捆绑",一个人仿佛非常了解另外一个人,尤其是那些对自己造成伤害和不便的性格特点——它曾经在"过去"反复给自己制造麻烦,而且注定还将在"未来"不断给自己带来问题。

阿尔比笔下的夫妇对话中充斥着这种典型性台词,但在话剧的自然主义的表演状态中,这些话往往隐没于整体的压抑氛围。在一种"看/被看"的传统表演模式中,这种依托于表演技艺来"再现"现实场景的整体氛围是具有压倒性的。我们试图在展览第三步的"排练"中解构这种整体性。表演者临时记住这一句台词,试图找到它应有的背景氛围,这本身是一个取消"看/被看"的思考过程。由于表演技艺的缺乏,在思考片刻之后,仿佛找到了这句话应有的表达状态,但却在说出口的刹那变了味儿,当下具有了对它的玩笑态度。这种非再现性的此刻,比"看/被看"式的传统表演更耐咂摸。

对于那些愿意在第三步待得更久的"参观者"而言,我们还鼓励他们参与一个自由论坛。说是论坛,实际就是手持一个扩音喇叭,站到梯子装置的一个(不算太高的)交叉处,背靠墙,面对"观众",像一个革命运动的领袖那样,喊出你对"婚姻制度"的真实意见和想法。

这个行为的基本逻辑在于:日常的说话包含了太多向意识形态的屈服和认同;当你站在一个比别人高的地方,而且又能比别人更大声地说话时,你更有可能说出某些隐藏更深的想法。的确,很多参与者说出的观点,甚至震撼了与其同来的伙伴,有时还引发了反驳和质问——我真不知道你是这样想的……

被喊出来的观点覆盖了很多方面,比第一步空间里的涂鸦墙更具有冲击力,话题涉及财产、生育、同性婚姻、不婚主义、离婚等等。一位"参观者"捏着话筒喊道:"结婚自由不算自由,离婚自由才算自由!我们现在根本就没有离婚自由!"很快,他就到第四步体会了"离婚自

由"。

第四步设在美术馆的二楼。穿过一楼的办公区,爬上一段台阶,来到二楼的小平台。在此还可以听见一楼小房间里"神父"的声音和婚礼进行曲的钢琴声。迎面的墙上,绘制了1960年代表演艺术的代表人物之一伊冯·瑞娜的《"不"宣言》:不要奇观,不要巧技,不要转化、魔力、假使,不要星光闪耀,不要英雄化,不要反英雄化……宣言的顶端画了黑云压城;底端画了一群小人。在与参与者的交流中,我们一直强调一点:我们可以做的,你们也可以做。

从小平台向右推一扇玻璃门,就进入一个小酒吧的空间。这是预留的与参与者交流的地方。继续往里,在一个单独的小空间里,就是展览的第四步。主要装置又是一个外观白色的木质隧道,在黑色的布制隔光门的上方,贴着提示:"出口/EXIT"。

隧道和第三步的隧道比较相似,只是更方正一些。进入之后,身后的布帘合上,可以发现里面还是大串大串的黑色和白色气球。但再往前走,情况就不同了——脚下有一个方形的黑色深渊。

这其实是一个竖直的通道,搭建在美术馆的外墙上,面对草场地艺术区红一区的走廊,斜对前波画廊的大门。在这个夏天,很多人走

进红一区,远远就可以看见这个黑色的大盒子贴在红砖墙上,两个侧面都贴着白色印刷体的"正在发生"四个大字。

然而在里面,这就是一个黑色深渊。上部也是木质,与二楼室内的黑色隧道相通,再往下是布质。黑色的天鹅绒布筒随风波动的时候,从室内隧道的"悬崖边"往下看,光线也明暗不定,愈发显得神秘莫测。

绳梯的隐喻,必须得亲身体验之后,才能深切。上了绳梯,往下爬三、四级之内,都还是可以中途放弃的。但再往下,半个身子已经离开"悬崖边",想回头就不太可能了。很多"参观者"在完成整个旅程,从美术馆正门返回二楼取随身物品的时候,常常感慨地交流:这种无法回头、步步艰难的感觉——"这难道就是离婚的过程吗?"

大约有一半的"参观者"成功下到了地面。实践证明,并非体力最强的人最占优势。这仍然是一个心理力量的问题。一位小个子女士,的确是不声不响、很快就下到地面。但不少身强力壮、看上去无所畏惧的男士,都费了不少折腾,他们不断踢踏紧贴墙面的木质护板的声音从隧道里被不断传来,提示着他仍然还在挣扎、努力。越害怕,就会挣扎得越久。因为绳梯是这样一种柔弱的、具有强烈哲学意味的东

西——你越大力扯它，它就抖动得越厉害，越不稳定，越消耗你的体力、让你害怕。

在这个深渊中的"行为"或称"表演"过程，甚至是反记录的。因为光线太暗，隧道太窄。仅有的几张照片，在漆黑的剪影中，约略可以猜想那些个身体的情态。

还是那句话，此时只有行为的执行者本人，才是他/她自己最佳的观看者。每个人带着自己全部的过去来到这里，我们无从知晓他/她是谁，从哪里、从什么样的生活里来。整个展览、这些装置、历程的设定，都是为了创造一个独一无二的此刻。它与日常生活中的那些场景如此不同，但它希望促使参与者那些带有强烈生活质感的身体反应

"正在发生"并且被意识到。

我们希望观众反复来参与,力图将展览做成一个可以反复前去的"地点"。在一个半月的展览期间,每个周六都安排了一项特别活动。每个特别活动的夜晚,展览延长时间、照常开展。"参观者"必须经历既定步骤之后,方能进入特别活动的空间。

8月21日是跨夜闭幕表演。展览在下午6点之后,闭展三小时,晚9点重新开放,表演持续到第二天(22日)早晨5点。选在七夕情人节的次夜,是一个刻意的玩笑。

"晚九朝五",是与"朝九晚五"对应的一个概念。艺术家整晚驻留,是一个不断发生的过程,与朝九晚五所代表的日常生活的惯性与惰性进行对话。跨夜闭幕表演同样邀请"参观者"成为表演的一部分,并且,不管是艺术家还是"参观者",都不以期待第三方的目击者为目标——表演者和最好的观众都是自己。长达八小时的夜晚,是一个属于"你自己"的彻夜冥想和疗愈过程。有关婚姻制度,有关人与人的关系,有关人生的心结。所以绳子和"结"成为这个晚上的重要器物。

在宣传介绍辞里我们这样说:"闭幕表演的'作品'就是这八个小时的时间",而且,随着第二天黎明的到来,这件以时间为材料的作品

就"消失"了。会有些残迹,证明它存在过。但它不能被保存也不会被保存。

我们用麻绳、木棍、A4 纸搭建了 6 顶帐篷,以供跨夜的人栖息。然后,大约凌晨 4 点,最黑暗的时刻,点燃了这些帐篷。用麻绳打结、捆绑木棍形成帐篷的框架,是这次展览少有的"行为表演"。没有一根钉子,也没有胶水等等,木棍本身是很难连接在一起形成框架的,但有了这一个个、一层层的"结",慢慢地,房屋的形状就出现了。这象喻着我们的"家"的形成过程。然后,一把大火,烧掉所有的结。"家"的形状也就轰然倒塌。

罗兰·巴特在《明室》一书中对视觉文化有个犀利的剖析:一个视觉形象进入我们的感知,有其最初的"研面"(studium)和随后可能

被揭示的"刺点"(punctum)。"研面"是一个图像所体现出来的第一层叙事,一般来说,是观看者首先感知到的关于这个图像的基本认知;而"刺点"则是观看者察觉,图像中某个被遮蔽的细节"从图像中升腾起来,像箭簇一样射穿了它"。因此,"刺点"具有一种潜在的"暴露的力量"①。但问题是,罗兰·巴特在此鼓励的是一种知识分子的观看之道,对于普通的观看者而言,"看"这个身份本身,就决定了视觉形象第一层叙事无可避免的霸权。而当代的视觉文化,也正是朝着这个方向生产、盈利、控制。更进一步的是,当代视觉文化的生产还自我构建了它虚假的对立面。比如"弹幕"文化的出现,似乎挑战了视觉形象第一层叙事的霸权,但实际上"弹幕"所揭示的并不是罗兰·巴特所说的"刺点",而是一种有限的、断续的挑战性符号。它的主要功能是娱乐性的,速生速死。任何一个可能包含揭示性的"弹幕"评论也就立刻淹没在海量的符号垃圾之中,不可能刺穿第一层叙事。就像居伊·德波在《景观社会》中对"景观化的时间"的描述:"作为产品的时间——商

① Roland Barthes, *Camera Lucida: Reflections on Photography*, trans. Richard Howard, New York: Hill and Wang, 1981, p.45.

品化的时间——是等距间歇的无限累加。"① "弹幕"这个词就说明了这种不断间歇而又不断累加的商品化时间的生产方式。这里的"弹",是在屏幕上与屏幕平行、密集横飞的子弹,不会有垂直于屏幕而击穿它的危险。

当代表演艺术发展到今天,与视觉文化生产的博弈是一个基本命题。

① Guy Debord, *The Society of the Spectacle*, trans. Ken Knabb, London: Rebel Press, 2000, p.147.

《酒神在1969》徐琳绘

《酒神1969》[美]理查·谢克纳导演,谢克纳供图

上：[英、德]嘴块特攻队
下：[英、德]嘴块特攻队《西方社会》

Gob Squad 供图，Dorid Baltzer 版权所有

施林根西夫《请热爱奥地利》

施林根西夫《不可能的激情》(行动表演,1997)

施林根西夫《柏林共和国》(戏剧,1999)Christoph Schlingensief 版权所有 schlingensief.com 供图

《正在发生：表演艺术在当代社会》"爬梯"装置

《正在发生:表演艺术在当代社会》现场行为绘画表演

《正在发生:表演艺术在当代社会》隧道装置搭建施工中

《正在发生：表演艺术在当代社会》展览结束时的"婚姻制度涂鸦墙"